潮汕历史文化研究中心
课题项目号：15ZZ15

潮剧旦角表演艺术

下册

梁卫群 编著

吴南生 题

中山大学出版社
·广州·

版权所有 翻印必究

图书在版编目（CIP）数据

潮剧旦角表演艺术：全2册/梁卫群编著.—广州：中山大学出版社，2017.8

ISBN 978-7-306-06084-6

Ⅰ．①潮… Ⅱ．①梁… Ⅲ．①潮剧－表演艺术 Ⅳ．① J825.65

中国版本图书馆CIP数据核字（2017）第149161号

Chaoju Danjue Biaoyan Yishu

出 版 人：徐 劲
封面题字：吴南生
策划编辑：曹丽云
责任编辑：高 洵
封面设计：林绵华
装帧设计：林绵华
责任校对：曹丽云
责任技编：黄少伟
出版发行：中山大学出版社
电　　话：编辑部 020-84111946，84110779
　　　　　发行部 020-84111998，84111981，84111160
地　　址：广州市新港西路135号
邮　　编：510275　　传　真：020-84036565
网　　址：http://www.zsup.com.cn　E-mail:zdcbs@mail.sysu.edu.cn
印 刷 者：广州家联印刷有限公司
规　　格：787mm×1092mm　1/16　总印张28印张　总字数455千字
版次印次：2017年8月第1版　2017年8月第1次印刷
总 定 价：128.00元（上下册）

如发现本书因印装质量影响阅读，请与出版社发行部联系调换

《潮汕文库》编委会

名誉主编：刘　峰
主　　编：罗仰鹏
副 主 编：陈汉初　陈荆淮　吴二持

《潮剧旦角表演艺术》编委会

主　　任：陈荆淮
副 主 任：曾旭波
编　　委：曾旭波　魏影秋　林志达

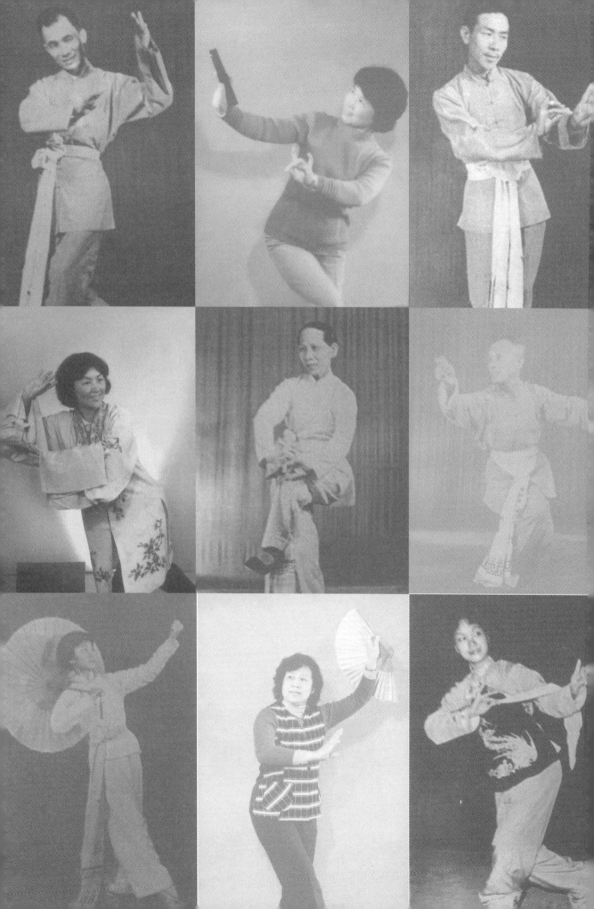

目 录

下 册

四、旦角成套程式 / 239

水袖功 / 241

（一）水袖 /241

1. 单云手袖（1）——贴肩 /241
 单云手袖（2）——叉腰 /242
 单云手袖（3）——贴背 /243
 单云手袖（4）——按手 /244
 单云手袖（5）——贴背蹲 /245
2. 双云手袖 /246
3. 盖头袖 /247
4. 倒绕袖 /248
5. 挡袖 /249
6. 掩袖 /250
7. 串袖 /251
8. 滑步袖 /252
9. 冲袖 /253
10. 卧鱼袖 /254
11. 卧云袖 /255
12. 摘花袖 /256
13. 插花袖 /257
14. 抱袖 /258
15. 外翻袖 /259
16. 内翻袖 /260
17. 纺纱袖 /261
18. 旋袖 /262
19. 波浪袖 /263

（二）水袖激面 /264

1. 指手（1）/264
 指手（2）/265
 指手（3）/266
2. 展袖（1）/267
 展袖（2）/268
3. 双云手（1）/269
 双云手（2）/270
 双云手（3）/271
 双云手（4）/272
4. 冲袖（1）/273
 冲袖（2）/274
 冲袖（3）/275
5. 挑袖（1）/276
 挑袖（2）/277
 挑袖（3）/278
 挑袖（4）/279

6. 波浪袖（1）/280
 波浪袖（2）/281
 波浪袖（3）/282
7. 大激面（1）/283
 大激面（2）/284
 大激面（3）/285
 大激面（4）/286
 大激面（5）/287
 大激面（6）/288
8. 旋袖（1）/289
 旋袖（2）/290
 旋袖（3）/291
 旋袖（4）/292

拂尘 / 293

1. 拜佛 /293
2. 指头发 /294
3. 指地 /295
4. 左托腮 /296
5. 右托腮 /297
6. 贴背 /298
7. 盖头 /299
8. 盘膝 /300
9. 盖顶 /301
10. 套颈 /302
11. 抱臂 /303
12. 挑担子 /304
13. 顶天 /305
14. 立地 /306
15. 卧云 /307
16. 下山 /308
17. 抱佛 /309
18. 阿弥陀佛 /310

伞功 / 312

1. 右把伞 /312
2. 左云贴胸 /313
3. 旋伞 /314
4. 云指伞 /315
5. 抱伞 /316
6. 正圆旋伞（1）/317
 正圆旋伞（2）/318
7. 含苞伞 /319
8. 反圆开伞（1）/320
 反圆开伞（2）/321
9. 贴肩伞 /322
10. 圆转伞 /323
11. 倒转贴臂伞 /324
12. 左臂滚轮伞 /325
13. 肩转伞 /326
14. 风筝伞 /327
15. 卧云伞 /328
16. 云提伞（1）/329
 云提伞（2）/330
17. 望云伞 /331
18. 翻腰开伞（1）/332
 翻腰开伞（2）/333
19. 风吹伞 /334
20. 天旋伞 /335
21. 地转伞 /336
22. 仰伞 /337
23. 避伞 /338

24. 当挡伞（1）——前一 /339
 当挡伞（1）——前二 /340
 当挡伞（2）——左 /341
 当挡伞（3）——右 /342
25. 托伞（1）/343
 托伞（2）/344

旦行折扇功 / 346

1. 叉手提扇 /346
2. 整鬓扇 /347
3. 整妆扇 /348
4. 左托腮扇 /349
5. 右指腮扇 /350
6. 恭手扇 /351
7. 分手提云扇 /352
8. 指地扇 /353
9. 踏步扇 /354
10. 指天扇 /355
11. 撒扇 /356
12. 起手翻腕扇 /357
13. 叉手贴胸扇 /358
14. 左窃看扇 /359
15. 右窃看扇 /360
16. 正窃看扇 /361
17. 后贴背扇 /362
18. 云扇指手 /363
19. 扑蝶扇（1）/364
 扑蝶扇（2）/365
 扑蝶扇（3）/366
20. 倾倒扇 /367
21. 遮阳扇 /368
22. 夹扇指手 /369
23. 纺花扇 /370
24. 弯腰望扇 /371
25. 云手叉腰扇 /372
26. 送扇 /373
27. 指看扇 /374
28. 叉手扬扇 /375
29. 唇扇 /376
30. 观鱼扇 /377
31. 左鬓扇 /378
32. 坐花扇 /379
33. 摘花扇 /380
34. 倒垂扇 /381
35. 转身扇 /382
36. 撕扇 /383
37. 半卧扇 /384
38. 回礼扇 /385

附录 1
生行折扇功 / 387

1. 整冠扇 /389
2. 开扇 /390
3. 右送扇 /391
4. 右转扇 /392
5. 云盖月扇 /393
6. 左送扇 /394
7. 左转扇 /395
8. 指手扇 /396
9. 背扇 /397

10. 右窃扇 /398
11. 左窃扇 /399
12. 摘花扇 /400
13. 右撒扇 /401
14. 左云扇 /402
15. 盖顶扇 /403
16. 扑蝶扇 /404
17. 左鬓扇 /405
18. 观月扇 /406
19. 并肩扇 /407
20. 拱手扇 /408

附录 2
潮丑基本功及程式动作名称
目录 / 411

潮丑的基本功/413
潮丑的道具运用/416
潮丑的成套程式/418
潮丑的单一程式/419

后 记 / 421

四、旦角成套程式

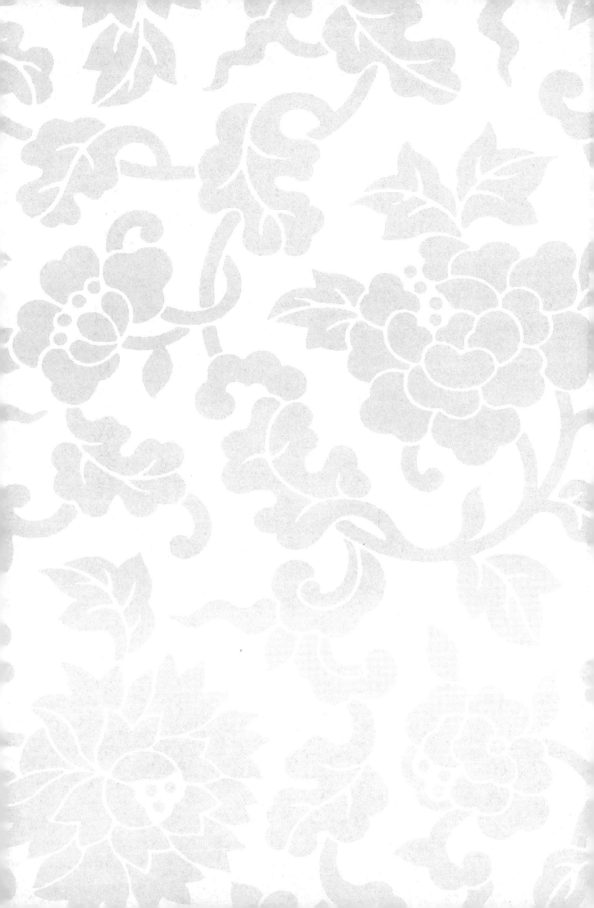

⓵ ⓶ ⓷ 功　（表演者：范泽华）

（一）水袖

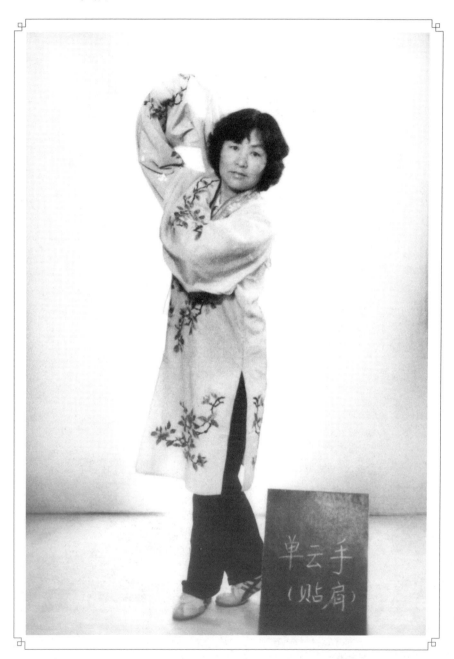

1. 单云手袖（1）
　——贴肩

动作说明：右套步，右手起云手，左手起手盖袖于右肩膀上（袖垂于后面），身向右，微向左掉身，眼望正前方。（如图）

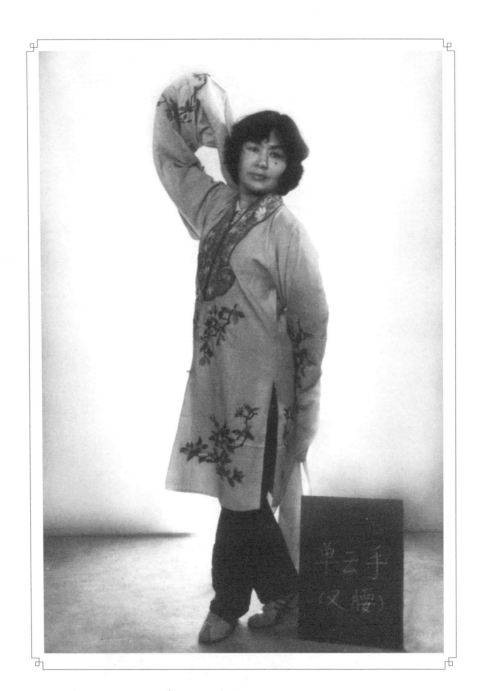

单云手袖（2）
——叉腰

动作说明：右套步，右手在右侧自下而上翻腕至右上方（成云手），水袖垂在肩膀上，手臂要成半弧形（手心向上），左手垂袖贴在左臀部后边，身朝右，眼望正前方。（如图）

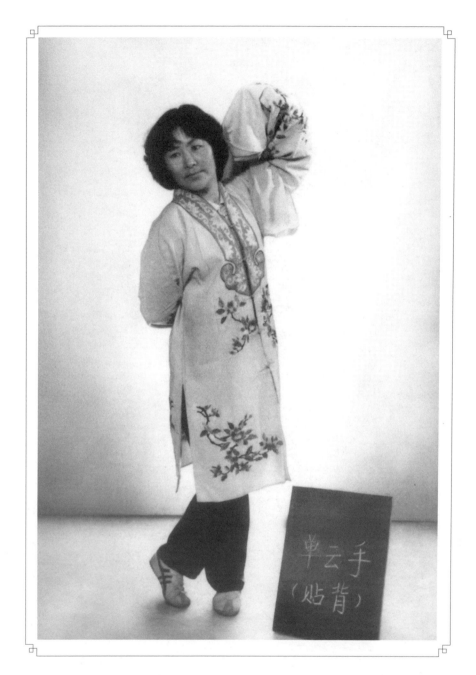

**单云手袖（3）
——贴背**

动作说明：左套步，左手起云手，右手在右侧翻袖后顺势向背后甩，袖搭于左肩膀前面，手背贴于后背，身朝左，目视右前方。（如图）

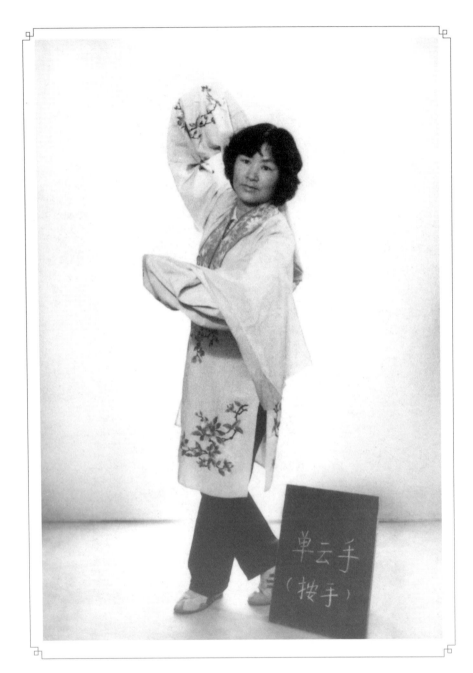

**单云手袖（4）
——按手**

动作说明：右套步，两手在胸前自内向外翻腕，右手起云手，左手按掌于右胸前，水袖倒垂在左臂间，身向右，眼望正前方。（如图）

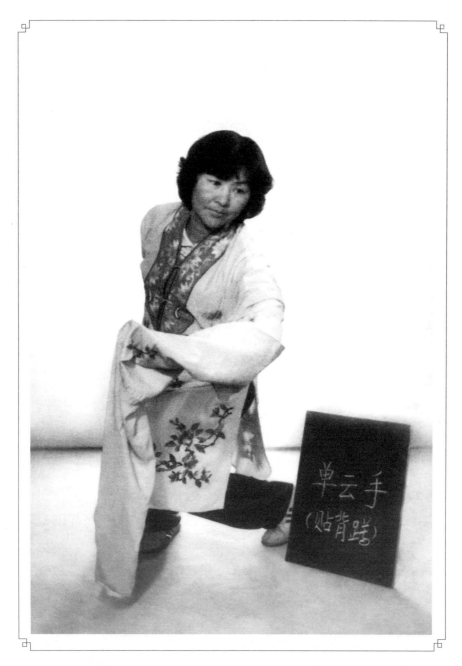

单云手袖（5）
——贴背蹲

动作说明：右蹲步，左手翻袖按掌于胸窝前，袖垂地面，右手在右侧翻腕后顺势向背后甩，袖搭于左肩膀前面，手背贴后背，身朝右倾左，眼望左下方。（如图）

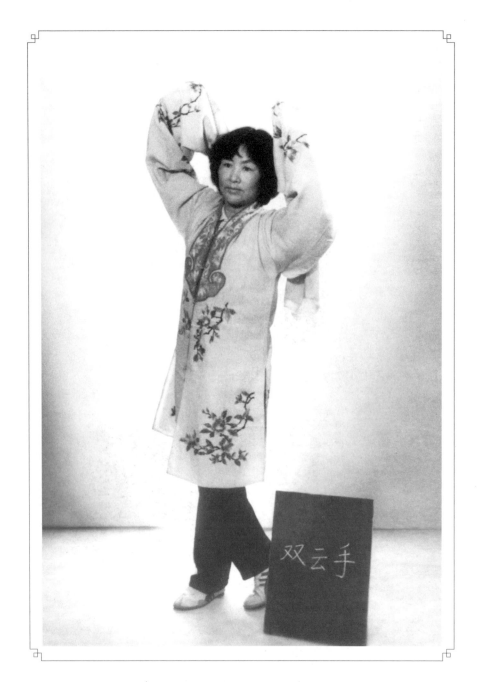

2. 双云手袖　　动作说明：右套步，两手在胸前自内向外翻腕，起双云手（手心向上），袖垂在后面，两臂成半弧形（注意不要端肩），眼望前方。（如图）

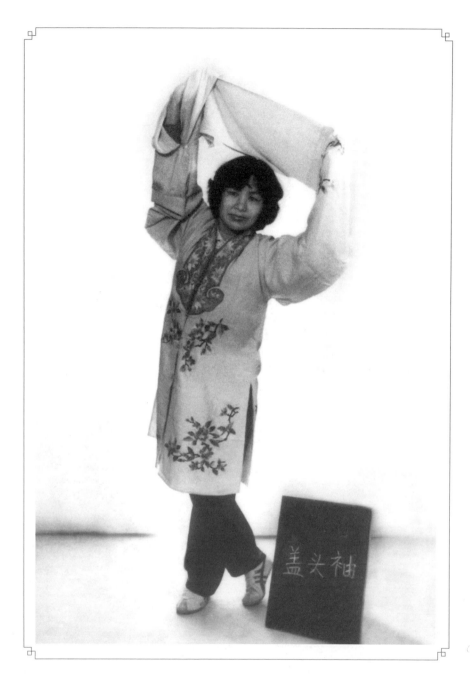

3. **盖头袖**　　动作说明：右套步，用右手指拉住左袖尾，在胸前交叉翻花后举至头顶（手心向上），袖成一字形，目视前方。（如图）

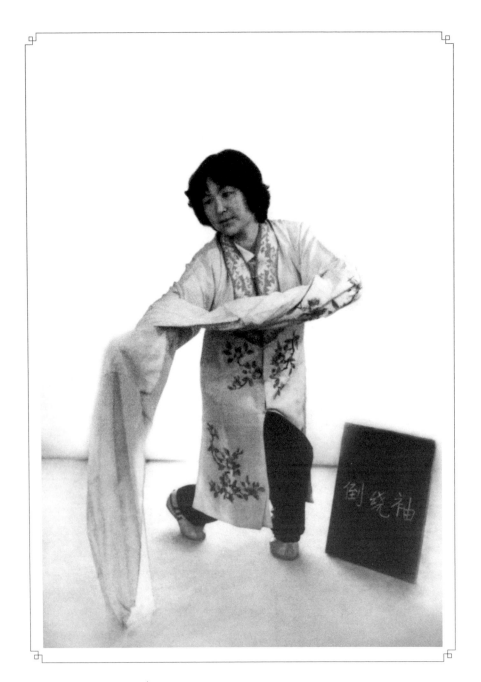

4. 倒绕袖 　　动作说明：右套步蹲，右手内翻袖在右侧伸出，左手外翻袖按掌于胸前，水袖盖在右臂上，身朝右，头向右微倾，眼望右下方。（如图）

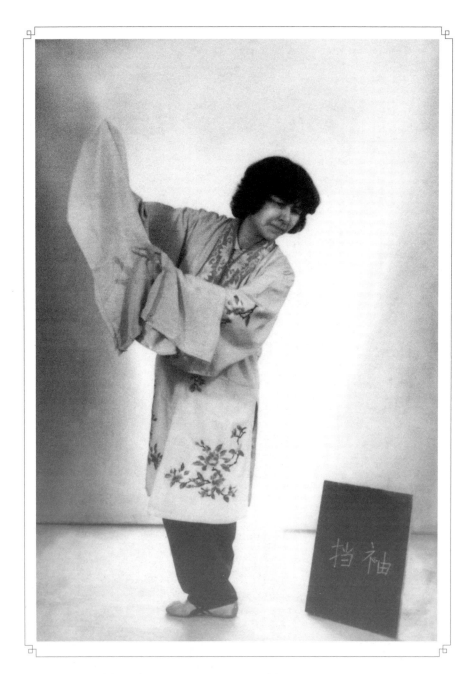

5. 挡袖　　动作说明：左套步，右手抬于右侧上方（手心向外），左手叠袖，手指拉住右袖尾，身朝右，侧身倾向左，头转向左，眼望左下方，重心在左脚。（如图）

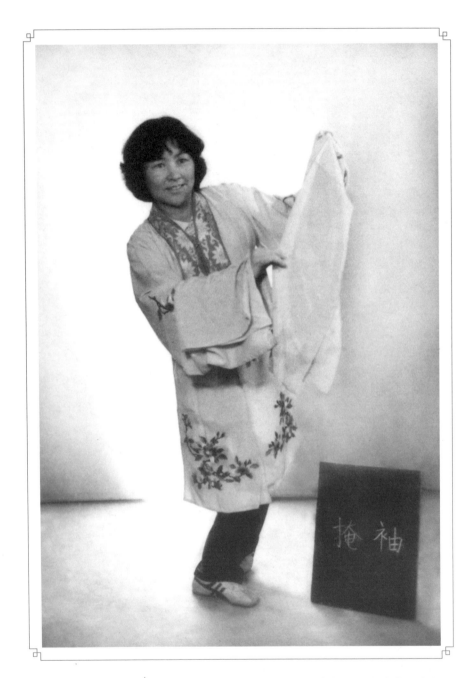

6. 掩袖　　动作说明：左套步，双膝微屈，左手抬于左侧上方（手心向外），右手叠袖位于胸前，手指拉住左袖（在左侧），身朝左，微俯，眼窥左前方。（如图）

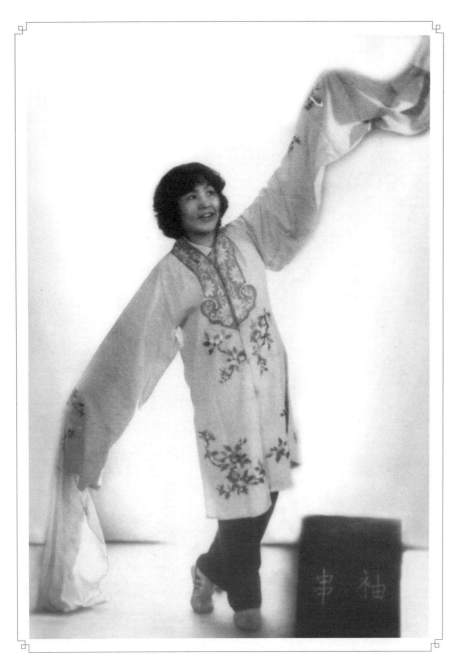

7. 串袖

动作说明：左套步（或用横步），两手交叉在腹部（左手在里，右手在外），左手指着力将袖向左上方扬起，右手将水袖拉开在右下方，水袖自然垂下，两手成一斜线，扬时上身微仰，眼随左袖走。（连贯动作是右盖左扬）连续快速串动不已。（如图）

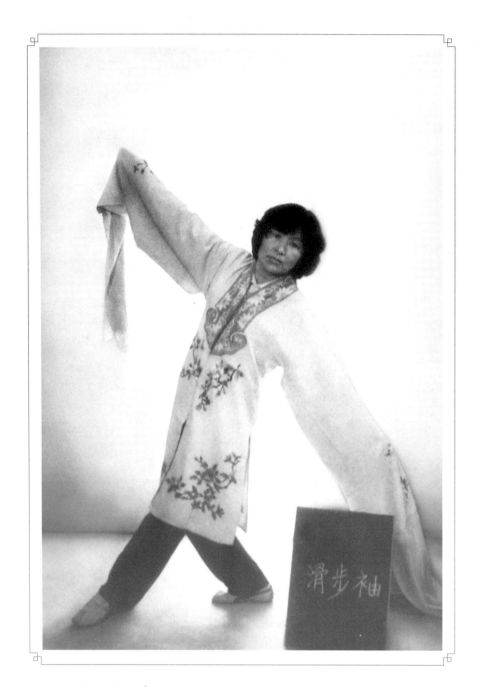

8. 滑步袖

动作说明：左腿绷脚向右滑出，右腿半蹲，两手在腰间交叉，然后同时甩开，右高左低形成一斜线，身朝右向左后仰，腰部撑住重心，眼望右方。（如图）

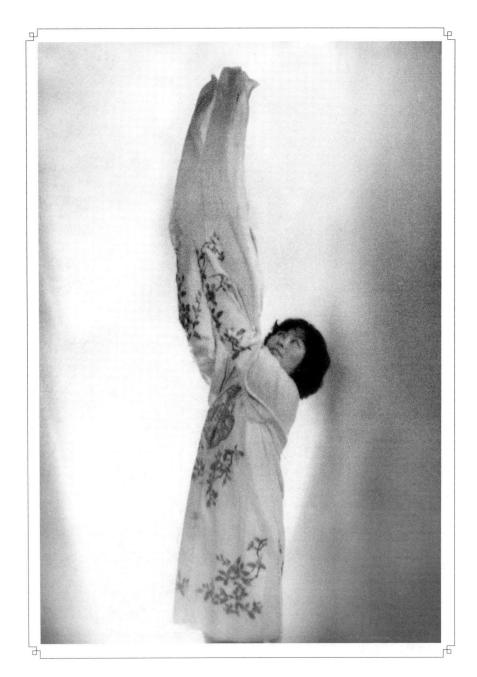

9. 冲袖 　　动作说明：左右套步均可，两手在胸前一齐内翻袖向上冲起，手指弹起带腕力，冲上时手要伸直，两手心相靠，袖冲上时头便后仰，眼随袖走。（如图）

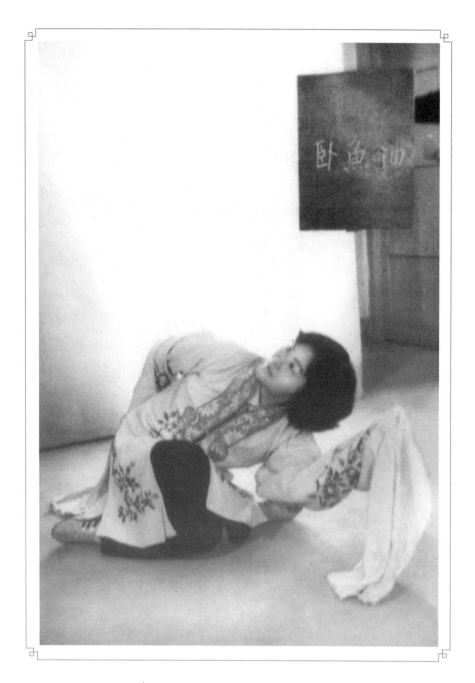

10. 卧鱼袖

动作说明：两腿交叉盘紧（右脚在前，左脚在后），卧于地上，左手外翻袖半举于头左侧，右手内翻袖，紧贴后背，身向左边倾下，腰和肩向右方扭，头仰，眼望右后上方。（如图）

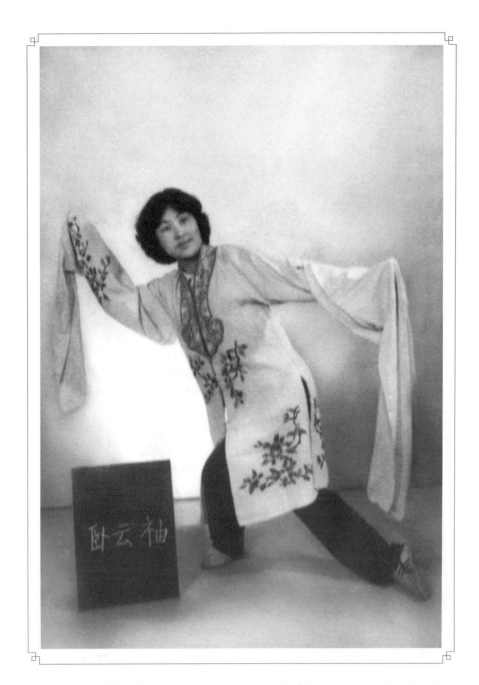

11. 卧云袖　　动作说明：右掖步（左腿向右方迈出一步，屈膝半蹲，右腿向左边伸出，腿要直，脚背着地），右手外翻袖，左手内翻袖，两手作分手式，身朝右掉向左，眼望左前方。（如图）

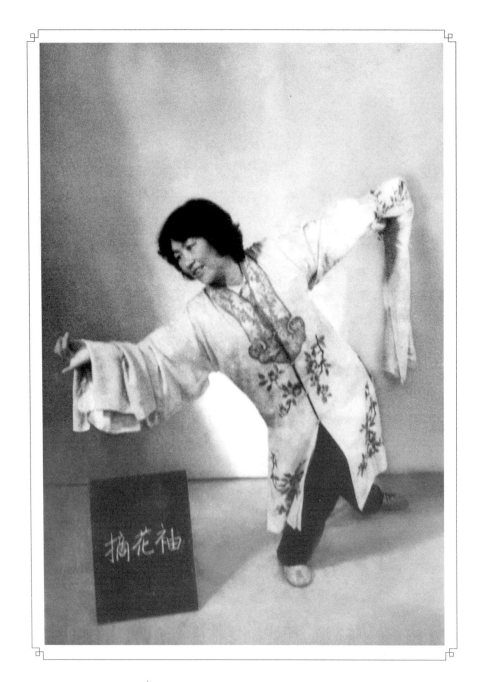

12. 摘花袖　　动作说明：右掖步，右手叠袖向右前方伸出，手掌外翻腕作摘花式（手心向上），左手外翻袖向后平拉，上身和头随右手向前探，目视右手。（如图）

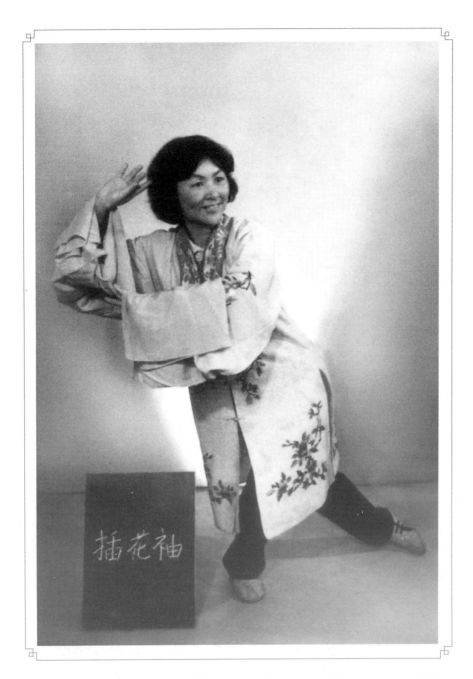

13. 插花袖　　动作说明：右掖步，两手叠袖，右手在右上侧翻腕至右鬓作插花手式（手心向外），左手扶住右肘，身向右倾，眼望左边。（如图）

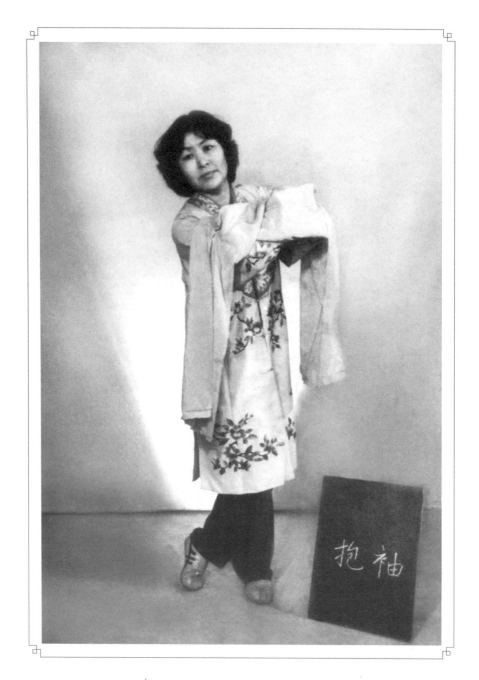

14. 抱袖

动作说明：左套步，两手在胸前交叉抱臂，两袖自然垂下，左膀稍高，右膀低，身朝左，腰向右后侧微扭，眼望右前方。（如图）

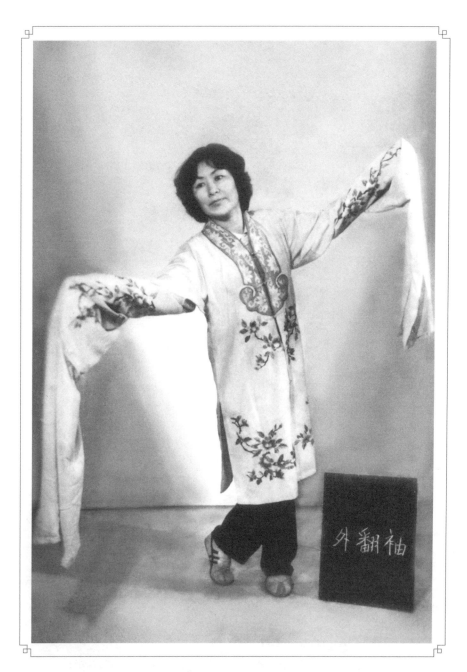

15. 外翻袖 | 动作说明：左套步，两袖在胸前外翻，作分手式，身朝左，头向右微仰，目视右前方。（如图）

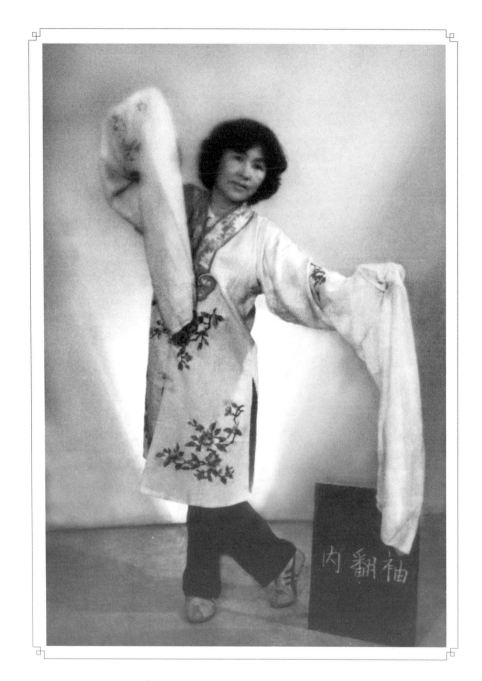

16. 内翻袖

动作说明：右套步，右手向右上方撩起（手心向外，成云手式），袖垂在右胸前，左手内翻向左侧伸出（手心向后），身朝右微向左掉身，目视左前方。（如图）

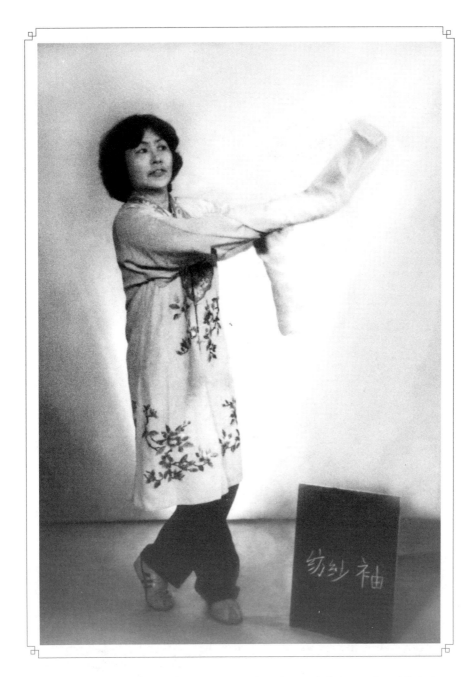

17. 纺纱袖　　动作说明：左套步（向左边），两手用手指顺水袖中线拈住袖尾，然后一齐坠下（成半截袖），双手在胸前自内向外一先一后不停翻腕，水袖随着惯性旋走（手腕放松），头后仰。（如图）

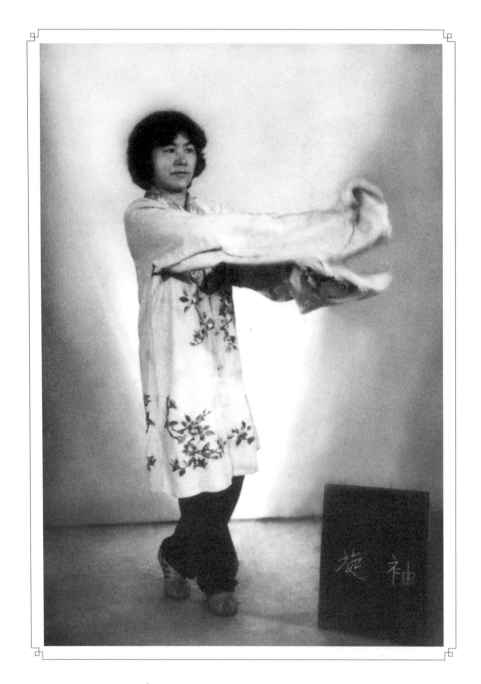

18. 旋袖　　动作说明：左套步（向左边），两手拈半袖，手腕在胸前一阴一阳（也即合与分，合时阴，分时阳）不停旋转，眼望前方。（如图）

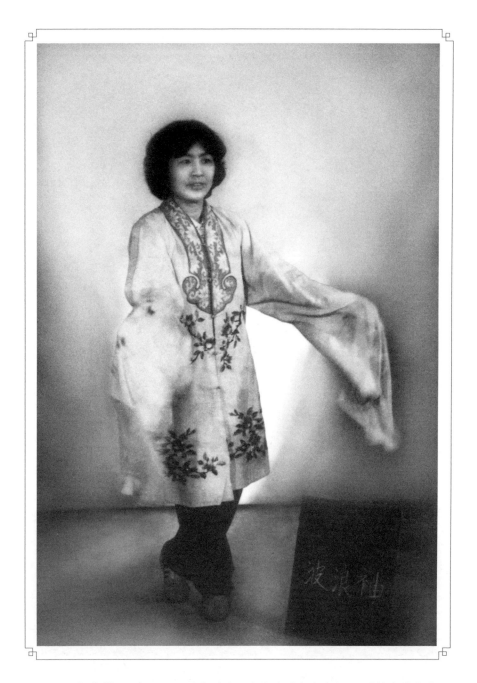

19. 波浪袖　　动作说明：左套步（向左边），两手拈半袖在胸前做盖下翻出动作，水袖顺着动作的惯性不停翻转，眼望前方。（如图）

（二）水袖激面

1. 指手（1）

动作说明：准备动作，正身叠袖，两腿并齐。第一拍，右足微顿（然后左套步），同时起手，两掌掩面（手心向内，遮近眼睛处）。（如图）

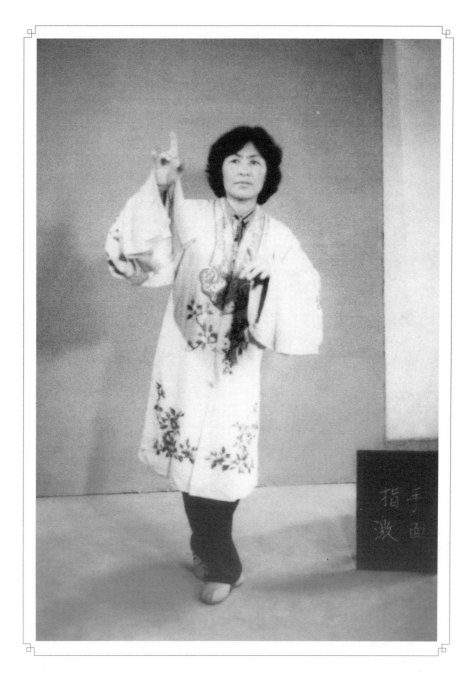

指手（2）

动作说明：第二拍，两手拉开转指手。第三至第六拍，用指手在两侧上方一先一后紧接着画小圈，同时不停颤动（起右手左套步，起左手右套步），从慢到快，碎步后退。（如图）

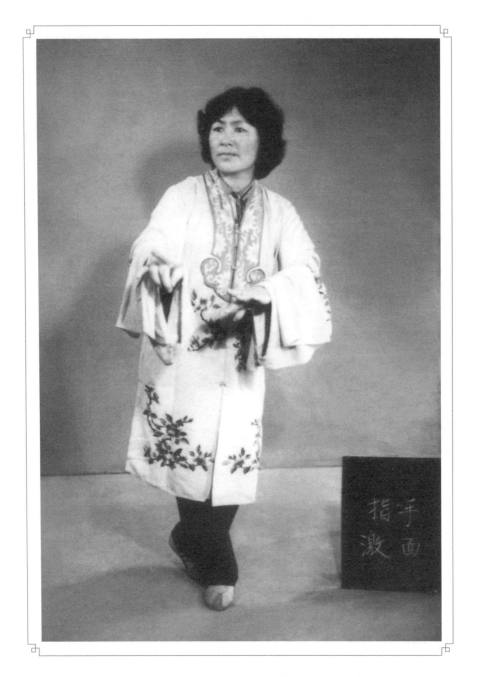

指手（3）

动作说明：第七拍，两手一齐在胸前自右向左画一圈（手指带），掉身向右方指出。第八拍，左套步，点送亮相。（如图）

2. 展袖（1）

动作说明：准备动作，正身叠袖。第一拍，两手在胸前交叉合拢。第二拍，两袖展开，左手云手，右手向右侧甩袖（手心向下），左套步，向右掉身，目视右方。（如图）

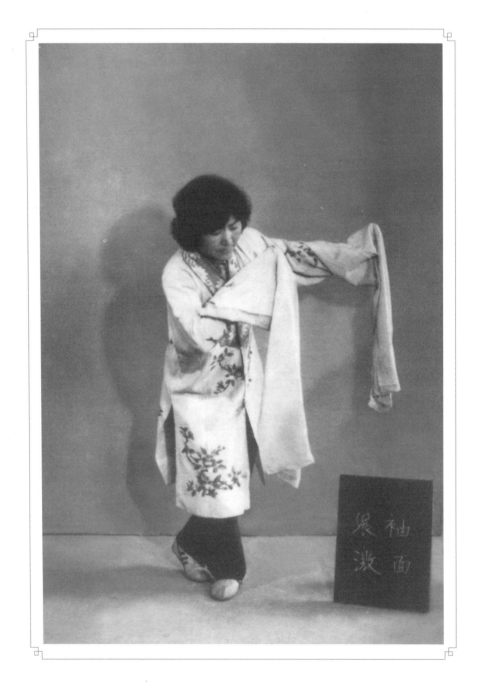

展袖（2）

动作说明：第三至第五拍，颤手后退。第六拍，左袖内翻，右袖外翻。第七拍，右手掩面，左手平拉于左侧（手心向外），左套步，两膝稍屈，身微前倾。第八拍，头低眼下垂，哭泣状亮相。（如图）

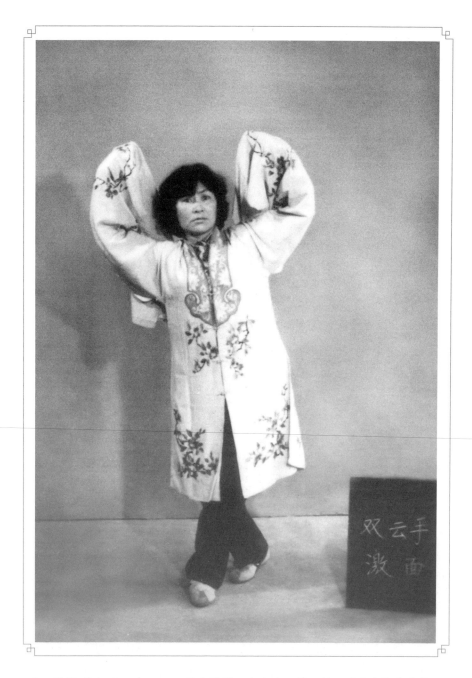

3. 双云手(1)

动作说明：右套步。第一拍，两手在胸前合拢。第二拍，拉开起云手（手心向上，两袖垂在后边），上身稍扬，眼望正前方。（如图）

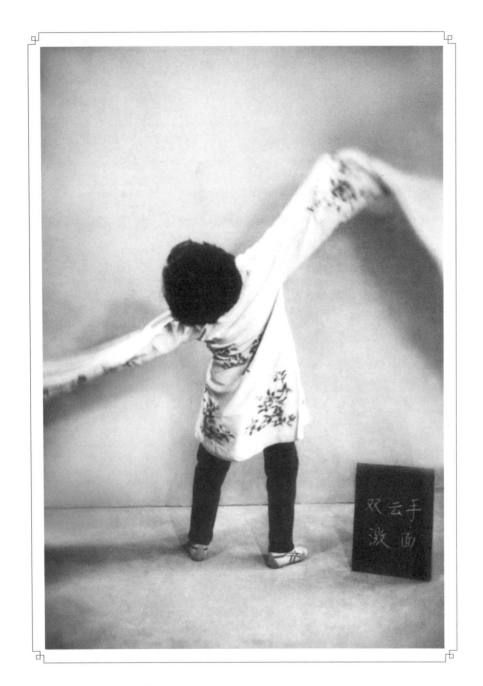

双云手（2）

动作说明：第三拍，转左套步。第四拍，左手在胸前按掌，右手拉开在左侧，双膝靠紧，半蹲，上身稍下俯（做翻腰准备动作）。第五拍，左手带右手翻腰。（如图）

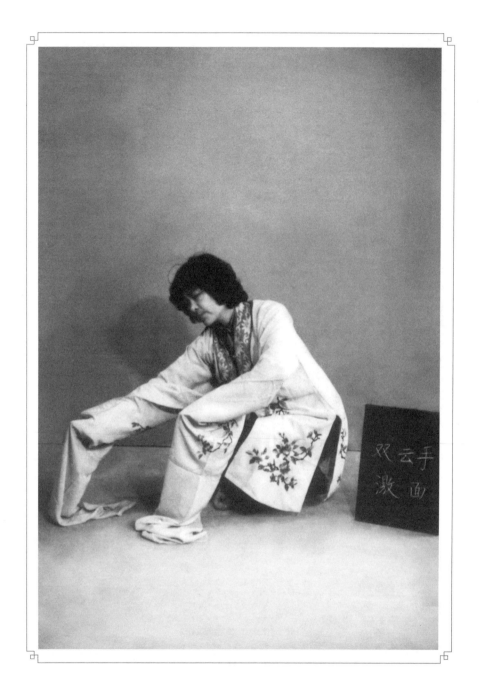

双云手（3）

动作说明：第六拍，碎步向右前方（上身先向左仰，两手自然随身放于左侧）。第七拍，两手翻袖（左内翻，右外翻），身和手同时自左向右跌蹲下步，上身下俯，眼望右下方。（如图）

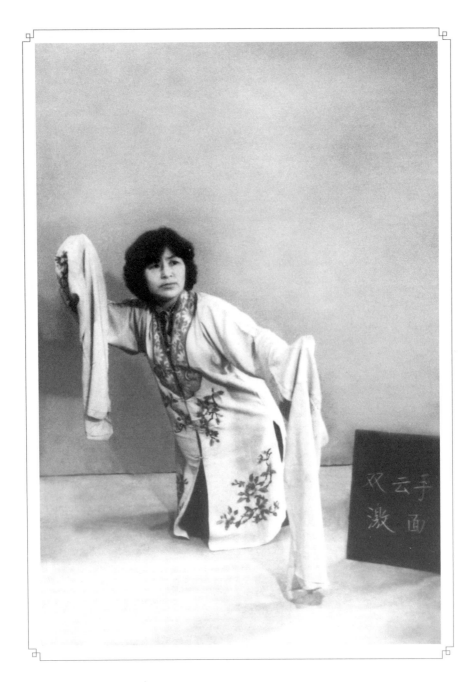

双云手（4）

动作说明：第八拍，转两膝并齐跪地，右手内翻袖起云手，左手内翻袖平拉左侧（顺风旗式，两袖自然下垂），身稍倾右，眼望左上方。（如图）

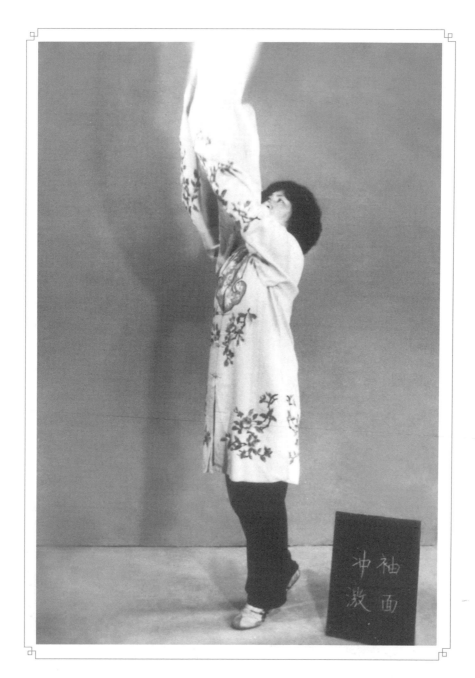

4. 冲袖（1）

动作说明：右套步。第一拍，两手并拢，自下而上将袖冲起（两手心相对，手腕用力，手指弹，冲上时两臂伸直，头后仰），提气，脚尖微蹬，眼随袖走。（如图）

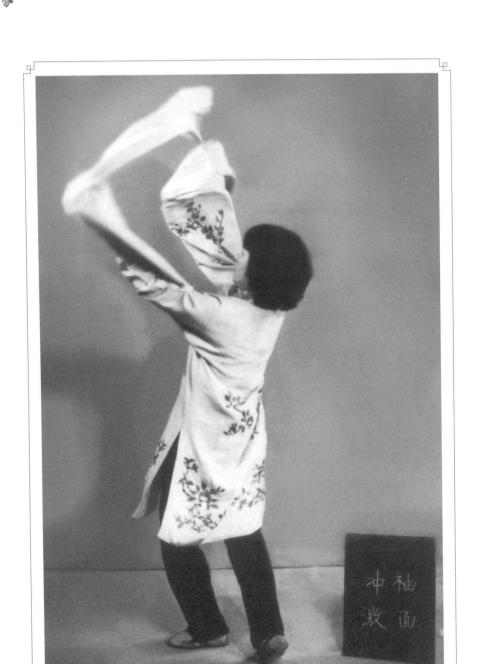

冲袖（2）

动作说明：第二拍，两手放下，两袖坠地（手心向内）。第三、第四拍，左转身，同时两手上伸翻花（转时用腰带动），头稍后仰。（如图）

冲袖（3）

动作说明：第五、第六拍，转右套步，左手拉平，右手外翻袖趁势向背后扔袖，袖尾搭于左臂上。第七、第八拍，左手内翻袖按掌于胸前，身朝右，面向左，目视前方。（如图）

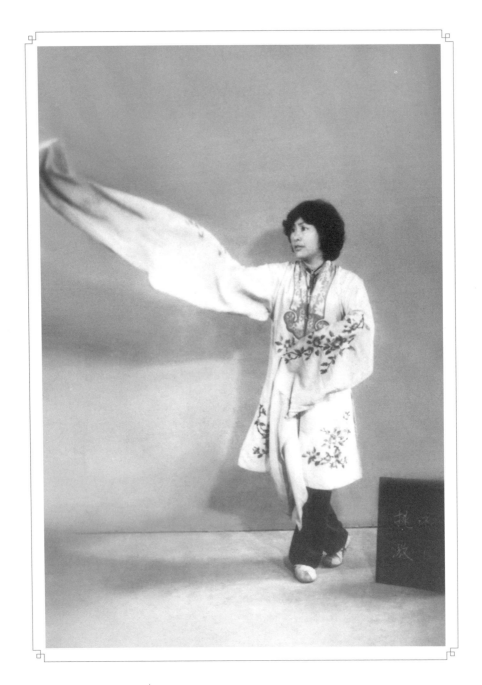

5. 挑袖（1）

动作说明：右套步。第一拍，右手自胸前向右前方挑袖（手腕用力，手指弹出，手心向上），左手垂袖贴于腰间。第二、第三拍，两手替换弹出，眼随袖走。（如图）

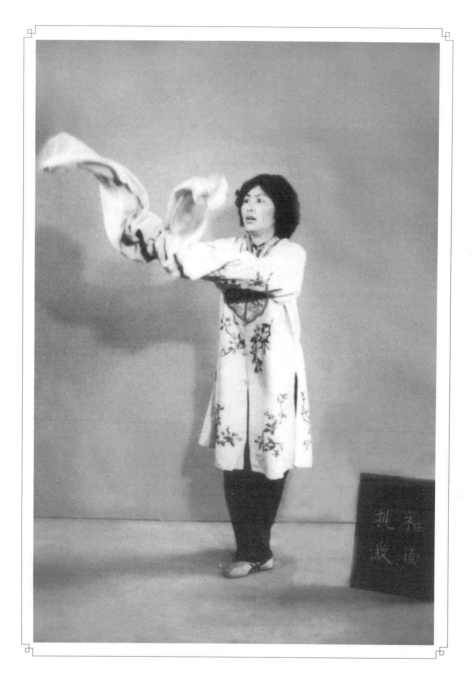

挑袖（2） 　　动作说明：第四拍，转左套步，两手向右前方伸直外翻袖，身向右方，抬头瞪眼。（如图）

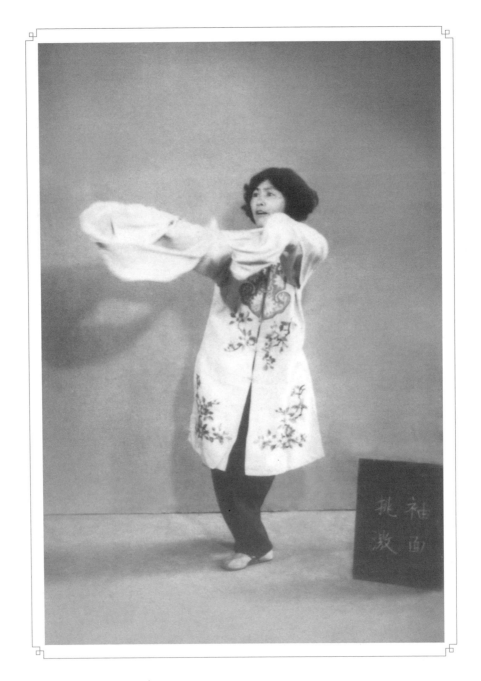

挑袖（3）

动作说明：第五拍，转双手，一起内翻袖。第六拍，两手交叉于肩膀上，趁势将袖向下抖出，同时转左套步。（如图）

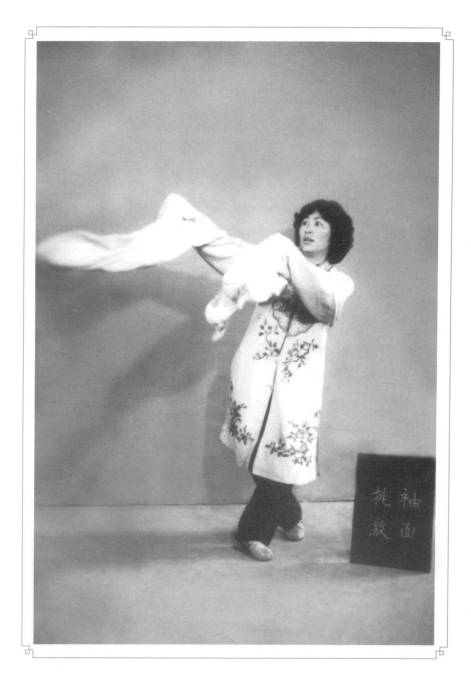

挑袖（4）　　动作说明：第七、第八拍，右脚往后退一步成右套脚步，两手在右上侧内翻袖，身稍后仰，眼望右上方。（如图）

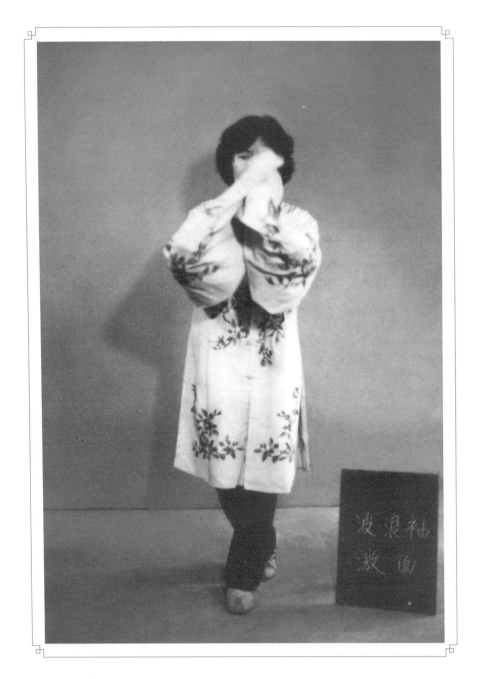

6. 波浪袖（1）

动作说明：右套步,两手拈半袖在胸上方翻腕（第一和第三拍合拢"阴手",第二和第四拍分开"阳手"）,然后掩住半脸。（如图）

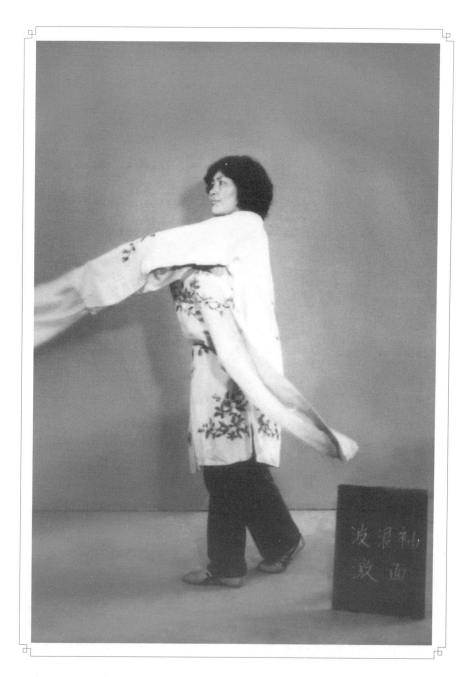

波浪袖（2）

动作说明：第五拍，右脚向右移出一步，同时右手向左边打袖。第六拍，左手垂袖盖住右手，左脚向右跨过一步，身向右，眼望右前方。（如图）

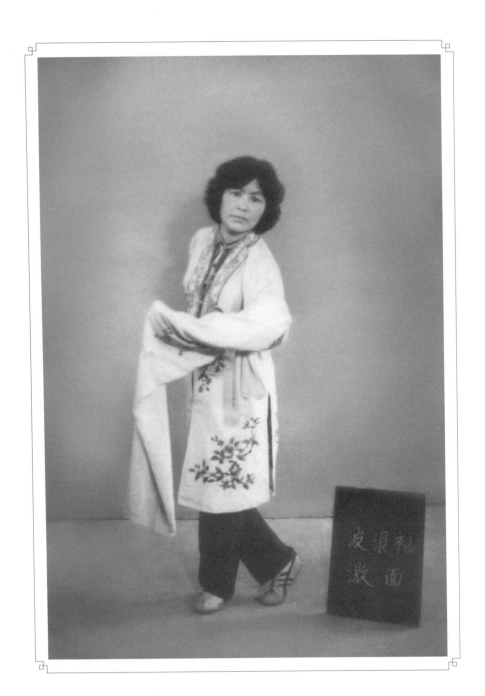

波浪袖（3）

动作说明：第七拍，右后转身。第八拍，转右套步（正面），右手向后背甩袖（手背贴后背），水袖搭在左肘上，左手同时内翻袖按掌于胸前，身向右，眼望正前方。（如图）

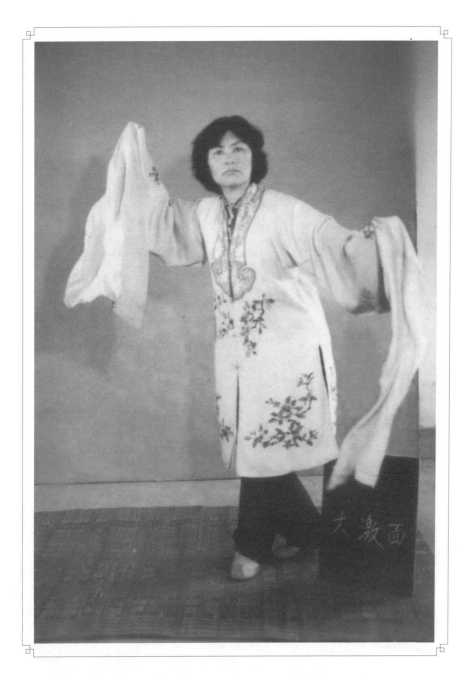

7. 大激面（1） 动作说明：右套步，两手垂袖在胸前交叉并拢，然后大分手，眼望前方。（如图）

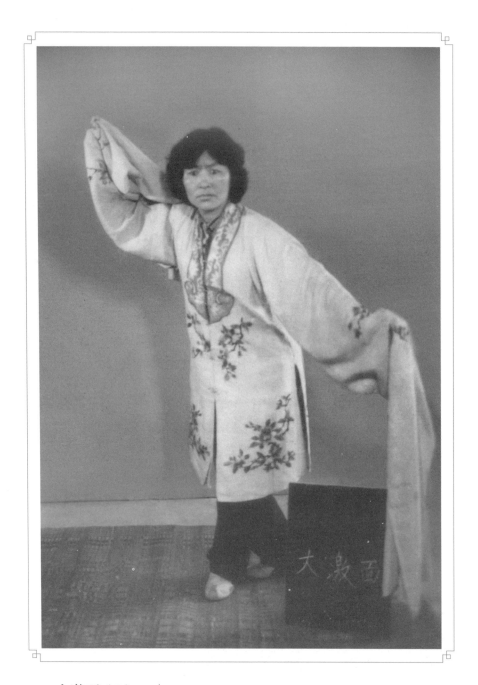

大激面（2）

动作说明：右脚顿足往后套，两手同时做并拢、分开动作，颤手（眼跟右手，亮相时看正面，做三次后站定）。（如图）

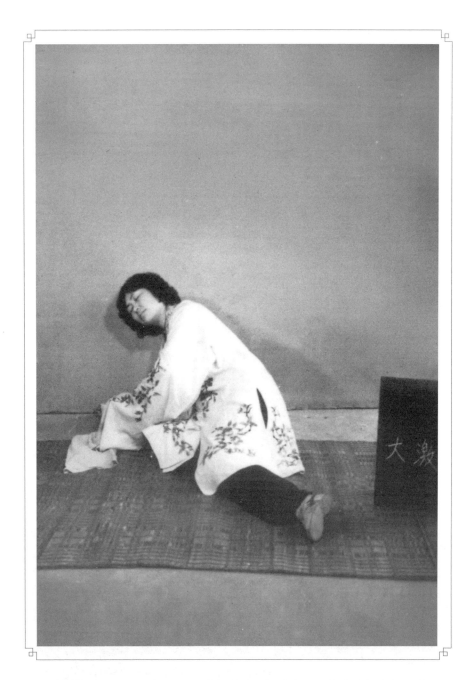

大激面（3） 动作说明：颤手激面后向右边侧身倒下（右腿屈起，左腿半伸），两手按地，身倾倒，成昏倒状。（如图）

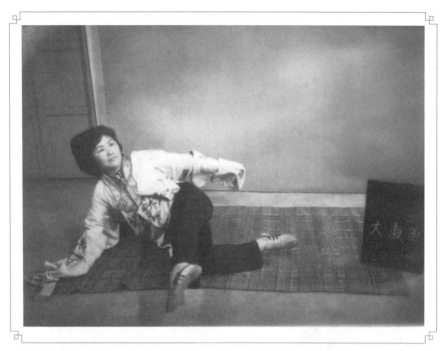

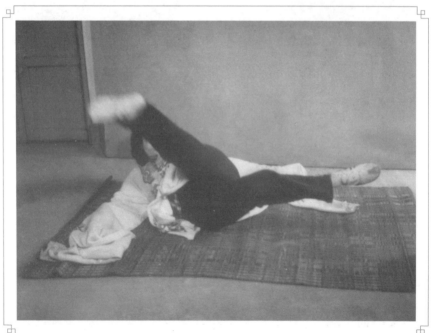

大激面（4） 　　动作说明：转绞柱一圈，然后起身。（如图）

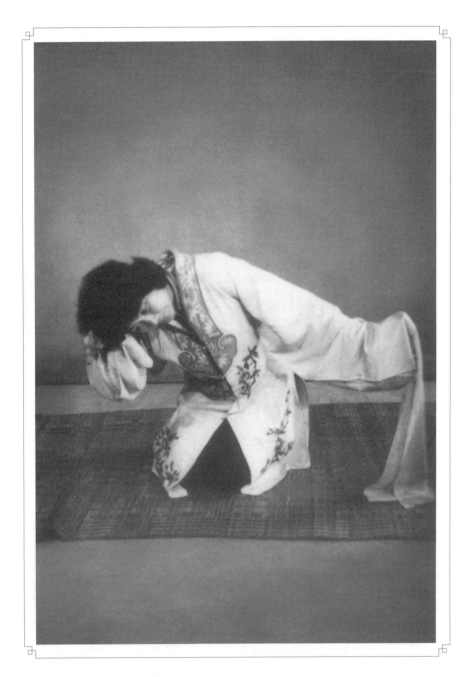

大激面（5）

动作说明：起身后转双膝跪地，右手按住右鬓角，头低下，连续做甩发动作，左手垂袖平拉于左侧（甩发时脖子要使劲，收回时放松）。（如图）

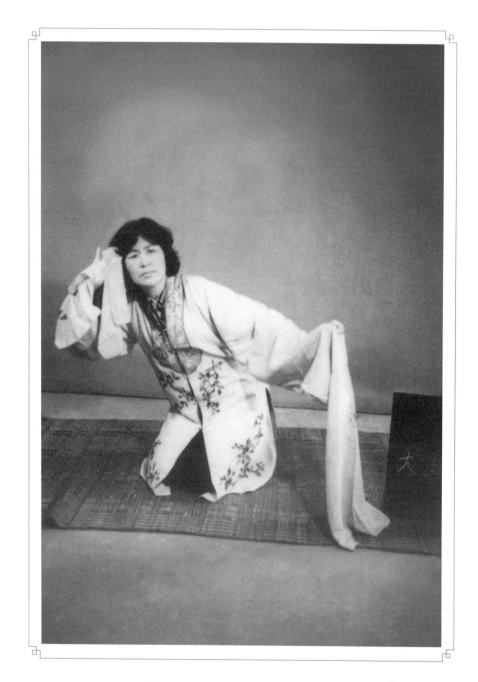

大激面（6）

动作说明：甩发至最后一次，头便用力把发从前往后一甩，头抬起，上身稍倾右，目视前方亮相。（如图）

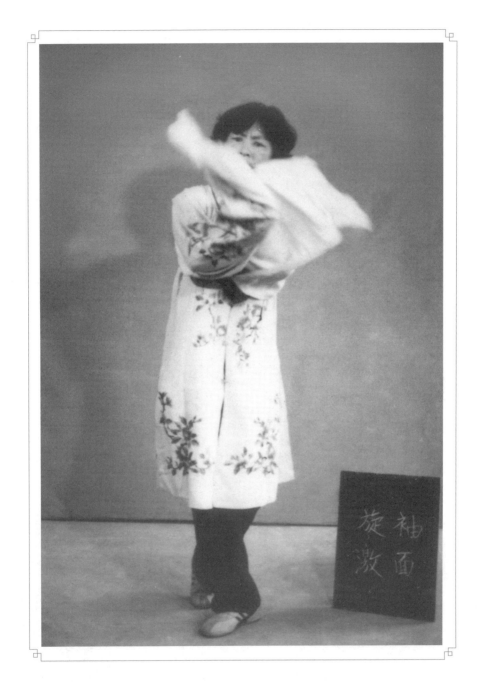

8. 旋袖（1）

动作说明：左套步，两手腕靠紧（一阴一阳）。第一至第四拍，在胸前翻花旋转（拈半袖），动作要连贯。（如图）

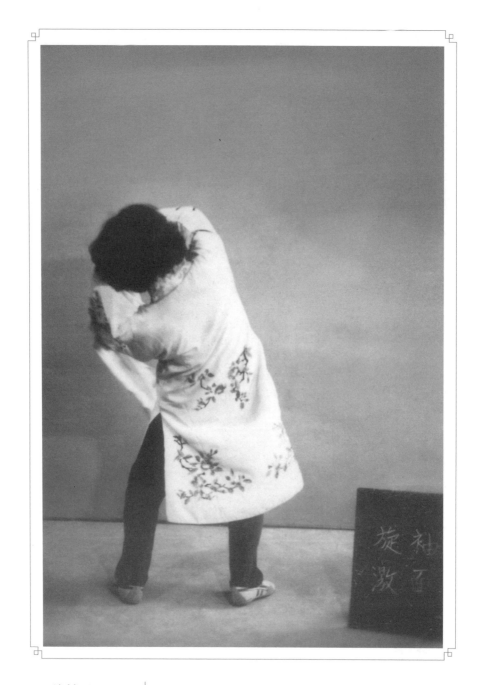

旋袖（2） 　　动作说明：第五拍，转身背台，大旋腰。（如图）

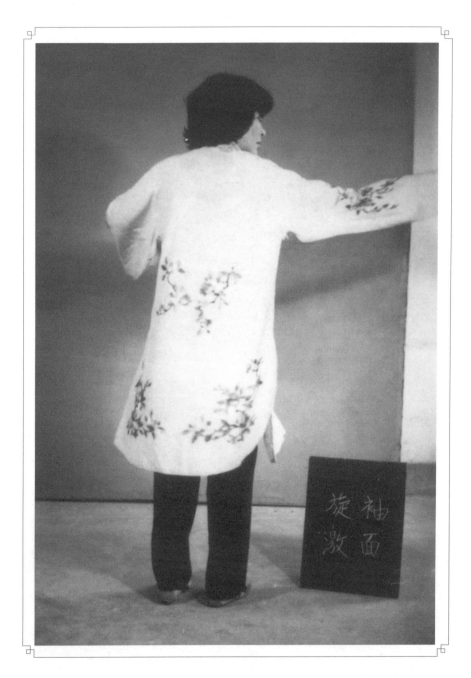

旋袖（3）

动作说明：第六拍，平转预备动作（背台，右手向右边挑出，同时左脚踏出半步，左手按掌在胸前，紧接着左手挑出，右手按掌，转身，右脚绷脚面交叉于左脚前边，头仰，望右前方）。（如图）

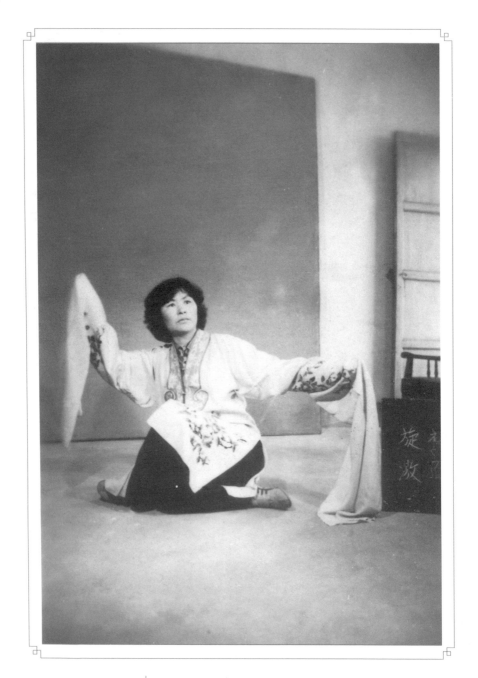

旋袖（4）

动作说明：第七拍，平转。第八拍，两腿交叉弹跳坐下（左前右后），跳起时收腹提气，同时两手外翻袖开手（右手半举，左手平拉），身稍右仰，眼望左上方。（如图）

㊣ ㊣ （表演者：范泽华）

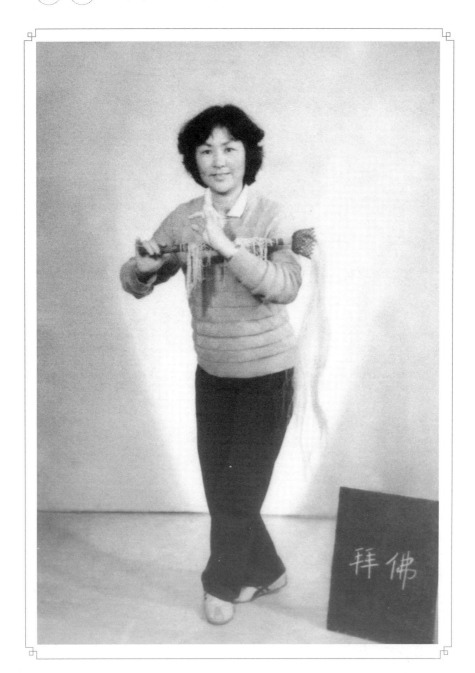

1. 拜佛

动作说明：右套步，两腿靠紧，左手起手于胸前正中（拇指和无名指弯曲相贴，其他三个手指都伸直向上，手心向右，指尖不高于面部），右手提拂尘（手指勾住绳子），横架于胸前，挂在左大臂上，马尾垂下，身正，目视前方。（如图）

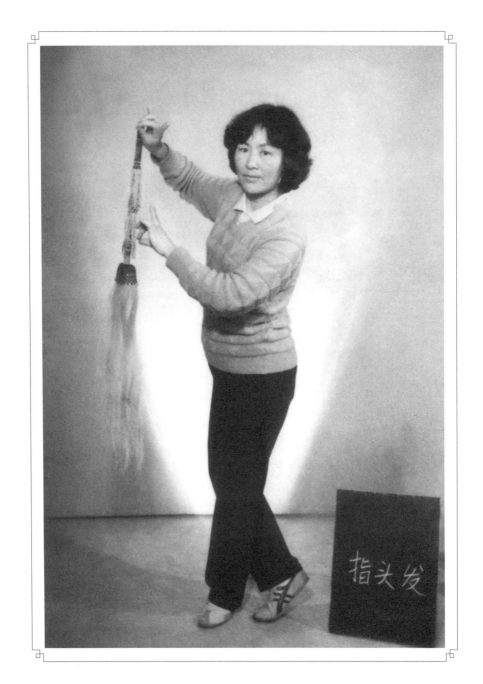

2. 指头发

动作说明：右套步，右手勾住拂尘绳于右上侧（手心向外），姜芽指手指头发（马尾垂直），左手指手在左侧自右至左画一圈至胸前右侧指拂尘（手心向下），身向右，眼望正前方。（如图）

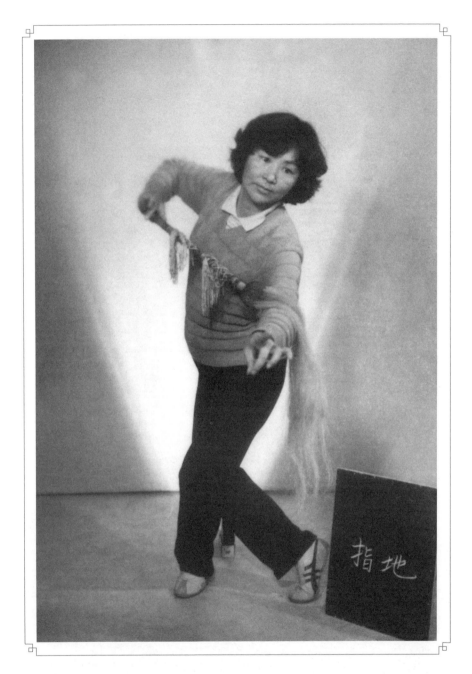

3. 指地

动作说明：右套步（两膝微屈），左手在左侧下方画一小圈指地，右手握拂尘扬起盖下，马尾挂于左臂上（右臂肘往上提），身向右，稍下左旁腰，眼望正前下方，重心在右脚前掌。（如图）

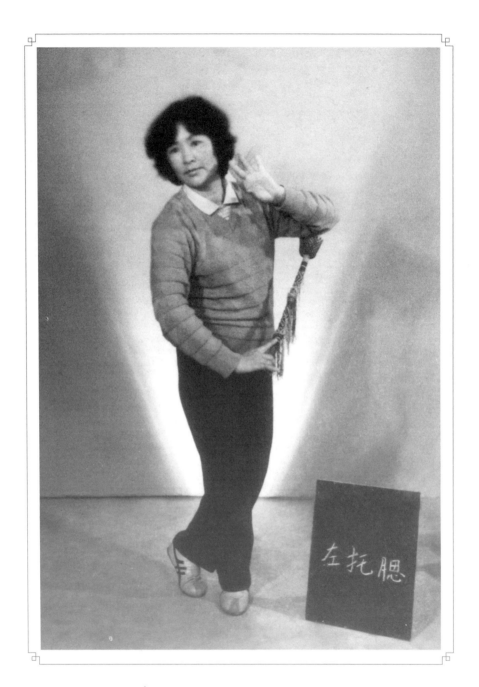

4. 左托腮

动作说明：左套步，右手拿拂尘位于下腹旁边（手心向内），马尾甩过左手臂，左手食指和中指两指夹住马尾托左腮（手心向外），身朝左，面向右，头微欹，目视右前方。（如图）

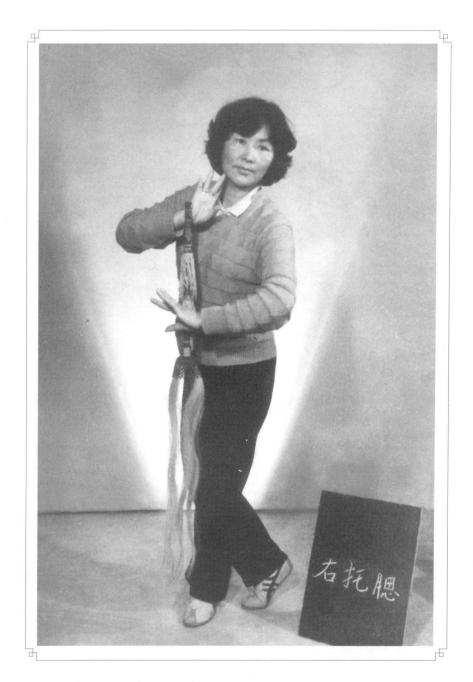

5. **右托腮** 　动作说明：右套步，右手勾拂尘绳，屈肘，手掌托右腮（手心向外），马尾下垂，左手按掌于拂尘把前端，身朝右，面向左，头微敏，目视前方。（如图）

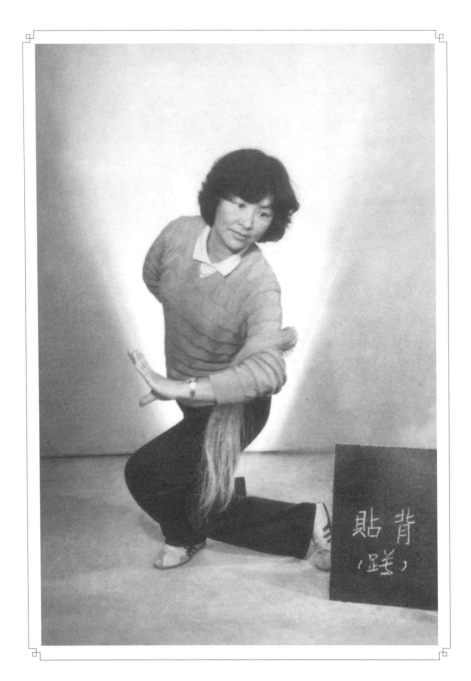

6. 贴背

动作说明：右套步蹲，右手握拂尘旋向后背，马尾挂垂于左手臂上，左手按掌在胸前下方，身朝右，面向左，眼望左下方。（如图）

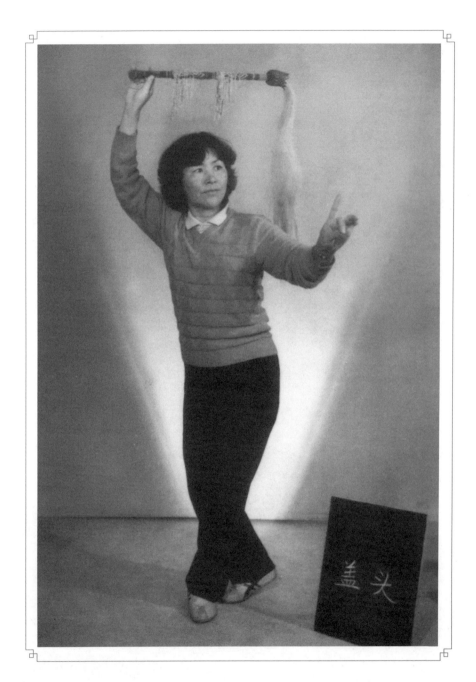

7. 盖头

动作说明：右套步，右手握拂尘上举盖于头上（在头顶形成一字形），马尾垂于左肩膀上，左手指手向左上方平指，身朝右，面向左，眼望左上方。（如图）

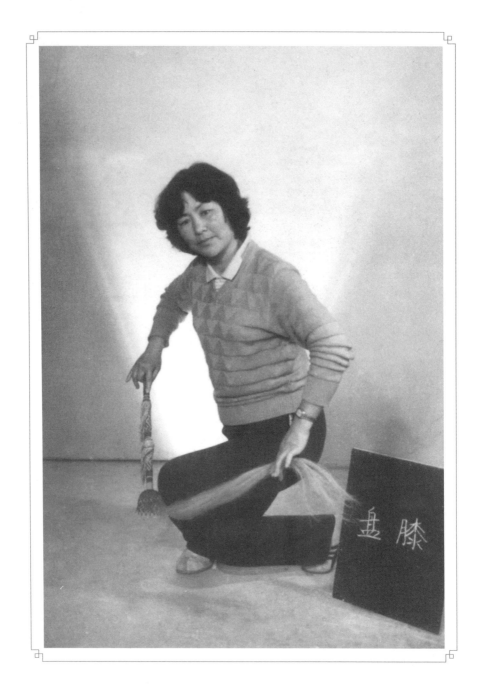

8. 盘膝　　动作说明：右手提拂尘，左手夹马尾，从站到蹲轻轻摇动（肩、臂、腰配合），马尾盘住右膝，同时蹲下（右蹲步），身向左，眼望左下方。（如图）

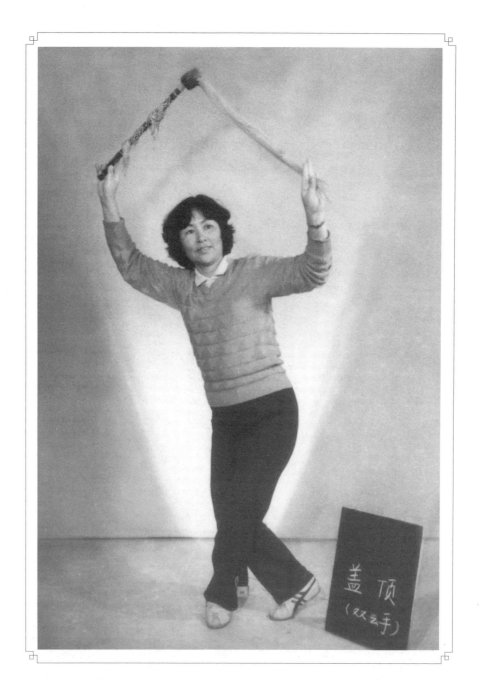

9. 盖顶　　动作说明：右套步，右手握拂尘上举，马尾甩向左边，左手翻腕上举夹住马尾（手心向外，拂尘在头顶形成"∧"形），两臂要圆，身朝右，面向左，眼望左上方。（如图）

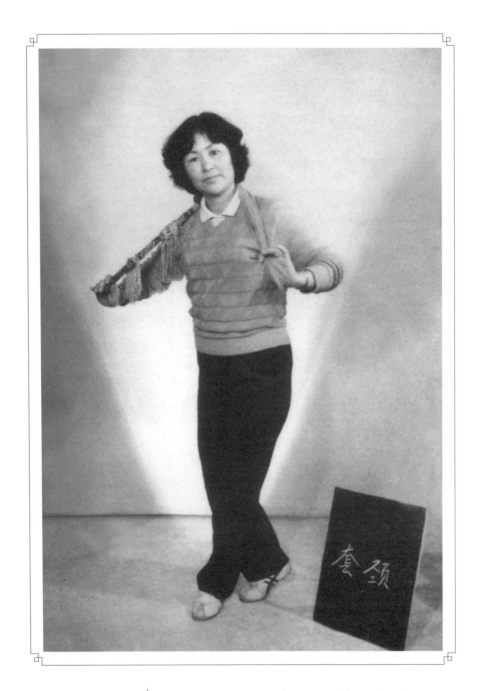

10. 套颈

动作说明:右套步,右手握拂尘,左手拉马尾,自胸前盖过头顶套在脖子上,拂尘把挂于右臂上,左手屈肘于左胸前(手心向外),身稍向右,目视左前方。(如图)

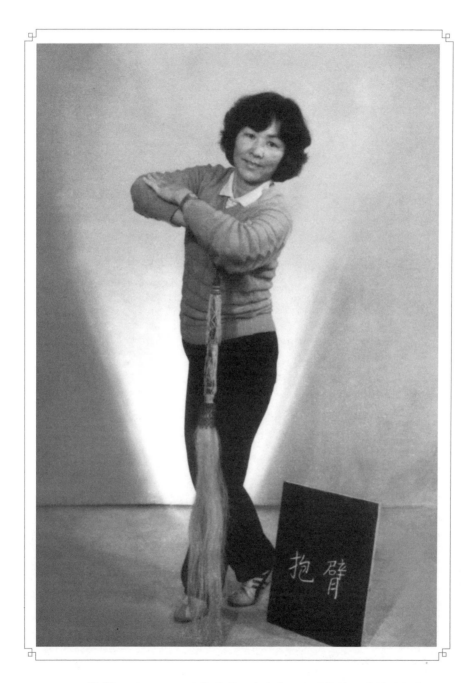

11. 抱臂 　动作说明：右套步，双手抱臂于胸前（与肩平行，右肩稍高），右手勾绳，拂尘垂下，马尾坠地，身朝右，面向左，眼望正前方。（如图）

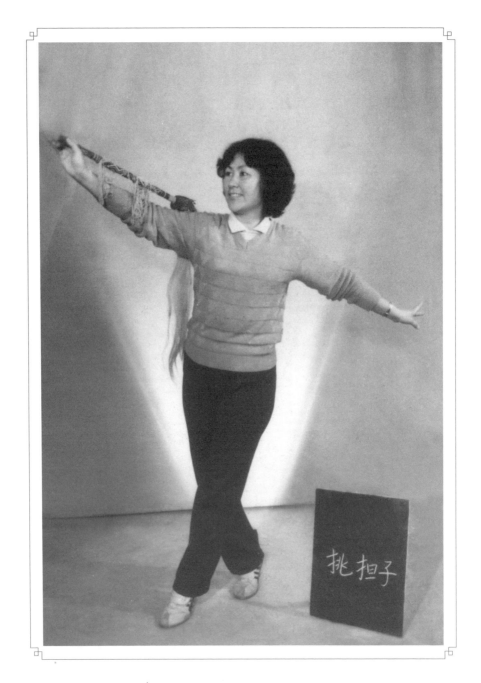

12. 挑担子

动作说明：右套步，右手提拂尘（手心向外），倒甩于右后边，拂尘把挂在右肩上，马尾垂于后面，左手拉开（手心向下），两手形成一斜线，右高左低，眼望右上方。（如图）

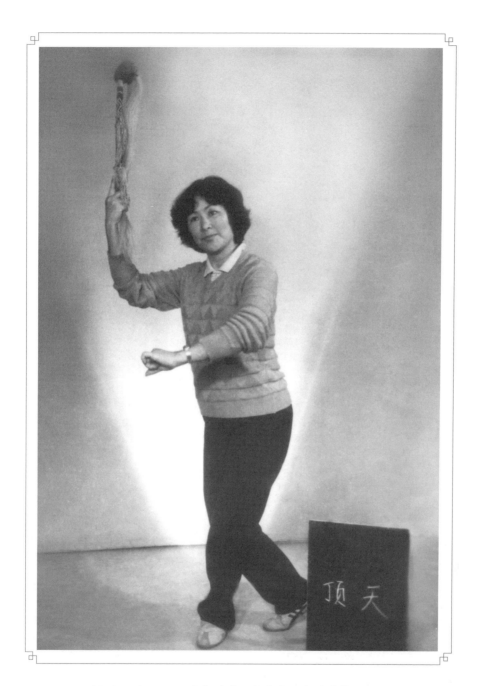

13. 顶天　　动作说明：右套步，右手举拂尘（同时夹住马尾）于右上侧（手心向后，上举时右臂成"L"形），左手握拳于胸窝前，手臂要圆，稍挺胸，身向右，眼望左前方。（如图）

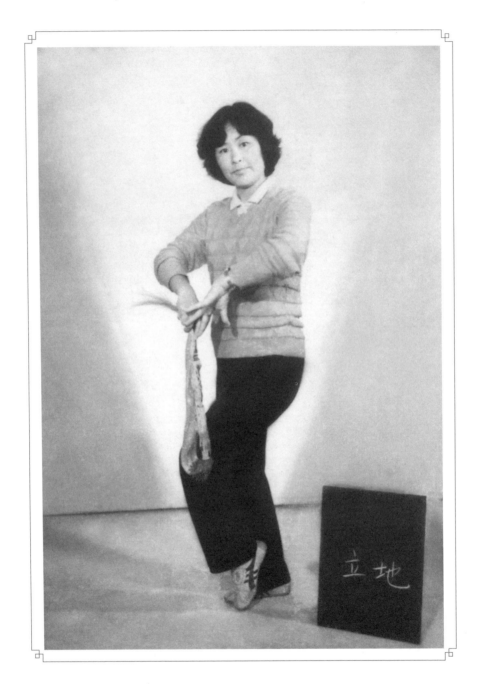

14. 立地

动作说明：右手提拂尘垂下，马尾夹起，两手自内向外翻腕，然后手背靠手背位于胸窝前，右腿站稳，左脚踮起（吊脚，膝盖微曲），拂尘把贴于左膝旁，目视前方。（如图）

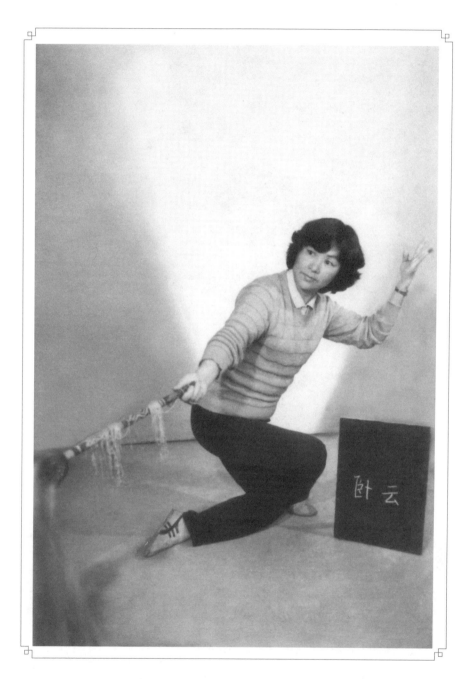

15. 卧云　　动作说明：左套步蹲（左小腿着地），右手握拂尘向右下方挑出（手心向上），马尾垂地，左手半举于左上侧（手心向内），身左倾，面朝右，眼望右前方。（如图）

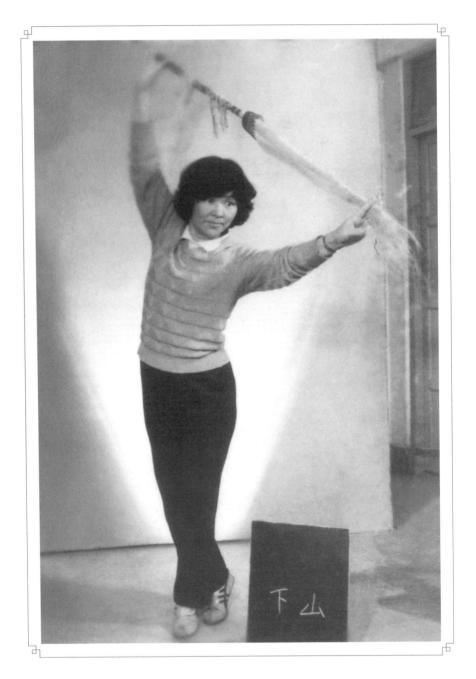

16. 下山

动作说明：右套步，两腿夹紧，脚尖着地蹬起，右手夹拂尘把（手心向外），在头顶甩至左边，左手夹住马尾（手心向外），两臂伸直，右高左低，提气收腹，眼望左下方。（如图）

四、旦角成套程式 | 309

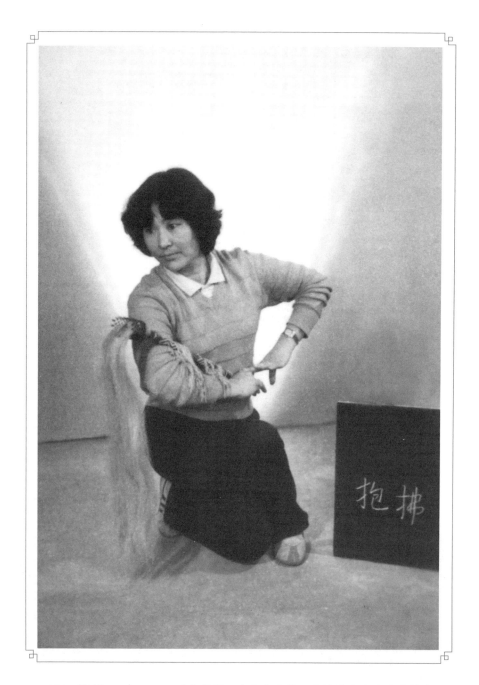

17. 抱拂　　动作说明：左套步全蹲，左膝盖和左脚前掌着地，臀部坐于左脚跟上，右手提拂尘反挂于右臂上，马尾垂地，左手按掌在右手背上（两臂屈肘）位于左肋间（作抱式），身朝左，面向右，眼望右下方。（如图）

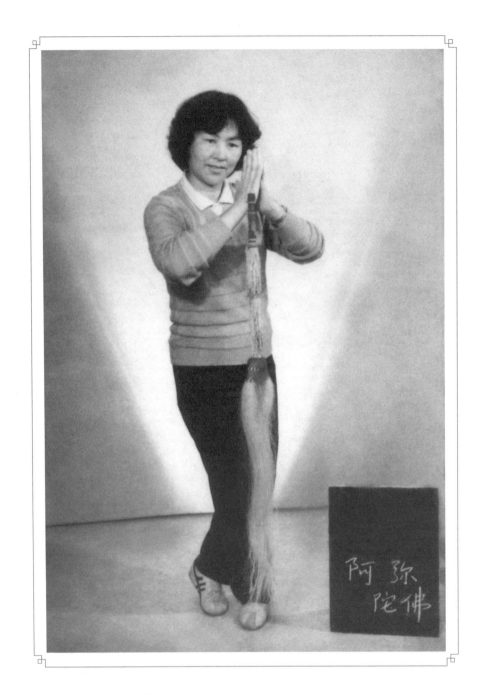

18. 阿弥陀佛

动作说明：左套步，两手屈肘合掌于胸上方（手尖的高度不高于鼻子），下巴微收，右手指夹住拂尘绳，拂尘垂于身体正中，身稍向左，目视正前方。（如图）

范泽华 （1938— ）

范泽华，广东省揭阳市普宁洪阳镇人。潮剧名青衣，反串小生。

范泽华于1953年参加怡梨潮剧团，曾得名师黄秋葵、杨广泉、黄玉斗、郑炳炎、林银门等传授，成为唱做兼得的青衣。曾先后到中国文化部第三届戏曲演员讲习会、上海戏校、北昆剧院、北京京剧团、北京声乐研究所深造。1958年调入广东潮剧院，先后扮演过《芦林会》中的庞三娘、《白兔记》中的李三娘等角色。1959年随团到北京参加建国10周年献礼演出，受到中央首长的鼓励、赞扬。同时还到上海、杭州、苏州、南京等地巡回演出，名传大江南北，被誉为"活五调"的佼佼者。1960年又随团到中国香港地区、柬埔寨演出《芦林会》，以自然深沉的气息，烘托着悲痛凄切的唱声，如泣如诉地抒发了庞三娘含冤受屈、无辜被弃的沉痛心情，感动满座观众尽皆掩泣。1964年主演潮剧艺术影片《刘明珠》，影片在东南亚等国家演出时，轰动一时。1977年在汕头重映之后，出现"倾城争看《刘明珠》，闾里都说范泽华"的盛况。

在几十年的演艺生涯中，她先后扮演了庞三娘、春香、刘明珠、孟丽君、穆桂英、尤二姐、庄姬、春嫂、沙奶奶、刘彦昌、欧阳子秀等几十个传神感人的舞台艺术形象。

1984年，范泽华调任汕头戏曲学校副校长，分管教学等行政事务，并负责"学戏课"的教学，先后传授了《芦林会》《思凡》《柴房会》和《安安送米》等折子戏。退休后曾应潮剧院之邀参与传教剧目《刘明珠》《香罗帕》。

伞 功 （表演者：陈郁英）

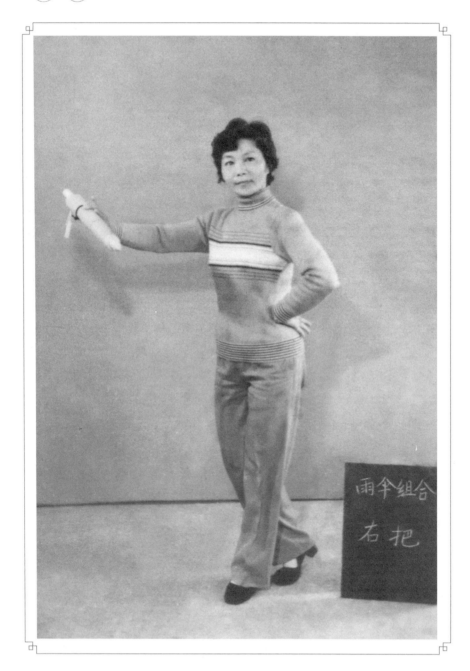

1. 右把伞

动作说明：右套步，右手握合伞（伞中央）在右侧自内至外画一小圈，向右边伸出（手心向下），臂成半弧形（不要突肘），左手在左侧外盘翻腕叉腰，半侧身向右，提气收腹，眼望正前方。（如图）

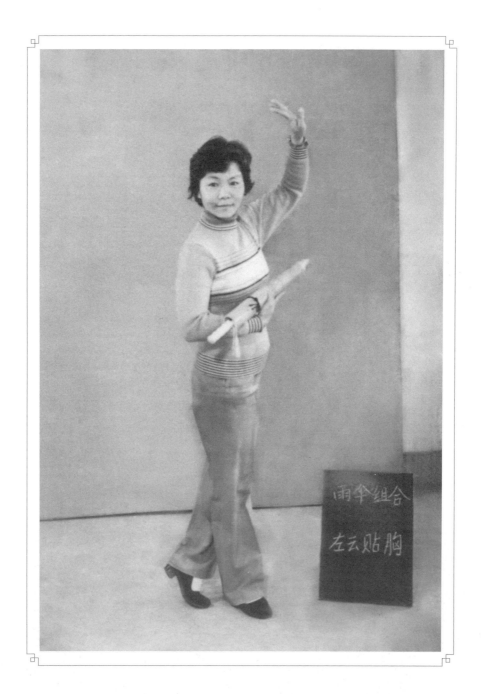

2. 左云贴胸

动作说明：左套步，右手握合伞，两手一齐在右腰间向左画圈后，左手起云手，右手顺势将手腕倒转，伞把轻挂在小臂上（手心向上），侧身向左，眼望正前方。（如图）

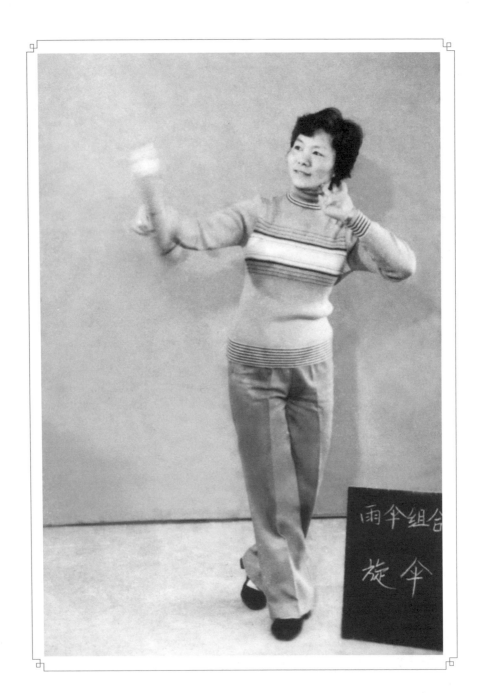

3. 旋伞　　左套步，左手在胸前外翻腕托腮（手心向上），右手用拇指、食指、中指三指捏住雨伞中央，拉至右侧，手腕用力，带动雨伞一阴一阳连续旋转，身微左仰，眼望右方。（如图）

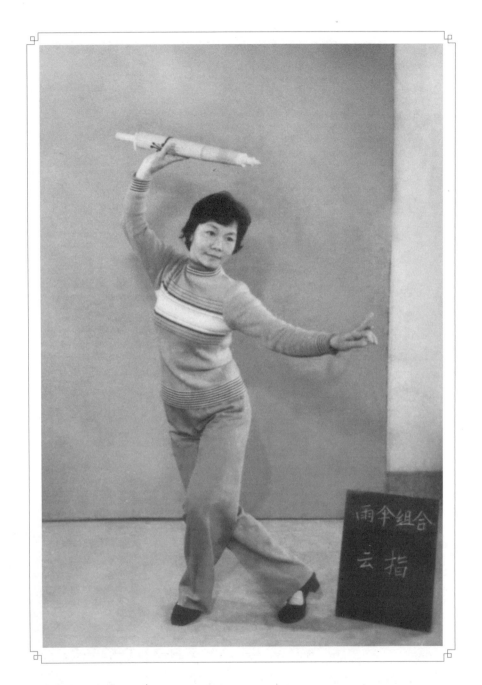

4. 云指伞

动作说明：右套步半蹲，右手握合伞，两手一齐自右至左画圈后右手上举，在头右上方外翻腕将伞托起，伞横盖于头顶，手成手云式，左手指手于左侧，身向右，稍倾左，眼望左前方。（如图）

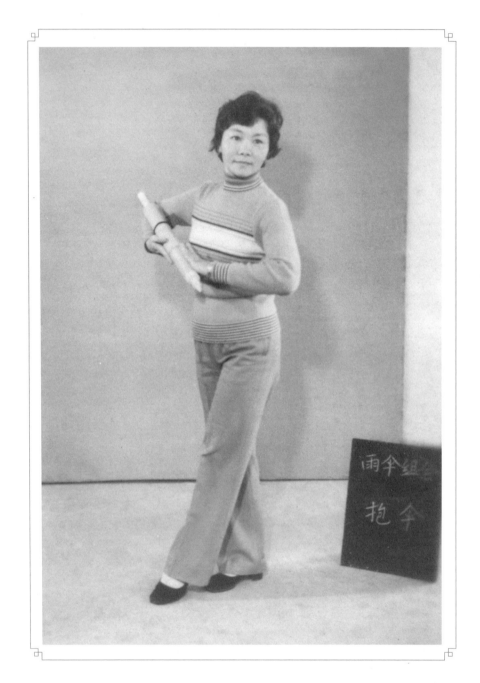

5. 抱伞

动作说明：右手握合伞，在右侧自右至左画一圈至右胸前，屈肘，伞把反挂在小臂上（斜架于右肘上，手心向上），左手在左侧画一小圈后按手于伞上，右脚站稳，左腿绷脚向右伸出半步（用前脚尖着地），身向右，眼望正前方。（如图）

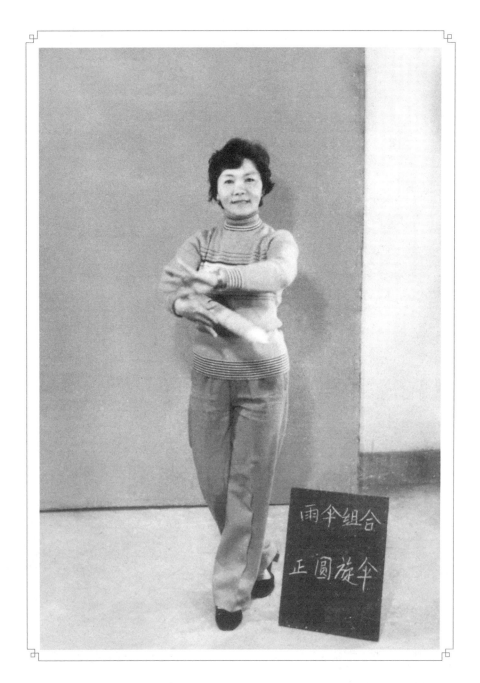

6. 正圆旋伞（1） | 动作说明：右套步，右手提合伞，两手交叉于胸前一阴一阳连续旋转伞（用手腕带动），目视正前方。（如图）

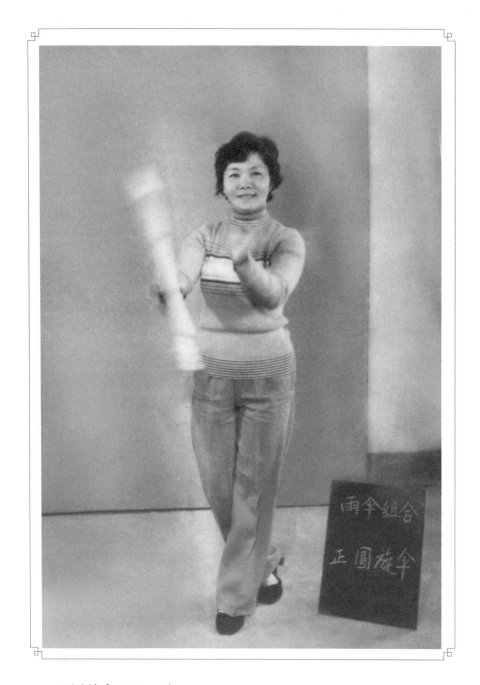

正圆旋伞（2） 　　动作说明：同"正圆旋伞（1）"。（如图）

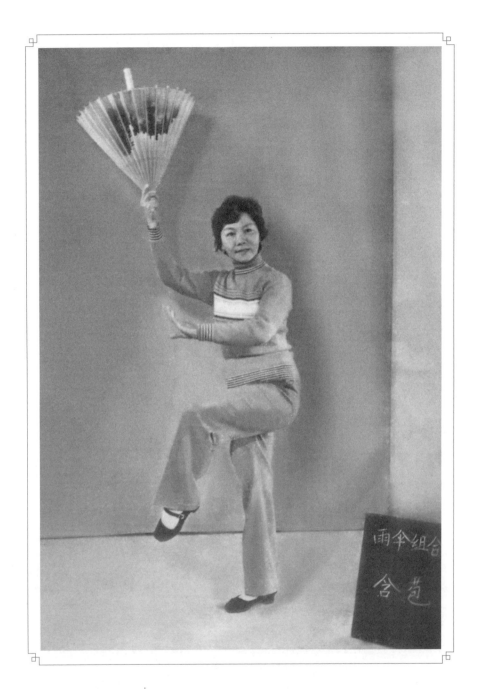

7. 含苞伞　　动作说明：右手托住伞顶尖（伞柄向上，手心向外，当手上举时，手心马上转向内），将伞托半开，举于右上侧，左手按掌于右胸前，右脚站稳，左脚向右伸出吊起（大腿平，小腿垂直，绷脚面），眼望正前方。（如图）

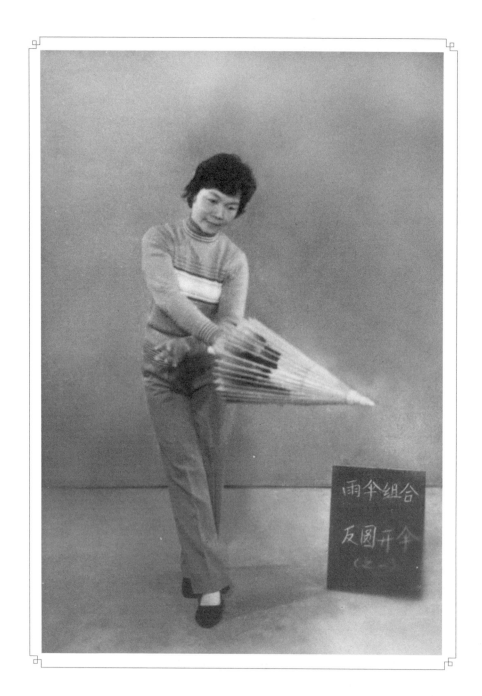

8. 反圆开伞（1）

动作说明：右套步，右手握伞柄（伞半开），两手交叉于腰前纺花一小圈，伞尾朝左边，左手叉在右小臂下面，同时左脚站稳，右脚向前绷脚伸出半步（用脚尖着地），身稍前倾，眼看伞。（如图）

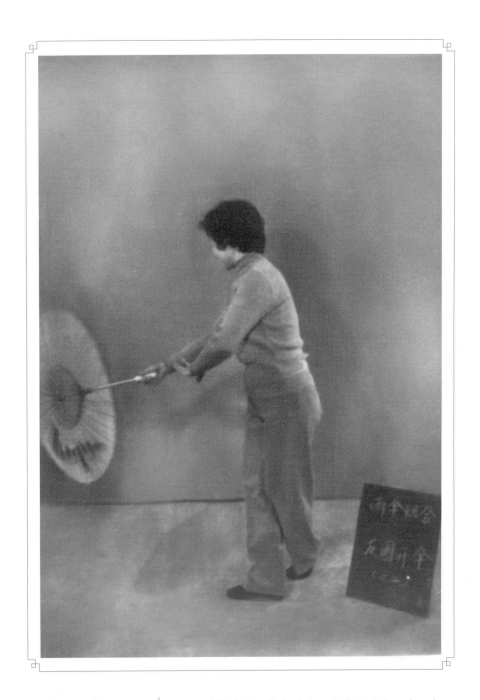

反圆开伞（2）

动作说明：接上动作，右脚向后退一步，身子向右转一圈至右边，随着转动，右手握伞顺势往里（腰间）一拉，伞即全开，同时向右下方推出（手心向上），左手按掌于右小臂旁，左套步，眼看伞。（如图）

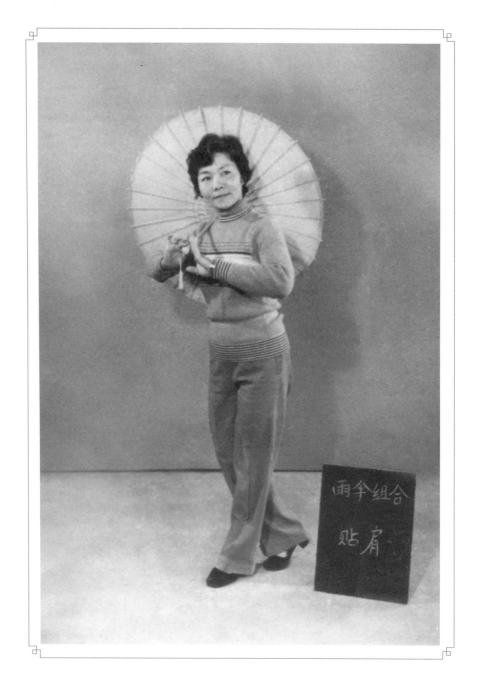

9. 贴肩伞　　动作说明：右套步，开伞挂于右肩上，右手用拇指、食指、中指捏住伞柄（屈肘于右胸前），左手按掌在旁边（两手心向外），身微向右，眼望正前方。（如图）

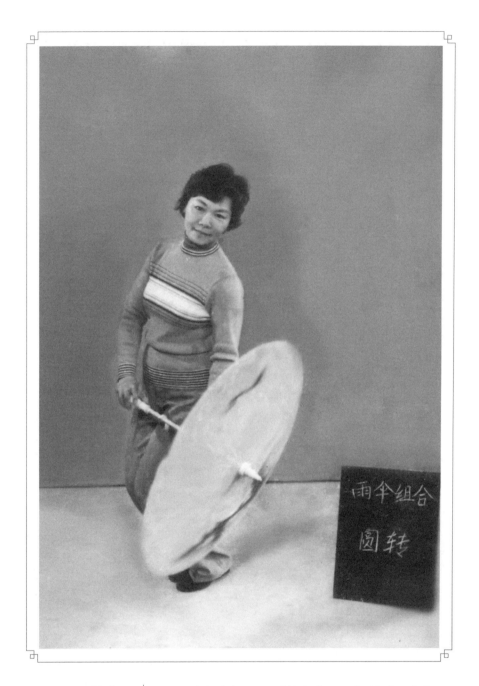

10. 圆转伞

动作说明：两腿并拢半蹲，两手用拇指、食指、中指捏住伞把（开伞，左手在前，右手在后），伞把横挂于两大腿上边，身朝右，向左倾，转动时两足用碎步（手同时转伞），身微仰，眼望前方。（如图）

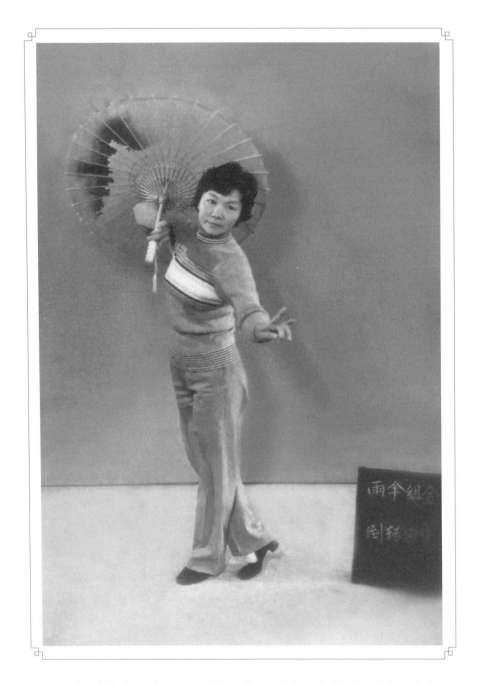

11. 倒转贴臂伞

动作说明：右套步，右手捏住开伞柄的中央，伞从左往右盖过头顶转一圈（转时捏伞的手指同时移动转腕），然后右臂屈肘上抬，伞柄挂在臂膀上（捏伞的手心向外），左手指手式，由内向外画一圈指往左前方，身向右，眼望前方。（如图）

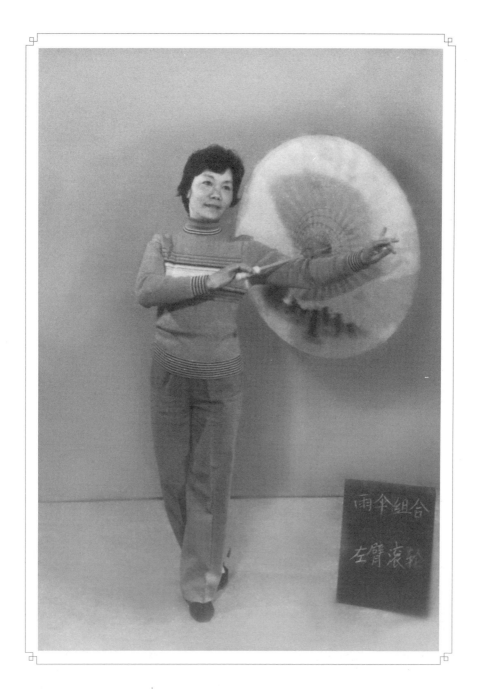

12. 左臂滚轮伞 　　动作说明：右套步，左手抬起（在左侧，与肩平行，臂要平，不要突肘），右手拿开伞柄，挂于左臂上，用拇指、食指、中指捏住转动，从肩膀至手臂徐徐滚下。正身，眼平视。（如图）此动作也可用云步、横步进行移动。

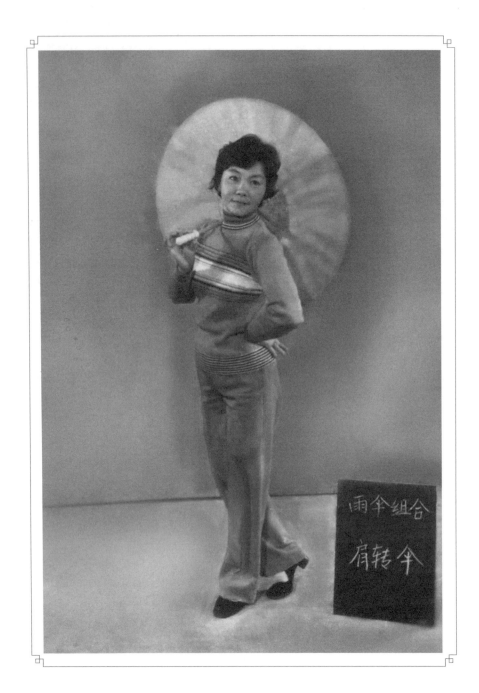

13. 肩转伞

动作说明：右套步，右手捏住开伞柄，挂于右肩上，并用拇指、食指、中指三个指头不停地捏伞柄转动（手心向左，转往左边），左手外盘翻转后叉腰，身朝右，眼望左前方。（如图）

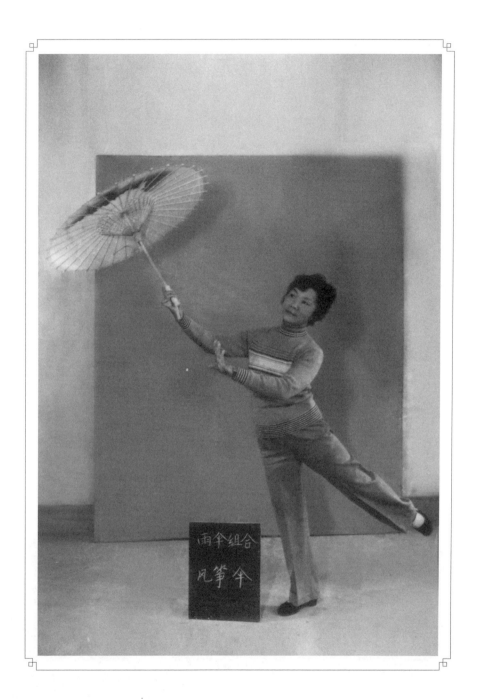

14. 风筝伞

动作说明：右手拿住伞把，两手在胸前自左向右转一圈，顺势往右上方举起伞（手心向内），左手按掌于右胸前（作陪衬），右脚站稳，左脚向后抬起（腿绷直），身向右，微往左后仰，眼随伞转。（如图）

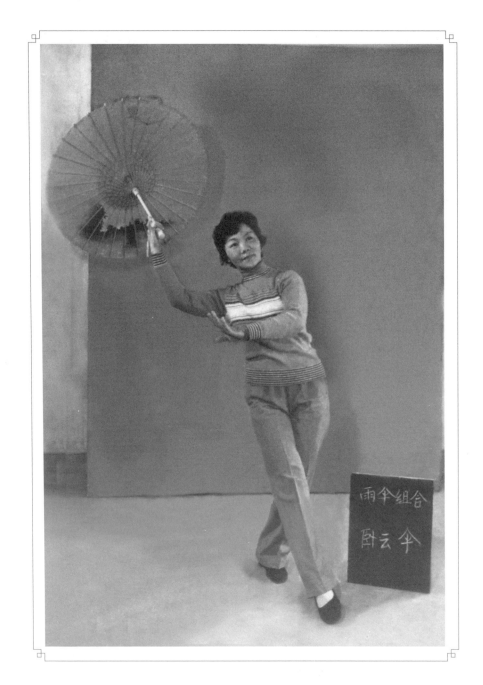

15. 卧云伞　　动作说明：左脚站稳，右脚绷脚面向前滑出一步，两腿靠紧（成滑步式），半侧身向右，上身和头向左前方。右手提开伞向右后方上举，左手按手于右胸前，臂成半弧形。（如图）

四、旦角成套程式 | 329

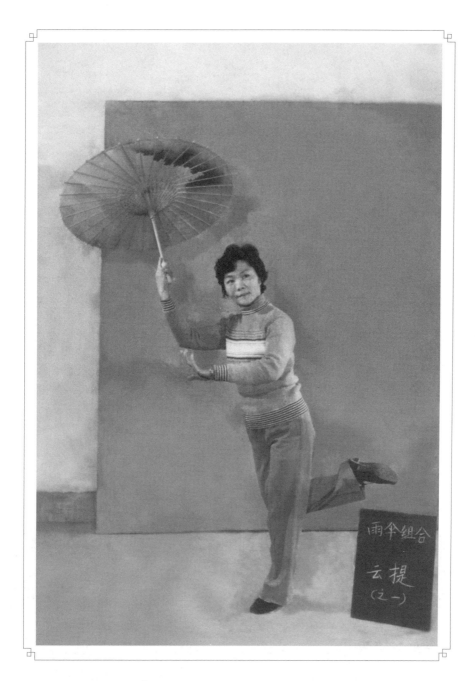

16. 云提伞（1）

动作说明：右手提开伞向右侧上举（手心向内，伞向后倾），左手按手于右胸前，身向右，左腿站稳，右大腿垂直于地，小腿向后抬起，足底朝天，眼往左上方高处望。（如图）

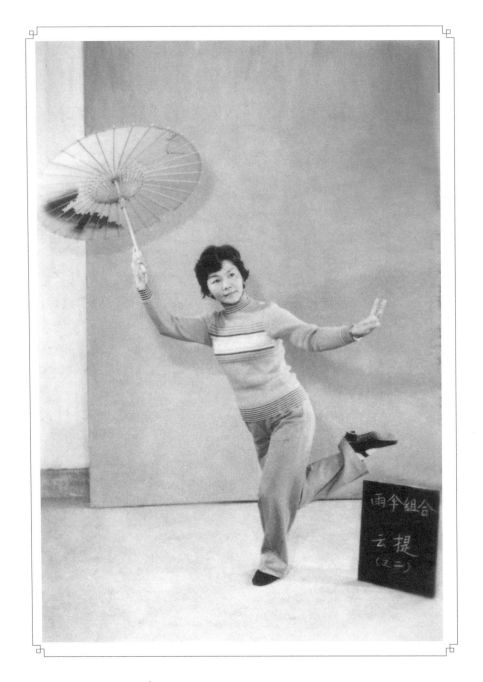

云提伞（2）

动作说明：右手提开伞向右侧上举（手心向内，伞向后倾），左手在胸前向左侧拉开（拉开的同时小跳），身向右，左腿站稳，微屈膝，右大腿垂直于地，小腿向后抬起，足底朝天，两膝靠紧，眼往左上方高处望。（如图）

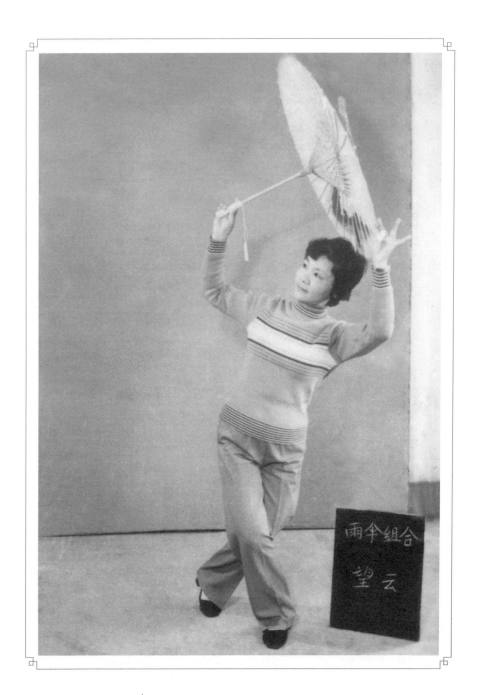

17. 望云伞

动作说明：左套步半蹲，右手提开伞，向左方上举（盖于头顶，伞成"∧"形），左手上举，用拇指、食指、中指捏住伞沿，正身右掉，眼望右上方。（如图）

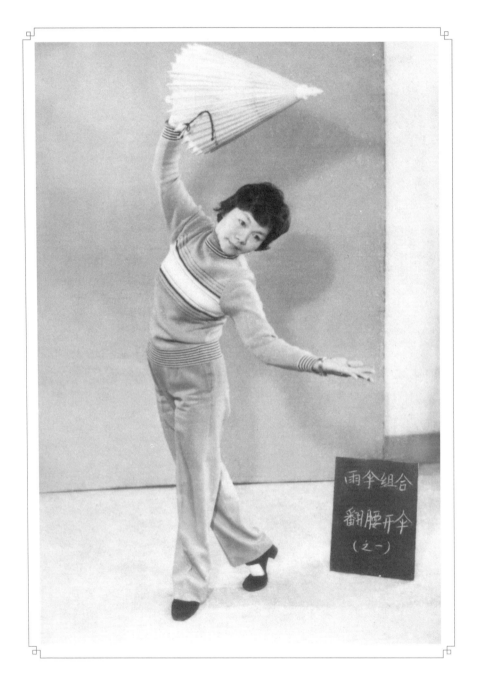

18. 翻腰开伞（1）

动作说明：右手拿伞（伞半开），向左边斜举，左手向左边拉开（成分手式），头和身向左边倾，下左膀腰，然后自右向左翻腰一圈，眼望地面。（如图）

四、旦角成套程式 | 333

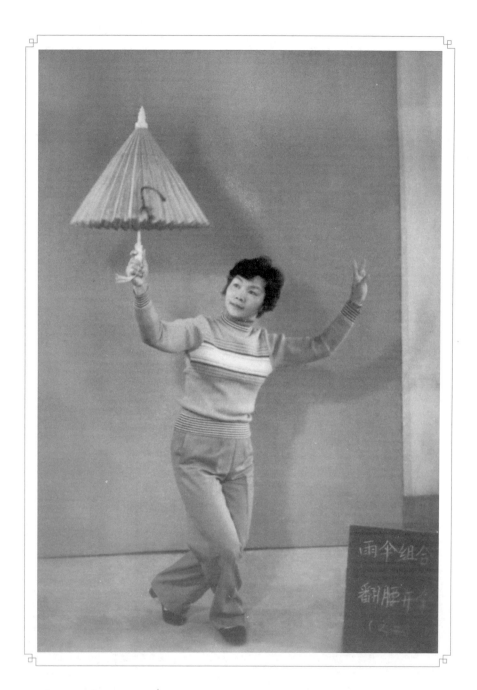

翻腰开伞（2）

动作说明：接上动作。翻腰之后，往上小跳（提气），在跳的过程中，右手将伞往下一拉（伞即开），落地时两腿成左套步，半蹲，两腿靠紧，两膝微屈，左手云手式，身正，眼望右方。（如图）

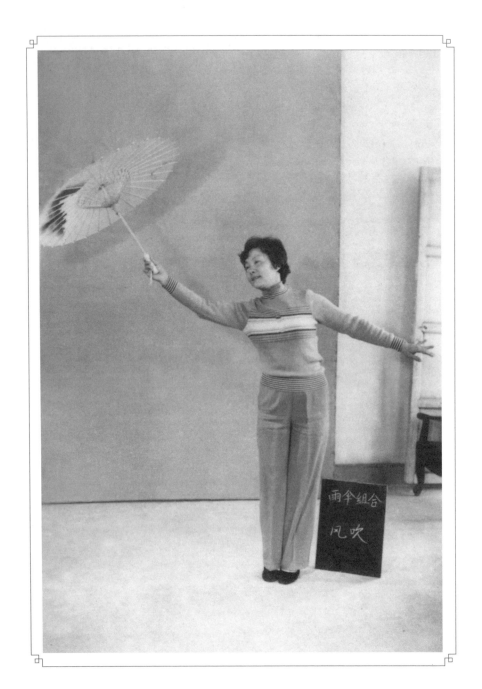

19. 风吹伞

动作说明:两腿并拢站稳(脚尖着地,后脚离地),右手提开伞,向右上方斜举起,左手在右侧往下拉,身子稍向右边倾倒(有如风吹走伞的感觉)。(如图)

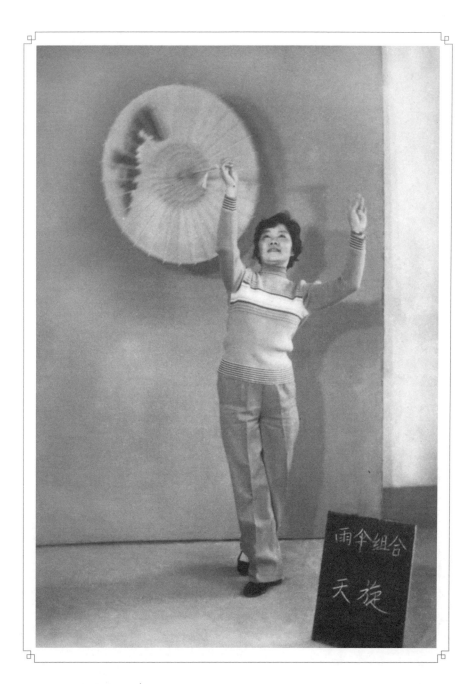

20. 天旋伞　　动作说明：左套步，右手拿开伞把，左手陪衬，小跳，两手举与头平行，然后用碎步后退，同时两手在上空顺时针不停旋动伞（伞盖过头顶），用手腕带动伞的转动，头仰，眼随伞走。（如图）

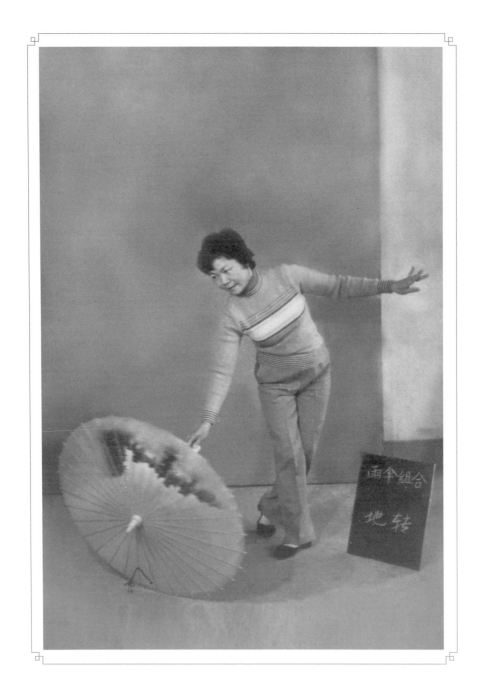

21. 地转伞　　动作说明：左套步，右手提开伞柄，伞沿着地，自始至终不离地地向左边转一圈，左手在左侧抬起作陪衬，眼随伞转动。（如图）

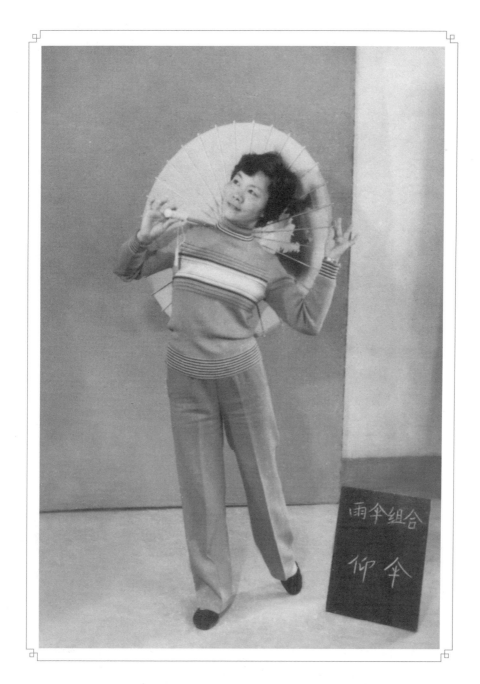

22. 仰伞　　动作说明：右手提开伞，把伞扛在肩膀上面，左手用拇指、食指、中指三个指头捏住伞沿，右脚站稳于地，左脚向后退一步，脚尖着地，上身、头向后仰，目视右上方。（如图）

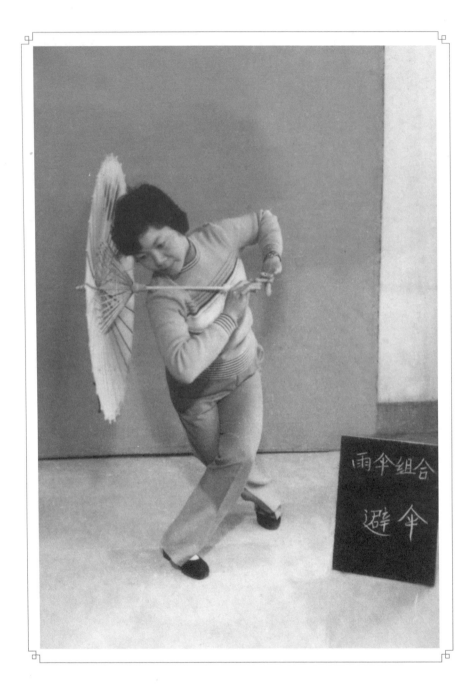

23. 避伞

动作说明：接上动作。侧身猛向右下方斜俯，形成右掖步，伞将整个上身遮住，头微低，眼视地面，作挡风的姿势，左手按住伞把，两臂屈肘，成三角形。（如图）

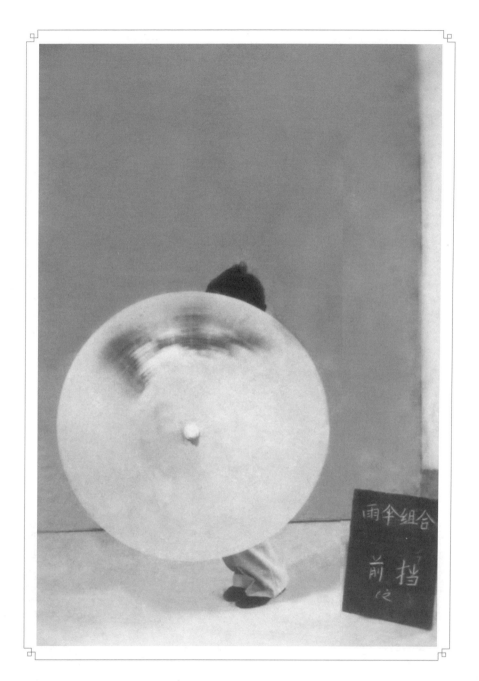

24. 当挡伞（1）
　　——前一

动作说明：整个身体转向右方，两腿并拢微屈，脚尖着地，脚跟离地，头向右边，两手握住伞柄（左手在前，右手在后）在左腿旁边，向右边不停转动（滚轮），伞将身子遮住作挡状。（如图）

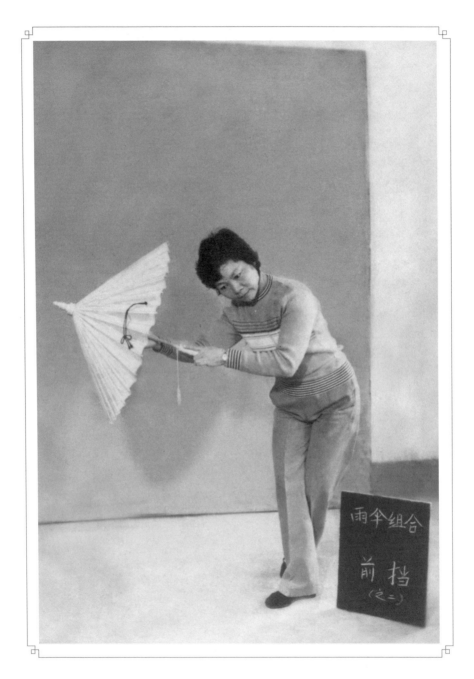

当挡伞（1）
——前二

动作说明：左套步，右手托住开伞的地方，左手提伞柄（伞半开），身向右，头和上身俯下，伞挡住身体，眼看地面右下方。（如图）

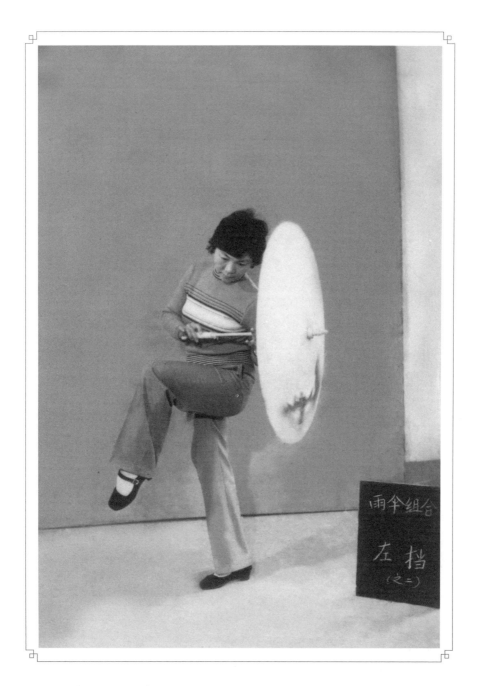

当挡伞（2）
——左

动作说明：两手提伞（左前右后），侧身向右，右脚站稳，左脚向右方抬起（屈膝，小腿垂直，绷脚面），把伞放在左旁侧（伞将身体遮住），不停地转动，滚轮，目视下方。（如图）

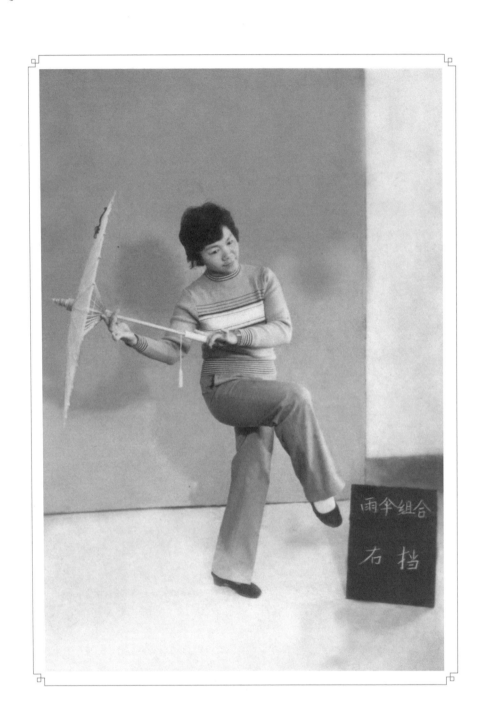

当挡伞（3）
——右

动作说明：动作与左挡伞方向相反。（如图）

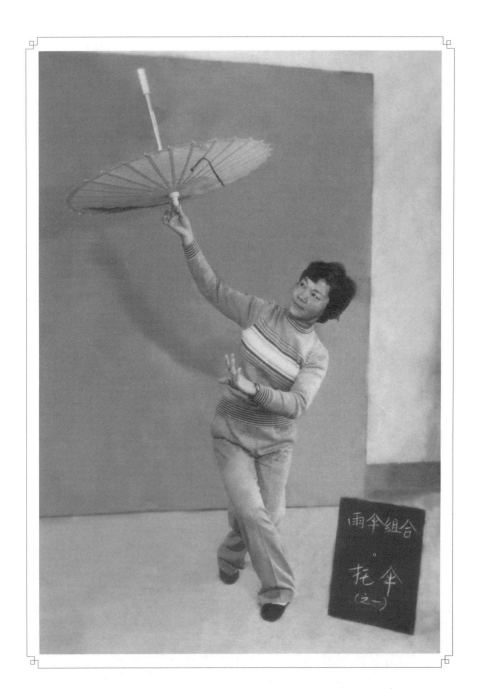

25. 托伞（1）

动作说明：左套步半蹲（雨伞柄朝天，伞顶尖朝地），右手用拇指、食指、中指三个指头捏住伞顶尖在右侧举起，左手姜芽手式按于右胸前，两臂成半弧形，仰头，眼望伞。（如图）

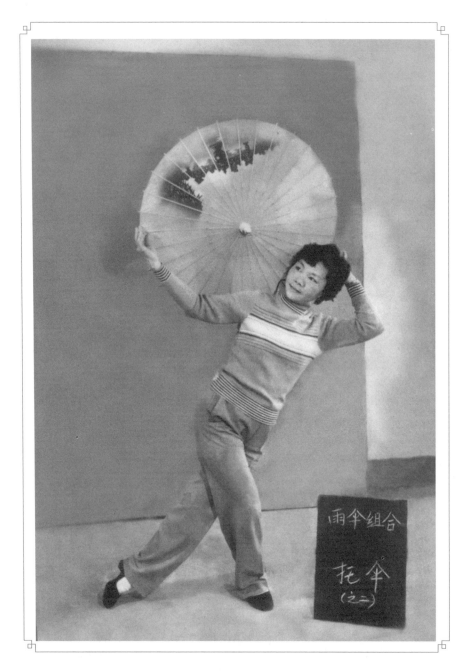

托伞（2）

动作说明：左掖步（伞柄朝里，伞顶尖朝外），两手用拇指、食指、中指三个指头捏住雨伞沿的各一方，从左抬至右贴在右肩膀上，正身，向左边倾，眼望上方。（如图）

陈郁英 （1937— ）

陈郁英，广东省潮州市潮安县庵埠镇大干乡人。潮剧花旦演员。

陈郁英于1954年考入赛宝潮剧团当演员。1956年参加第一期潮剧演员培训班，受教于黄玉斗、卢吟词、林和忍、陈宝寿等名艺人，打下扎实的文武功基础。结业后调广东潮剧团。1957年随团到北京汇报演出。1958年成立广东潮剧院，属一团演员。1959年再次随团赴京参加新中国成立10周年献礼演出，并到上海、杭州、南京、南昌等地演出。1960年随团到中国香港演出。同年11月又随团到柬埔寨演出。1959年和1961年先后参加潮剧艺术影片《苏六娘》《陈三五娘》的拍摄。1970年被安排在汕头花纸厂工作。1978年广东潮剧院恢复建制，调回潮剧院一团，先后随团到泰国、新加坡、中国香港等地演出。1984年调剧院艺术室表导组。

陈郁英是新中国成立后培养的新一代演员，表演灵巧俏丽，也能反串刀马旦。从艺以来，演过《苏六娘》的桃花、《陈三五娘》的益春、《续荔镜记》的益春、《搜楼》的彩云、《挡马》的杨八姐、《铁弓缘》的秀英、《八宝公主》的呼兰、《赵氏孤儿》的孤儿。由她演出参加录像的剧目有《春草闯堂》(饰秋花)、《香罗帕》(饰艺香)；参加录音的剧目有《闹钗》（饰小英）等。她还参与导演工作，1957年为郑一标导演的《陈三五娘》担任场记，参与导演《雾里牛车》。在《八宝公主》《辞郎洲》中担任动作设计。1982年与郭石梅合作复排《桃花过渡》。1983年参照豫剧电影工作本，与黄清城合作导演《程咬金照镜子》。同年向上海昆剧团学习，导演《八仙闹海》。1987年参与导演《八宝与狄青》，获第二届广东省艺术节艺术革新奖导演奖。同年被聘参加潮州市潮剧团《益春》的导演工作。该剧作为出国访问演出剧目，获得好评。

旦行折扇功 （表演者：陈丽璇）

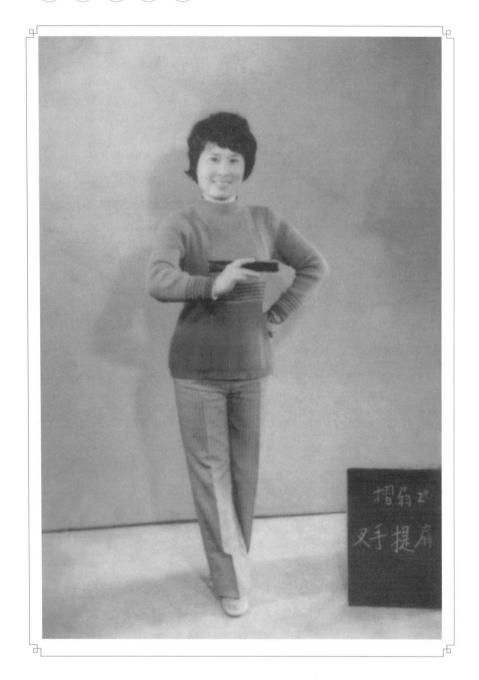

1. 叉手提扇　　动作说明：左套步，右手提夹扇于胸前（屈肘，扇成一字形），左手叉腰，亮相，目视前方。（如图）

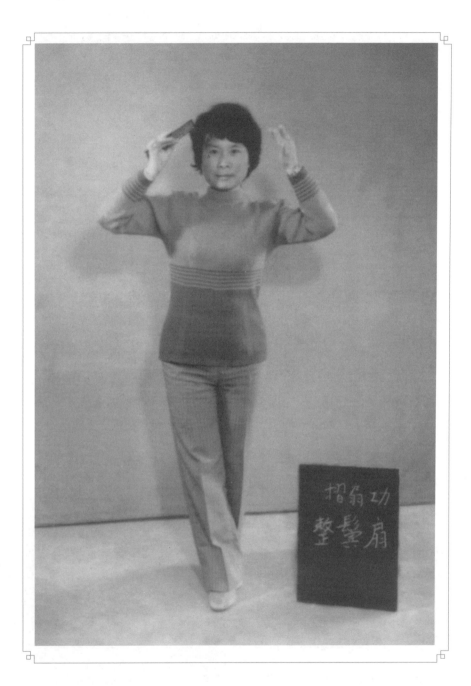

2. 整鬓扇 | 动作说明：左套步，右手提夹扇，两手在胸前撩起至两鬓旁边（手心向内），目视前方。（如图）

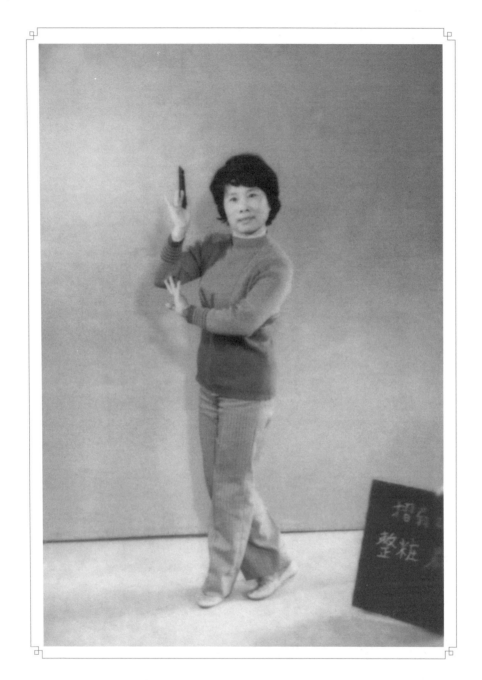

3. 整妆扇　　动作说明：右套步，右手提夹扇举于右鬓旁边（手心向内），左手按掌在右胸前，扶住右肘（手心向下），身稍右，眼望正前方。（如图）

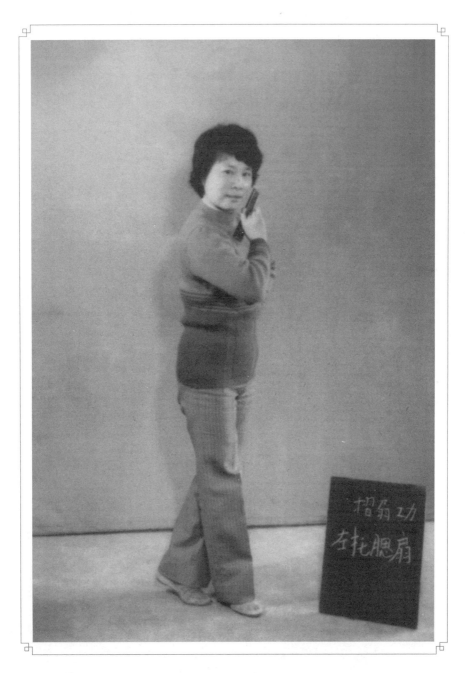

4. 左托腮扇 | 动作说明：左套步，右手提夹扇托左腮（手心向下），左手叉腰，身朝左边，眼望前方。（如图）

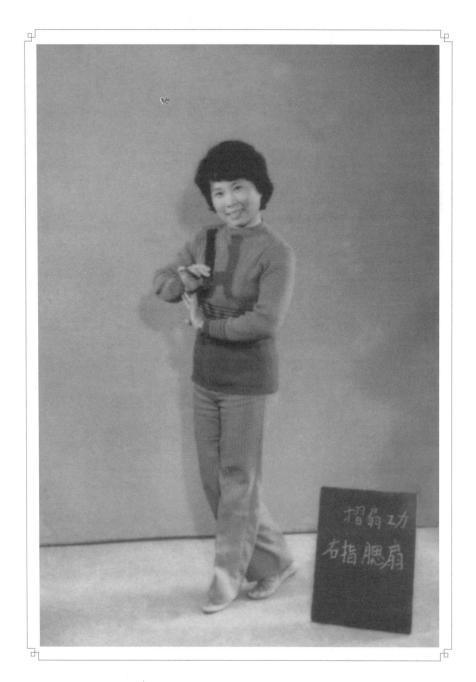

5. 右指腮扇

动作说明：右套步，右手提夹扇于右胸前（手心向下），指右腮（扇垂直），左手扶住右手腕（指尖托住），身朝右边，头稍转向正面，目视前方。（如图）

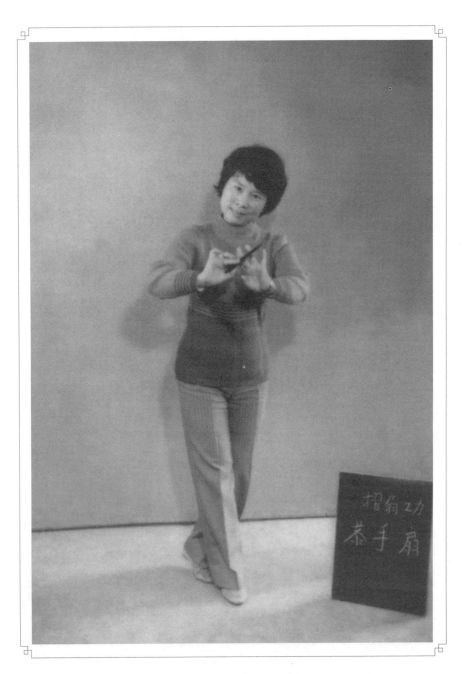

6. 恭手扇 　　动作说明：左套步，右手提夹扇，两手在胸前作恭手式，眼望前方。（如图）

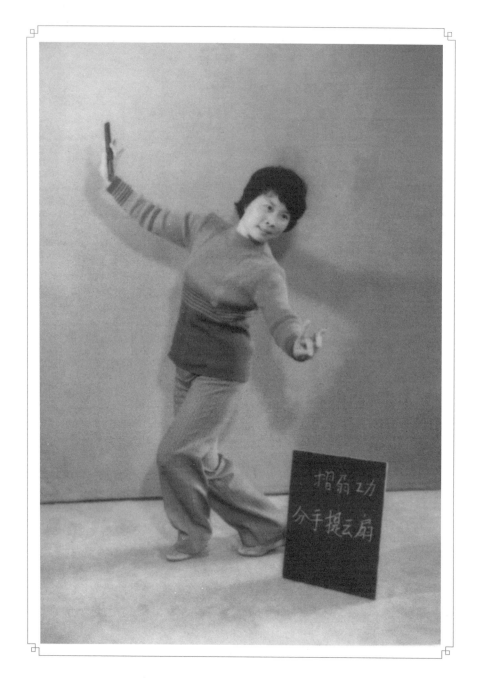

7. 分手提云扇

动作说明：右套步半蹲，右手提夹扇，两手在胸前内翻腕作分手式，身向右，下左膀腰，眼望左下方。（如图）

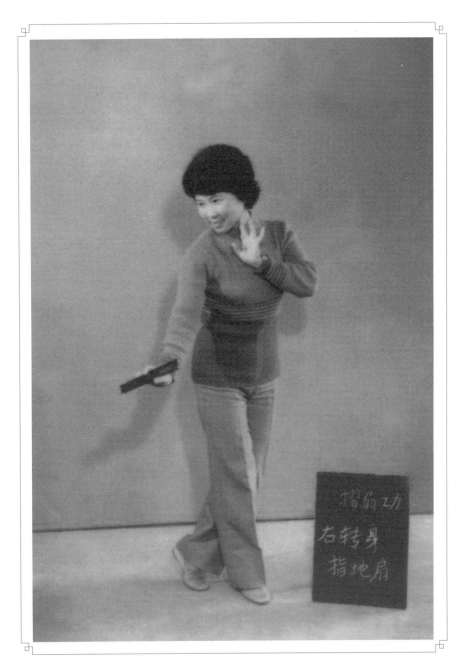

8. 指地扇 | 动作说明：左套步，右手提夹扇，在右侧下方指地，身朝左，头转向右边，眼望右下方。（如图）

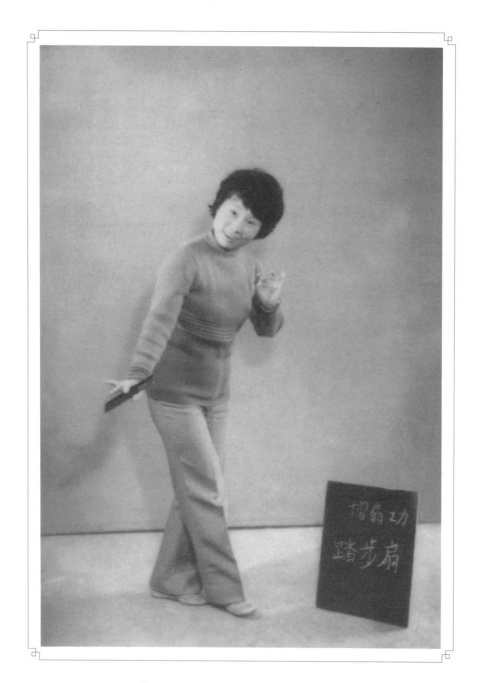

9. 踏步扇　　动作说明：左手在左胸姜芽手式，右手提夹扇垂于右下侧（手心向下），原地踏三步，出步时，手、身、头自然配合好。（如图）

四、旦角成套程式 | 355

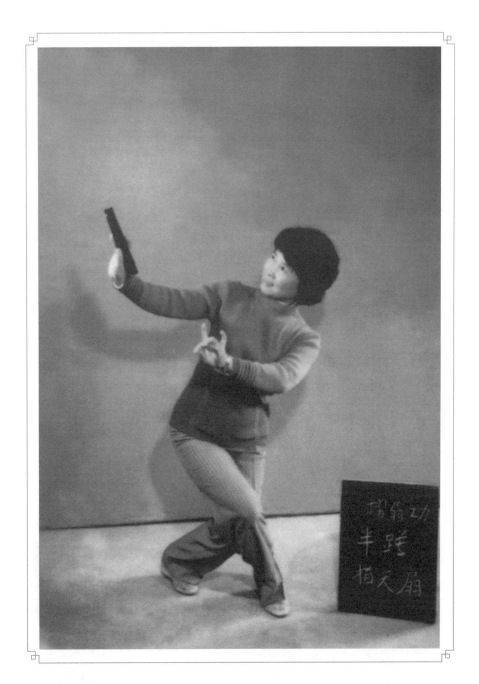

10. 指天扇 | 动作说明：左套步半蹲，右手提夹扇，两手在胸前自右向左画一圈后向右上方指出（成双指头），身稍向左倾，仰望右上方。（如图）

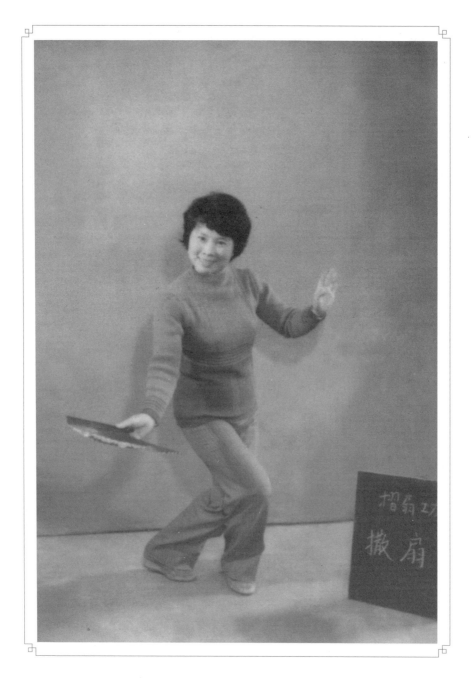

11. 撒扇　　动作说明：左套步半蹲，左手在左侧翻腕举至右胸膀（手心向外），右手同时将扇撒开在右胯旁边（扇放平，手心向外），身朝左，重心稍左倾，眼望右前方。（如图）

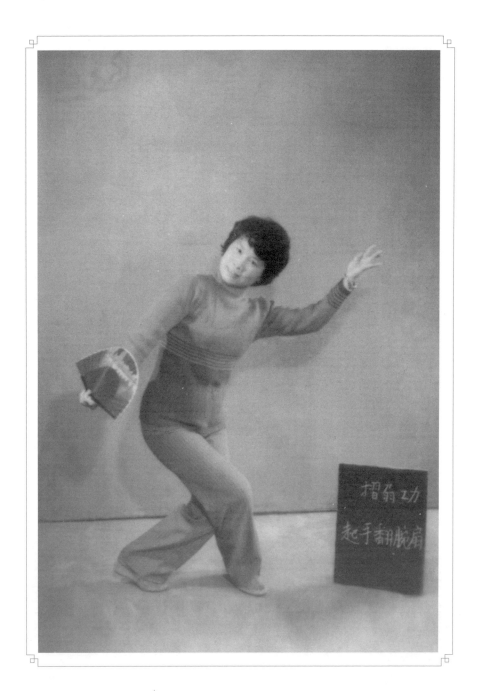

12. 起手翻腕扇

动作说明：左套步半蹲，右手提开扇，两手在胸前交叉分手，左手举于左上侧，右手同时趁势将扇在右胯边内盘翻转一圈，扇叶贴小臂（手心向上），眼望右上方。（如图）

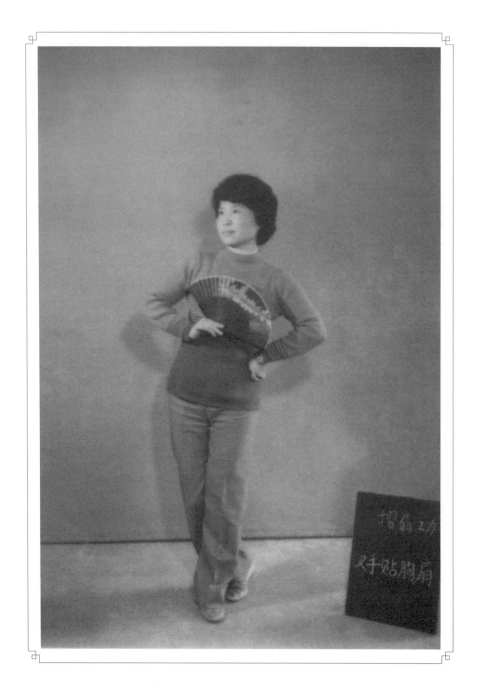

13. 叉手贴胸扇

动作说明：右套步，右手提开扇，贴胸前（手心向下），左手叉腰，上身微仰，眼望右上方。（如图）

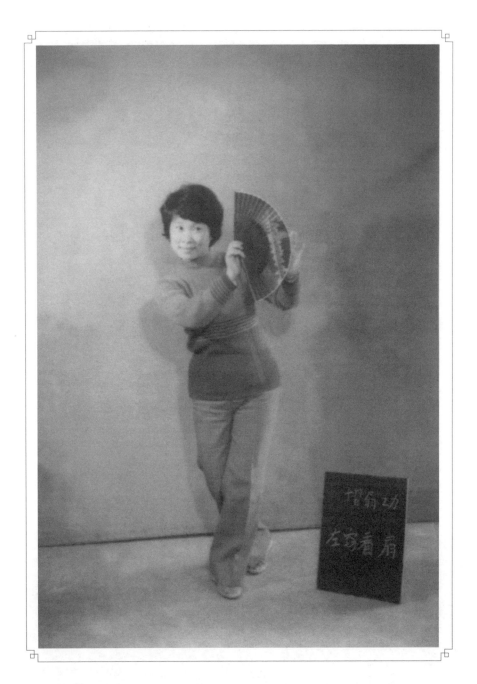

14. 左窃看扇

动作说明：右套步，右手提开扇，左手轻按扇叶中央（手心向外），两手将扇在胸前自右拉至左肩旁，扇过脸时头稍微往右闪，上身微右倾，眼作窃看状。（如图）

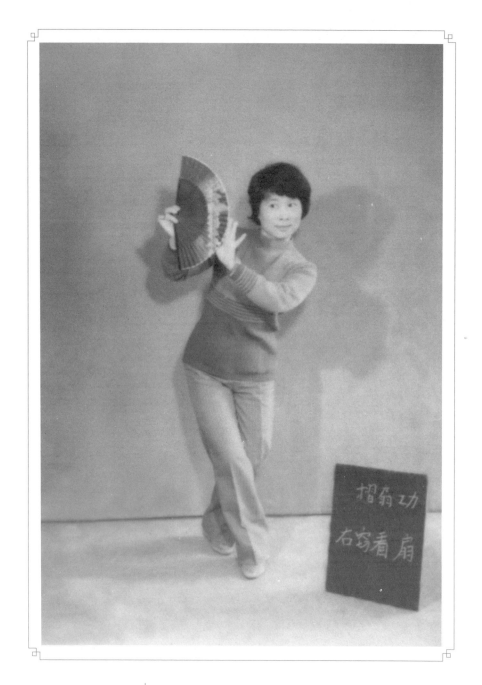

15. 右窃看扇

动作说明：左套步，右手提开扇，左手轻按扇叶中央（手心向外），两手将扇在胸前自左拉至右肩膀，扇过脸时头稍微往左闪，上身微左倾，眼作窃看状。（如图）

四、旦角成套程式 | 361

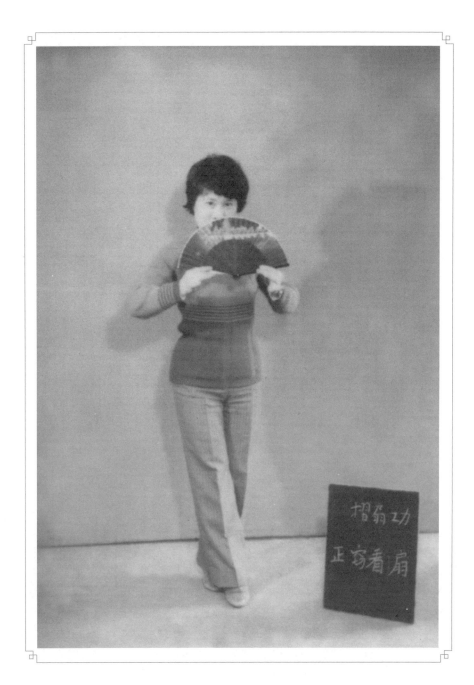

16. 正窃看扇　　动作说明：左套步（微向上蹬），两手捏住开扇的两端，自头部上方往下拉，扇叶正中遮住下巴，身正，目视前方，作窃看状。（如图）

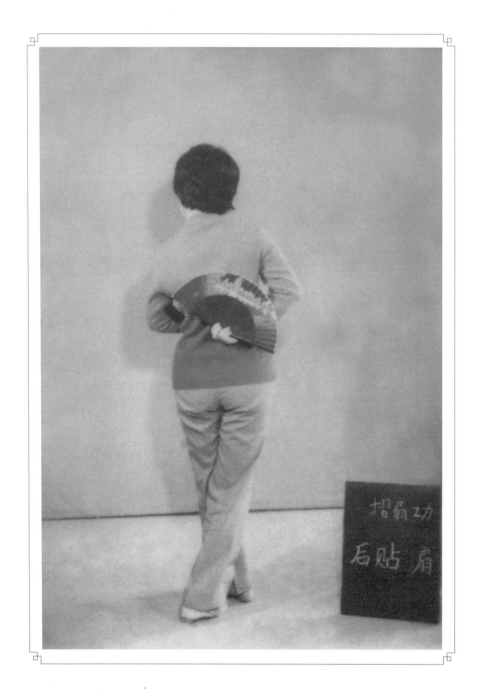

17. 后贴背扇　　动作说明：右套步（转背后），右手提开扇外盘翻转贴于后背（手心向上），左手姜芽手式贴于胸前。（如图）

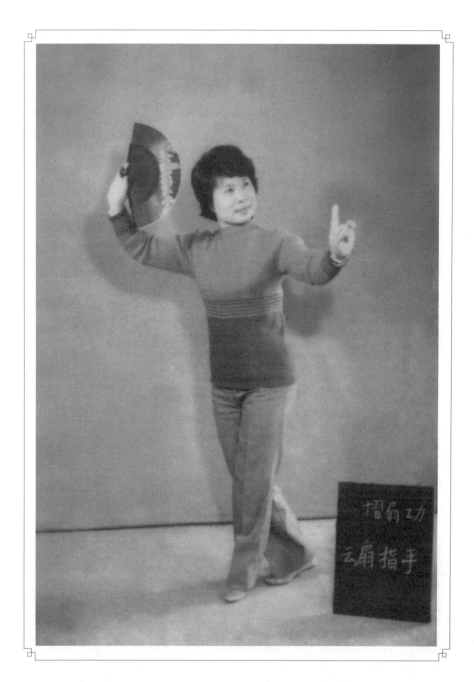

18. 云扇指手

动作说明：右套步，右手提开扇，左手指手式，两手在胸前翻腕拉开，右手云手式，左手向左上方指出，身朝右，头微右仰，眼望左上方。（如图）

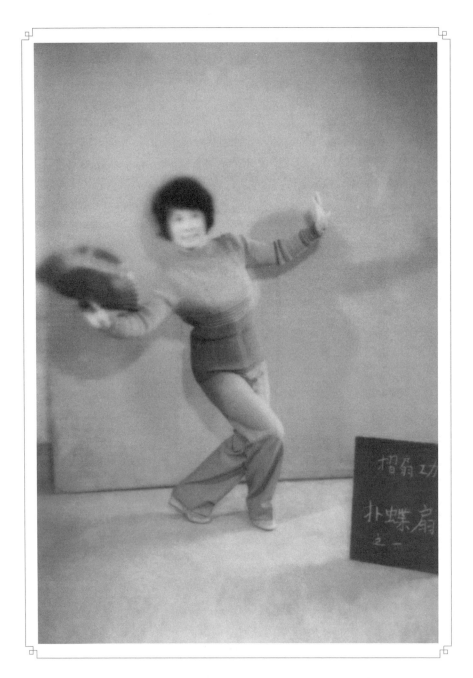

19. 扑蝶扇（1）

动作说明：左套步，半蹲，右手提开扇，两手自胸前分开至两侧（手心向外），慢慢左翻腰一圈。（如图）

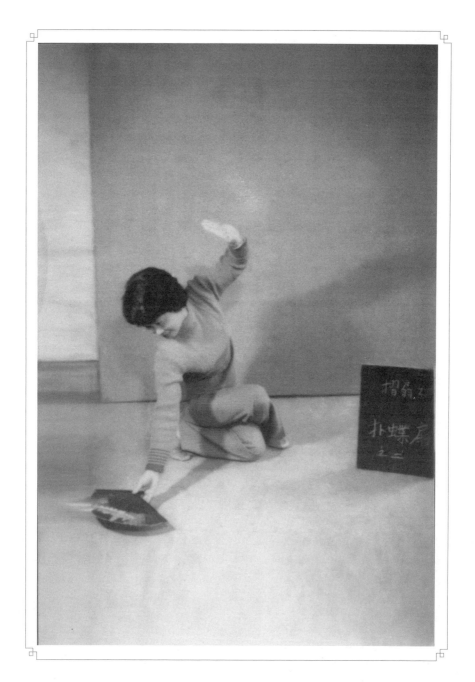

扑蝶扇（2）

动作说明：接上动作。转至右前方，悄步上前，右手将扇向外翻出扑下（手心向上），左手起云手，两腿交叉盘坐地面（右脚前，左脚后），身向左，下右膀腰，眼望右下方。（如图）

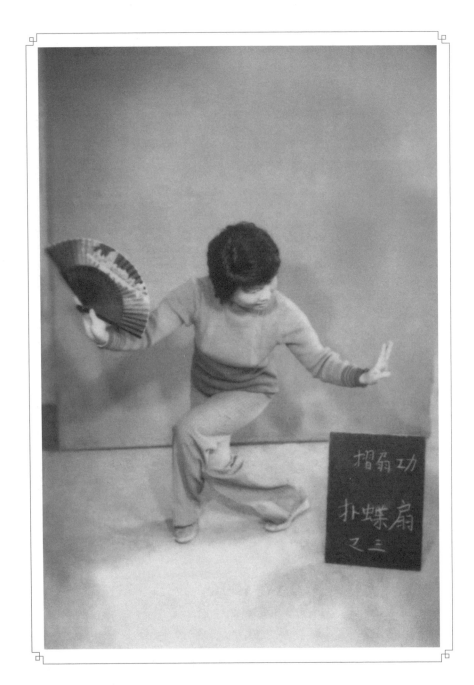

扑蝶扇（3）

动作说明：接上动作。起身转右，踏步，半蹲，两手分开，上身俯下，正面扑蝶姿势，眼望左下方。（如图）

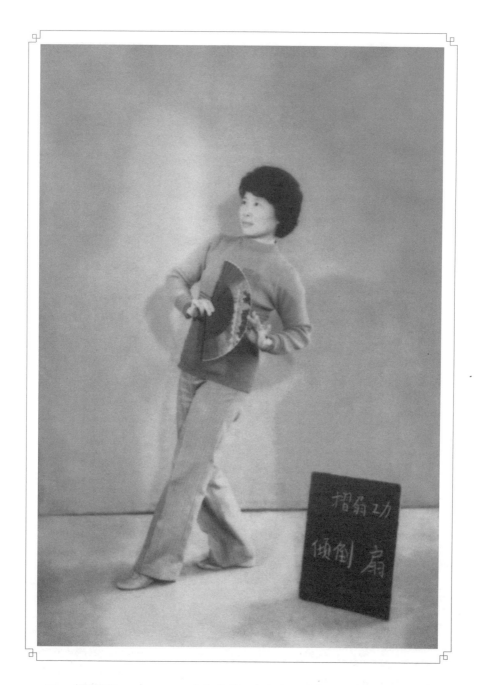

20. 倾倒扇

动作说明：身向右，后仰，右脚站稳，左脚绷脚面向前伸出（脚尖着地），右手提开扇于胸前，左手姜芽手式拈扇边（中线），两手心向下，眼望右前方。（如图）

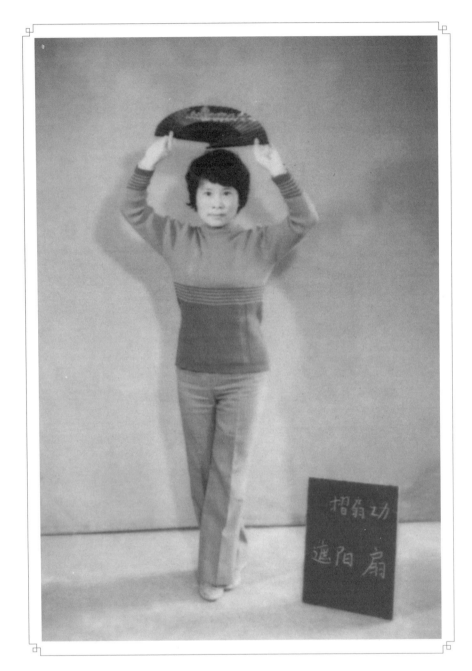

21. 遮阳扇　　动作说明：正身右套步，两手用中指和食指夹住扇两边，在胸前向内翻出后举至头顶（手心向上），立腰收腹。（如图）

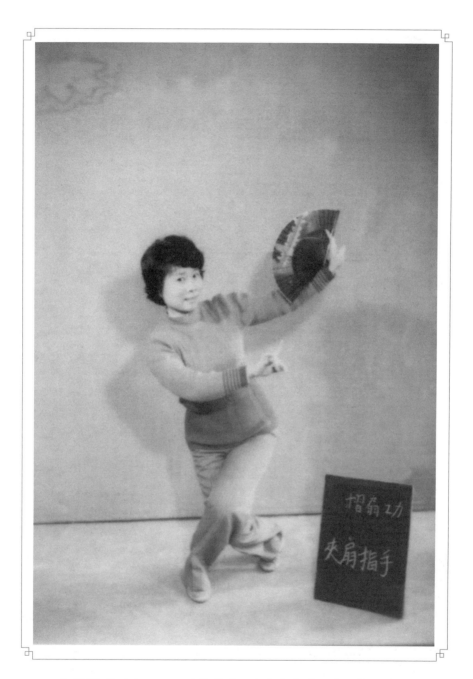

22. 夹扇指手

动作说明：右套步半蹲，两手拈住扇边，在左侧翻腕后将扇转夹在左手（扇夹于食指和中指的中间，手心向外），向右侧伸出（与头平行），扇边挂在小臂上，右手指扇，上身微右倾，眼看前方。（如图）

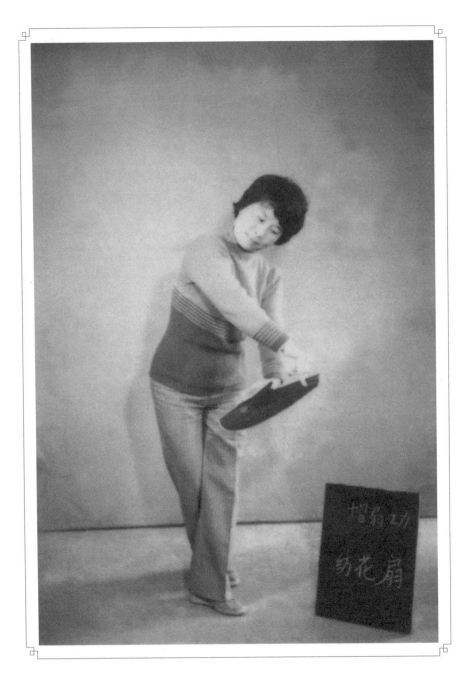

23. 纺花扇

动作说明：右套步，两手的拇指和食指夹住扇的两边，在左下侧连续纺花（转动时用手腕带动，不断变换手指，使扇子能够形成弧形），身微俯，眼望扇。（如图）

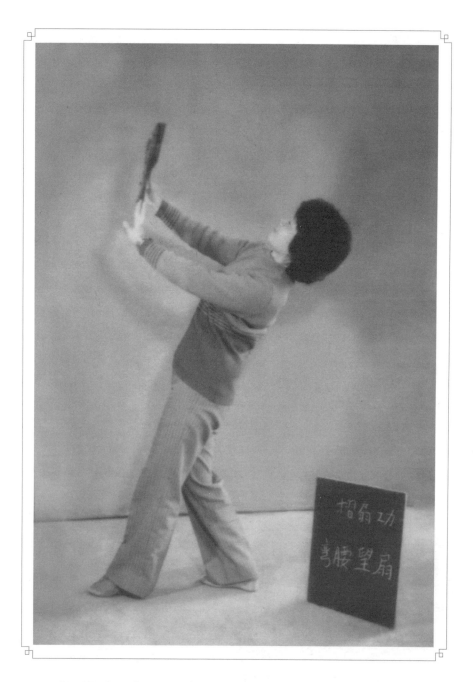

24. 弯腰望扇

动作说明：右脚站稳（微弯），左脚向前滑出一步，向右边下腰后仰（重心在右脚至腰部），右手提开扇，双手在胸前翻腕后一齐伸出，左手配合扶住扇叶，目视扇。（如图）

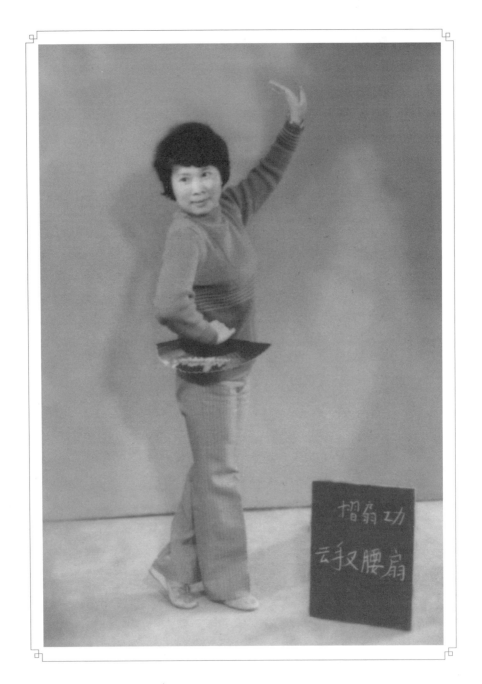

25. 云手叉腰扇　　动作说明：左套步，身向左边，左手起云手，右手提开扇在右腰处翻转后，手叉腰，扇放平，眼望正前方。（如图）

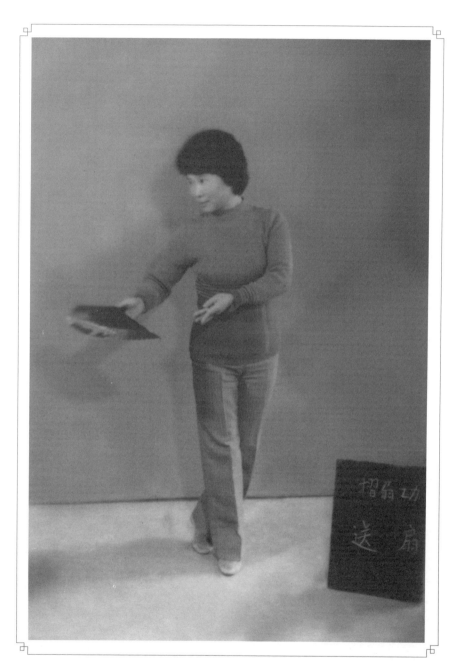

26. 送扇

动作说明：左套步，右手提开扇，两手在右侧作送手手式（两手心向上），眼随手走，手到眼到。（如图）

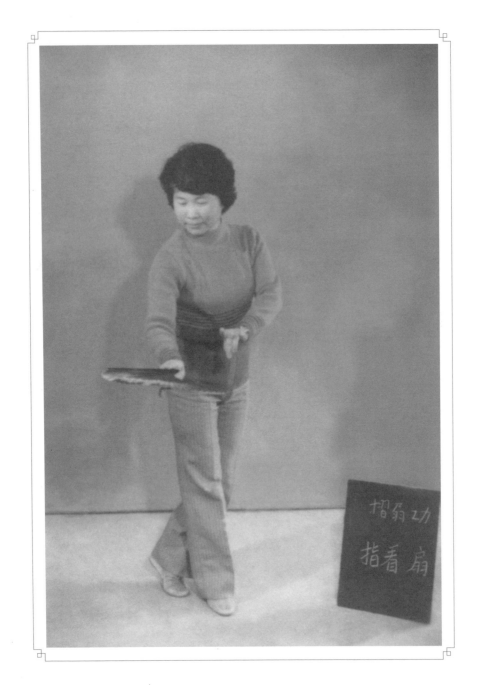

27. 指看扇

动作说明：左套步，右手提开扇于右胯前边（手心向左），左手指手在左侧画一小圈后指扇（位于腰间），身稍向左，眼随左手走，头微低看扇。（如图）

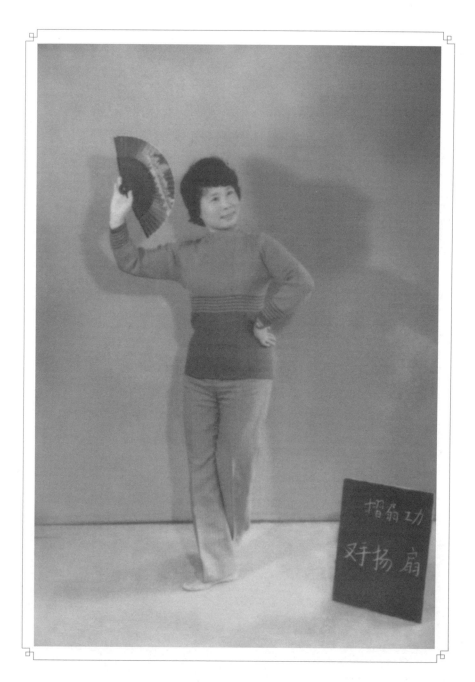

28. 叉手扬扇

动作说明：左套步，右手提开扇在右侧翻腕后举至右上侧（扇叶靠近头部，手心向外），左手叉腰，身稍向右，眼望左上方。（如图）

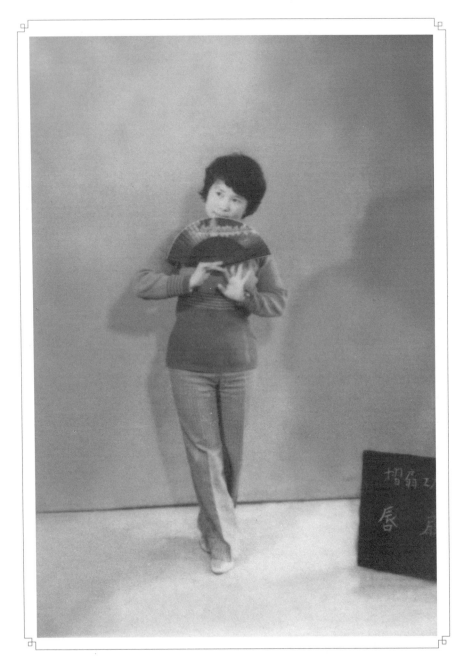

29. 唇扇　　动作说明：左套步（正身），右手提开扇抬至胸前（手心向下），扇叶轻贴于嘴唇，左手拈于扇沿，头向左微欹，作腼腆含羞状，目视右方。（如图）

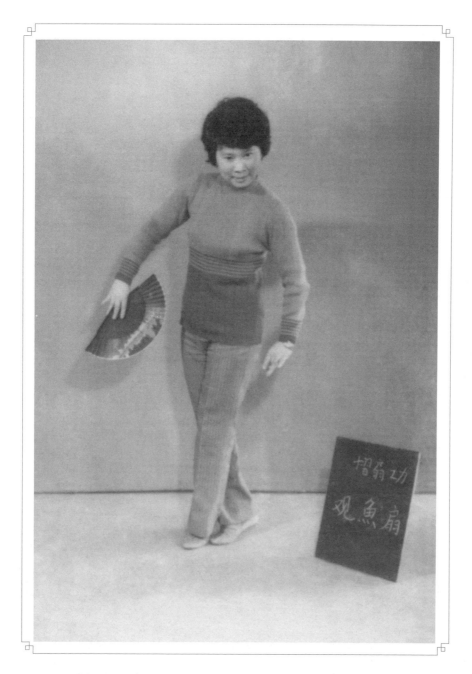

30. 观鱼扇　　动作说明：右套步，右手提开扇，两手在下腹分开至两侧（两手成半弧形，微提甲，两手心向里），头微低作观鱼的姿态。（如图）

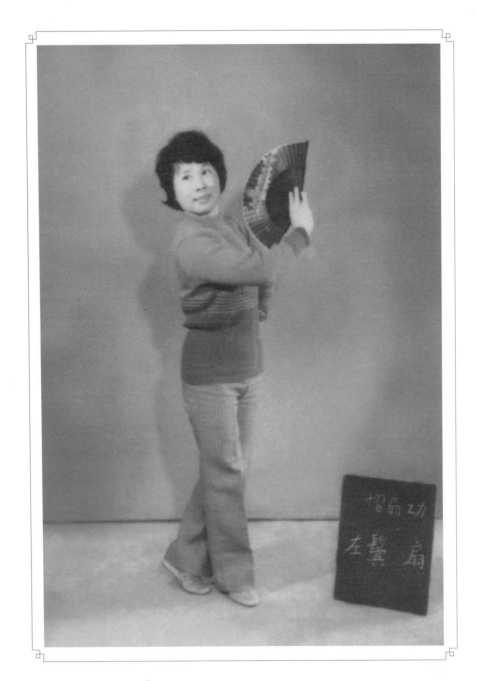

31. 左鬓扇　　动作说明：左套步，右手提开扇自右而左掩过面部于左鬓旁边（手心向左），左手叉腰，身朝左边，头向正面，眼望右前方。（如图）

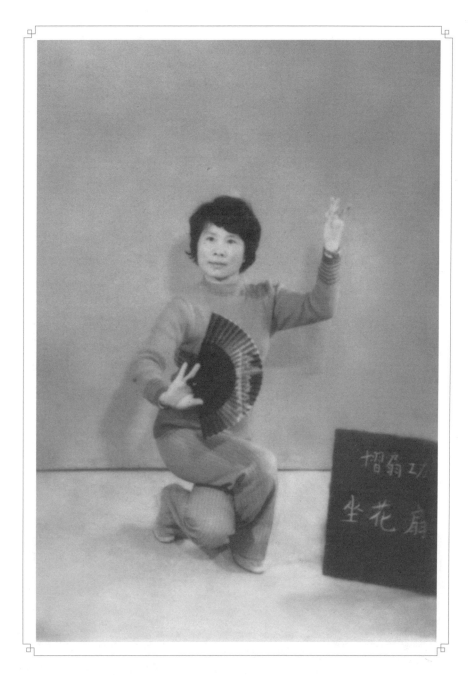

32. 坐花扇　　动作说明：左套步蹲，右手提开扇在胸前内翻腕，然后轻轻推出（手心向外），左手兰花手式，屈肘向左上侧举起（手心向右），目视前方。（如图）

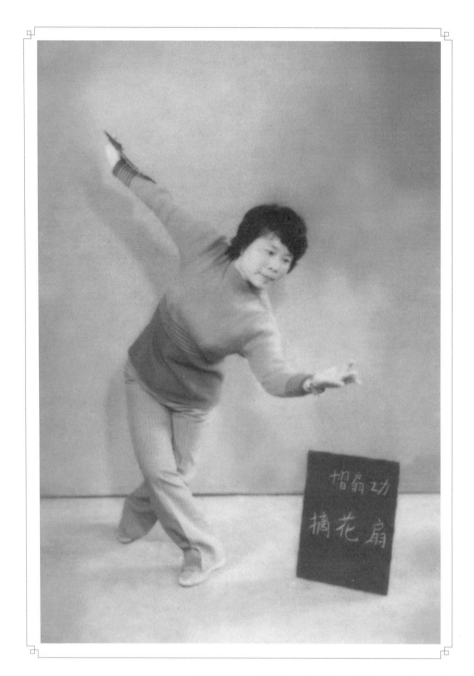

33. 摘花扇

动作说明：左掖步，右手提开扇在右侧内翻腕向右后方伸出，扇叶倒贴于小臂上（手心向上），侧身朝右，左手姜芽手式向左边伸出作摘花式（手心向上），上身和头向左前方伸出。（如图）

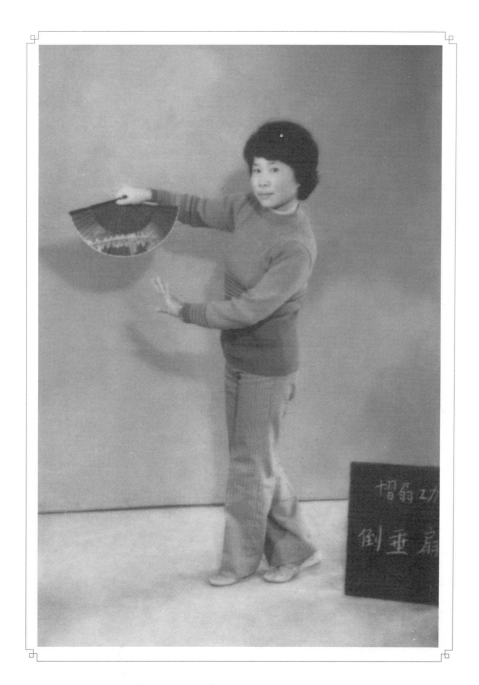

34. 倒垂扇

动作说明:右套步,侧身向右,右手提开扇在右侧画一小圈后向右边伸出(扇与肩平行,手心向下),扇叶垂下,左手按掌于胸前,手尖朝扇,目视前方。(如图)

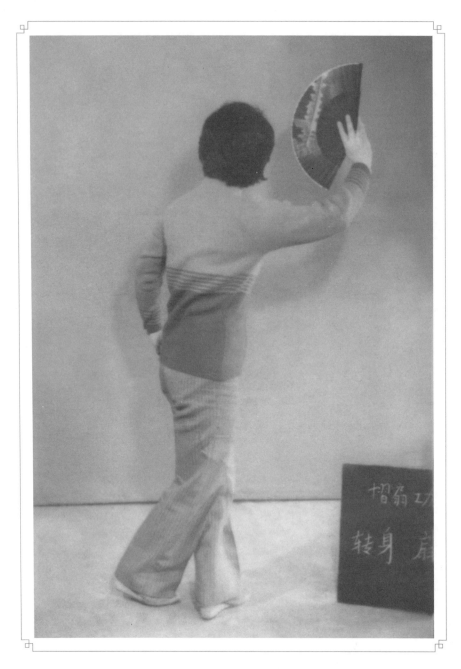

35. 转身扇

动作说明：左转身向左后方，右套步，右手提开扇在右侧画一小圈后举至右上方（手掌与头平行，手心向里），左手垂于左胯边。（如图）

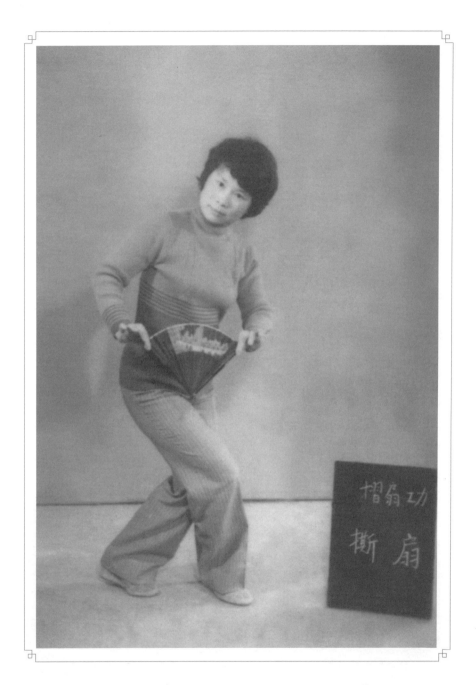

36. 撕扇　　动作说明：两手用大拇指和食指捏住扇叶两边（扇半开），自胸前将扇展开至腹部（展开的同时左套步半蹲），头稍偏左，目视右前方。（如图）

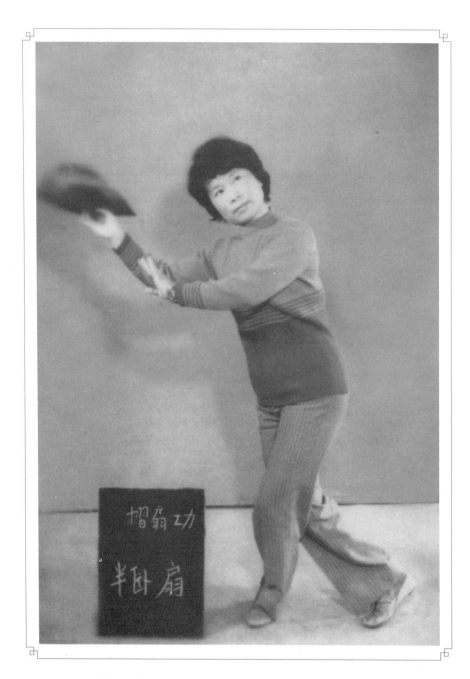

37. 半卧扇　　动作说明：右套步半蹲，身向右边倾，右手提开扇举至右斜上方，左手按手陪衬于右臂旁边，目视左上方。(如图)

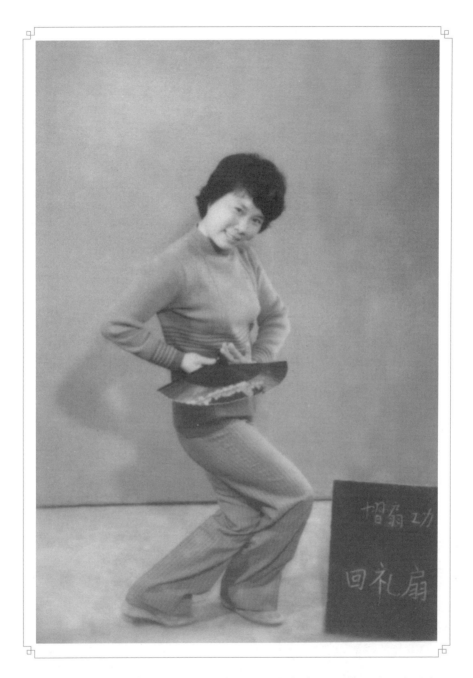

38. 回礼扇　　动作说明：左套步半蹲，右手提开扇，左手姜芽手式贴于扇把上，两手在右腰作恭手式，身向右，头左敬，目视对方，表示诚恳的回礼。（如图）

陈丽璇 （1940— ）

陈丽璇，广东省潮州市潮安县人。潮剧花旦演员。

陈丽璇13岁时入三正顺潮剧团学戏，由卢吟词教习花旦、闺门旦。她生性聪慧，嗓音清丽明亮，不到一年即登台唱主角。扮演主角的剧目有现代戏《刘胡兰》《海上渔歌》《草原之歌》和古装剧《李慧娘》《墙头马上》《胭脂女》《白蛇传》《闹钗》等。录制新中国成立后潮剧第一张唱片《李三娘》，流传海内外。1958年，调广东潮剧院青年剧团，主演的《金花女》成为潮剧戏宝，至今盛演不衰。与洪妙先生合演《换偶记》《香罗帕》等剧，饮誉海内外。此外还演过古装戏《荔镜记》（下集）、《赵宠写状》《回书》，现代戏《彩虹》《迎风山》等，均为优秀剧目。曾参加潮剧艺术影片《刘明珠》的演出。"文革"后期，赴上海戏剧学院化妆班进修，任剧团化妆造型设计。还曾在剧院学馆传教花旦艺术，均取得佳绩。1980年调剧院艺术研究室任艺术辅导。曾随团出访泰国、新加坡、法国、马来西亚等国家以及中国香港地区，以其优美、坚实而富有激情的唱声，细腻、朴实的表演获得海内外观众的好评。退休后曾向剧院剧团传教《金花女》《香罗帕》等剧目。

附录 1 生行折扇功

（表演者：陈丽华）

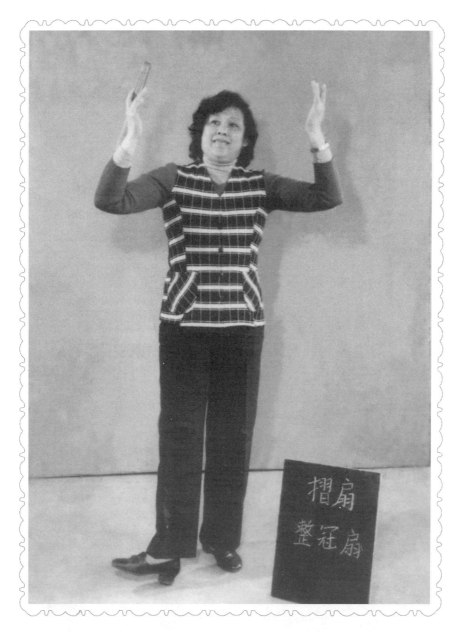

1. 整冠扇

动作说明：右脚勾脚撤出半步，左脚全脚踏地（成丁字形），身站直，头微后仰，右手提夹扇，两手自腰间两侧向上撩起，屈肘半举于头部两边，手心向内，作整冠的姿势，眼望右上方。（如图）

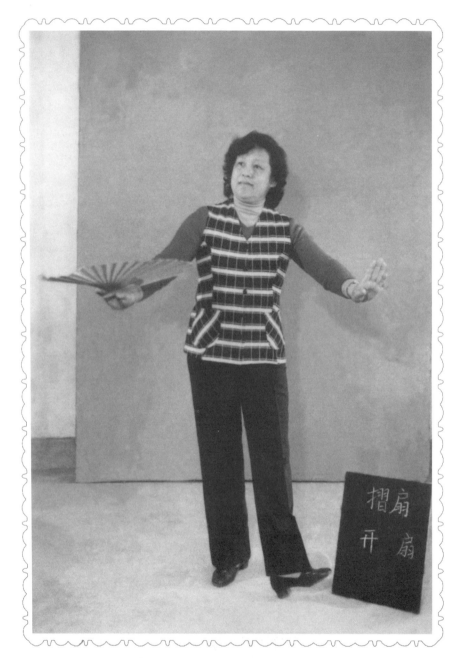

2. 开扇

动作说明：左勾脚丁字步，右手提夹扇，左手用指掂扇边，在胸前将扇叶慢慢拉开，然后右手翻腕一转，左手交叉于扇下边，做开手动作（动作幅度要大），眼望右上方。（如图）

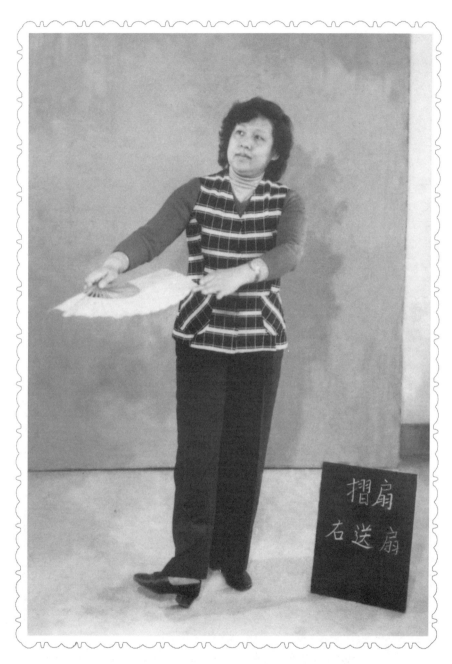

3. 右送扇

动作说明：右勾脚丁字步，右手将夹扇撒开，左手用指按住扇边，两手提扇自右向左画一小圈，然后向右边送出（位于右腰旁），挺胸，眼望右前方。（如图）

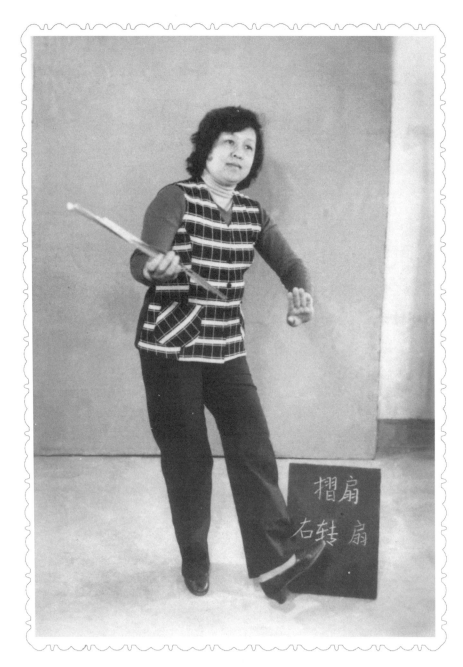

4. 右转扇　　　动作说明：起步抬左脚，右手提开扇（手心向下），内翻腕（手心向上），扇叶贴于小臂上，左手在左侧按掌陪衬（左转身一圈或连贯其他动作）。（如图）

附录1 生行折扇功 | 393

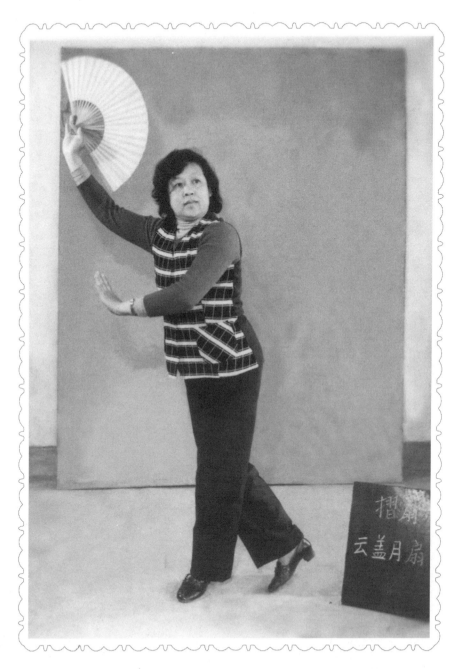

5. 云盖月扇　　动作说明：出左脚，右套步，右手提开扇在胸右侧内翻腕一圈后举起（手心向前），左手按掌于右胸前，上身微右倾，眼望左上方。（如图）

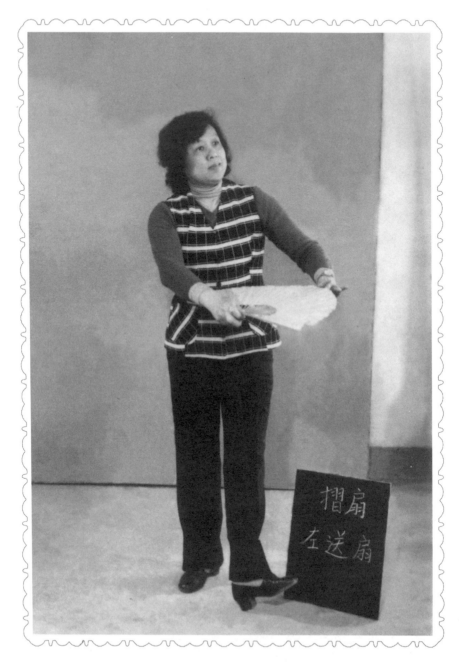

6. 左送扇

动作说明:左勾脚丁字步,右手提开扇,左手轻按扇叶,两手带扇在胸前翻一圈至左腰前(扇平放),轻轻推出,身微右仰,头稍抬,目视左前方。(如图)

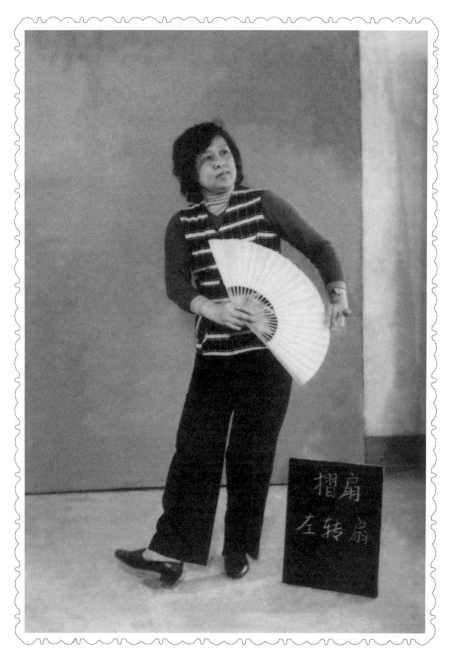

7. 左转扇 　　动作说明：右脚勾脚撤出，右手将夹扇撒开，左手用指拈扇叶（手心向内，位于左腰旁），上身稍右仰，眼望左上方。此动作为转身前的动作。（如图）

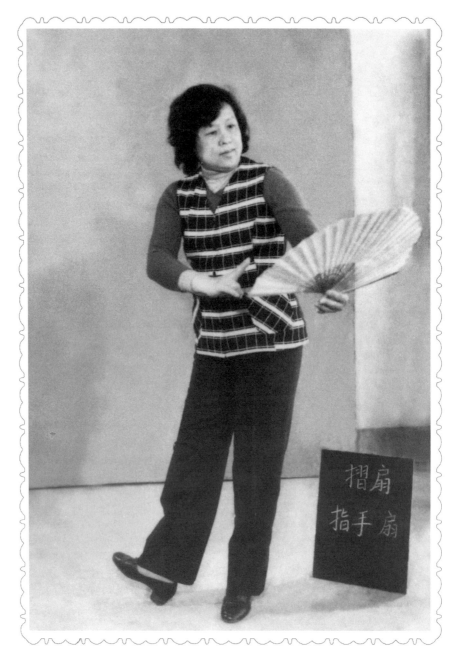

8. 指手扇

动作说明：右勾脚丁字步，左手提开扇（手心向上）于左腰旁（扇叶向上），右手剑指在右侧画一小圈后指扇（手心向下，于左腰前），上身微右倾，头向左，眼看扇。（如图）

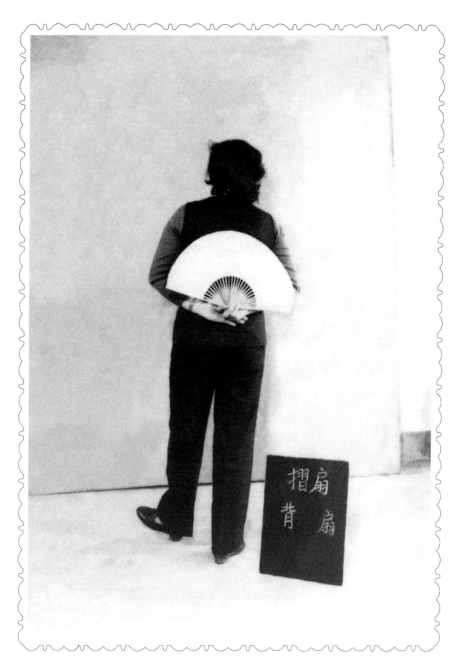

9. 背扇　　动作说明：右手提开扇，内翻腕同时向左转，背身，两手和扇反贴背上，左勾脚丁字步，身正，眼平视。（如图）

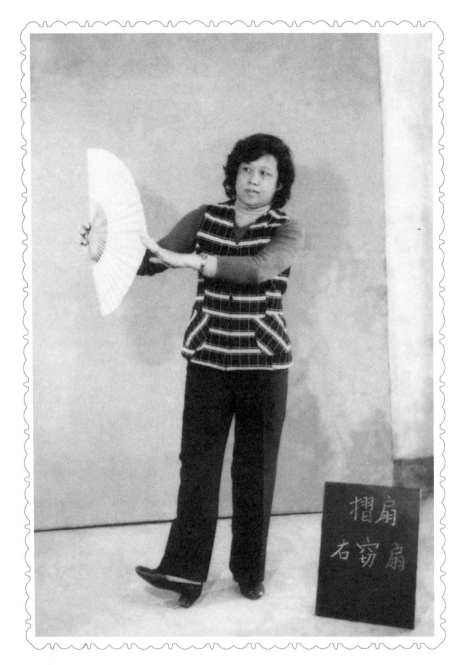

10. 右窃扇

动作说明：右勾脚丁字步，右手提开扇，左手按扇边，两手提扇在胸前自左向右轻推，头同时往左微闪，身朝右边，目视右前方。（如图）

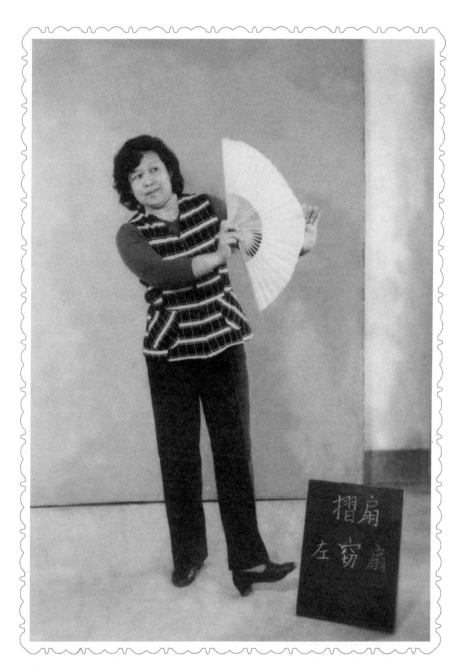

11. 左窃扇　　动作说明：左勾脚丁字步，右手提开扇，左手按扇边，两手提扇自右向左于胸前轻推，头同时闪出窃看，身朝左边，推扇时上身稍向后仰。（如图）

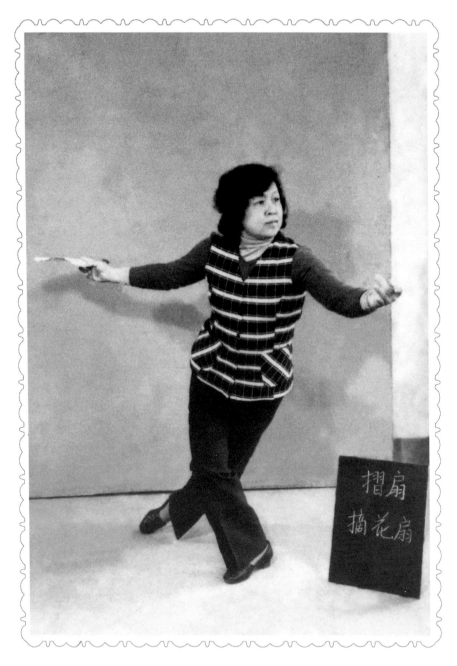

12. 摘花扇

动作说明:两手拈住扇边,把扇拉开,内翻腕(在胸前),然后右手夹开扇(用食指和中指,手心向上),向后拉开,左手向左前方伸出,作摘花式(手心向上),同时右脚迈上一步,左腿向后绷直,眼随手走。(如图)

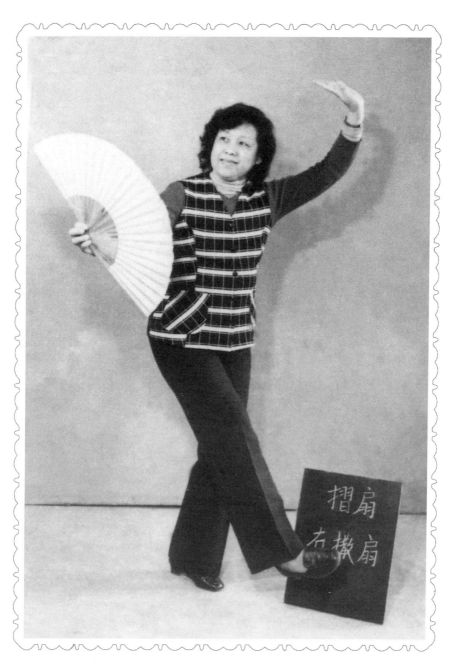

13. 右撒扇　　　动作说明：左手起云手，右手提夹扇在右侧将扇撒开（手心向内），左脚站稳，右脚向左伸出抬起（离地约半尺），向右掉身，眼望右上方。（如图）

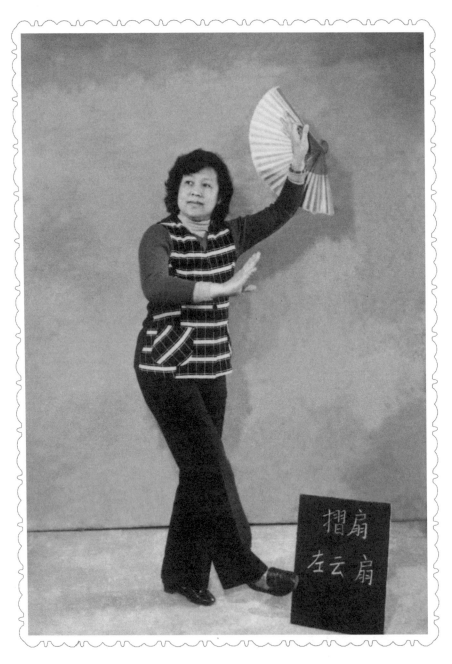

14. 左云扇

动作说明：左手用拇指和食指拈住扇边外翻腕，中指、无名指、小指托扇起云手，右手按掌于左胸前，右脚向左伸出抬起（离地约半尺），左脚站稳，向右掉身，眼望右前方。（如图）

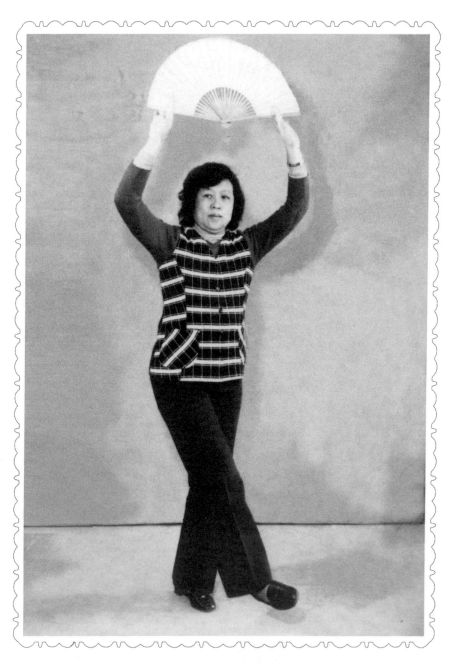

15. 盖顶扇

动作说明：两手夹开扇（拈住扇边），在胸前自内向外翻出后，撩至头顶上方（提扇双云手式），左脚站稳，右脚向左伸出抬起（交叉于左脚前边），正身，目视正前方。（如图）

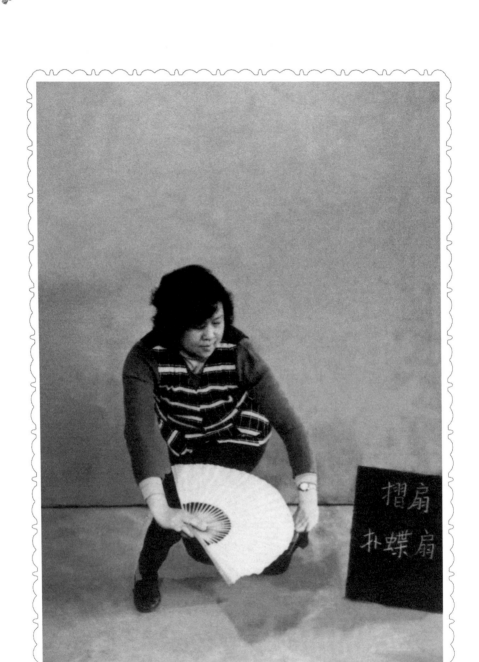

16. 扑蝶扇

动作说明:右手提开扇,左手按扇边,两手在胸前自外向内翻腕,同时左脚踏上一步,两腿交叉蹲下,手提扇向左下方扑击(手心向下),眼随扇扑的方向看去。(如图)

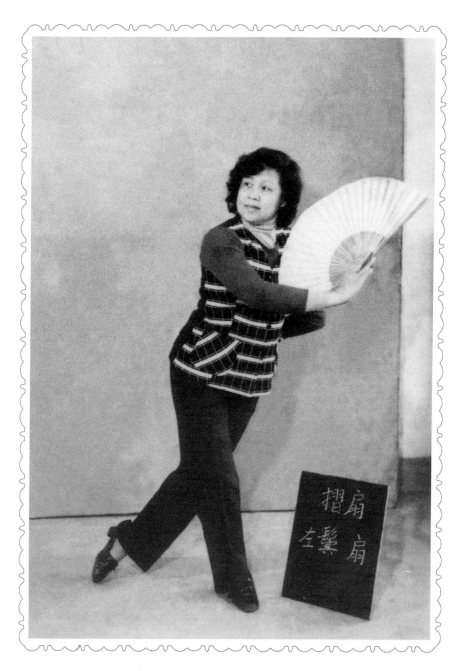

17. 左鬓扇　　动作说明：左手掌自外向内翻腕后叉腰，右手提开扇自右向左至左胸上（扇叶斜挂于左肩旁），右脚向左跨出一步，左脚向右后方伸出（绷脚，脚背着地），向右掉身，眼望右方。（如图）

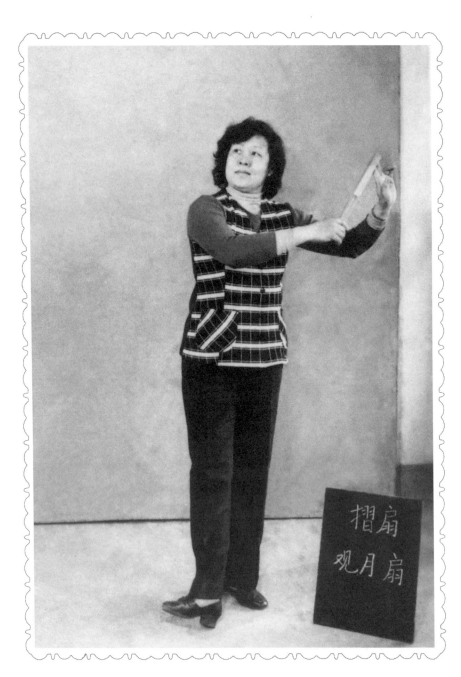

18. 观月扇

动作说明：右勾脚丁字步，右手提夹扇，左手剑指，两手在胸前上方顺时针画一小圈至左上侧（左手臂向上，成半圆形，手心向外），右手用扇尾贴住剑指，身稍左仰，眼望右上方。（如图）

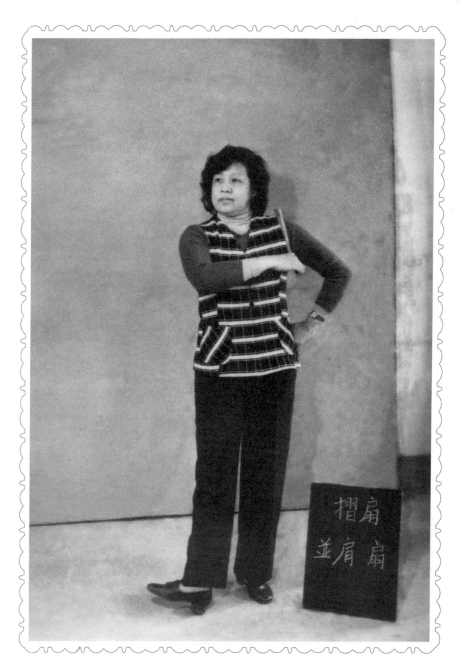

19. 并肩扇

动作说明：右勾脚丁字步，右手提夹扇在胸前自下而上画一圈，至胸左侧（手心向下），扇尾挂在左肩上，左手叉腰，头微仰，目视右前方。（如图）

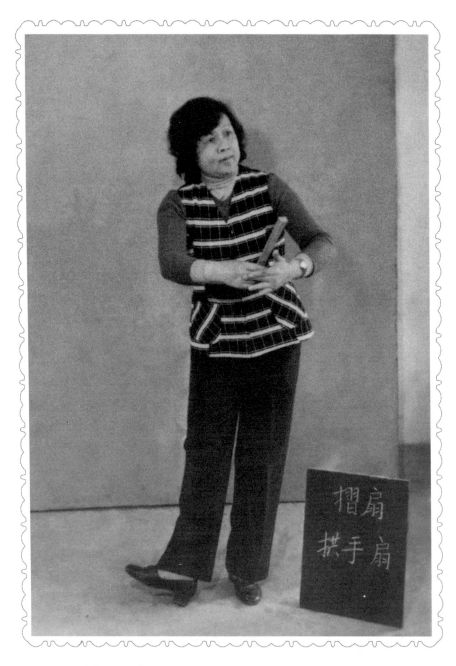

20. 拱手扇

动作说明：右勾脚丁字步，右手提夹扇，两手在腰前作拱手式，侧身稍右倾，手式和眼向左方。（如图）

（1936— ）

陈丽华，广东省汕头市潮阳区谷饶镇横山乡人。潮剧生角演员。

陈丽华于1952年考入源正潮剧团当演员，开生角戏路，受教于郑蔡岳、黄钦赐、马飞先生等，始学《斩苏三》，饰王金龙，做派大方，潇洒舒展，初露头角。1959年调广东潮剧院一团。1969年"文革"中被下放福建东山湖干校。1976年在汕头地区潮剧团。1978年，广东潮剧院恢复建制，属广东潮剧院一团演员。1984年调广东潮剧院艺术室表导组。

1952年至1959年于源正潮剧团时，陈丽华在《孔雀东南飞》中饰焦仲卿、《红楼梦》中饰贾宝玉、《梁山伯与祝英台》中饰梁山伯，表演风流倜傥，做功细腻流畅，受到观众好评。1960年随广东潮剧团首次到中国香港演出，同年11月又随团到柬埔寨演出。1965年参加中南区戏曲会演。曾先后随中国潮剧团到泰国、新加坡等国家以及中国香港地区演出。

从事潮剧舞台艺术30多年，陈丽华分别扮演了《王老虎抢亲》中的周文宾、《扫窗会》中的高文举、《陈三五娘》中的陈三、《梅亭雪》中的王金龙、《香罗帕》中的欧阳子秀、《苏六娘》中的郭继春、《八宝追夫》中的狄青等，反串武旦的剧目有《刘璋下山》中的周美英，反串青衣的剧目有《黄飞虎反朝歌》中的妲己，现代戏有《志愿军的未婚妻》中的银花、《东海最前线》中的秀英、《江姐》中的江姐、《社长的女儿》中的大秀、《万山红》中的王风来等。1958年参加潮剧艺术影片《苏六娘》的拍摄，扮演郭继春，深受观众好评。是新中国成立后较有影响的女小生。

附录2 潮丑基本功及程式动作名称目录

潮丑的基本功

一、站式

1. 并立
2. 小八字站
3. 大八字站
4. 吊马站（丁字吊马与正吊马）
5. 套脚站（前后套脚站）
6. 盘脚站（盘脚站与蹲盘脚站）
7. 弓腿站（寸步弓腿站、夹膝弓腿站、前后弓腿站、半跪弓腿站、半跪大弓腿站）
8. 磕马站（半磕马站与全磕马站）
9. 弓箭腿站
10. 骑腿站（骑腿站、蹲骑腿站、侧蹲骑腿站、女丑骑腿站）
11. 月眉腿站
12. 吸腿站（正吸腿站与旁吸腿站）
13. 架腿站
14. 跳蹲站
15. 射燕站
16. 探海站（后探海站与前探海站）
17. 夹膝站
18. 抱腿站
19. 丁字站（大丁字站与小丁字站）
20. 跷脚站（跷脚站与蹲跷脚站）
21. 千斤秤站
22. 踮脚站
23. 春步站
24. 寸步站
25. 换步站

二、步法

1. 常步（武丑常步、项衫丑常步、官袍丑常步、女丑常步）
2. 盘步
3. 吊踩步（正吊踩步与内吊踩步）
4. 套步（后套步、前套步与横套步）
5. 荡步（单荡步与双荡步）
6. 骑步
7. 下山步
8. 弓箭步
9. 绞步
10. 摆步
11. 割步
12. 点步
13. 矮步
14. 旋步
15. 擦步
16. 磨步（单磨步、双磨步与女丑磨步）
17. 趋步
18. 探步

19. 磕步
20. 伸腿蹲步
21. 鸭子跳步
22. 趱趱步
23. 前后弓步
24. 蹦步
25. 皮影跳步
26. 臀步
27. 颠步
28. 勾步
29. 弧步
30. 错步（一字错步与丁字错步）
31. 扣步
32. 一字步
33. 寸步
34. 顿步
35. 跨步
36. 正步
37. 跃步（大一字跃步与寸步跃步）
38. 跛步
39. 瞎子步

三、坐式

1. 坐莲
2. 跃坐
3. 压腿坐
4. 跪坐
5. 叉腿坐
6. 盘腿坐
7. 扳腿坐
8. 跨腿坐
9. 敞腿坐
10. 磕坐
11. 垫腿坐

四、手式

1. 基本手式
（1）鲎尾手
（2）鸡啄手
（3）仙人掌手
（4）龙舌手
（5）凤眼手
（6）赞美手
2. 特殊手式
（1）五爪手
（2）穿沙手
（3）勾指手
（4）猴手
（5）鹅头手

五、手法

1. 指手
（1）上指
（2）下指
（3）上下指
（4）前指
（5）后指
（6）左右指手
（7）旁指
（8）自指
（9）指骂
2. 分手
3. 推手
4. 招手
5. 拱手
6. 内心手
7. 指外心手
8. 送手
9. 拳手

10. 赞美手
11. 凉棚手
12. 插手
13. 背供手
14. 扬手
15. 开手
16. 云手
17. 单眉手
18. 侧按手
19. 摘手
20. 轮指手
21. 五爪手
22. 龙头凤尾手
23. 压鼻手
24. 八字手

17. 抱肩袖
18. 纺袖
19. 洗袖
20. 翼袖
21. 束衣袖
22. 背搭袖
23. 绞袖
24. 举袖
25. 掩袖
26. 猴袖
27. 垂袖
28. 压袖
29. 平伸袖
30. 叉袖
31. 冲天袖

六、水袖功

1. 抖袖（单抖袖与双抖袖）
2. 甩袖（单甩袖与双甩袖）
3. 拨袖（单拨袖与双拨袖）
4. 翻袖（内翻袖与外翻袖）
5. 旋袖（单旋袖与内旋袖）
6. 打袖
7. 抓袖（叠抓袖、牵抓袖、反抓袖、弹抓袖）
8. 反贴袖（单反贴袖与双反贴袖）
9. 背袖（单背袖与双背袖）
10. 云袖
11. 扬袖
12. 扬打袖
13. 棒袖
14. 掷袖
15. 遮头袖
16. 贴鬓袖

七、女丑脸部表情

1. 含唇笑
2. 大笑
3. 咽泣
4. 哭
5. 媚
6. 娇
7. 怒
8. 愁
9. 悲
10. 怨
11. 惊
12. 奇
13. 惊愕
14. 痛
15. 痒
16. 窥

潮丑的道具运用

一、折扇功

（一）扇的端法

1. 开扇端式
2. 合扇站式
（1）托式（平卧托式与侧立托式）
（2）按式
（3）夹式（直夹式与拱夹式）

（二）扇法

1. 合扇法
（1）合扇
（2）摇扇（绞花摇、直摇、横摇）
（3）点扇
（4）指扇（单指扇与双指扇）
（5）掷扇
（6）冲缩扇
（7）掉扇
（8）滑指扇
（9）合顶扇
（10）轮扇
（11）冲天扇
（12）整容扇
（13）皮影扇
（14）旋扇
（15）藏扇

2. 半张扇法
（1）半张摇扇
（2）劈收扇
（3）推收扇
（4）挥扇
（5）侧望扇
（6）窥扇
（7）背供扇
（8）摇合扇

3. 张扇法
（1）开扇
（2）劈扇
（3）绞花扇
（4）滚挥扇
（5）云手扇
（6）抱肚扇
（7）望云扇
（8）内翻扇
（9）外卧扇
（10）扬扇
（11）脑后扇
（12）夹指扇
（13）张翻扇
（14）张顶扇
（15）背扇

二、椅功

1. 推椅
2. 藏椅
3. 挡椅
4. 套椅
5. 掷椅
6. 旋椅
7. 架椅
8. 穿椅

9. 钻椅
10. 走椅
11. 挂椅
12. 正抱椅
13. 挟椅
14. 背椅
15. 上跃椅
16. 前翻椅
17. 后翻椅

三、烛功

1. 掷烛
2. 纺烛
3. 燃烛
4. 月眉腿烛
5. 接烛
6. 跨烛

四、女丑葵扇法

（一）葵扇的端法

1. 人字扇
2. 拳手扇
3. 鲎尾扇
4. 龙舌扇
5. 赞美手扇

（二）葵扇法

1. 叉腰扇
2. 劈扇
3. 背供扇
4. 遮扇
5. 凉棚扇
6. 甩扇
7. 护膝扇

8. 沾唇扇
9. 抖扇
10. 夹扇
11. 含扇
12. 扑扇
13. 捧扇
14. 抱肚扇
15. 猴手扇
16. 搓手扇
17. 拱手扇
18. 扑手扇
19. 指扇
20. 扬扇
21. 开扇
22. 背插扇
23. 泼扇

五、趟马

1. 牵马
2. 上马
3. 跑马
4. 驻马
5. 下山马
6. 跌马
7. 下马

六、特种道具——招牌及花锣使用法

（一）招牌

1. 招牌撑法

（1）正撑
（2）上撑
（3）斜撑

（4）右撑

（5）左撑

（6）倒撑

2．招牌提法

（1）上提

（2）下提

（3）反提

（4）横提

（5）斜垂提

（6）卷收

（二）花锣

1．开山

2．插角

3．圈头

4．虎抱头

5．敲锣

6．托槌

7．弹弦

8．坐莲

潮丑的成套程式

一、项衫丑的惊鬼程式

1．惊鬼

（1）激面（旋袖激面及扬袖激面）

（2）跌坐

（3）惊避

（4）惊跑

2．被扼

（1）激面

（2）三蹬足

（3）僵尸倒

3．鬼魂

（1）饿鹰扑食

（2）吊柴猴

（3）猴子望桃

（4）通天指

（5）蛤蟆噬蚊

（6）山鹰展翅

（7）猴子搔耳

4．想计

（1）旋烛

（2）双旋袖

（3）反抓袖

（4）提烛想计

（5）吸腿烛想计

二、官袍丑想计及挨打程式

1．想计科程式

（1）绞贴指想计

（2）纺指想计

（3）单指想计

（4）单抚臀想计

（5）双抚臀想计

（6）旋袖想计

（7）敲帽匙想计

2．挨打程式

（1）惊科

（2）逃避科

（3）受打科

（4）跌科

三、女丑打架成套程式

1. 整鬓
2. 整鬃
3. 整衣（整袖与捏袖）
4. 整履
5. 指骂
6. 飞凤爪
7. 斗鹅
8. 金鸡反啄
9. 企鹅拳
10. 护身钹

四、裘头丑螳螂（草猴）及皮影成套程式

1. 螳螂（草猴）动作

（1）草猴洗面
（2）草猴整妆
（3）草猴展翅
（4）草猴走路
（5）草猴爬树
（6）草猴抓沙
（7）草猴打架
（8）草猴歇息

2. 皮影动作

（1）整装（包括卷裤腿、紧帽、束带）
（2）小走
（3）急走
（4）跑
（5）跌科
（6）煞科

潮丑的单一程式

一、金鸡独立
二、蜻蜓点水
三、老鹰寻食
四、下山虎
五、水上漂
六、麒麟抢日
七、贴壁麒麟
八、猴子窥井
九、狮子戏球
十、倒地梅
十一、乌鸦落洋
十二、望天狮
十三、癞蛤蟆
十四、飞金剪
十五、公背婆
十六、曲木脚
十七、落地金钩剪
十八、蛤蟆跳（包括仰望、上跃、俯伏三式）

后　记

中国戏曲向来是艺以人传。这样的传承方式，有其脆弱之处。生命有涯，那么倘能借助笔墨音影的忠实，将传统艺术更有效地保存下来，无疑会成为一种选择。

应该庆幸，我们还能拥有这样一份资料，让我们能够了解鼎盛时期的潮剧旦角这一行当的完整程式，这些都是最传统，故而也是最潮剧的表演艺术集萃。敢这么说，因为它是当年举全潮剧界之力完成的。

有着近 600 年历史的潮剧，其行当表演艺术的研究始于 20 世纪 60 年代初。潮剧是一种草根艺术，在乡野间蓬勃生长。若非史称的"潮剧金色十年"（1956—1966 年），它此前一直是寂寂无闻的小剧种，如同中国众多地方小剧种一样。所以，至今还能留下当年精心记录整理并形成的高水准成果，对于这一事件，作为后来人，我们应该额手称庆。相对于后来此领域研究的沉寂，以及在传统明显流失的今天因而使其价值益彰之故，我们有必要好好回顾一下当年行当整理研究的往事。这不仅为了重温，也为了学习，并借此向前辈们致敬。

最早研究的是丑行，十类潮丑的名称、特点以及代表的剧目，就是在这次研究中明确下来的。

1961 年 10 月，在汕头地委文教部主持下成立"潮丑表演艺术整理小组"，开始对潮丑表演艺术进行整理研究。成员构成主要有两方面，有来自汕头专区戏曲学校、广东潮剧院及汕头市、潮安县、潮阳市等地 9 位老艺人，他们是谢大目、徐坤全、方廷章、谢清祝、叶林胜、郑阿逢、吴俊海、林老白、陈清爱，他们当年都年过六旬，他们身上，基本包括了潮剧各类丑的首本戏和主要做功戏；还有由广东潮剧院、汕头专区戏曲学校和专区戏曲研究会派出的文艺干部。

工作分三个阶段进行。

第一阶段，是拍摄。先请老艺人把各类丑的首本戏表演出来，把表演动作逐一拍摄。十类丑，老艺人一共表演了 33 个剧目。共获得 2360 张照片，

制成卡片，作为整理潮丑表演艺术的基本素材。

第二阶段，是把每个动作进行分析、归纳，最后把程式动作分为四大类：基本功、道具运用、成套的固定程式、单一表演程式，然后加以归纳。例如女丑在《骑驴探亲》中有一连串很有特色的打架动作，在《杨子良讨亲》和《铁弓缘》中也有一些打架动作，归纳起来，编成一套女丑打架动作。

在这 2360 张照片中最终确定 466 张，来记录解释潮丑表演艺术。

第三阶段，是丑戏会演和专题发言讨论。经过会演发掘一批传统丑戏，同时丰富和完成《潮丑表演艺术》一书。

这些情况 1962 年《戏剧报》有载。

紧接着，1962 年下半年，又开始了对彩罗衣旦的整理。潮剧的花旦，艺人习惯称为"彩罗衣旦"，因穿彩罗衣而名，它是潮剧旦行中有独特手法、台步、表演风格的行当。彩罗衣旦的整理与丑行的整理过程一样。

这两次的行当表演艺术整理的理论成果，是编印了《潮丑表演艺术》和《潮剧花旦表演艺术》两本研究文集。上海文艺出版社原拟出版《潮丑表演艺术》，当时正在汕头访问的作家老舍也题写书名，因稿件修改延长时间，竟逢"文化大革命"，稿件被毁，出版未成。从现存的少量图片，可以看出当年潮丑表演之风貌。本书末附《潮丑基本功及程式动作名称目录》，聊作纪念。

作为两个行当整理研究的有机部分，是汕头地区全区举行的两次行当会演。

旦戏会演 1962 年 12 月 4 日至 24 日在汕头举行，参加会演的有广东潮剧院及各县（市）16 个专业剧团，共演出 28 个旦戏剧目。前来观摩的除了本区专业剧团、文艺部门的有关人员，还有新华社、中国新闻社、中国唱片社、广东省委文教部、省文化局、省剧协、省作协、南方日报社、省电台、粤剧学校、华南歌舞团等文化单位派人从北京、广州专程前来。由于准备充分，选材认真，会演出现一批好剧目、好旦角，旦角表演等方面也得到丰富和发展，旦角常用的道具，如手帕、杯盘、花篮、雨伞等的运用上得到更好发挥。观摩过程中，举行了 13 场座谈会，对旦行各个艺术部门进行了系统的理论探讨。

此次观摩演出期间，还邀请了全地区潮剧旦角表演方面的知名老艺人，对旦角的科介动作、步法、手势、指法、姿态、神情、道具运用进行探讨研究，深入分析，并把艺人们的表演拍成照片，记录下来。这部分资料已收入本书。

本书还有一部分是记录于20世纪80年代的生旦表演艺术资料。关于这一部分资料的背景,淳钧老师在他为本书所作的序中提及,"1978年,在'文化大革命'中被撤销的广东潮剧院建制恢复。剧院建制恢复,面临着青年演员青黄不接的问题。为了尽快培养青年演员,潮剧院办起'学馆',有针对性地向社会招考学员,教师则由剧院老艺人和知名演员担任,教材也由学馆的教师及约请的有专长的知名演员编写"。

这两份分别记录于20世纪60年代和80年代的旦行表演资料互有参差。

但可以看出来,60年代这部分对旦行表演的划分是以动作类别为标准,分为基本功、科介、道具运用,覆盖得更全面;而80年代资料的划分则以人分,其中卢吟词承担旦行基本功的编写,知名演员则负责各自擅长的成套程式动作,如范泽华的水袖功和拂尘功、陈丽华的生行折扇功、陈丽璇的旦行折扇功、陈郁英的伞功等。应该指出的是,吟词先生编写的基本功里,实际上包含了60年代资料里基本功和科介两个内容,但某些方面不及其丰富。而80年代的资料是由知名演员编写的教材,则都是道具运用的程式动作,比起60年代的资料,更为翔实,特别可从陈郁英老师两个时期都参与的伞功表演比照看出。为了便于阅读,再三权衡之下,我打算仍以动作类别划分。而此时恰巧看到由广东潮剧院艺术室于1963年编的潮剧研究资料第一辑《潮丑表演艺术》,这是一份内部刊物,只有文字,不涉及图片。全书对潮丑的程式动作正是按动作类别划分,因此,更坚定了我的想法。

于是,全书的旦行程式表演一共分为四个方面,第一是基本功、第二是科介、第三是道具运用、第四部分为成套动作。前三部分结为上册,第四部分单独成下册。80年代吟词先生的基本功教材作为附录部分,加在上册后面,可供使用者持与60年代的基本功比较阅读。下册是若干套完整的程式动作,陈丽华的生行折扇部分为有别于本书旦行表演的内容,却又难舍,以附录形式出现在下册的后面。

20世纪80年代,范泽华、陈丽华、陈丽璇、陈郁英等人40来岁,这批中华人民共和国成立之后潮剧第一代女演员正是艺术上的盛年,身上有着规范而深厚的传统基础,她们有幸在学艺期间跟随着一班严格的师长,并有多年认真严谨的舞台生涯,她们的功夫已带有自己的风格特点。

距今半个世纪的20世纪60年代,则让我们陌生许多。

翻开这部分资料,里头的很多名字,我第一次看到,相信这也很可能是

他们留存在资料里唯一的记录。陈斯文、翁炳林、孙林清、陈来喜、杨树青、张鸿标，他们是当年的知名老艺人，都是男旦；而在《潮剧研究》人物专辑里，只找到张鸿标的介绍，在这批资料里，他不是演示者，没有图像，他指导三位年轻女演员分别演示不同道具的表演，而这些年轻女演员，除许淑婉外，詹锐丽、叶婵清二位，现在也查不到她们的资料。实际上，很多传承者，我们已经对其无所知晓，但是传统艺术，是一代一代的人接力传下来的。

这本书，因为这些艺人的表演，带着他们的形态、风格，使它不单是一本没有感情色彩的教材或辞典，它还是一份研究资料，可以研究本剧种表演的特点及演变、演员的表演风格……照片传递的信息很丰富。

在整理书稿的时候，我会留意到这样的字眼："不要端肩""两臂要圆，不能突肘"等。潮剧的恭手手式是手心朝内，而我们见到的其他剧种基本都是朝外的。这些着意提醒之处，藏着本剧种最鲜明的特点。

时间是所有存在的天敌，我们现在看到的有形无形的艺术，都在与时间对抗。记录，是我们眼下最好的方式，记以存之。

感谢高洵编辑对本书细心严谨的校正勘误。感谢美编林绵华。本书400多张图，图片方寸大小，有的破损残缺，每图一页的设计要求，确是勉为其难，每一张都要她过手修图，有这样的呈现，实属不易！

本书资料来源于林淳钧老师，林老师曾参与上文记述的20世纪60年代和80年代的文档研究整理，系当年的执笔者之一，感谢淳钧老师的信任！

感谢95岁的吴南生老领导为本书题写书名！

本书是汕头市文艺创作基金扶持项目。

梁卫群
2017年5月

潮汕历史文化研究中心
课题项目号：15ZZ15

潮剧旦角表演艺术（上册）

梁卫群 编著

吴南生 题

中山大学出版社
·广州·

版权所有 翻印必究

图书在版编目（CIP）数据

潮剧旦角表演艺术：全2册/梁卫群编著. —广州：中山大学出版社，2017.8

ISBN 978-7-306-06084-6

Ⅰ. ①潮… Ⅱ. ①梁… Ⅲ. ①潮剧—表演艺术 Ⅳ. ① J825.65

中国版本图书馆 CIP 数据核字（2017）第 149161 号

Chaoju Danjue Biaoyan Yishu

出 版 人：徐　劲
封面题字：吴南生
策划编辑：曹丽云
责任编辑：高　洵
封面设计：林锦华
装帧设计：林锦华
责任校对：曹丽云
责任技编：黄少伟
出版发行：中山大学出版社
电　　话：编辑部 020-84111946，84110779
　　　　　发行部 020-84111998，84111981，84111160
地　　址：广州市新港西路135号
邮　　编：510275　　传　真：020-84036565
网　　址：http://www.zsup.com.cn　E-mail:zdcbs@mail.sysu.edu.cn
印 刷 者：广州家联印刷有限公司
规　　格：787mm×1092mm　1/16　总印张28印张　总字数455千字
版次印次：2017年8月第1版　2017年8月第1次印刷
总 定 价：128.00元（上下册）

如发现本书因印装质量影响阅读，请与出版社发行部联系调换

《潮汕文库》编委会

名誉主编：刘　峰
主　　编：罗仰鹏
副 主 编：陈汉初　陈荆淮　吴二持

《潮剧旦角表演艺术》编委会

主　　任：陈荆淮
副 主 任：曾旭波
编　　委：曾旭波　魏影秋　林志达

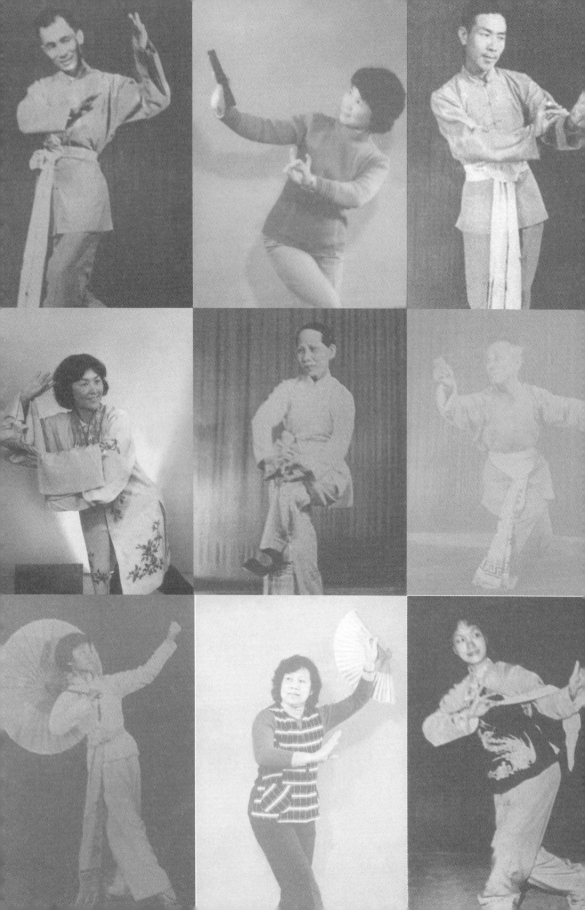

《潮汕文库》序
○ 吴南生

我常常回忆着30年前,同样是"四厢花影怒于潮"的初春季节,在周恩来总理的亲切关怀下,老舍、曹禺、阳翰笙先生等一行十几人,专程来访潮汕。潮汕的山山水水和那古老独特的文化艺术,深深打动了客人们的心。在这里,老舍先生写下了满怀深情的诗:

> 莫夸骑鹤下扬州,渴慕潮汕数十秋;
> 得句驰书傲子女,春宵听曲在汕头。

这时,我奉命来汕头迎候他们。当老舍先生等将回归北京的时候,一再握别叮咛:要珍重潮汕的文化遗产,要好好发掘和整理呀!可是,时隔不久,一场"史无前例"的大灾难铺天卷地而来,一切都无从说起了。

党的十一届三中全会后,改革开放政策的实行,使国家的经济从濒于崩溃的边缘走向兴旺发达的大道。弘扬中华文化,增强中华民族凝聚力,已成为举国上下共同重视的课题。随着汕头经济特区的建立,潮汕地区的经济建设取得了有史以来从未有的繁荣发达。和全国一样,如何继承和发扬潮汕的优秀文化遗产,使之为社会主义的两个文明建设服务,也引起海内外各方面的重视。1990年11月,中国历史文献学会第十一届年会暨潮汕历史文献与文化国际学术讨论会在汕头大学召开。1991年9月,在法国巴黎召开的第六届国际潮团联谊年会,又议定着手筹建"国际潮人文化基金会"。与此同时,汕头大学成立了"潮汕文化研究中心",汕头市也成立了"潮汕历史文化研究中心"。这两个专门机构密切配合,组织协调有关的研究工作。最近,他们商定了学术研究规划,决定出版《潮汕文库》,准备在今后若干年内陆续整理出版一批丛书,包括《潮汕历史文献丛编》《潮汕历史文化研究》等十个项目,每个项目又分出若干细目和专题。这是一项

浩大的工程，是一件很有意义、很有远见的工作。

潮汕地区的文化，历史悠久，源远流长。古代文化特别是两宋以后的文化，内容十分丰富。它是浩瀚的中华文化中一支富有特色的细流。自唐、宋开始，潮州的陶瓷就远销海外。随着岁月的迁移，潮州与海外交往也愈来愈加密切。潮人对开拓海上丝绸之路做出了不可磨灭的贡献。明末清初之后，大量的潮人移居东南亚。近几十年来，又散布到世界各地。数以千万的海外潮人与当地人民和睦相处，把中华文化传播到五洲四海，又不断地把海外的先进文化引进桑梓故园。中外文化在潮汕融聚化合，经过历代潮汕人民的创造、探求和推陈出新，形成了具有鲜明特色的潮汕文化。海外潮人对传播和丰富中华文化是做出了贡献的。认真研究潮汕的历史和文化，对增强中华民族凝聚力，增强与世界各国人民的友谊和文化交流，对推动潮汕地区的两个文明建设，提高人民群众的思想和文化素质，都具有深远的意义。

在"潮汕历史文化研究中心"成立时，大家议定，研究潮汕历史文化，一定要坚持实事求是的科学态度。为了坚持实事求是，严谨治学，使研究工作取得踏实丰硕的成果，首先应该做好历史资料的搜集、整理、考证和出版工作。现在准备出版的《潮汕文库》，就是按这一要求迈出的第一步。

潮汕的历史文物、文献或记载、记述，流传下来的为数不少，但得以完整保存的也不算多，这给研究工作造成了一定的困难。但是，现存还有相当数量的文物、文献，有待我们去整理、研究；埋藏在地下的还可能陆续出土；地方上熟悉掌故的老人们的口碑也相当丰富；散布在民间和海外的文物、资料和古籍也有一定的数量。只要各方重视，抓紧发掘、采集，一定会有可观的收获。

有一个很能说明上述观点的事例：1956年初，梅兰芳先生和欧阳予倩先生率领艺术团到日本访问，日本友人赠送了两份明代戏曲刻本的摄影本，不知是哪一个剧种的。当梅先生等全团经香港回到广州时，刚好潮剧团正在这里演出《荔镜记》。梅先生等观看演出后，一查对才知道两份刻本都是潮剧的古本。这两份刻本，一是嘉靖四十五年（1566）的《重刊五色潮泉插科增入诗词北曲勾栏荔镜记戏文全集》（附刻《颜臣》），现藏于日本天理大学；后又发现，同一刊本的又一印本现藏于英国牛津大学。二是万历刻本《重补摘锦潮调金花女大全》（附刻《苏六娘》），此件无刊刻年份，可

能是万历初年刊本，现藏于日本东京大学东洋文化研究所。在这之后又八年，即1964年，再发现有万历九年（1581）潮剧刻本，卷一首题"潮州东月李氏编集"的《新刻增补全像乡谈荔枝记》，现藏于奥地利维也纳国家图书馆。更引起国内外学术界瞩目的是：1958年在揭阳县明代墓葬中出土发现的嘉靖年间戏曲手抄本《蔡伯皆》(即《琵琶记》)，戏文中夹杂潮州方言，现藏于广东省博物馆。1975年12月又在潮安县的明初墓葬中出土了宣德年间手写本《刘希必金钗记》，文中先后写明书写时间是"宣德六年六月十九日"和"宣德七年六月"，即公元1431年、1432年。这是我国目前所见最早的戏文写本，现藏于潮州市博物馆。这些都是稀世之宝。上面这些事例充分说明了潮汕文化有丰富的遗产，也说明了还有一定数量的宝贵文物、文献，或者埋藏在地下，或者散藏在海内外，有待我们去发现。这方面，有大量的工作正在等待我们和后人去做。

显然，《潮汕文库》的出版，对于唤起海内外人士重视发掘、搜集潮汕文物、文献的热情，对于系统地积累潮汕历史文化资料，顺利地开展有关的研究工作，都将起着积极的作用。我想，这也是编辑出版《潮汕文库》的目的。

主办这项工作的同志们要我为《潮汕文库》写篇序言。我在历史文化研究工作的面前，只是一个渴望学习的小学生，说不出什么。但往事历历如在眼前，老舍先生和历代众多的名贤学者们的期望，今天终于能够开始实现，我从心底感到高兴，因而乐于借这个机会，祝愿《潮汕文库》早日问世，祝愿研究潮汕历史文化的工作顺利进展，尽快取得丰硕的成果。

<div style="text-align:right">1992年2月15日于广州</div>

序

○ 林淳钧

　　1978年，在"文化大革命"中被撤销的广东潮剧院建制恢复。

　　剧院建制恢复，面临着青年演员青黄不接的问题。为了尽快培养青年演员，潮剧院办起"学馆"，有针对性地向社会招考学员，教师则由剧院老艺人和知名演员担任，教材也由学馆的教师及约请的有专长的知名演员编写，包括《旦行基本功步法手法》（卢吟词编写）、《潮剧青衣水袖功》（范泽华编写）、《潮剧旦行拂尘》（范泽华编写）、《潮剧生行折扇功》（陈丽华编写）、《潮剧旦行折扇功》（陈丽璇编写）、《潮剧旦行伞功》（陈郁英编写）。

　　我国戏曲的表演有别于话剧，就是有程式。程式是戏曲表演的基本元素，因此戏曲演员都要接受基本功训练。基本功是一代一代传承积累下来的，但同一剧种、同一行当，由于师承不同，基本功也就同中有异，比如潮剧旦行的手法，卢吟词和杨树青先生传授的就同中有异。

　　由范泽华、陈丽璇等人编写的基本功教材有别于汕头戏曲学校的教材，它既是从前辈艺人传承下来的，也是个人舞台实践的经验心得，其中也有吸收兄弟剧种的表演动作，其特点是个性化，反映着个人的表演风格。

　　剧院学馆办了两年，因为剧院机构变动，学馆停办，这批由演员个人编写的基本功也未曾整理汇编。36年过去了，去年，青年潮剧学者梁卫群经过一番努力，把这批基本功资料加以搜集、校对、汇编成册，使这份珍贵的潮剧资料得以保存下来，为潮剧做了一件好事。在本书付梓之际，谨以此记。是为序。

<div style="text-align:right">2015年8月</div>

目 录

上 册

一、旦角基本功 / 1

站式 / 3

1. 跷脚 /3
2. 半套脚站 /4
3. 前套脚站 /5
4. 后套脚站（1）/6
 后套脚站（2）/7
5. 盘腿站 /8
6. 坐莲（蹲盘腿站）/9
7. 月眉腿 /10

步法 / 11

1. 常步 /11
2. 俏步 /12
3. 碎步 /13
4. 趱趱步 /14
5. 膝步 /15
6. 臀步（1）（2）/16
7. 蹑步 /17
8. 上下楼步 /18
9. 过桥步 /19
10. 瘸步 /20
11. 孩子步 /21

坐式 / 22

1. 叉腿坐 /22
2. 盘腿坐 /23
3. 虚坐 /24

手式 / 25

1. 姜芽手 /25
2. 佛手 /26
3. 荷叶手 /27
4. 凤眼手 /28

手法 / 29

1. 开手 /29
2. 指手（1）/30
 指手（2）/31
 指手（3）/32
3. 分手 /33
4. 合手 /34
5. 离手 /35

6. 眉手（1）/36
 眉手（2）/37
7. 听手 /38
8. 拇手 /39
9. 小指手 /40
10. 会手 /41
11. 内心手（1）/42
 内心手（2）/43
12. 外心手 /44
13. 揖手 /45
14. 云手（1）/46
 云手（2）/47
15. 招手 /48
16. 按手 /49
17. 摊手 /50
18. 推手 /51
19. 羞手 /52

表情 / 53

1. 忍痛 /53
2. 撇嘴哭 /54
3. 恨 /55
4. 暗示 /56
5. 痴情 /57
6. 媚笑 /58
7. 怒（1）/59
 怒（2）/60
 怒（3）/61
8. 拍手笑 /62
9. 羞媚（咬指）/63

二、旦角科介 / 65

整装科 / 67

1. 整领 /67
2. 整袖（1）/68
 整袖（2）/69
3. 整辫 /70
4. 整鬓 /71
5. 对镜 /72
6. 紧鞋（1）/73
 紧鞋（2）/74
 紧鞋（3）/75
7. 穿鞋 /76

缝衣科 / 77

1. 咬线 /77
2. 拔针 /78
3. 插针 /79
4. 拉线 /80

放风筝 / 81

1. 放线 /81
2. 拉筝 /82
3. 收筝 /83

惊科 / 84

1. 惊逃 /84
2. 惊跳 /85
3. 挨打 /86

祭泼科 / 87

1. 祭 /87

2. 泼 /88

卷放帘科 / 89

1. 卷帘 /89
2. 托帘 /90
3. 放帘 /90

醒科 / 91

三、旦角道具运用 / 93

带功 / 95

1. 内翻带 /95
2. 撑带 /96
3. 垂飘带 /97
4. 旋带（1）/98
 旋带（2）(3）/99
5. 荡带 /100
6. 打带 /101

伞功 / 102

（一）合伞 / 102

1. 托伞 /102
2. 背伞 /103
3. 转伞 /104
4. 藏伞 /105
5. 挑伞 /106
6. 贴伞 /107
7. 举伞 /108
8. 点伞 /109
9. 负伞 /110
10. 抚伞 /111
11. 抱伞 /112
12. 拖伞 /113

（二）风雨走伞 / 114

1. 开伞（1）/114
 开伞（2）/115
2. 望（1）/116
 望（2）/117
 望（3）/118
 望（4）/119
3. 跌（1）/120
 跌（2）/120
4. 指手 /121
5. 旋伞 /122
6. 避（1）/123
 避（2）/124
 避（3）/125
7. 挡（1）/126
 挡（2）/127
8. 上山 /128
9. 举 /129

绸功 / 130

1. 搭绸 /130
2. 垂旋绸 /131
3. 横旋绸 /132
4. 绞绸（1）/133
 绞绸（2）/134
5. 抛绸 /135
6. 拖绸 /135
7. 盘绸 /136
8. 卷绸（1）/137
 卷绸（2）/138

9. 劈绸（1）/139
　　劈绸（2）/140
10. 收绸/141

帕功 / 142

1. 搭肩帕/142
2. 旋帕/143
3. 搭臂帕/144
4. 托腮帕/145
5. 抱肩帕/146
6. 揉帕/147
7. 垂胸帕/148
8. 云帕/149
9. 举帕/150
10. 噙帕/151
11. 外垂帕/152
12. 甩帕/153
13. 冲帕/154
14. 绞帕/155
15. 背帕/156
16. 背拉帕/157
17. 斜拉帕/158
18. 张帕/159
19. 扑帕/160
20. 抛帕/161
21. 飞帕/162

盘功 / 163

1. 托盘（1）/163
　　托盘（2）/164
　　托盘（3）/165
2. 敬茶（1）/166
　　敬茶（2）/167
3. 倾盘/168
4. 抛杯/169
5. 咬杯（1）/170
　　咬杯（2）/171
6. 转盘（1）/172
　　转盘（2）/173
　　转盘（3）/174
　　转盘（4）——换手/175
　　转盘（5）——翻身姿式一/176
　　转盘（5）——翻身姿式二/177
　　转盘（6）/178
7. 抛盘/179

附　录
卢吟词旦角基本功 /181

步法 / 183

1. 碎步/183
2. 中步/184
3. 缓步/185
4. 跪步/186
5. 横步（1）——剪步一/187
　　横步（1）——剪步二/188
　　横步（2）——马蹄/189
6. 踩步/190
7. 跑步/191
8. 蹲步/192
9. 滑步/193
10. 跌步/194
11. 坐步/195

12. 凹步 /196
13. 过步 /197

手法 / 198

1. 开手（1）——左开手 /198
 开手（2）——蹲大开手 /199
 开手（3）——双开手 /200
 开手（4）——送手 /201
 开手（5）——左大开手 /202
2. 分手（1）——左分手 /203
 分手（2）——蹲分手 /204
 分手（3）——双分手 /205
 分手（4）——左大分手 /206
3. 指手（1）——左指手 /207
 指手（2）——双指手 /208
 指手（3）——左云指手 /209
 指手（4）——蹲云指手 /210
 指手（5）——背指手 /211
 指手（6）——单站指手 /212
 指手（7）——双站指手 /213
4. 观手（1）——左观手 /214
 观手（2）——右观手 /215
 观手（3）——左窃观 /216
 观手（4）——背窃观 /217
5. 整手（1）——整鬓 /218
 整手（2）——整领 /219
 整手（3）——整鞋 /220
6. 双避手 /221
7. 恭手（1）——站恭手 /222
 恭手（2）——小礼 /223
 恭手（3）——大礼 /224
8. 单赞手 /225
9. 收手（1）——双收手 /226
 收手（2）——云收手 /227
10. 云手（1）——单云手 /228
 云手（2）——双云手 /229
11. 会手 /230
12. 离手 /231
13. 哀手 /232
14. 怒手 /233
15. 喜手 /234
16. 激手 /235
17. 忆手 /236
18. 扫手 /237

一、旦角基本功

站 式 （表演者：翁炳林）

站式共同要求：

（1）站立时，脚要平踏，挺直，脚尖宜上跷，膝须微屈。

（2）重心常在前脚，身略前倾。

（3）肚收，腰松，不能挺胸突肘。

（4）变换站式，须先偷脚或小跳。

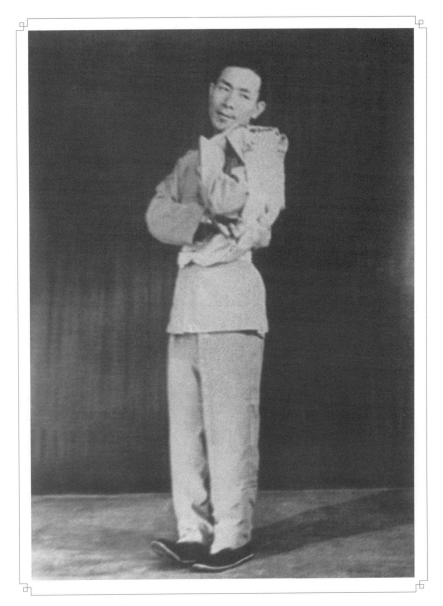

1. 跷脚　　动作说明：双脚靠拢，一足略为前出，脚尖上跷。（如图）

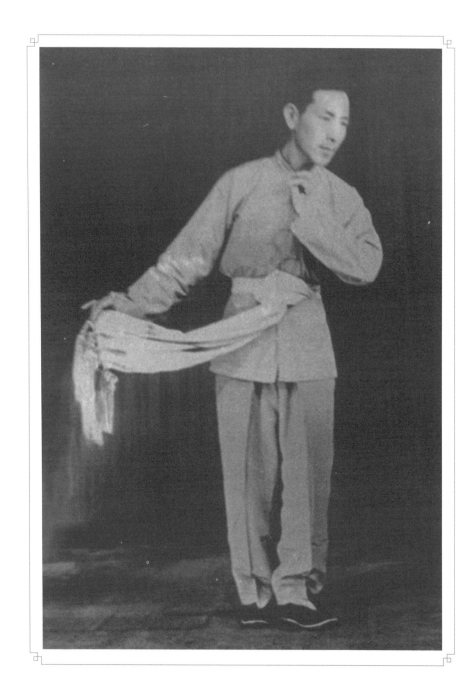

2. 半套脚站

动作说明：后脚脚心窝斜抵前脚脚跟。（如图）可进半套，也可退半套。

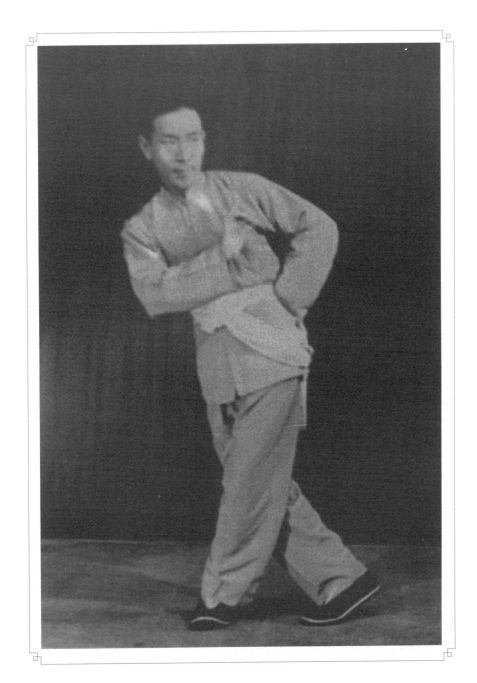

3. 前套脚站

动作说明：一足斜出在前，套住后腿膝盖，后脚脚跟略微离地。（如图）前套脚须微有掉身，前套左脚掉身向右，前套右脚掉身向左。

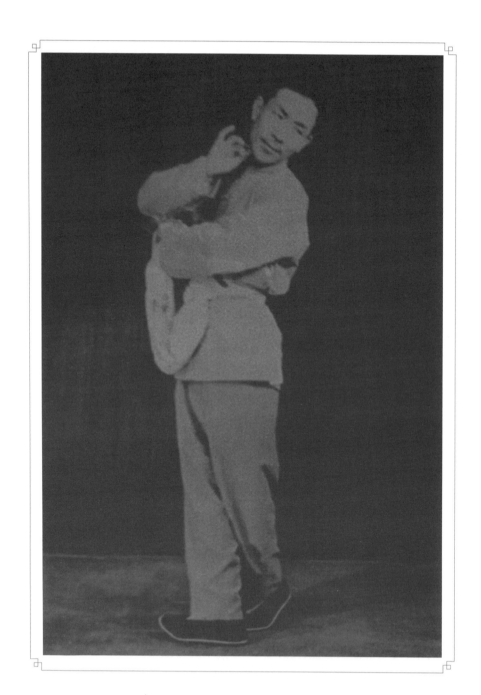

4. 后套脚站（1）

动作说明：一足后收，斜插于前脚脚背，脚跟微离地，成丁字状，双足可紧接叉住，也可略为离开。（如图）

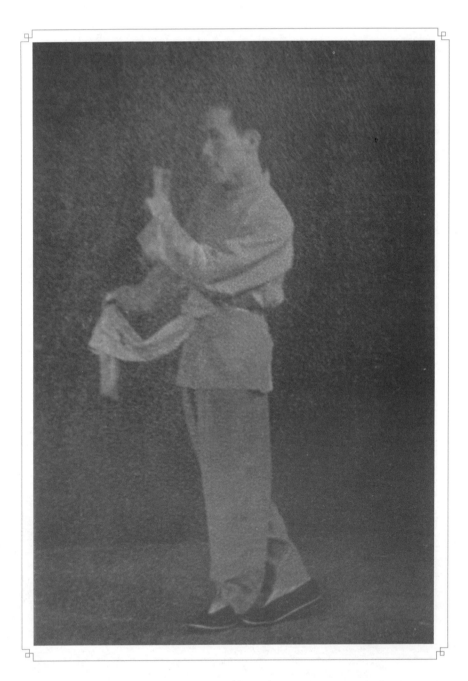

后套脚站（2）

动作说明：一足后收，以脚尖斜抵前脚脚跟，平踏。（如图）

后套常是出右手后套右脚，出左手后套左脚。

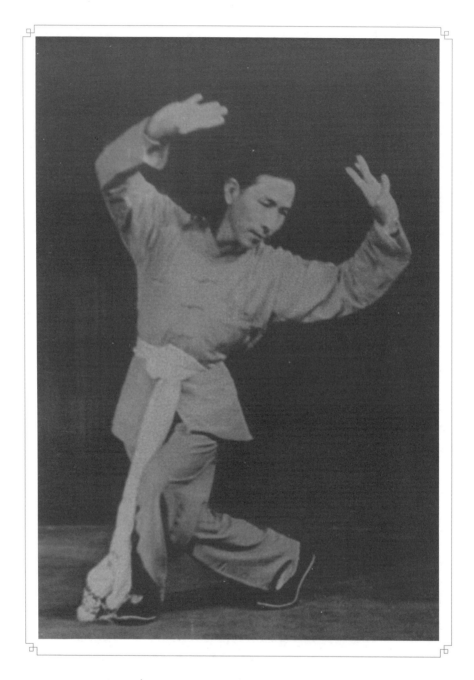

5. 盘腿站　　动作说明：一腿前盘或后收贴腿，半蹲。（如图）

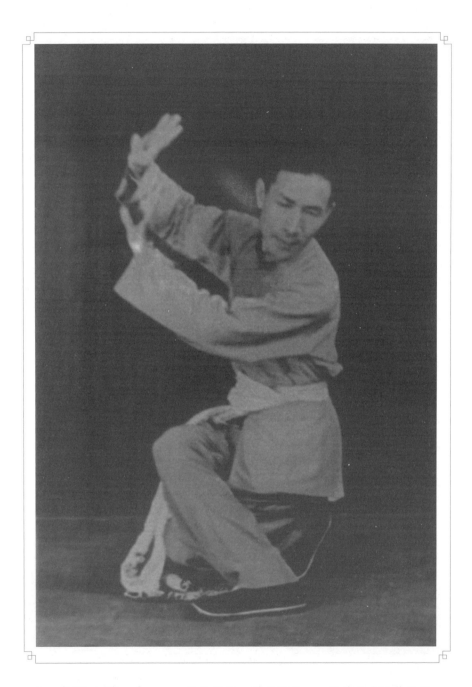

6. 坐莲（蹲盘腿站） 动作说明：蹲盘腿站，一腿前盘或后收贴腿，全蹲，但不坐臀。（如图）

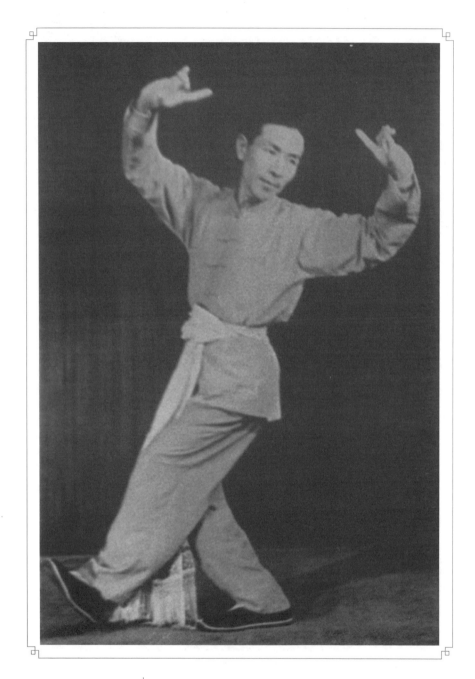

7. 月眉腿

动作说明：一腿下蹲，一腿前抬脚跟点地，重心在后腿。（如图）

一、旦角基本功 | 11

步法 （表演者：翁炳林）

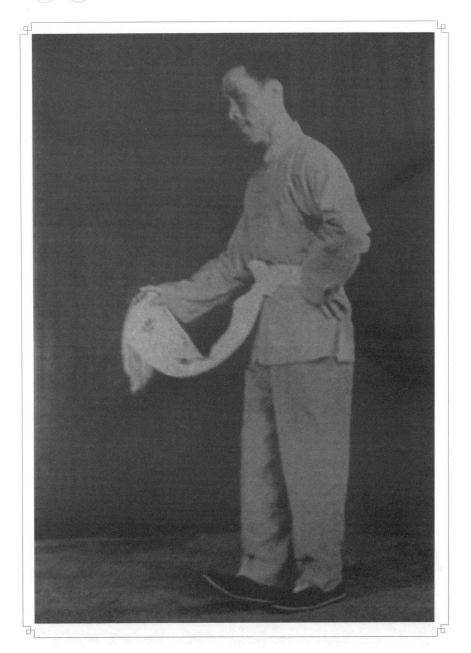

1. 常步

动作说明：举步脚尖上勾，脚跟先着地，只翻及脚前掌；两脚靠拢，走成平行线，步距半脚，越快越密。走动时，腰部灵活，肩膀松放，手腕略翘，头、手随步轻轻摆动。（如图）

常步速度不同，故有慢、中、快之分。彩衣旦走快步，常于五、七步间加插小跳，显得更小巧、活跃。

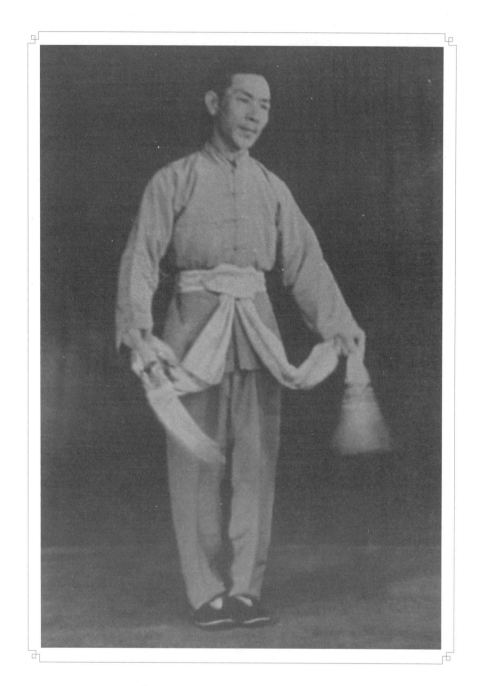

2. 俏步　　动作说明：两脚紧靠，脚尖上勾，稍微伸缩膝盖，左右轮番细踏。开始常随锣鼓点来个慢三步，然后快速挪移，中间还可加插小跳。步距甚密，有时仅在原地踏动。头、手如常步，宜轻轻摆动，只比常步稍慢。（如图）

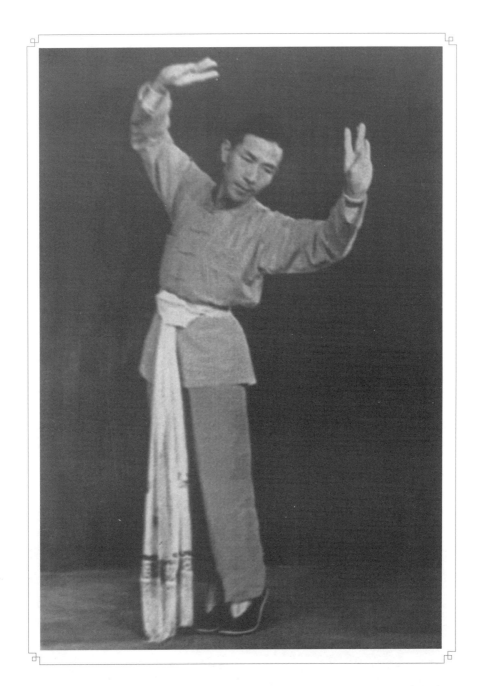

3. 碎步

动作说明：两脚靠拢，微抬脚跟，用脚前掌着地细步急行。（如图）可进，可退，可斜左或斜右走。走动时，脚踝要有立劲，腰部要有撑劲，身体不能颤动。

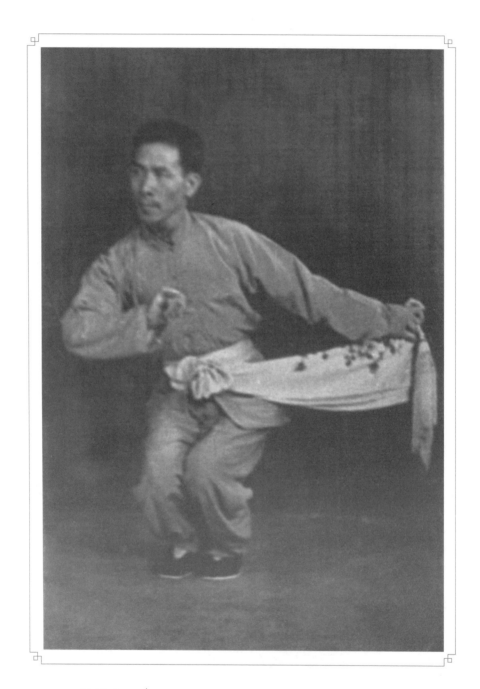

4. 趑趄步　　动作说明：两脚并拢，抬脚跟，下蹲成矮相，伸缩膝盖，碎步行进。（如图）可进，也可斜左或斜右走。

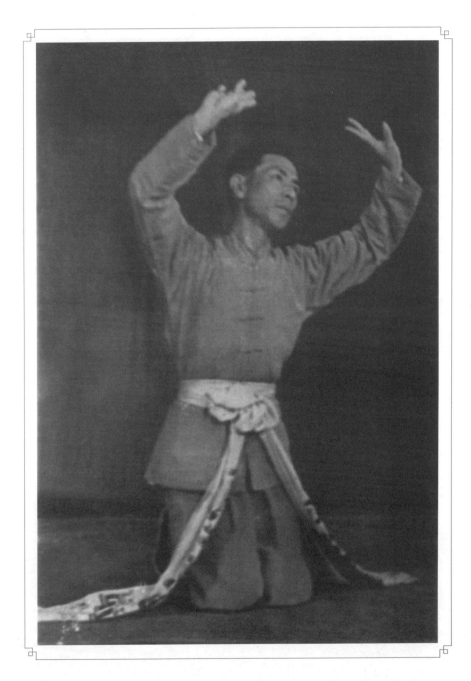

5. 膝步　　动作说明：两膝跪地，绷脚面，膝部用劲，搓动膝盖，要立腰，提气，不撅臀，不晃动身体。（如图）

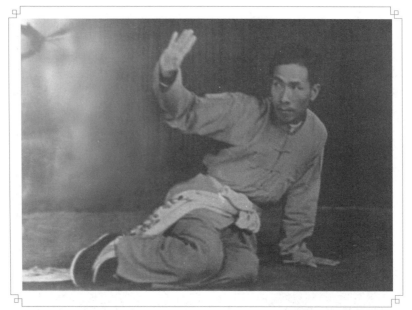

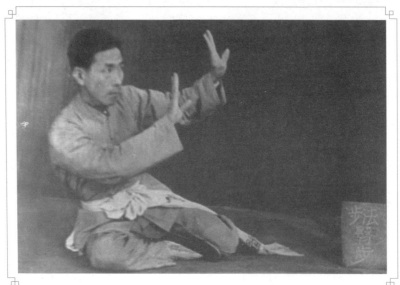

6. 臀步
（1）（2）

动作说明：臀步有两式——

（1）双膝齐屈，斜坐，一手按地，借手按地之力与脚尖撑劲，磨动臀部，退避。（如上图）

（2）斜坐地上，一腿身前屈曲，一腿后收，借前腿膝部按地之力，磨动臀部，退避。（如下图）

一、旦角基本功 | 17

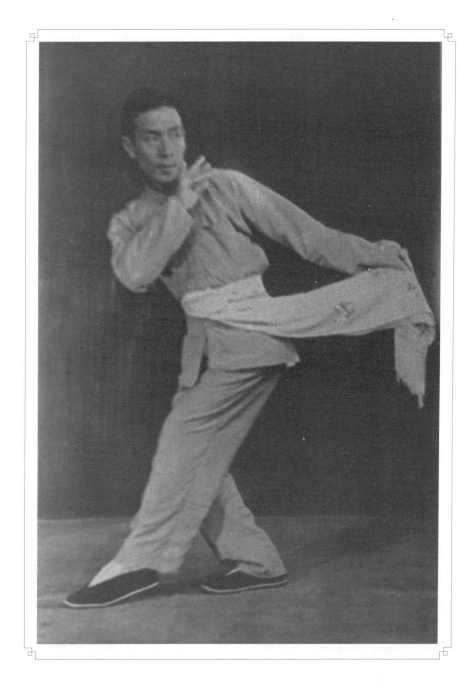

7. 蹑步　动作说明：抬腿侧踏，以脚尖轻轻落地为主，蹑足而前，头则背向。（如图）

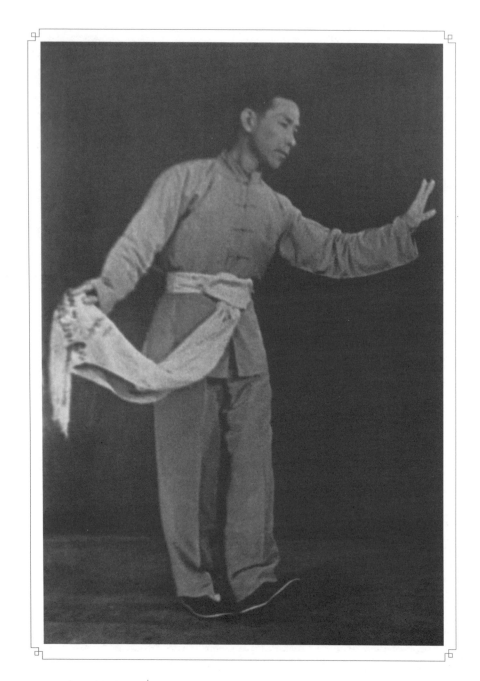

8. 上下楼步

动作说明：上下楼步数须相同，常为九步或十一步，最后踮脚一顿，有先抬一步或原地慢踏三步，表示上下楼的。法同常步，唯上楼脚面抬得稍高，下楼还可用脚前掌着地。步速均须由慢而快，而一手虚拟按扶梯，上楼较高，下楼稍低。（如图）

一、旦角基本功 | 19

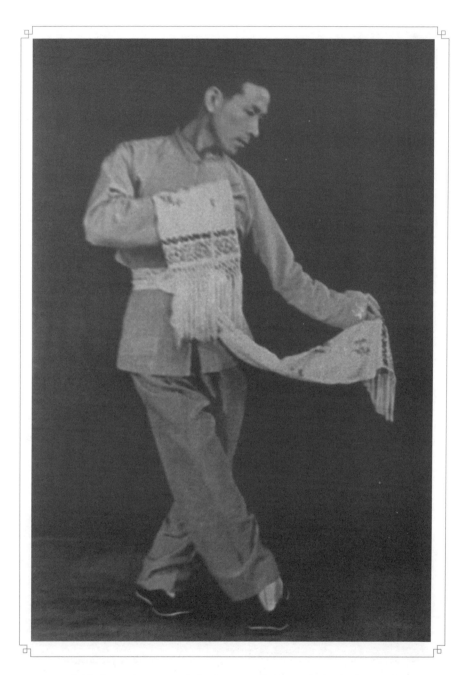

9. 过桥步　　动作说明：绞步斜踏，慢慢走过，眼则低视。（如图）

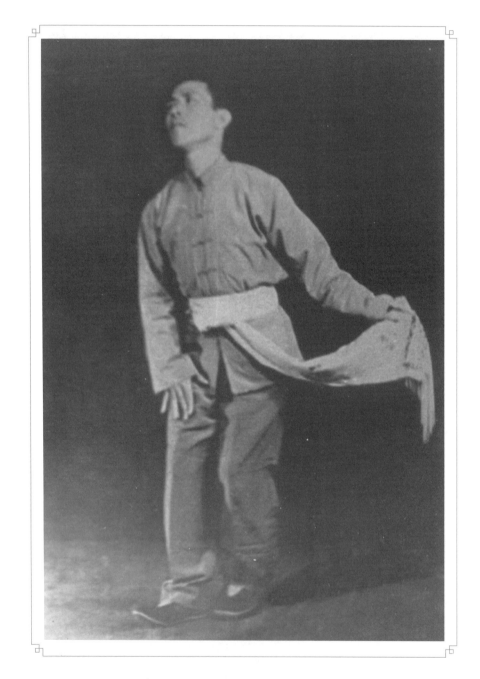

10. 瘸步　　动作说明：略蹲身，手按腿，以脚跟着地，瘸着步走。（如图）

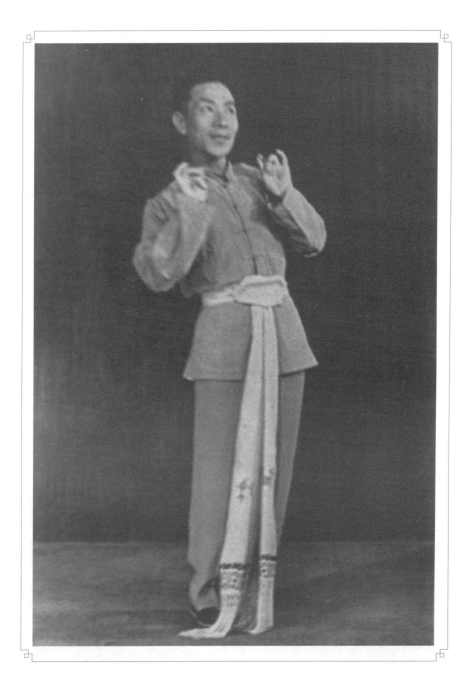

11. 孩子步 　　动作说明：举步平踏，略带蹦跳。（如图）

坐 式 （表演者：孙林清）

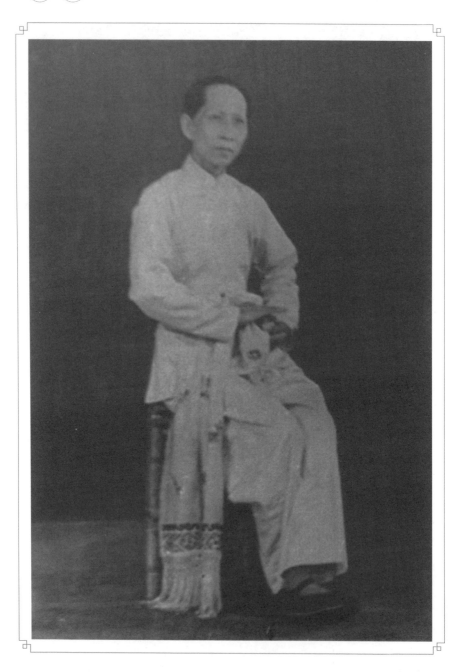

1. 叉腿坐　　　动作说明：双足交叉，夹腿而坐。（如图）

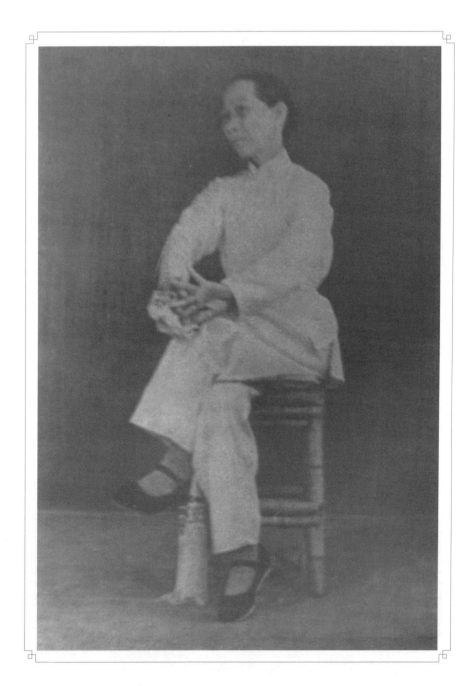

2. 盘腿坐　　动作说明：一足盘压于另一足上。（如图）

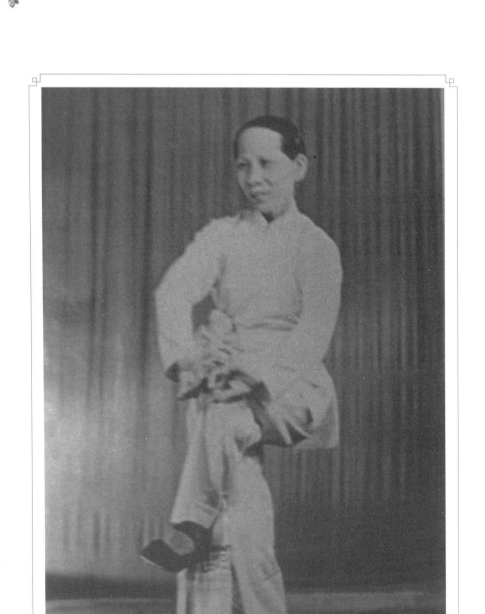

3. 虚坐

动作说明：一足上盘，站脚下蹲，虚作盘腿坐状，身正，不撅臀。（如图）

㊋ ㊛ （表演者：陈斯文）

1. 姜芽手　　动作说明：中指屈收，拇指旁贴，食指上翘，无名指下弯，小指也略微屈曲。（如图）

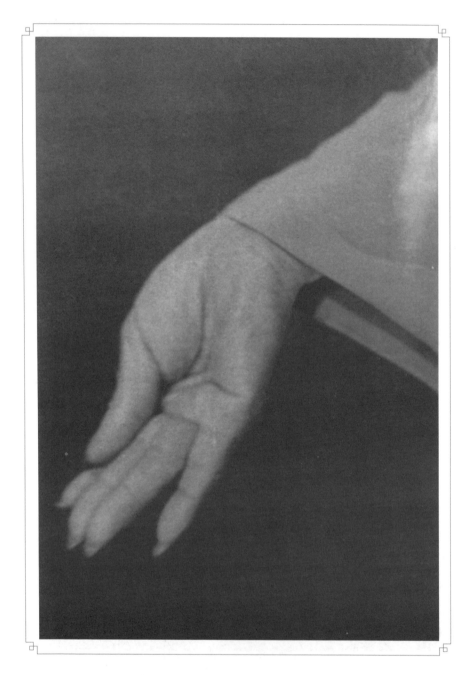

2. 佛手　　动作说明：拇指与中指相贴，成佛手状。（如图）

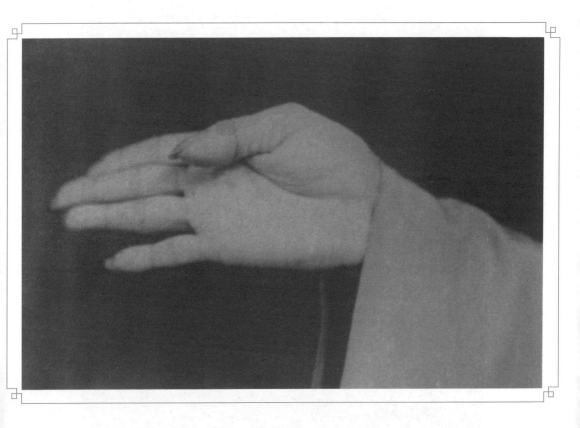

3. 荷叶手
（如图）

动作说明：拇指内收，余四指并拢，小指稍离。

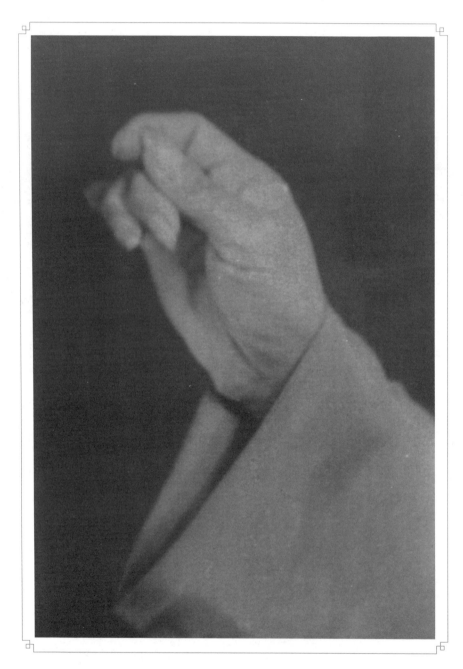

4. 凤眼手 动作说明：食指回勾，拇指抵贴，形似凤眼。（如图）

手法（表演者：陈来喜）

手法共同要求：

（1）出手须曲、圆、留手（即七分手），肘不内缩，也不外突。
（2）手之高度一般不过胸。
（3）快出快收，干净利落。
（4）主用斜眼，手到眼到。
（5）多加装饰，手法花哨。

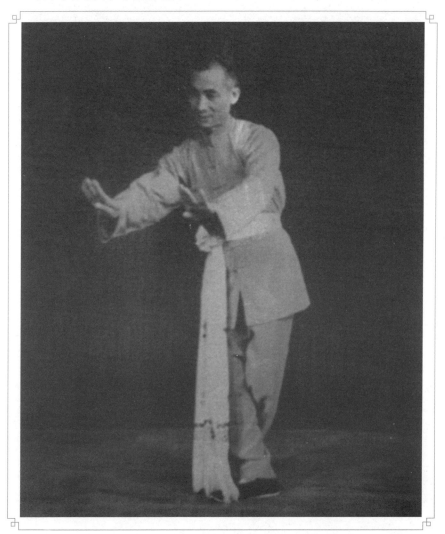

1. 开手

动作说明：荷叶手式，纺手（掌心内倾，指尖互架，以腕为轴，指尖主动，逆时针方向交相旋绕），向左撕开。（如图）开手是表演时之介头，用以说明"且住""嗳""怎说"等语意，或作观望姿势。

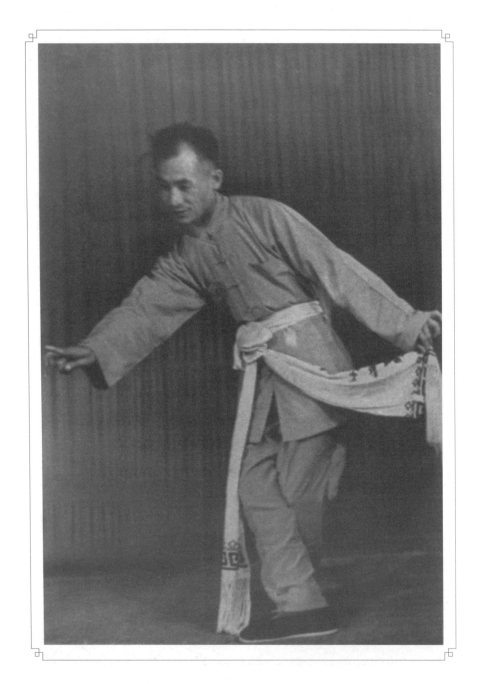

2. 指手(1)

动作说明：指手分单指与双指。用姜芽手式，单指手指出时，以指主动，绕小圆，下画。（如图）

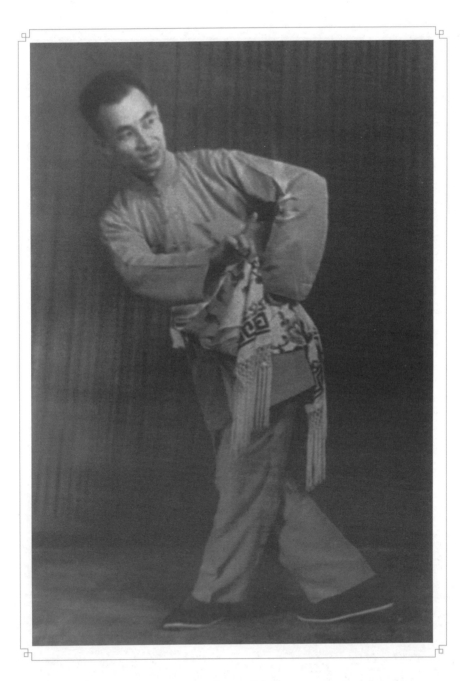

指手（2） 动作说明：同"指手（1）"。（如图）

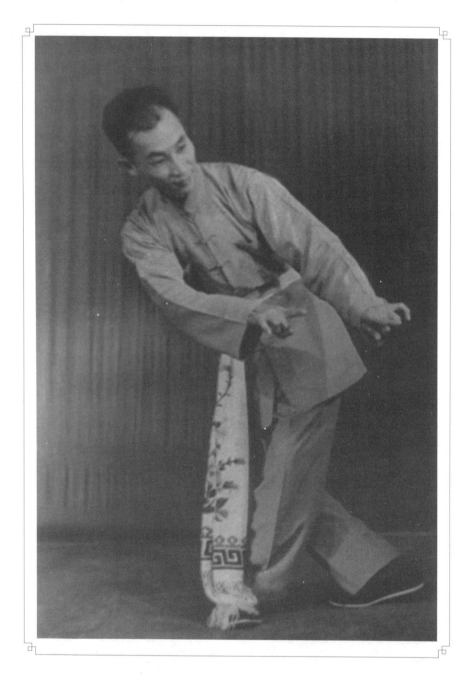

指手（3）

动作说明：双指手则先绞手（两手并举，食指主动，顺时针或逆时针方向或圆形旋绕，低不过腹，高不及眉），然后齐指。（如图）

指手用以指明一定目标，可左右指、上下指、前后指，有外指、自指等，变化甚多。

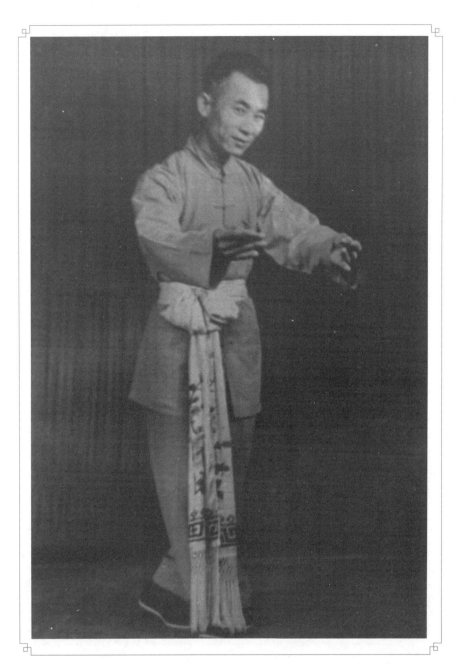

3. 分手 动作说明：佛手式，从中央分向左右。（如图）分手用以说明"无有""不好了"以及质询"何事"等。

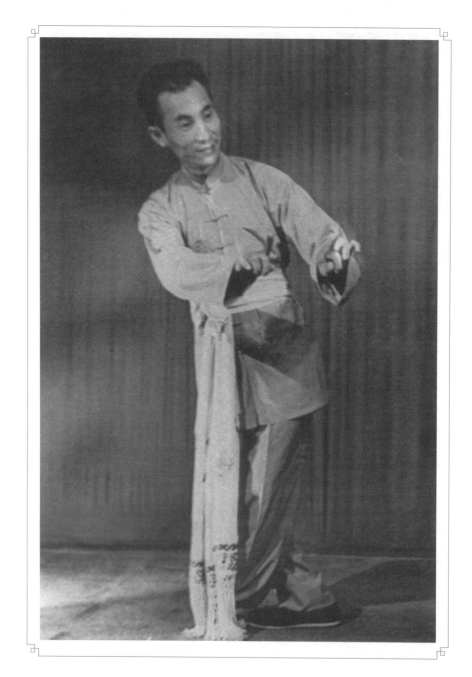

4. 合手

动作说明:姜芽手式,齐向中央会合。(如图)合手表示两人遇合、同心、成亲、两相比并等意思。

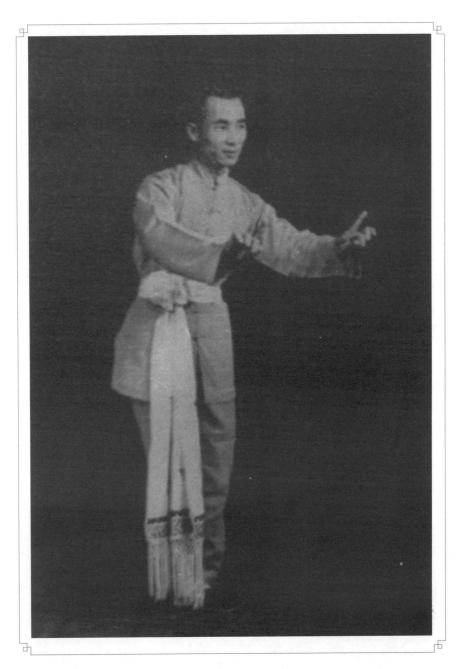

5. 离手　　动作说明：与合手相反，从中央分向左右。（如图）离手表示分离、拆散等。

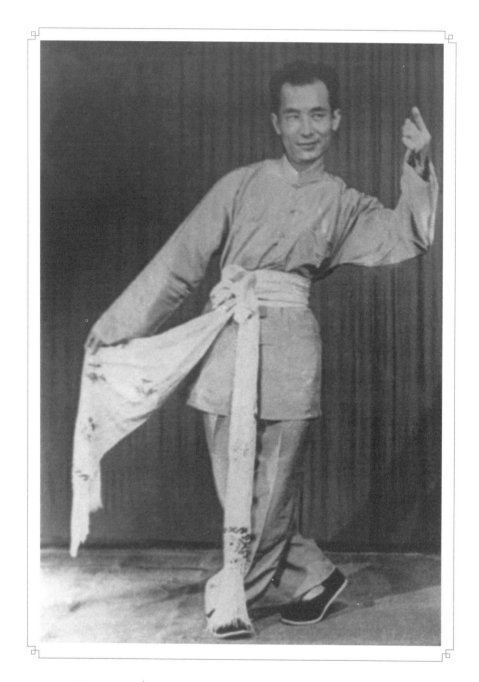

6. 眉手（1）

动作说明：分单眉手与双眉手。姜芽手式，上指齐眉。（如图）眉手表示观看、流泪等。

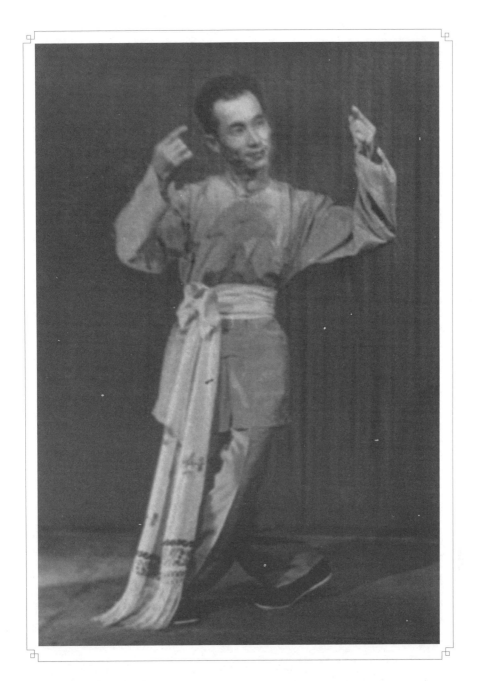

眉手（2） 　　动作说明：同"眉手（1）"。（如图）

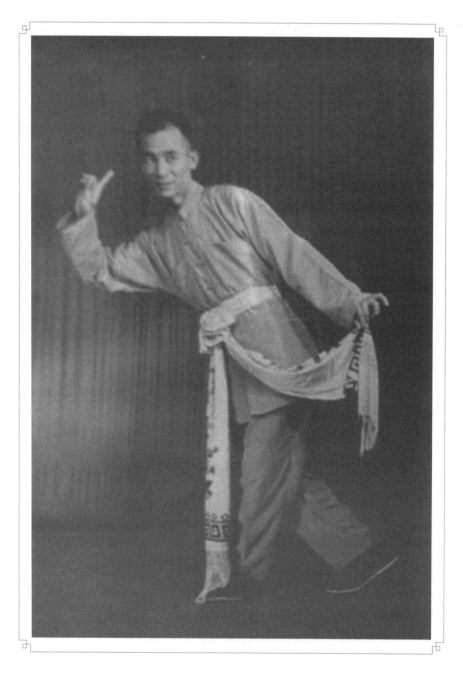

7. 听手　　动作说明：姜芽手式，齐耳反指。（如图）听手表示倾听等意思。

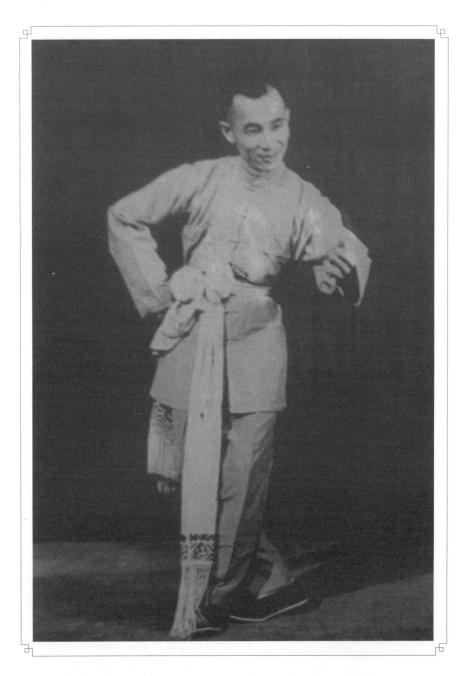

8. 拇手 　　动作说明：四指内弯，拇指上翘。（如图）拇手意指上辈，或用以赞美。

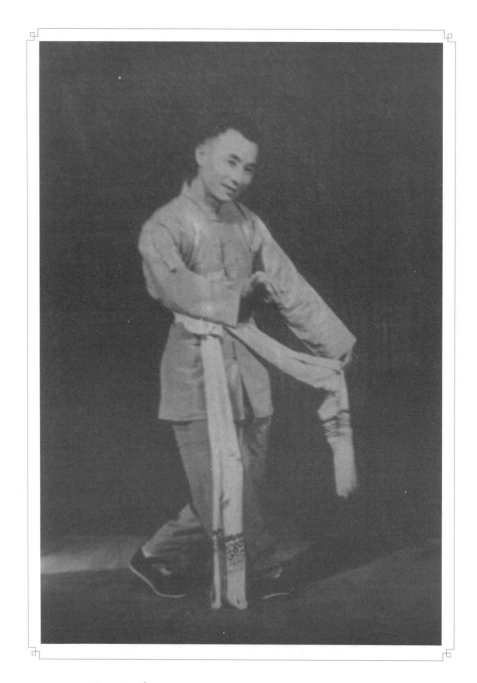

9. 小指手　　动作说明：四指下弯，小指翘出。（如图）小指手表示微小、下贱等。

一、旦角基本功 | 41

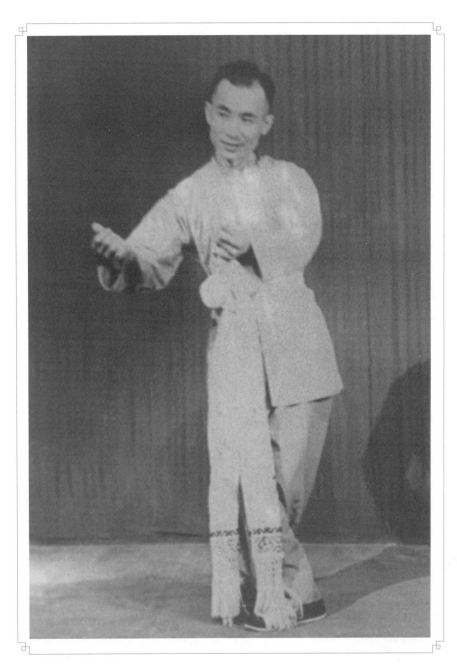

10. 会手　　动作说明：拇手式，向中央会对。（如图）会手表示相会、相爱、和睦等意思。

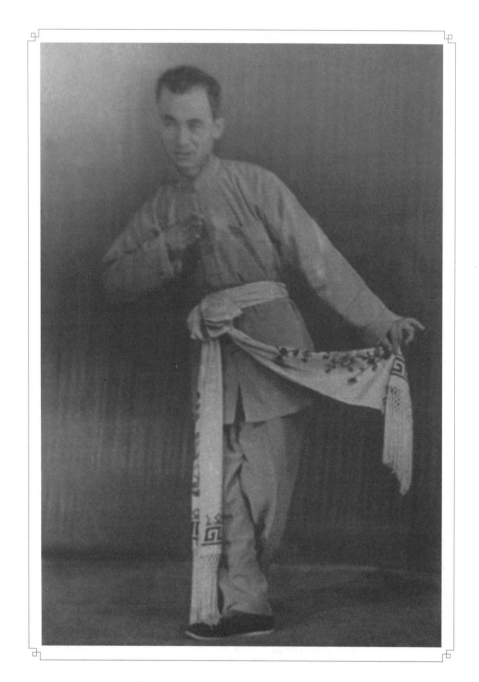

11. 内心手
（1）

动作说明：分单双内心手。荷叶手式，抚胸。（如图）内心手用以自称或表示心爱、难过、烦忧等。

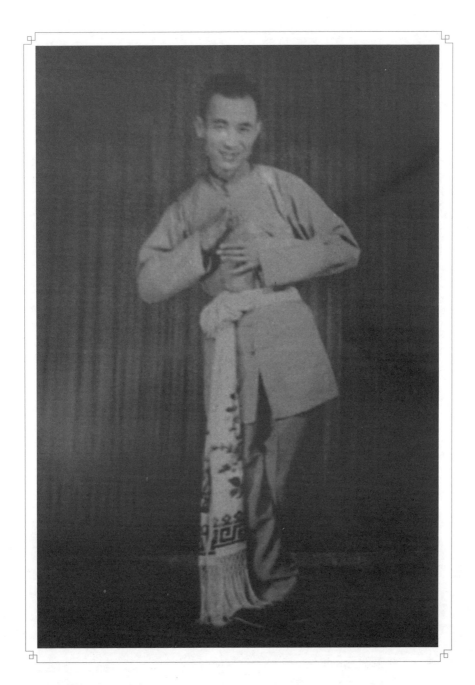

内心手（2） 　　动作说明：同"内心手（1）"。（如图）

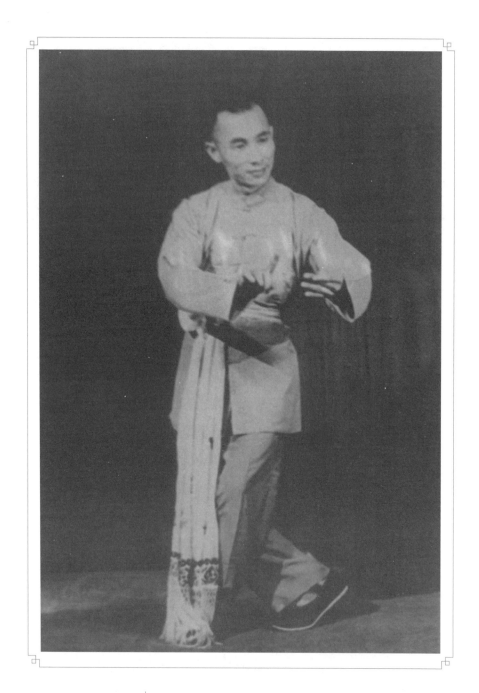

12. 外心手

动作说明：佛手式，分手状。外心手用以说明"无可奈何""我说""我来"以及询问"何事"等。若一手指之，意在指物，如"这封书""事因如此如此"等。或指手，表示作画写书。

一、旦角基本功 | 45

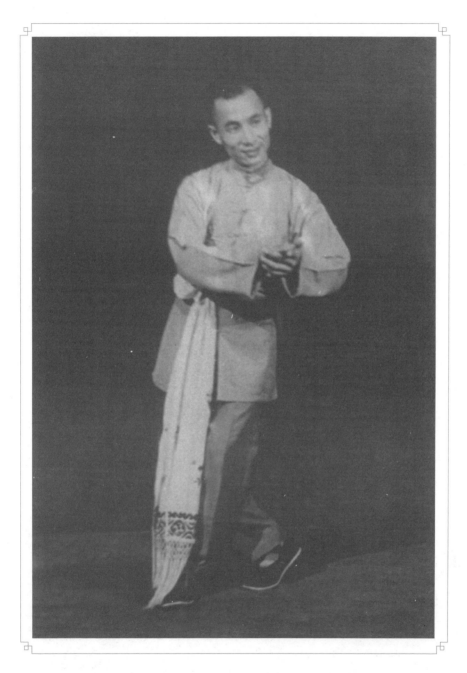

13. 揖手 | 动作说明：右凤眼手，斜贴左手心。揖手用以向长者或尊者敬称，如"爹爹""小姐"等。

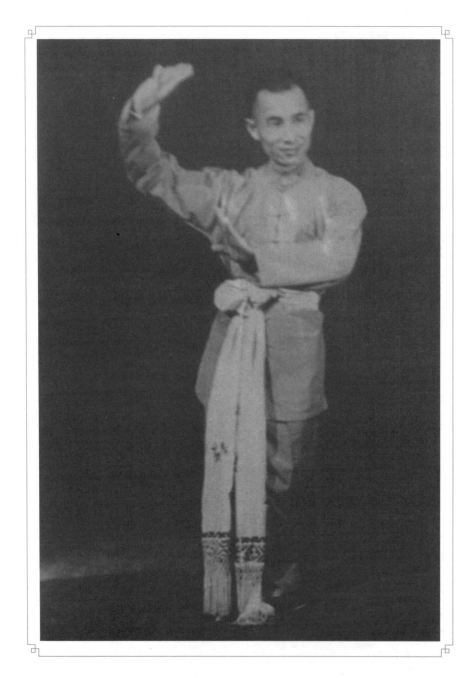

14. 云手（1）

动作说明：云手有单云手和双云手。荷叶手式，一手上覆，一手下按，为单云手。（如图）

云手（2） 　动作说明：或急速纺手，然后双手或先或后或一齐上覆，成双云手。（如图）云手用于走路。

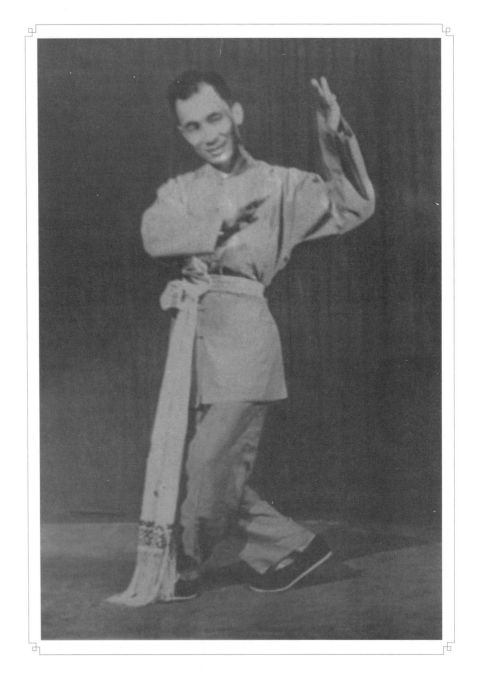

15. 招手　　动作说明：一手遮隔，一手招动。（如图）招手用于招呼。

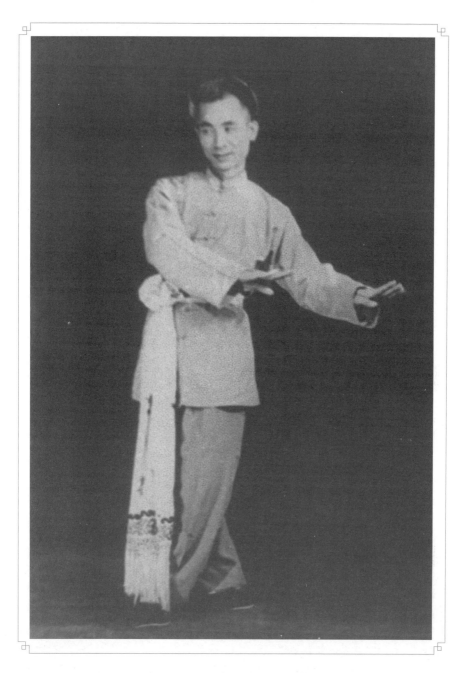

16. 按手 　动作说明：状如开手，但位于侧方。（如图）按手用于观望等。

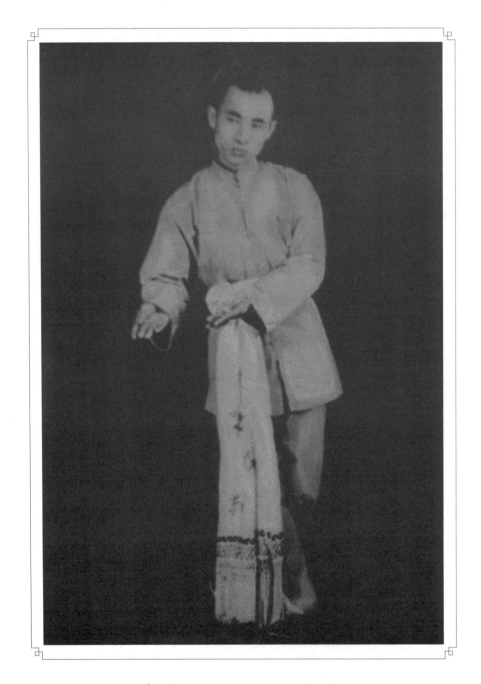

17. 摊手 | 　　动作说明：双手轻轻拍掌，然后成佛手式，一个顺花（以腕为轴，顺时针方向，绕圆外扬），向外推出。（如图）摊手表示"无有""无法"等。

一、旦角基本功 | 51

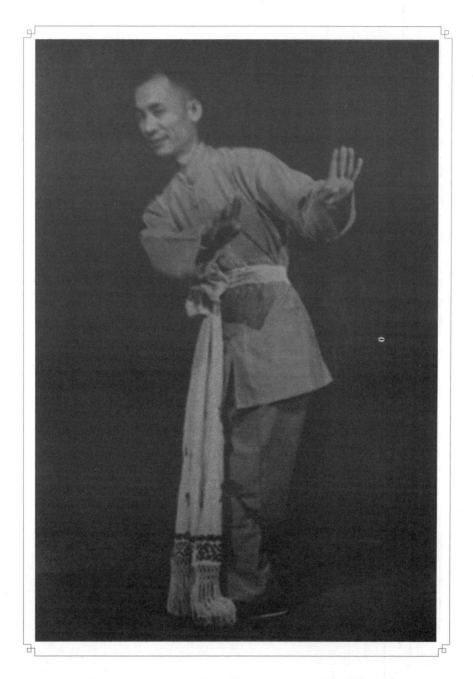

18. 推手 | 动作说明：荷叶手式，先后反花（与顺花相反动作），侧推，避身。（如图）推手表示拒却、不忍目睹等。

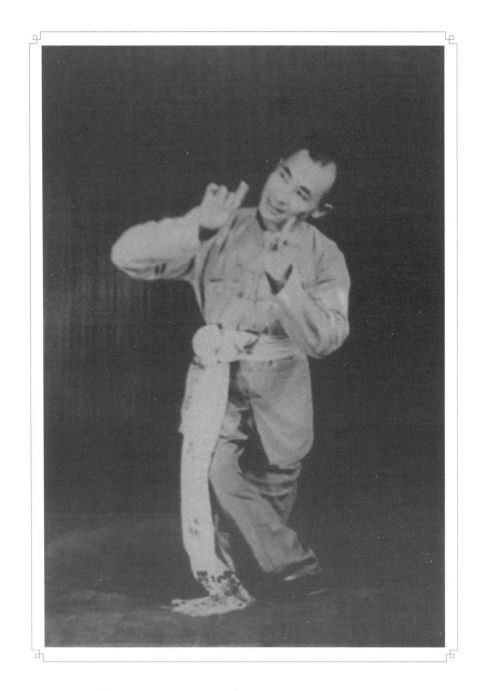

19. 羞手

动作说明：姜芽手式，近面颊，频频划动。（如图）羞手用于羞人。

㊙ ㊙ （表演者：杨树青）

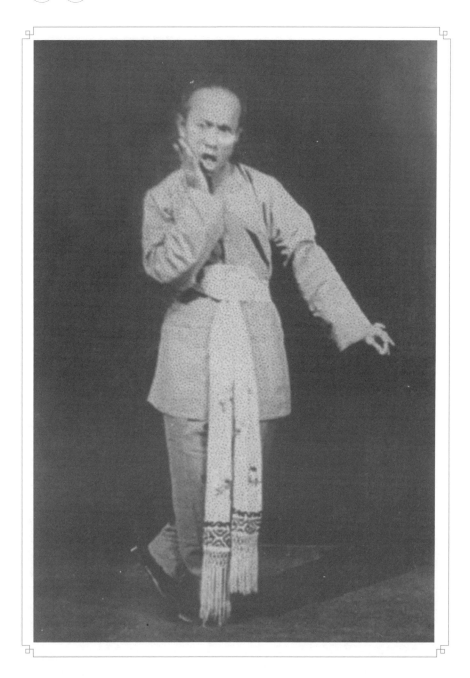

1. 忍痛　｜　（如图）

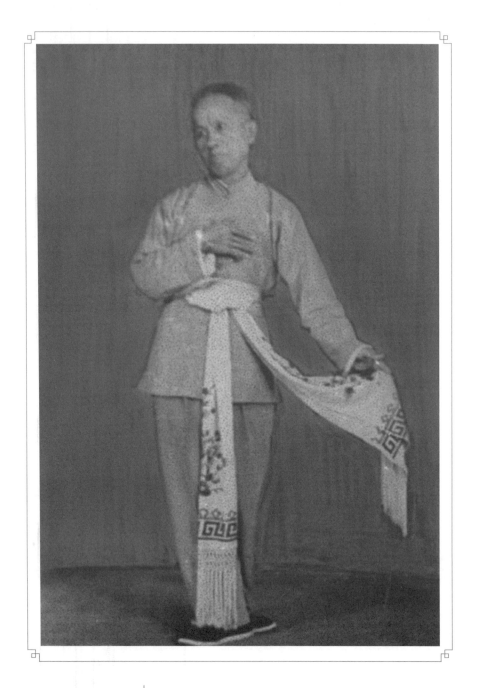

2. 撇嘴哭 （如图）

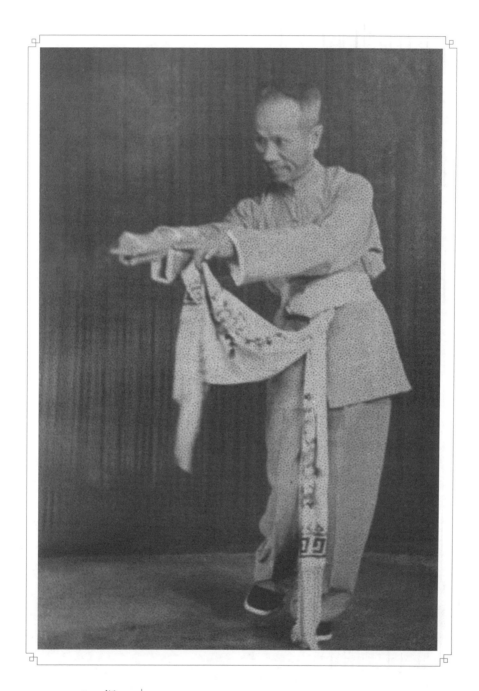

3. 恨　　（如图）

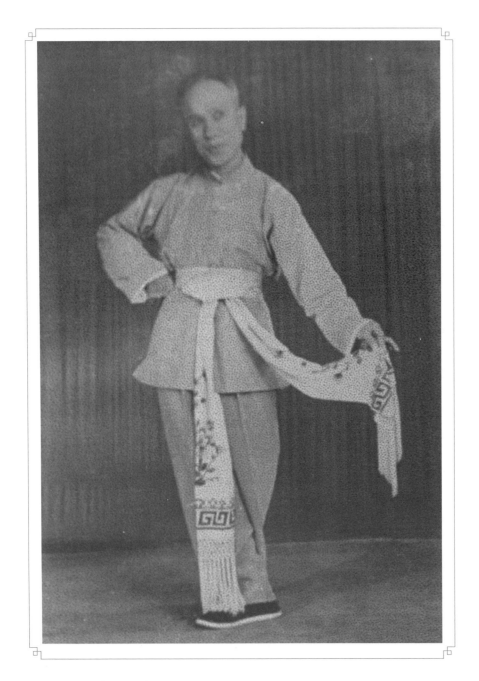

4. 暗示　　（如图）

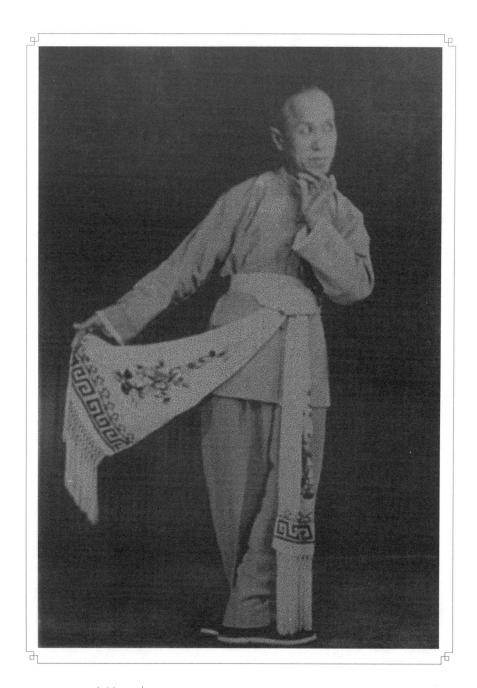

5. 痴情　　（如图）

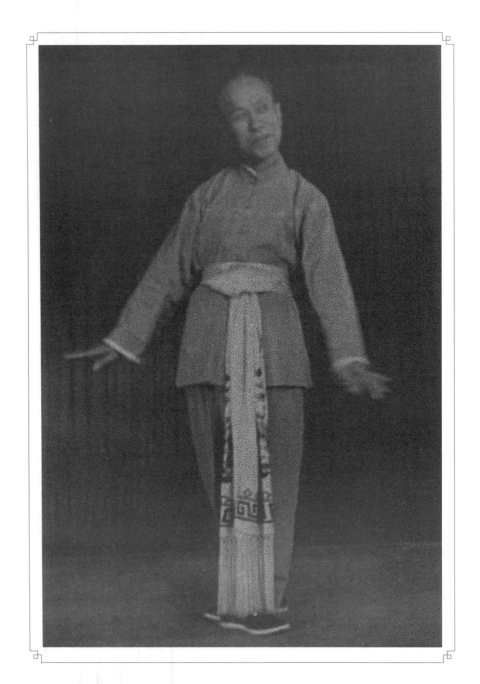

6. 媚笑　　（如图）

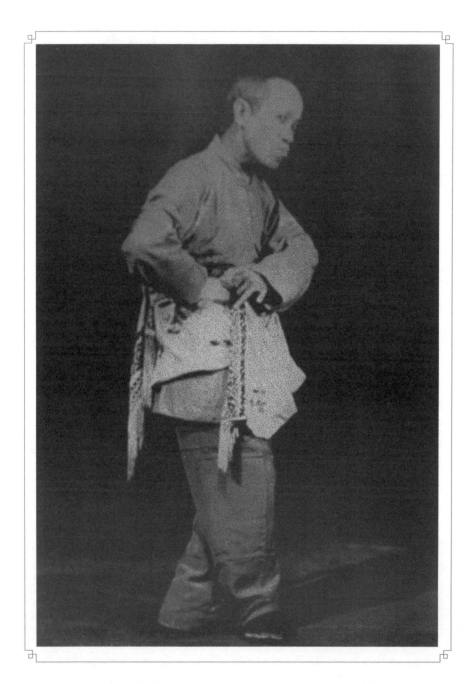

7. 怒（1）　　（如图）

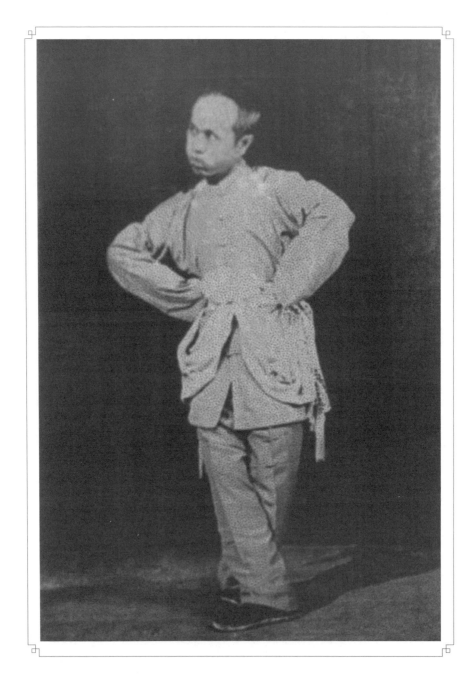

怒（2） （如图）

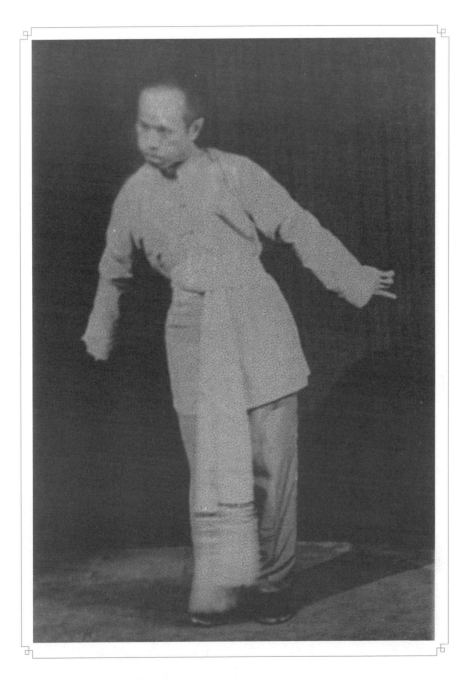

怒（3）　　（如图）

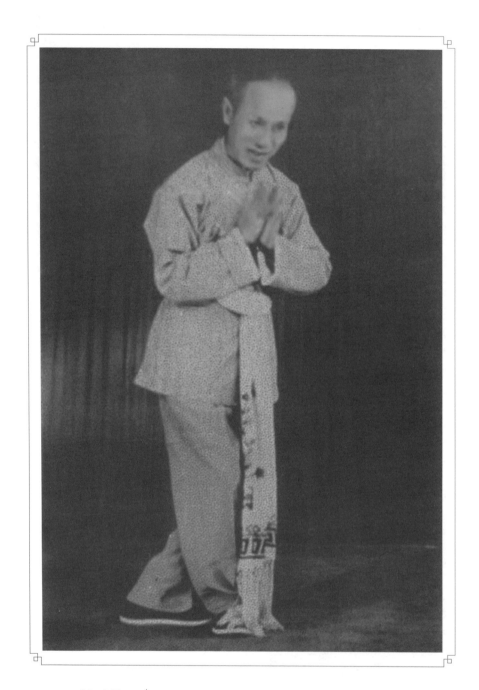

8. 拍手笑　　（如图）

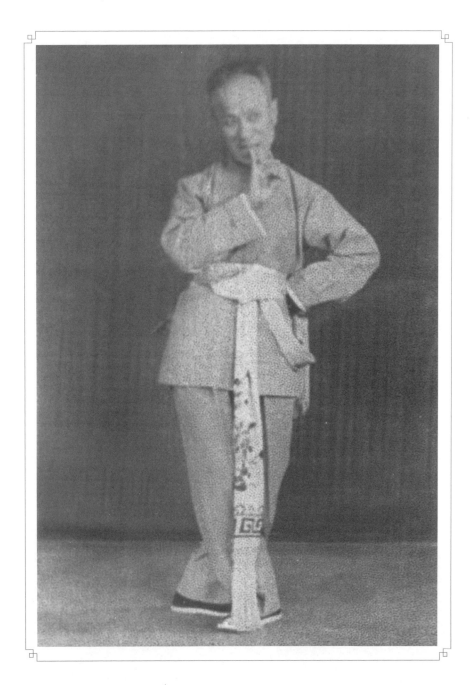

9. 羞媚（咬指） （如图）

二、旦角科介

⓪⓪⓪ （表演者：翁炳林）

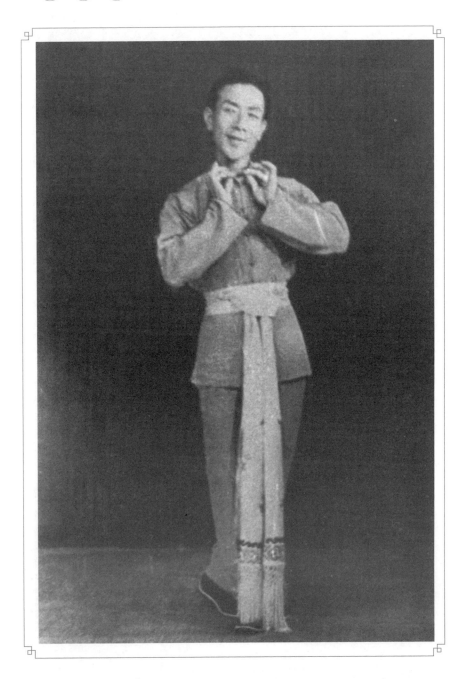

1. 整领　　动作说明：双手反捏领口。（如图）

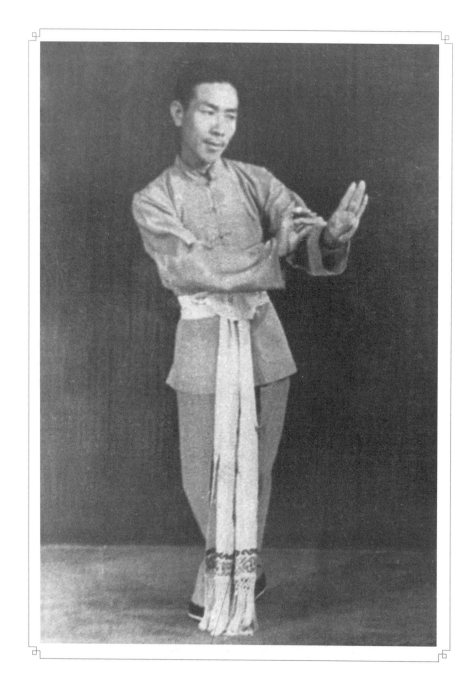

2. 整袖（1） 动作说明：以手轻捏袖口。（如图）

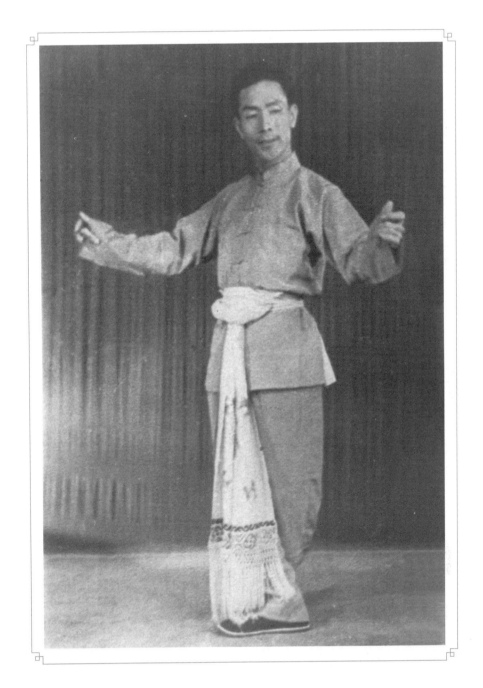

整袖（2） 动作说明：用指回按袖口，轻轻先后挽动之，身随之微扭。（如图）

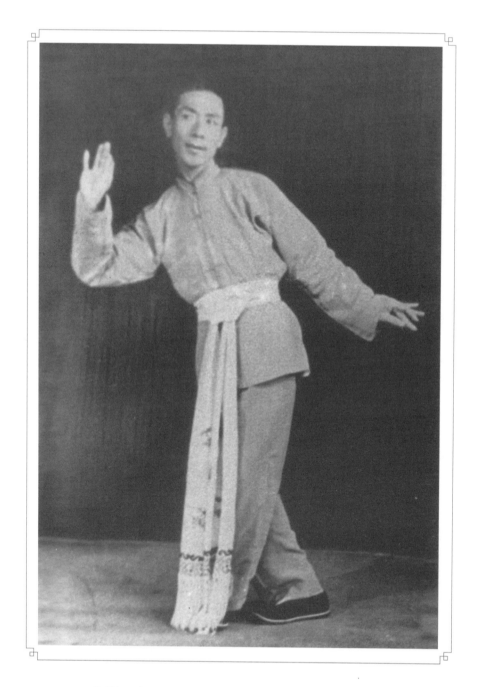

3. 整辫　　动作说明：用手从脑后向前下轻轻一勒。（如图）

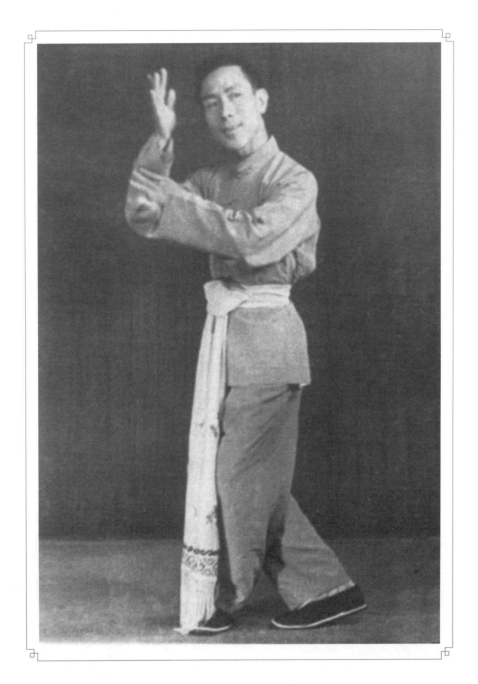

4. 整鬓　　动作说明：荷叶手式，于鬓角一抹，伴手下托。（如图）左右各一次。

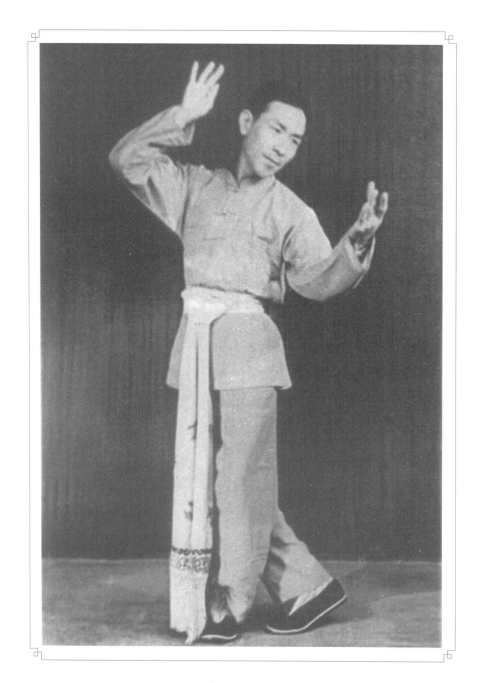

5. 对镜 　动作说明：佛手式，一前一后，前低后高，虚拟镜子，对照之。(如图)

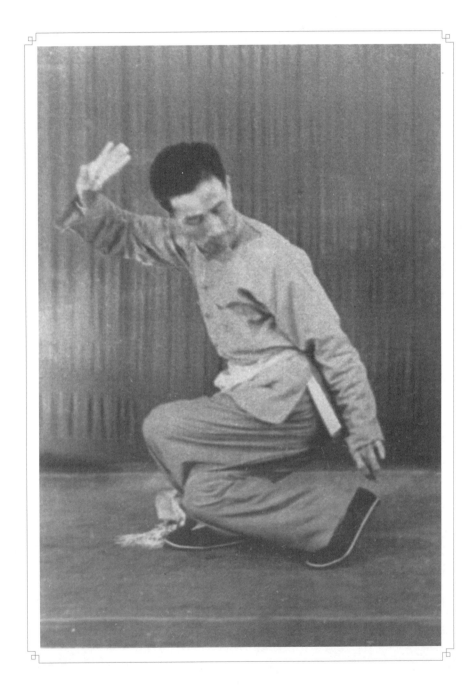

6. 紧鞋（1） 　　动作说明：蹲盘脚站，两指轻捏鞋跟。（如图）左右法同。

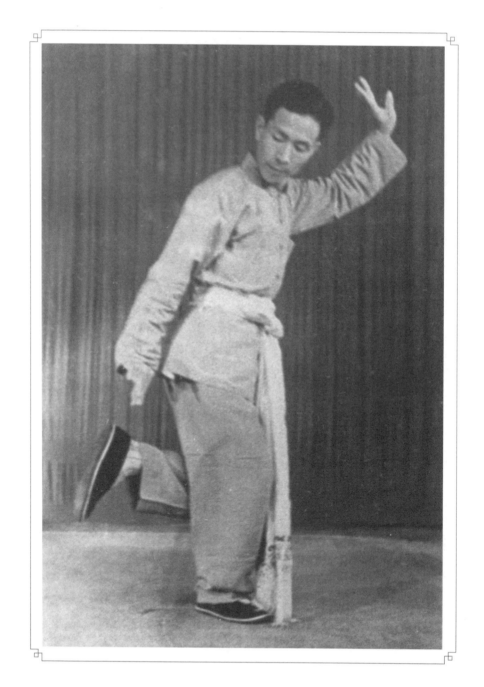

紧鞋（2） 动作说明：站卧，但不绷脚，两指轻捏鞋跟。（如图）左右法同。

紧鞋（3） 　　动作说明：一足侧吊，两指轻捏鞋跟。左右法同。（表演者：杨树青）

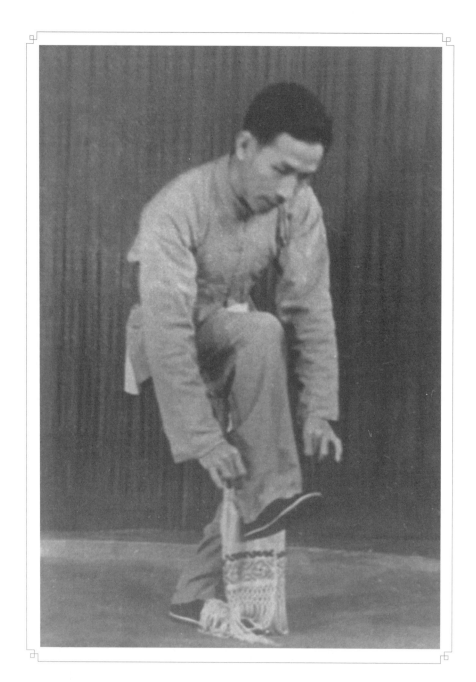

7. 穿鞋　　动作说明：上抬一腿，双手作穿鞋状。（如图）左右法同。

缝衣科 （表演者：陈来喜）

缝衣科整个动作过程如下。

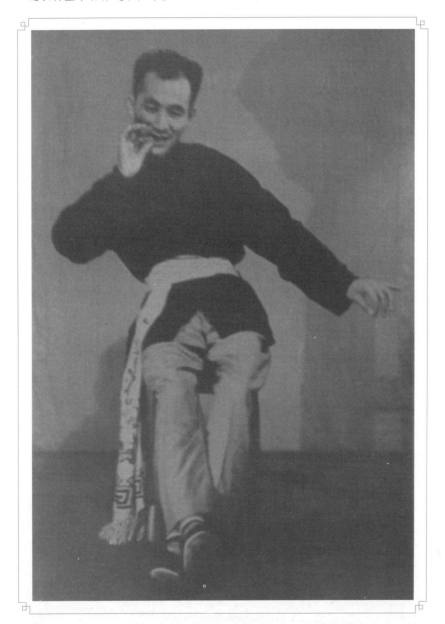

1. 咬线

动作说明：

（1）盘腿而坐，衫筐置其上，双手齐顺花，把布料摊开。

（2）右手小指勾起串线，左手捏起串线，用指弹动，表示松线。

（3）右手抽出一线，左手送至嘴边，用牙咬断；串线放下，右手将线头再送至嘴角，咬断线头；（如图）线屑沾唇，用舌轻吐，线屑仍在唇上，左手小指一沾，拇指弹去。

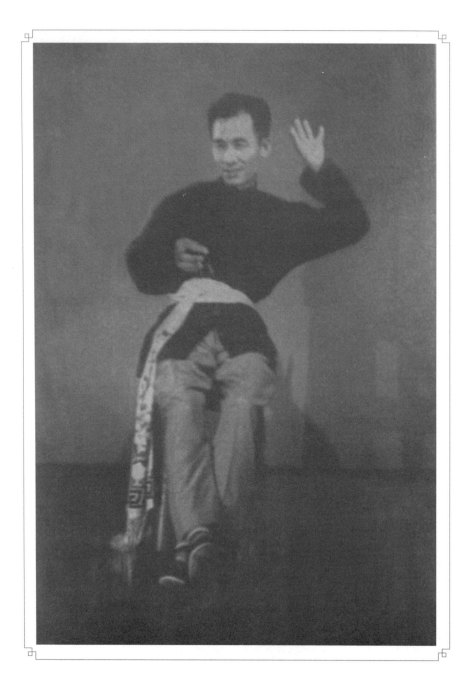

2. 拔针　　动作说明：左手揉搓线头，而后反举，头上拔针。（如图）

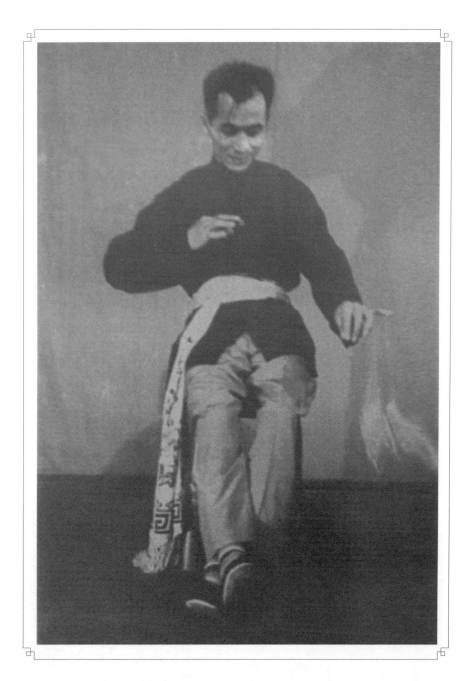

3. 插针 动作说明：右手朝针孔穿线，插针于胸前。（如图）

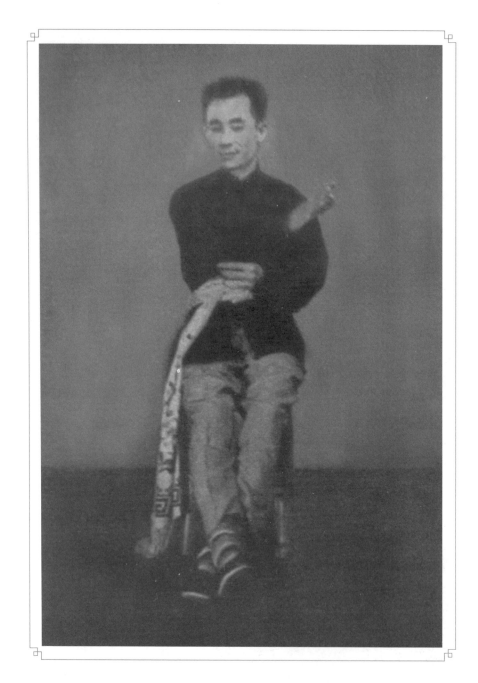

4. 拉线　　动作说明：摊好布料，右手胸前拔针，开始缝衣，正面穿针，背面拔针，拉向左上肩；(如图)再把针连线带过右边，如法穿针、拔针、拉向右前方。如是一来一往，手到眼到，做缝缀动作。

放 风 筝 （表演者：杨树青）

放风筝科是一项舞蹈性较强的科介，要求做到轻盈、优美、形象。

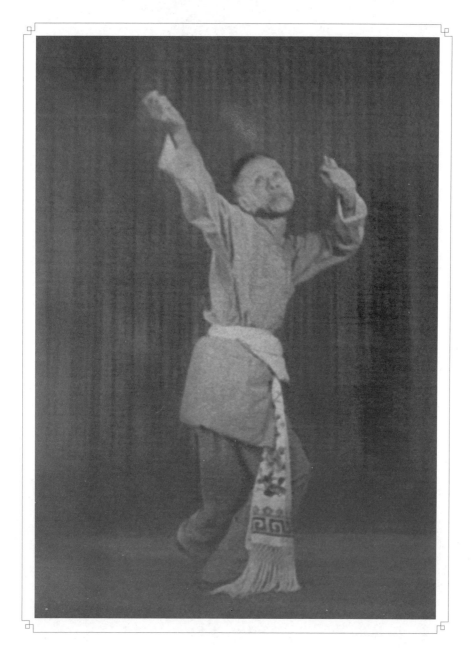

1. 放线 ｜ 动作说明：碎步，掉身，双手作放线状，然后双足微屈蹲，套脚。（如图）

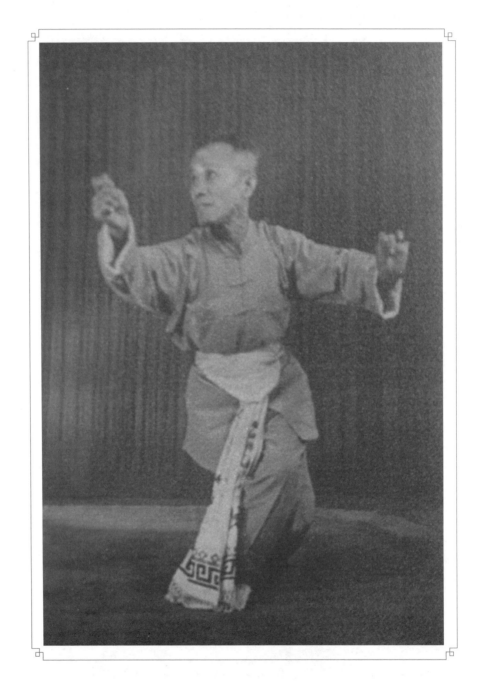

2. 拉筝　　动作说明：套脚，手作拉筝状，往下拉时，身随之下沉。（如图）

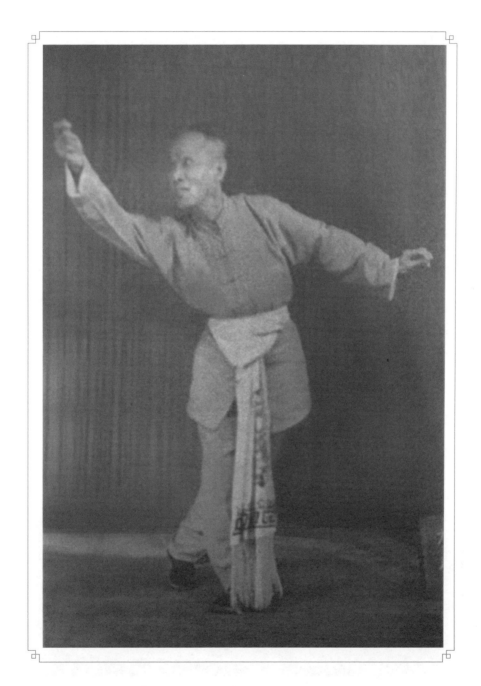

3. 收筝 动作说明：两手轮换收筝，双足后套步收下。（如图）

惊 科 （表演者：杨树青）

惊科一般由惊逃、惊跳和挨打三个主要动作组成。

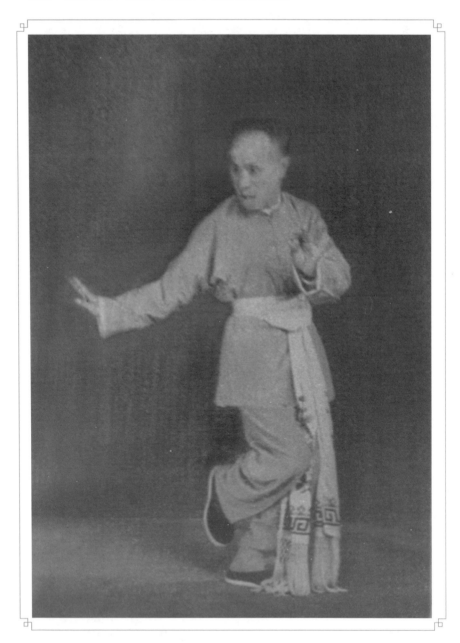

1. 惊逃 　　动作说明：小跳，一手后侧按，一手近贴于胸前。（如图）

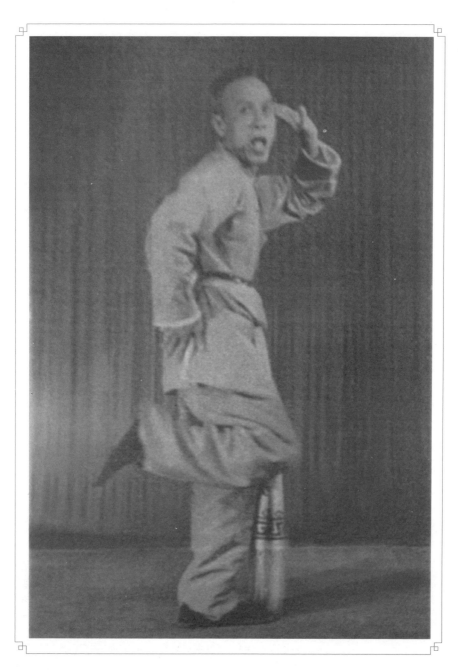

2. 惊跳　　动作说明：接上动作，一手抚臂，一手扬手，两足左右起跳。（如图）

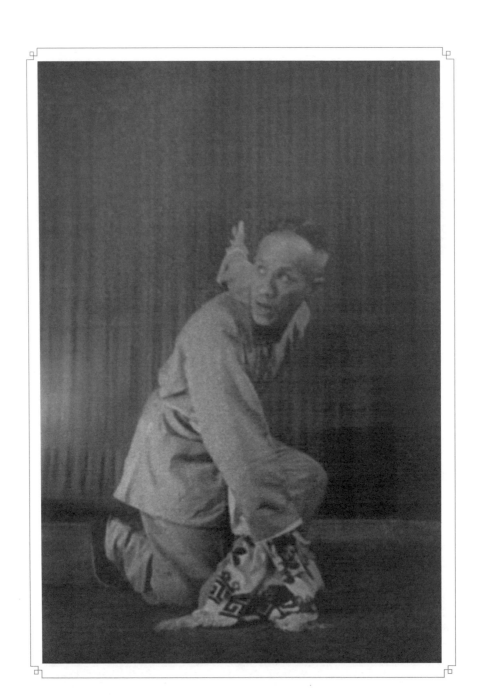

3. 挨打　　动作说明：两足轮换磕步逃避。（如图）

祭 泼 科（表演者：杨树青）

在极度不满、憎恶、厌烦情绪下，表示"不要""不听"等时用祭泼科。

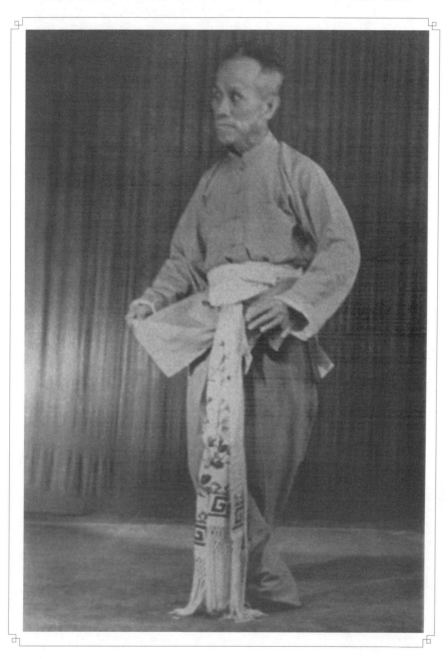

1. 祭	动作说明：双手捏着衣角，向前掀动为"祭"。
（如图）	

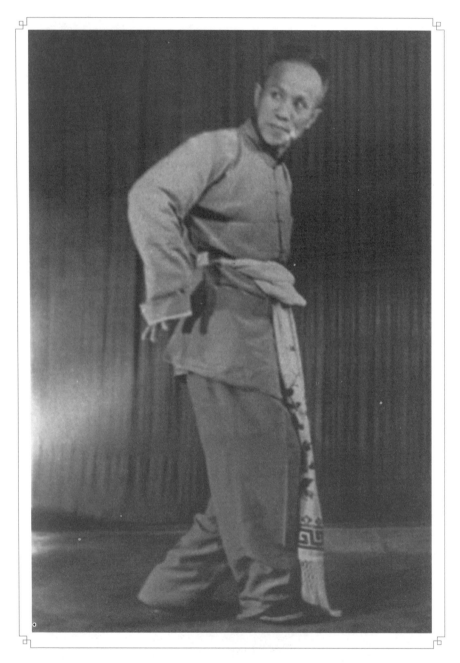

2. 泼　　动作说明：双手捏着衣角，背转，后打为"泼"。（如图）

㉗ ㉘ ㉙ ㉚（表演者：孙林清）

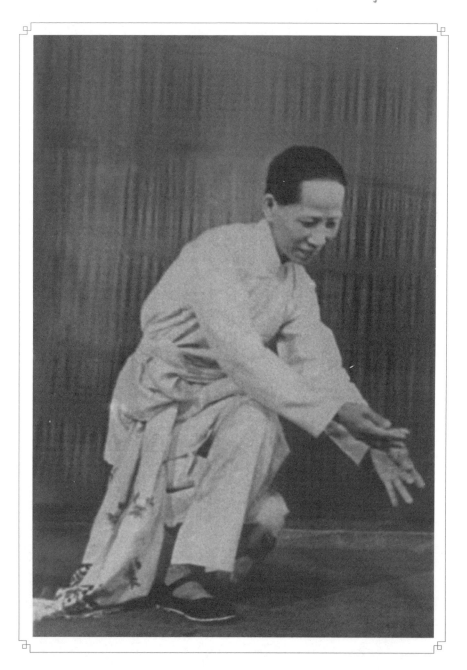

1. 卷帘

动作说明：蹲盘脚站，佛手式，双手穿过竹帘下方，先后用指上下卷动，（如图）由慢而快，身同时浮起。

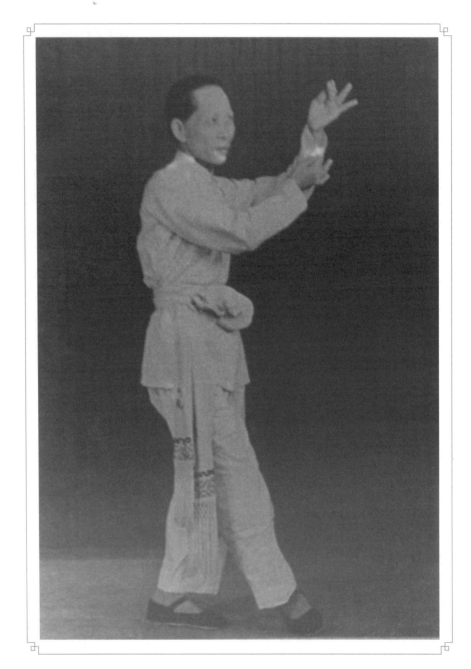

2. 托帘　　动作说明：一手把帘托住，跨入门槛。（如图）

3. 放帘　　动作说明：入门，转过身来，法如卷帘，由慢而快，把帘放下，身随之坐下。

㊀ ㊚（表演者：陈斯文）

醒科 ｜ 动作说明：双手对合，在面前轻轻搓动，眼睛慢慢张开。（如图）

三、旦角道具运用

带功（表演者：翁炳林）

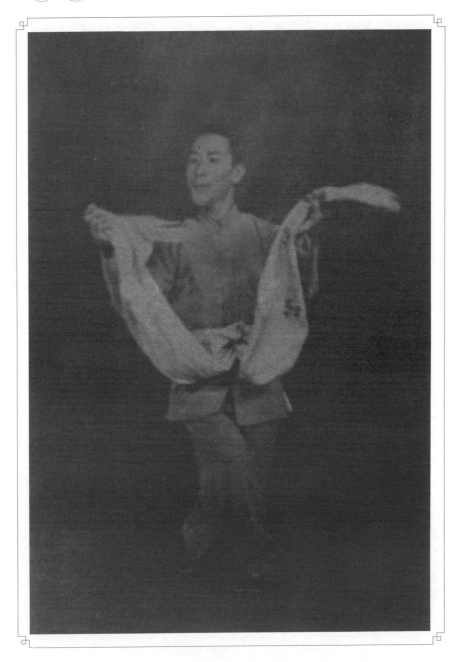

1. 内翻带

动作说明：内翻带分单翻与双翻。牵带在手，向内翻过，带翻贴于下臂。（如图）

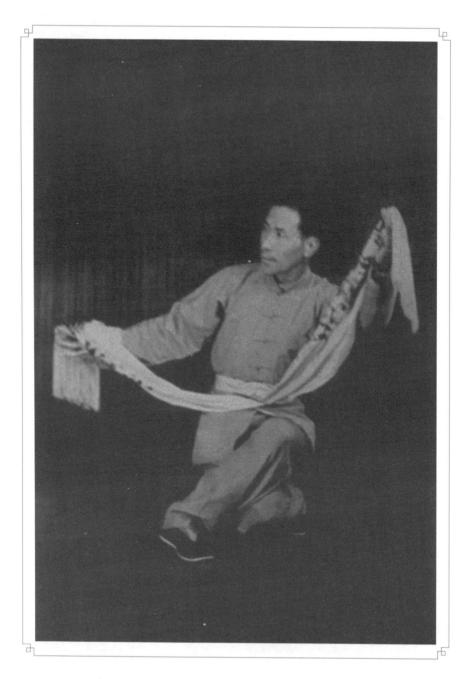

2. 撑带　　动作说明：内翻带，双手左右分开，一高一低，撑举。（如图）

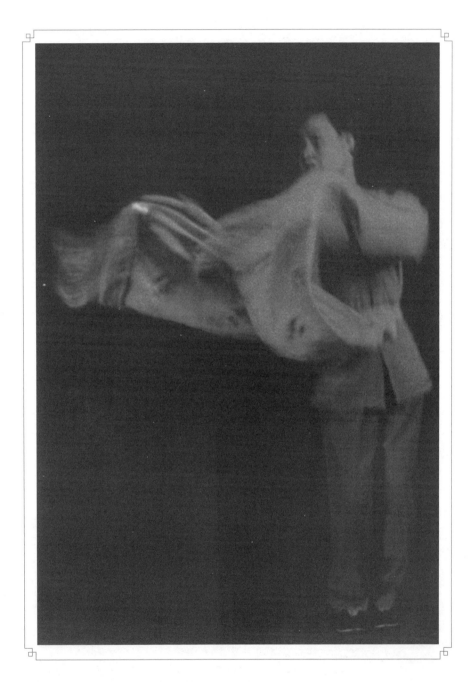

3. 垂飘带 | 动作说明：牵带在手，侧抖，斜置，带随步飘动。（如图）

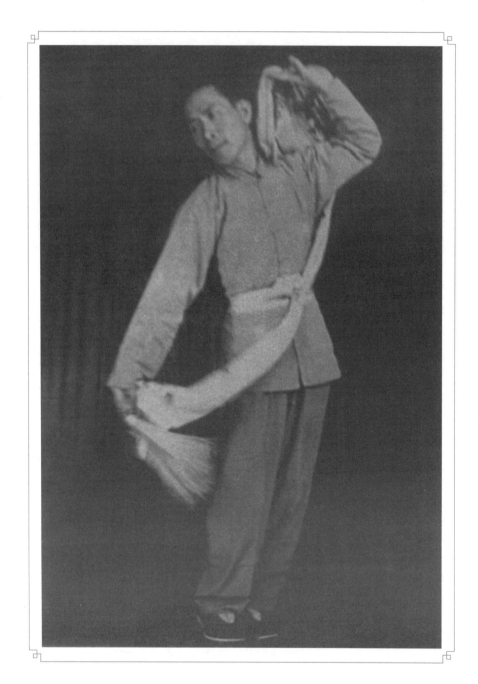

4. 旋带（1）

动作说明：旋带法有三种。

（1）垂旋带。一手牵带斜垂，随步逆时针方向旋动。（如图）

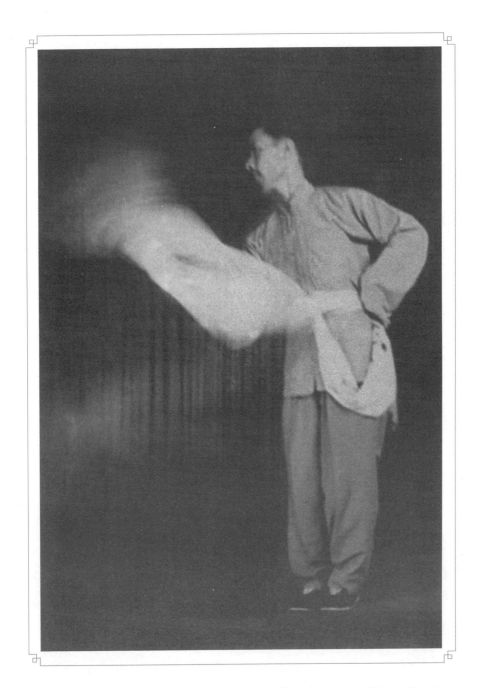

旋带（2）（3）

动作说明：（2）横旋带。一手牵带，平胸，成"∞"形旋动。（如图）

（3）直旋带。双手牵带，平胸，左右轮番翻挑覆打，成"8"形旋动。

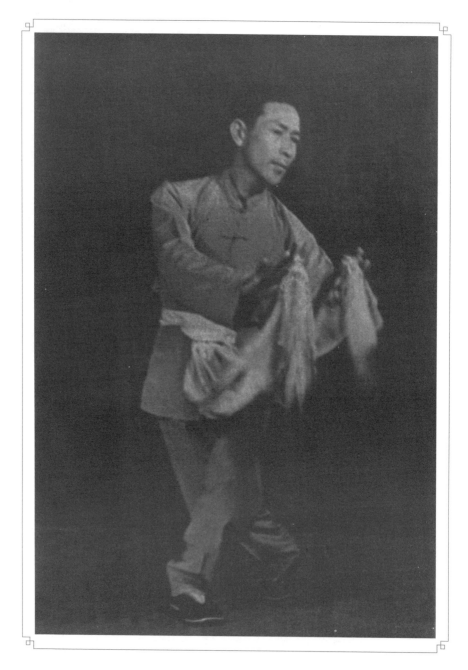

5. 荡带　　动作说明：双手牵带，位于侧方，用指轻轻上下弹动。（如图）

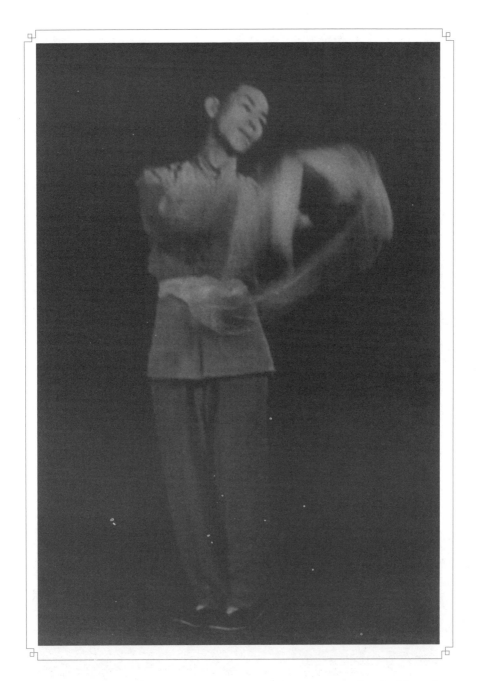

6. 打带　　动作说明：内翻带，然后用指劲将带弹打，带不离手。(如图) 打带分单打与双打，可左可右，可前可下。

伞 功

(一) 合伞（表演者：陈来喜）

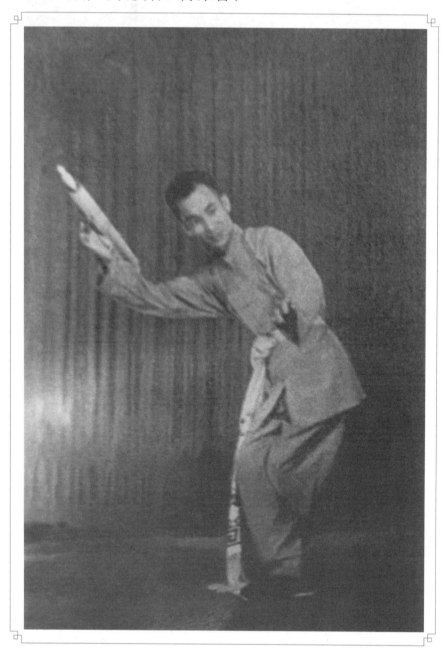

1. 托伞

动作说明：伞夹于拇指与中指间，右手斜托，站盘腿或套脚，身微右倾。（如图）若左手托伞，则其法相反。

2. 背伞　　动作说明：后套脚，右手握伞贴于背后，左手前按。（如图）

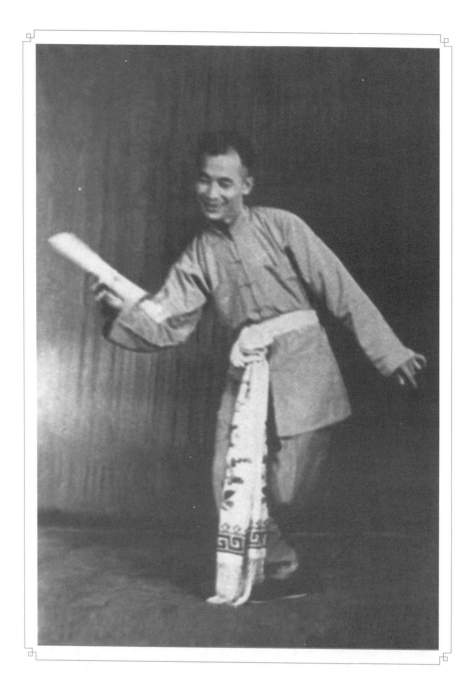

3. 转伞　　动作说明：前套脚，伞捏于拇指、食指、中指间，并使之转动。（如图）此法也可配小步行进。

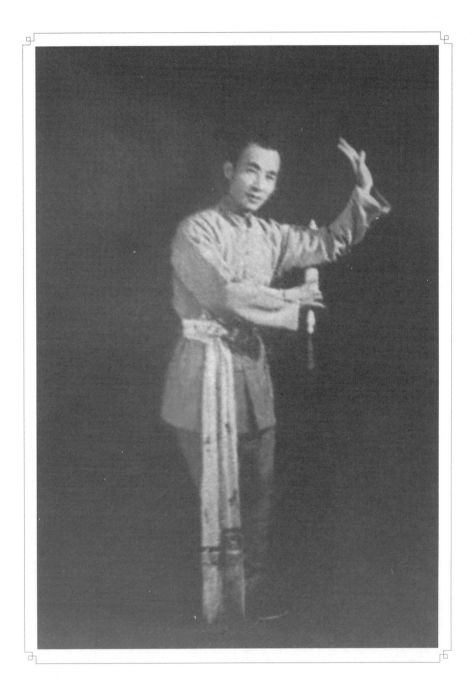

4. 藏伞　　动作说明：一手起云手，一手握伞藏于另一肘之下，套脚，身宜微前倾。（如图）

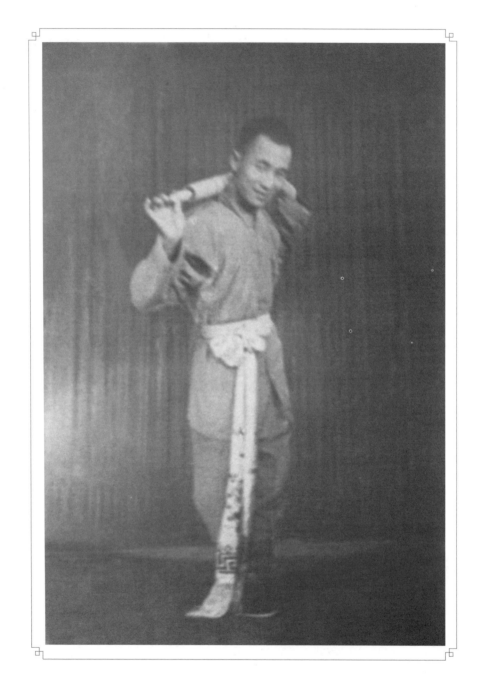

5. 挑伞 　　动作说明：伞横卧于肩上，双手左右托伞柄。此法可配以套脚站或磨步横行。(如图)

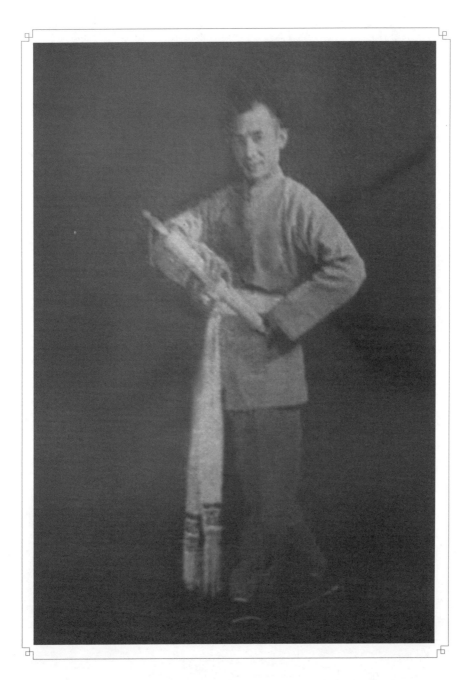

6. 贴伞 　　动作说明：一手叉腰，一手握伞斜贴于腰带前，后套脚站或跷脚站。（如图）

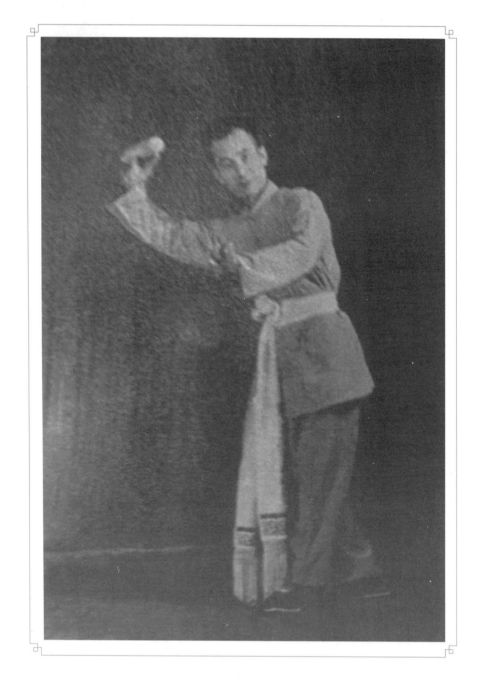

7. 举伞　　动作说明：法同托伞，唯右手举伞齐额，动作比托伞强烈些。（如图）

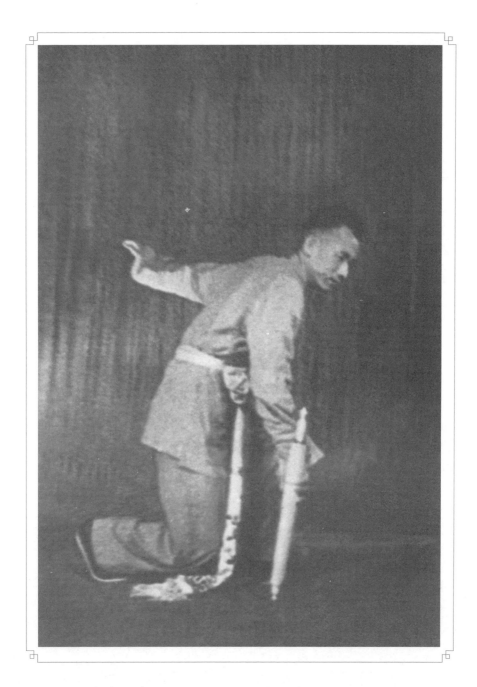

8. 点伞 | 动作说明：跪步或蹭步，用伞点地。（如图）

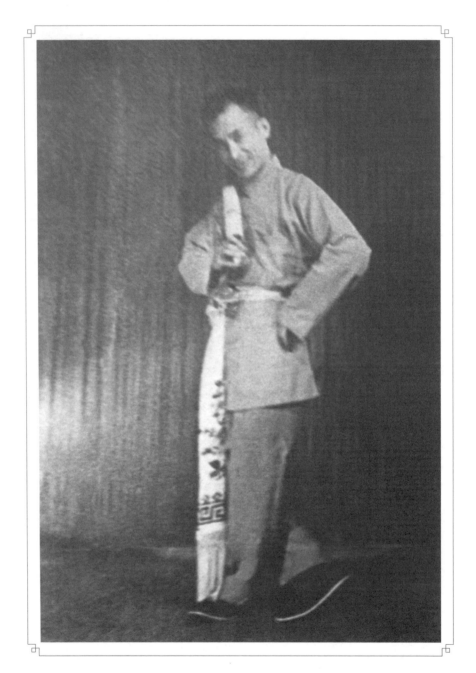

9. 负伞　　动作说明：一手叉腰，一手握伞柄，把伞斜负于肩上。（如图）

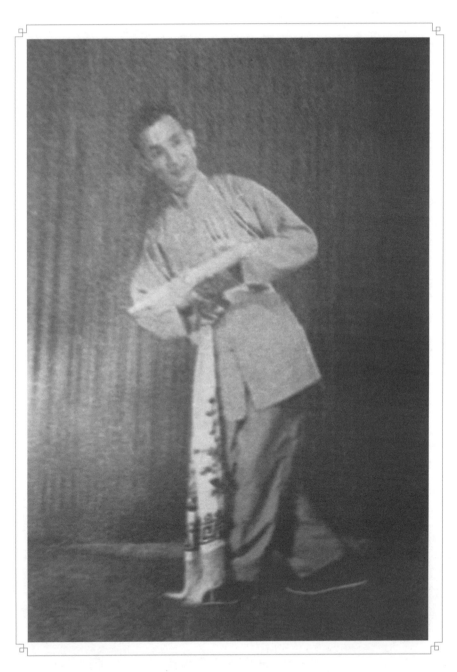

10. 抚伞　　动作说明：右手横握伞，左手轻托伞，作抚动状。（如图）

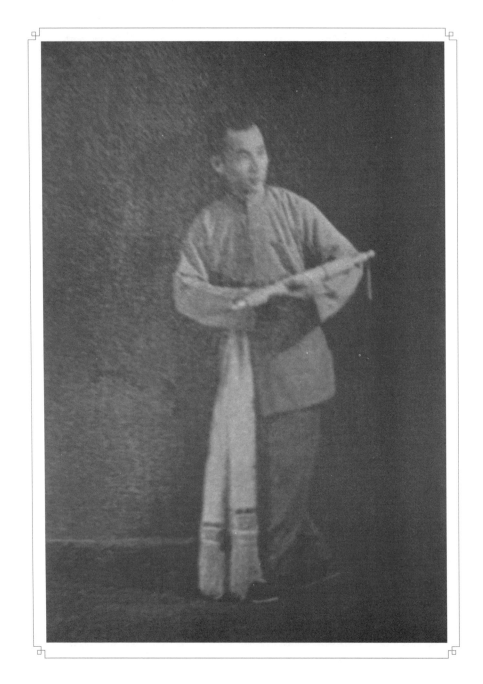

11. 抱伞 　动作说明：把伞斜卧于手臂中，一手按住，成抱状。（如图）

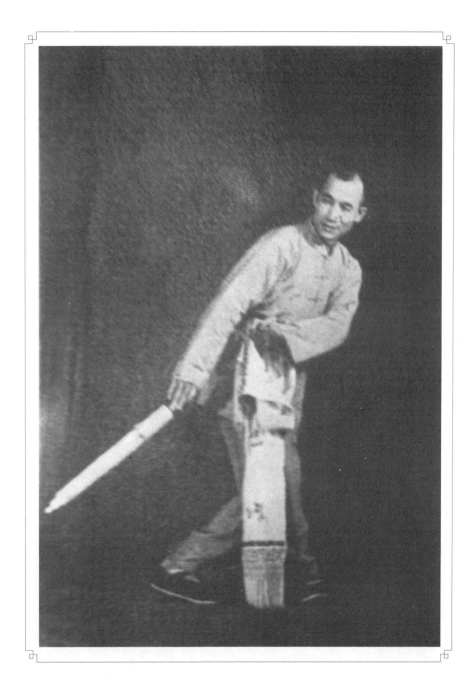

12. 拖伞 　　动作说明：右手握伞柄，于右身侧后拖动，身微右转，左手自然配合。（如图）

（二）风雨走伞（表演者：陈郁英）

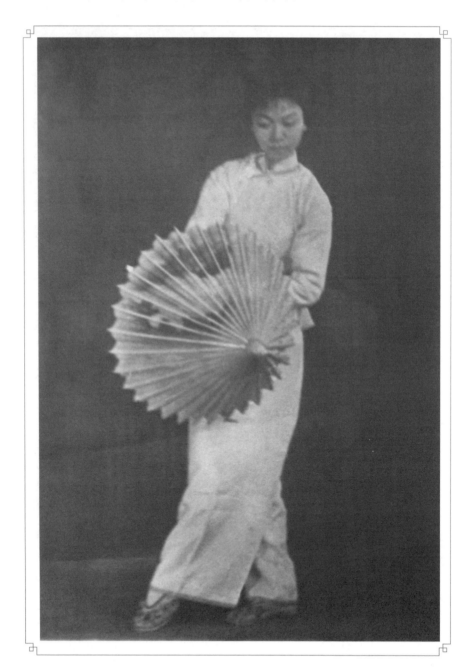

1. 开伞（1）

动作说明：左脚向右前踏，脚尖点地；纺手，同时右转身，右手使劲往后一拉，使伞打开。（如图）

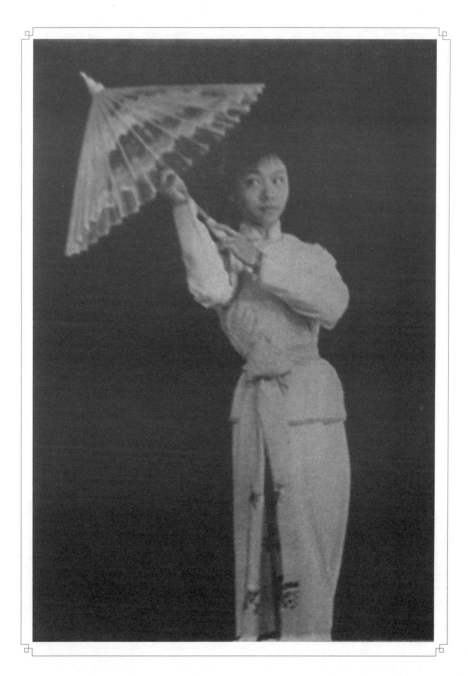

开伞（2）

动作说明：前套脚，手屈臂于胸前，把伞打开；伞打开时，顺势小步前进或后退。（如图）此为遇风雨时开伞动作。

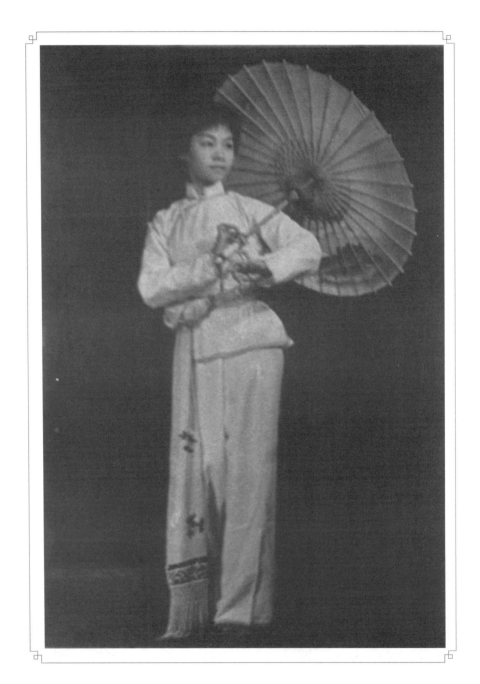

2. 望（1）

动作说明：后套脚，左屈臂，伞柄搁于左臂中，用右手转动伞柄，使伞沿左手臂滑下。（如图）此动作为将到达目的地时的眺望。

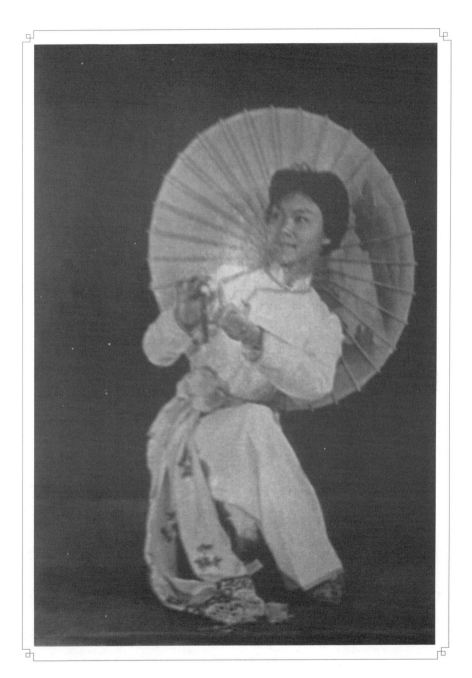

望（2）

动作说明：盘腿蹲，右手握伞于胸前，绕半圆后搁于右肩上。（如图）此动作常在与对方交流情绪时用。

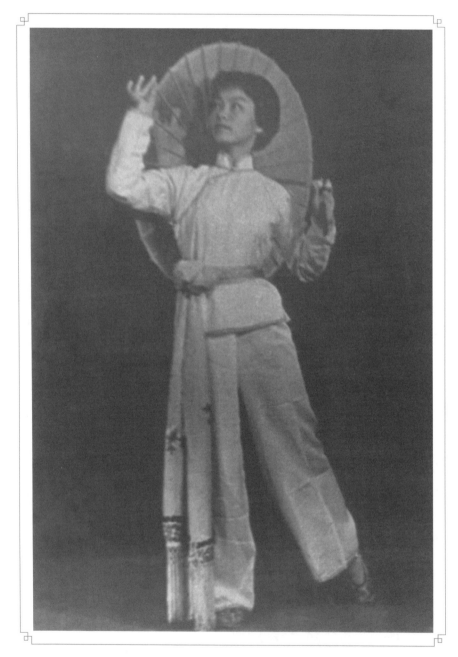

望（3）

动作说明：右脚蹬地，左脚后伸，脚尖踮地，挺胸，伞搁于左肩上，右手捏伞沿，眼仰望。（如图）此动作常在风雨之时观天空用。

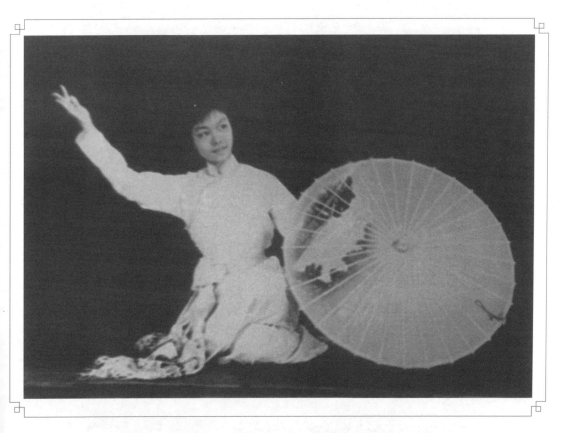

望（4）

动作说明：左脚前踏，右转身，坐莲姿势，左手握伞，并使之旋动。右手斜举，眼望对方。（如图）此动作用于配合对方情绪，表示轻快、高兴。

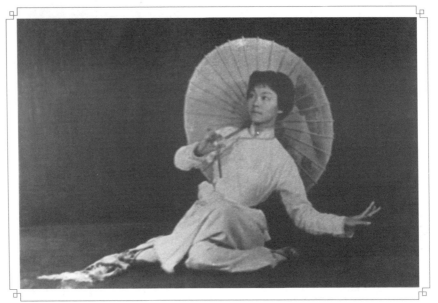

3. 跌（1）　　动作说明：开伞于胸前，纺圆手，与此同时，右转身，盘腿跌坐，左手顺势侧按，身微后仰，伞搁于右肩，作恐望状。（如图）此为遇风雨时骤然跌下动作。

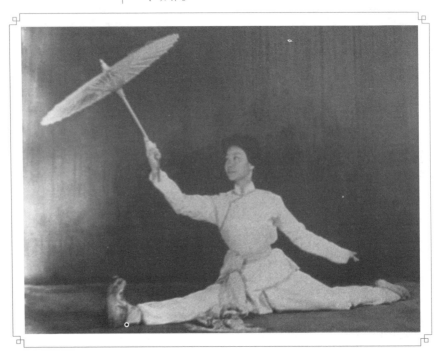

跌（2）　　动作说明：开伞，右手握伞柄，小步进数步，左腿后踢，身随之向前一提，一字马滑跌坐下。（如图）

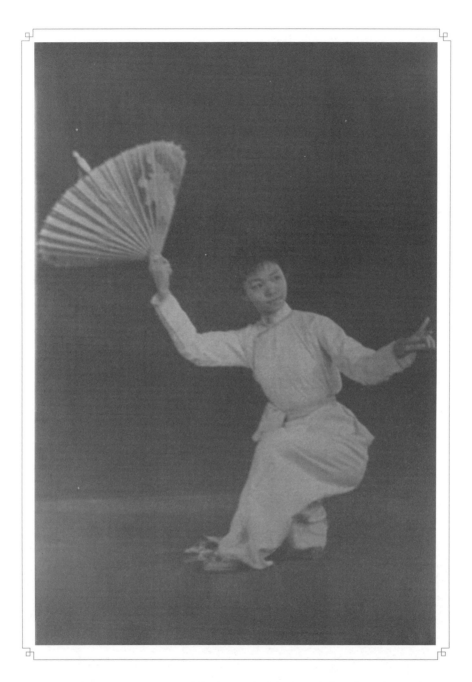

4. 指手　　动作说明：右手握伞顶斜举，盘腿蹲下，左手微屈，兰花手前指。（如图）

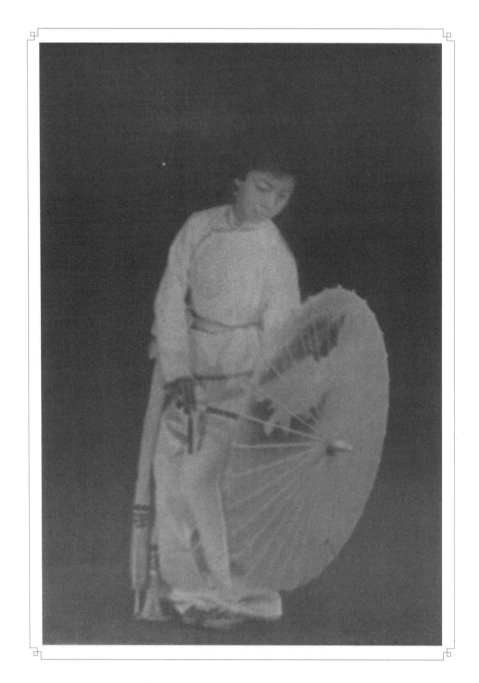

5. 旋伞 | 动作说明：右手握伞柄，左手顶住上端，右手使伞旋动，同时夹膝微屈蹲，碎步转身。（如图）此动作常用于观望的过渡。

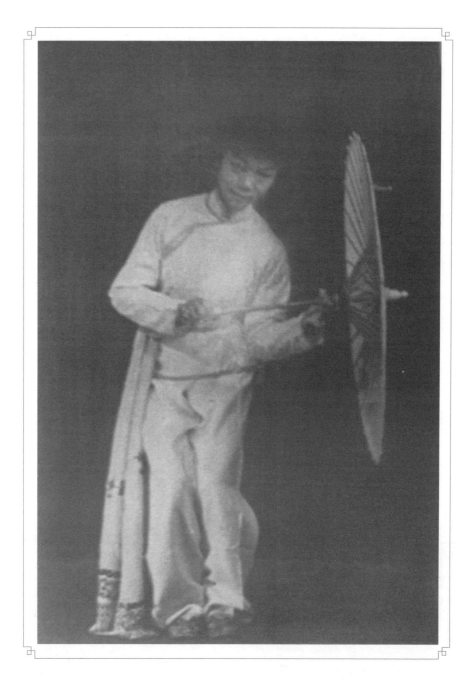

6. 避（1）　　动作说明：法同旋伞，唯伞柄横托于胸前，身微左倾作闪避状。（如图）

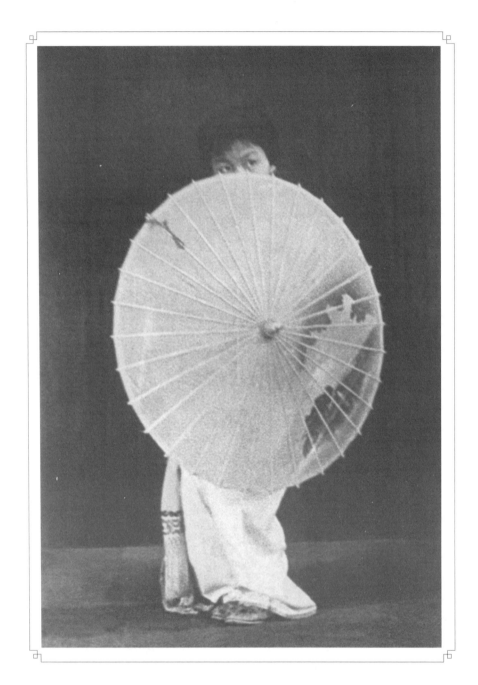

避（2）　　动作说明：接上动作，身避于伞后，作恐望状。（如图）

三、旦角道具运用 | 125

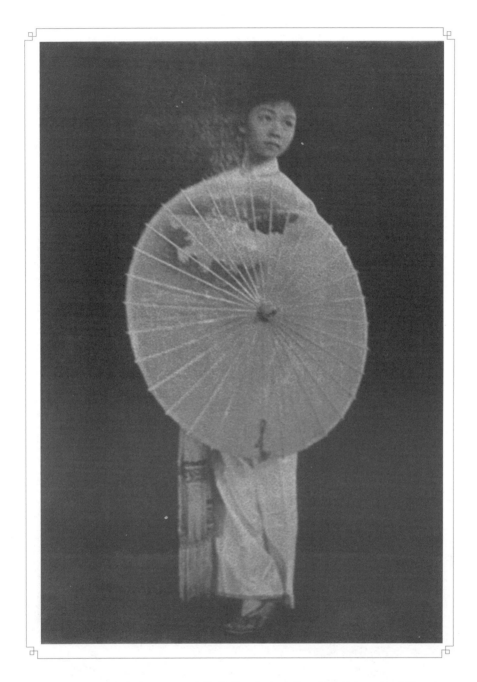

避（3） 动作说明：接上动作，前套脚，双脚踮地，伞握于胸前，眼前望。（如图）

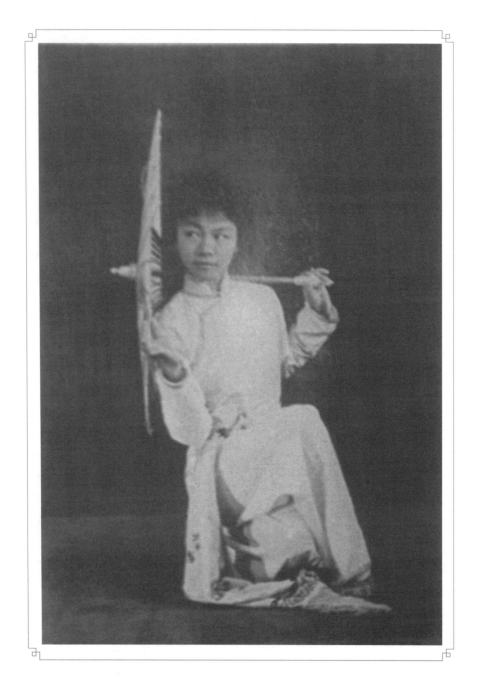

7. 挡(1) 动作说明：挺胸向前，开伞搁于左肩；风起时则盘腿坐避，右手捏伞沿，作挡风状。（如图）此为挡住风雨动作。

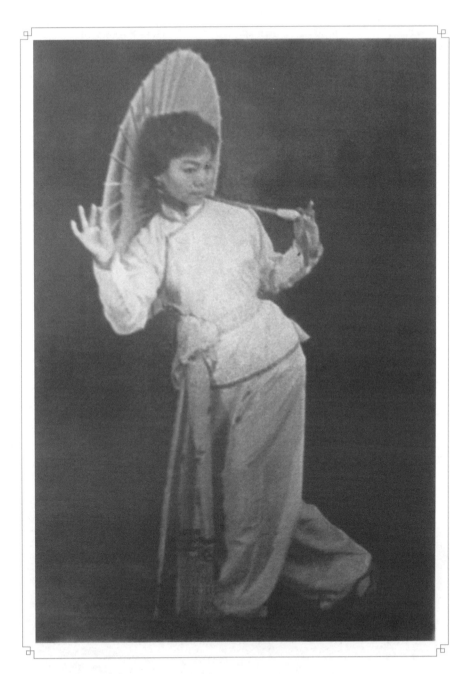

挡（2）　　动作说明：小步后退，后套脚，右手捏伞沿作挡风状。（如图）此为遇风雨时遮挡的动作。此动作较"挡（1）"动作轻一些。

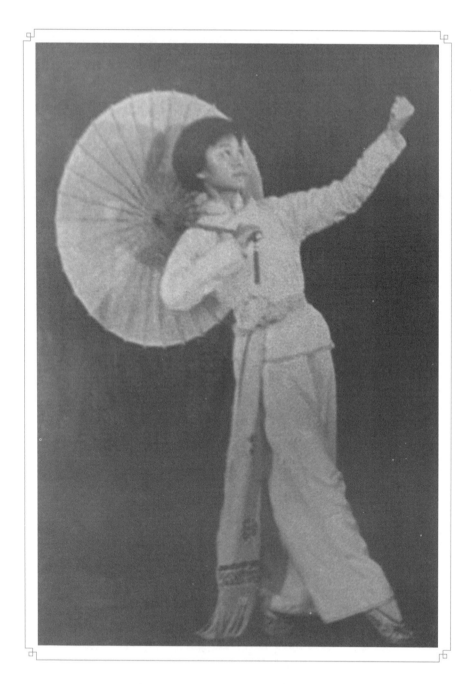

8. 上山

动作说明：开伞搁于右肩，左手作拉藤状，走上山步。（如图）

三、旦角道具运用 | 129

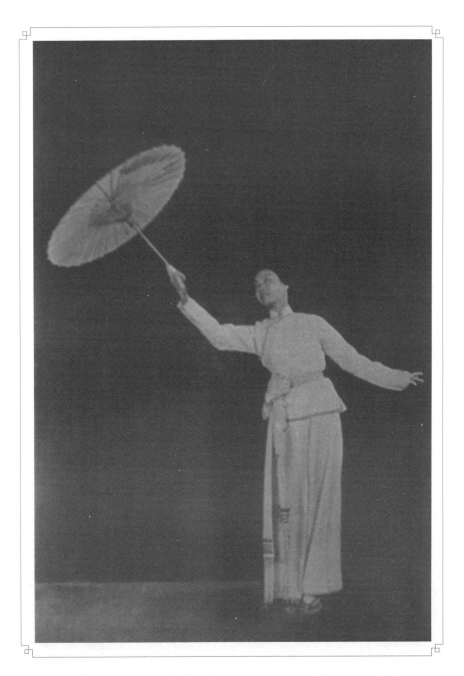

9. 举　　动作说明：小步，身略右倾，右手举伞，作飘动状，左手侧按。（如图）此动作为伞被风吹举时的情形。

绸 功 （张鸿标传授，许淑婉表演）

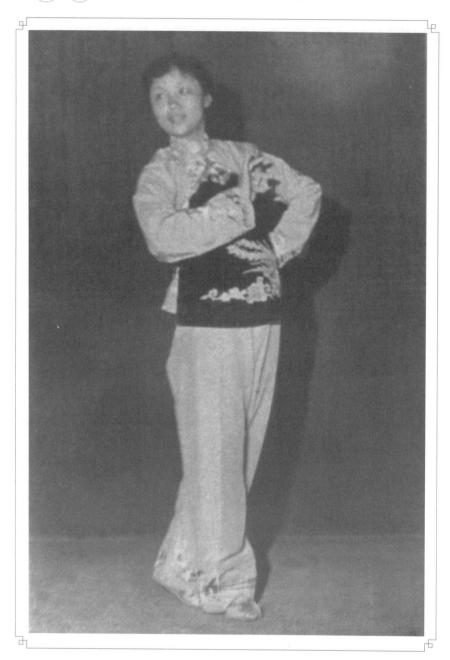

1. 搭绸

动作说明：绸长一丈八尺，宽六寸，八开折叠，可放可收。后套脚站，左手叉腰，右手以姜芽手式捏折叠绸之一端，将绸由胸前搭上左肩。（如图）有左肩搭绸、右肩搭绸两个动作。

三、旦角道具运用 | 131

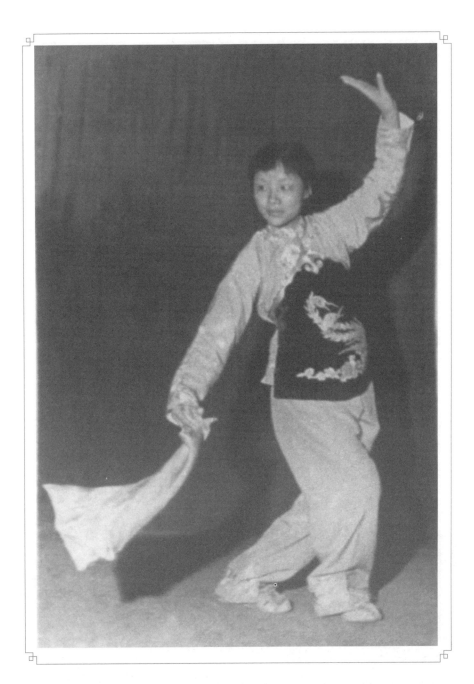

2. 垂旋绸

动作说明：盘腿站，左手起单云手，右手捏折叠绸一端，往右下方下垂，用腕节使绸做圆形旋动。（如图）

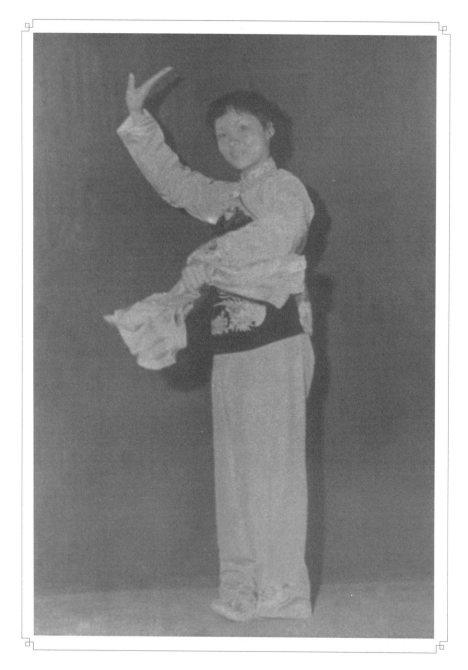

3. 横旋绸

动作说明：走磨步，右手起单云手，左手捏折叠绸之中点，用腕节做"∞"形旋动。(如图)

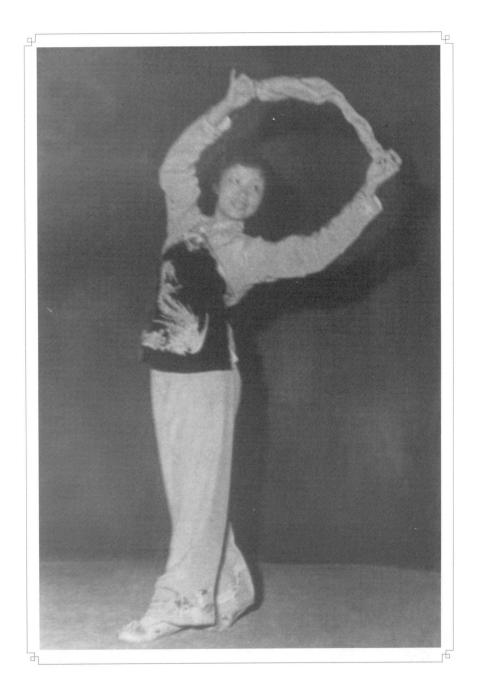

4. 绞绸（1）

动作说明：前（后）套脚站，双手捏折叠绸之两端，高举至头上，将绸绞动，上身微向左倾。（如图）

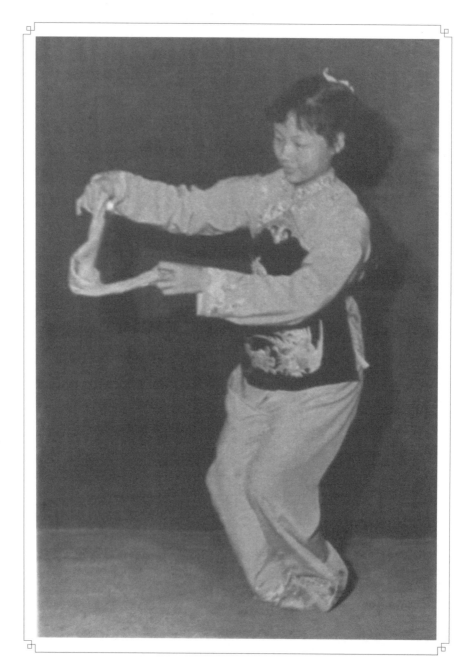

绞绸（2）

动作说明：接上动作，走趑趄步，双手捏折叠绸两端，在胸前绞动。（如图）此动作多用于表现擦桌子。

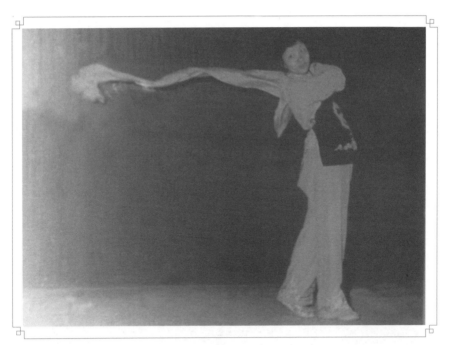

5. 抛绸 | 动作说明：右手捏住折叠绸一端，在面前旋转一圈，然后放松折叠部分，捏紧长绸之头，沿左肩用力向背后抛去，使长绸在身后成一横线。（如图）

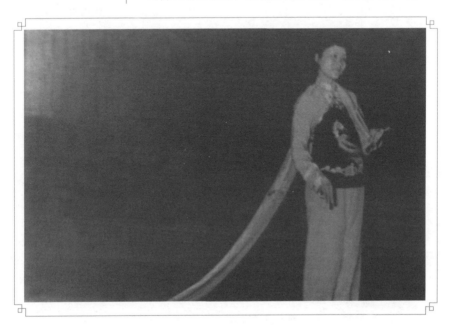

6. 拖绸 | 动作说明：抛绸着地后，向前走俏步，以左手替换右手拉住长绸一端，使长绸在左肩背后垂地拖动。（如图）

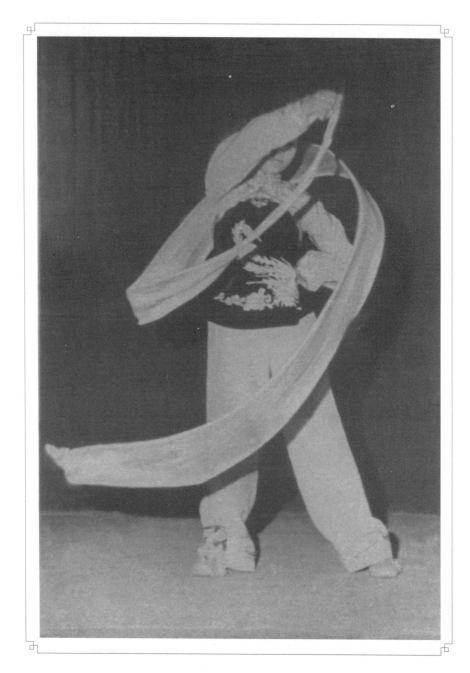

7. 盘绸　　动作说明：右手执长绸一端，用力盘旋，使长绸绕全身成螺旋式飞动。（如图）

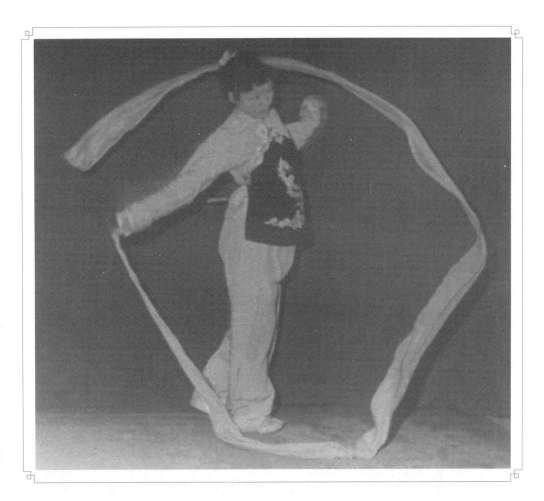

8. 卷绸（1）

动作说明：盘绸进行中，右手执长绸一端，逆盘绸方向急速直线拉动，使长绸卷曲成大圆圈。（如图）

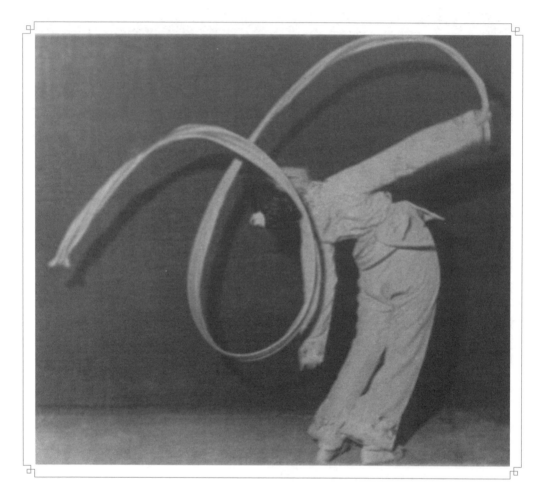

卷绸（2） 　　动作说明：右手执长绸一端，用力转动，同时连续翻腰，使长绸在身后卷曲盘旋。（如图）

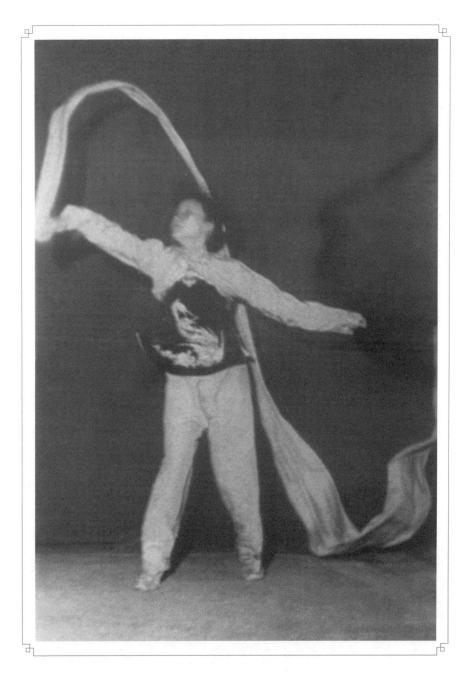

9. 劈绸（1） 　动作说明：卷绸进行中，右手执绸一端向前猛劈，使长绸成弧形向前飞动。（如图）

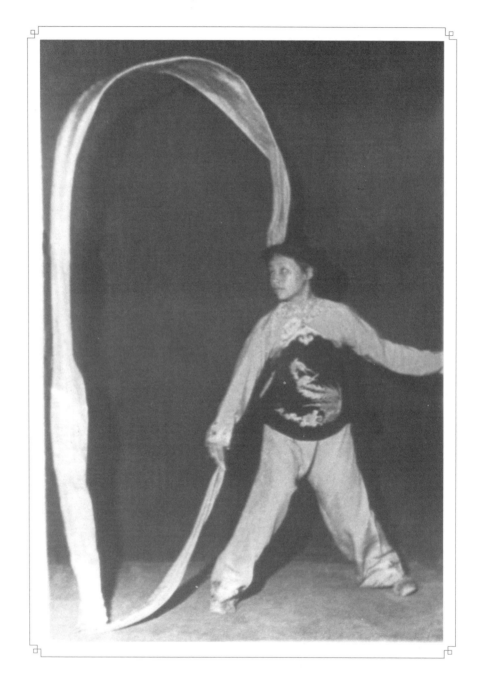

劈绸（2） 　　动作说明：接上动作，右手急速用力上扬，使长绸上冲，慢慢成直线下降。(如图)

三、旦角道具运用 | 141

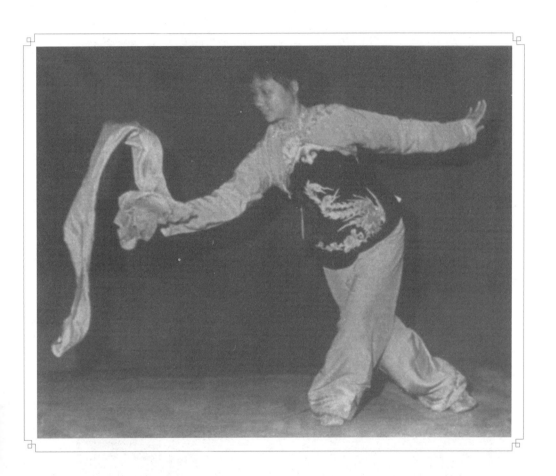

10. 收绸

动作说明：长绸拉成横线时，右手手掌平张，用拇指按住长绸一端，手平伸有节奏地向后抖动，用大拇指在掌心上节节抓绸，全身慢慢后退，最后使长绸全部折叠于掌上。（如图）

㊜ ㊛ （张鸿标传授，詹锐丽表演）

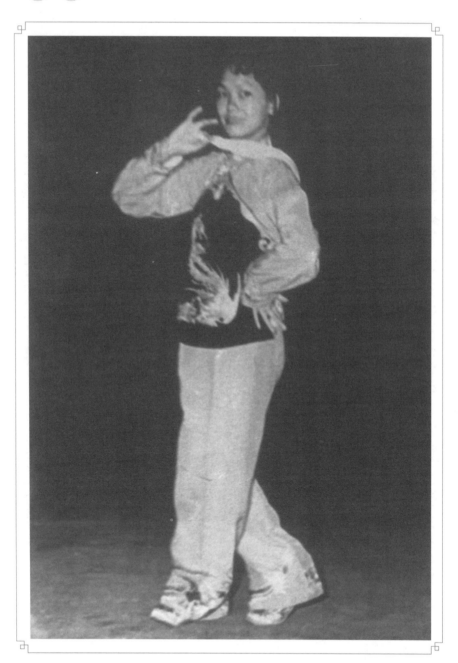

1. 搭肩帕

动作说明：后套脚站，左手叉腰，右手以姜芽手捏绸帕一角，搭于左肩。（如图）

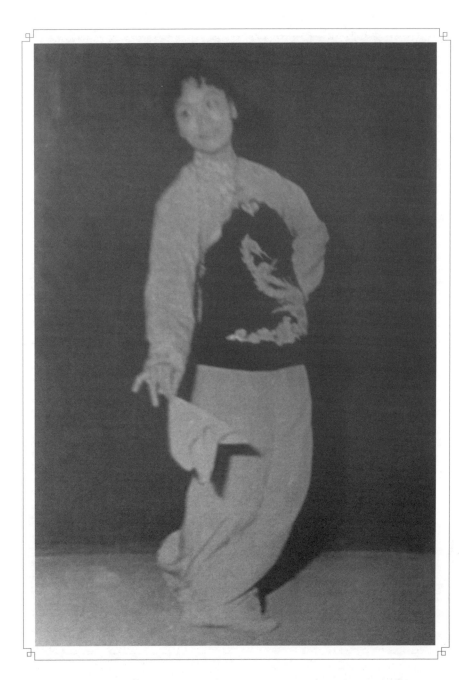

2. 旋帕 　动作说明：后套脚站，左手叉腰，以右手中指、食指夹住绸帕中央，以手指做圆形旋动。（如图）

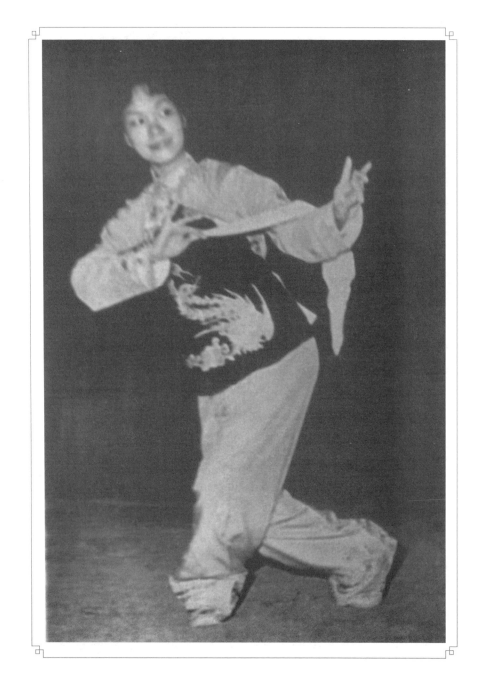

3. 搭臂帕

动作说明：后套脚站，右手以姜芽手式捏住绸帕一角，向前平抛，左手以单指手式挑帕，使绸帕搭于左臂上，同时向左转身，慢慢下蹲。（如图）

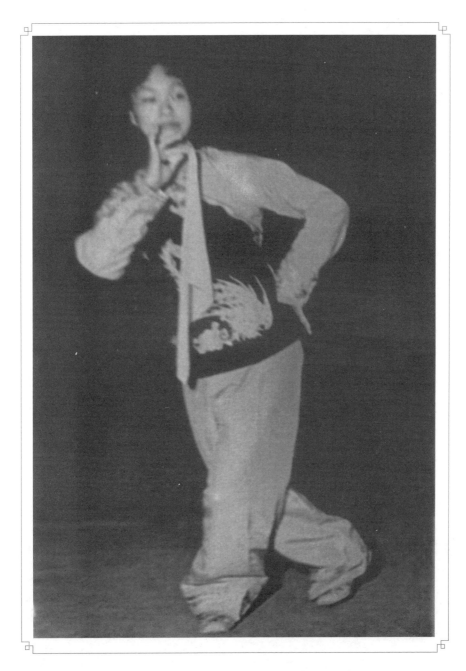

4. 托腮帕 动作说明：后套脚站，右手捏绸帕一角，以姜芽手式托腮，使帕垂于胸前。（如图）

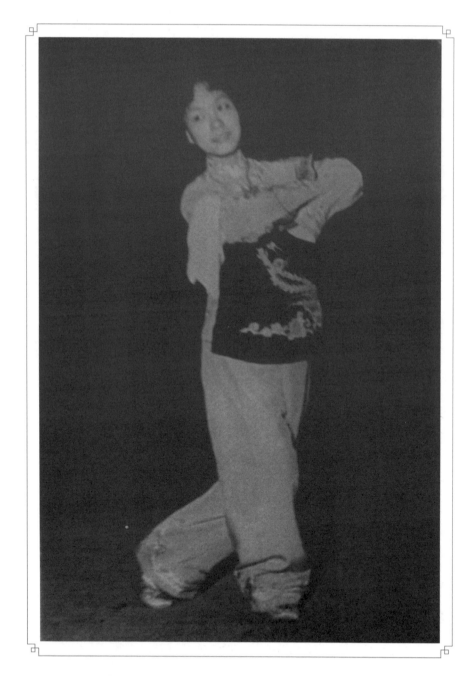

5. 抱肩帕

动作说明：以搭臂帕方法，搭绸帕于右上臂，接着左手又搭于右上臂，成抱肩状，两臂轻轻扭动，慢慢蹲下。（如图）

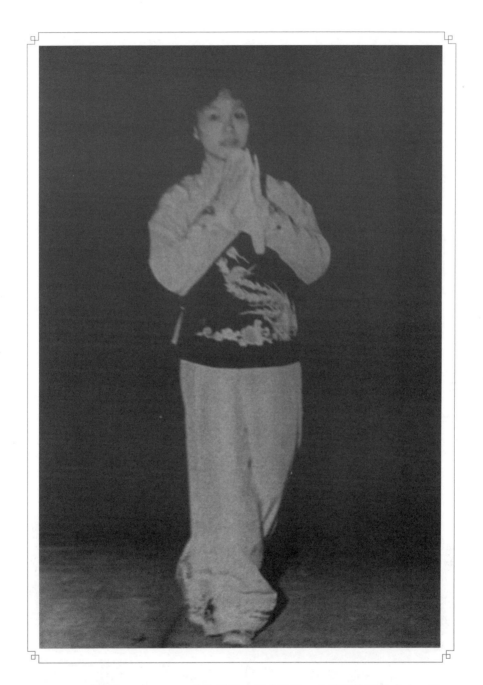

6. 揉帕　　动作说明：后套脚站，右手捏住绸帕中央，两手合十，让绸帕低垂，两手在胸前左右慢移，两掌轻轻揉动。（如图）

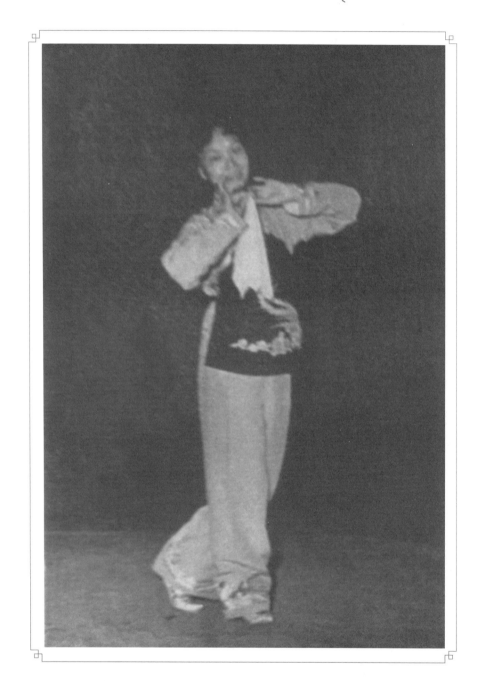

7. 垂胸帕　　动作说明：右手以拇指、食指捏住绸帕中央，两手以姜芽手式相接于颊下，让绸帕成伞状垂于胸前。（如图）

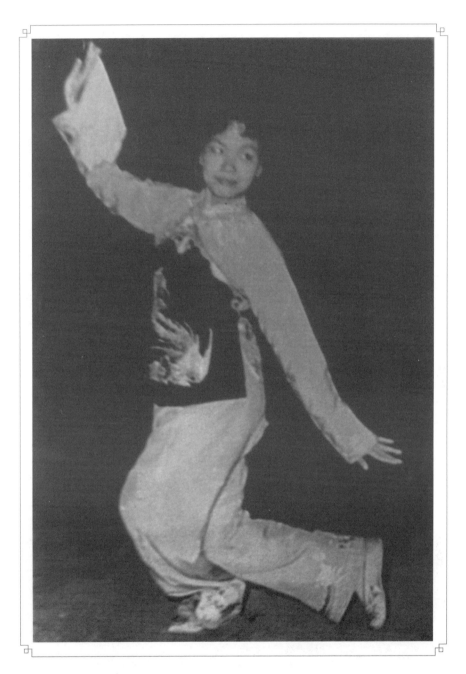

8. 云帕 ｜ 动作说明：右手食指、中指夹住绸帕中央并起单云手，同时盘腿下蹲。（如图）

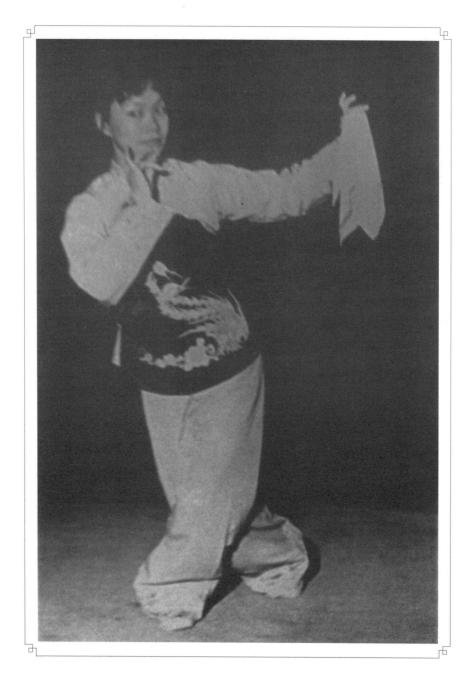

9. 举帕　　动作说明：左手以姜芽手式捏住绸帕中央，外向上举，右手以姜芽手式点腮，慢慢盘腿下蹲。（如图）

三、旦角道具运用 | 151

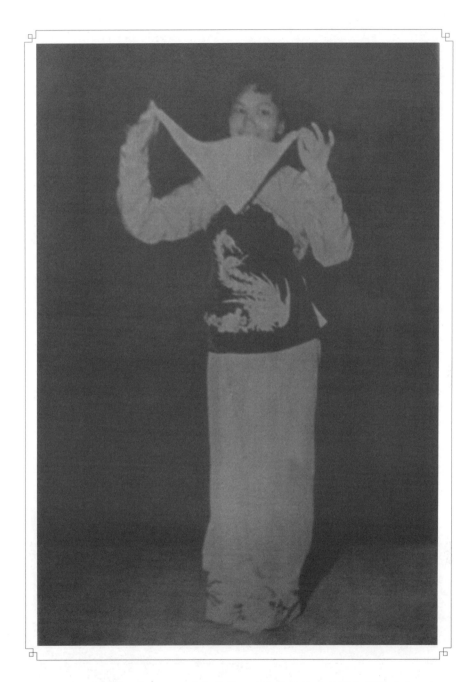

10. 噙帕　　动作说明：两手以姜芽手式捏住绸帕对角，向胸前一抛，用嘴咬住绸帕对角线中点，两手仍捏住帕角，前后转动，碎步行进。（如图）

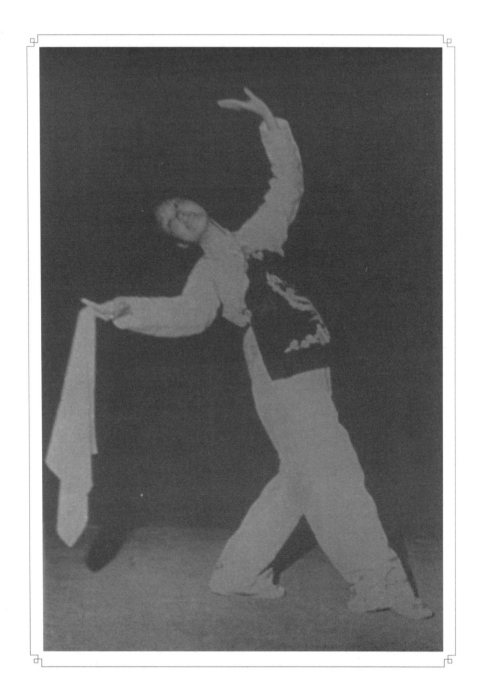

11. 外垂帕

动作说明:右手捏绸帕一角外伸,左手起云手,慢慢向后翻腰,右手之绸帕也旋转一圈后下垂。(如图)

三、旦角道具运用 | 153

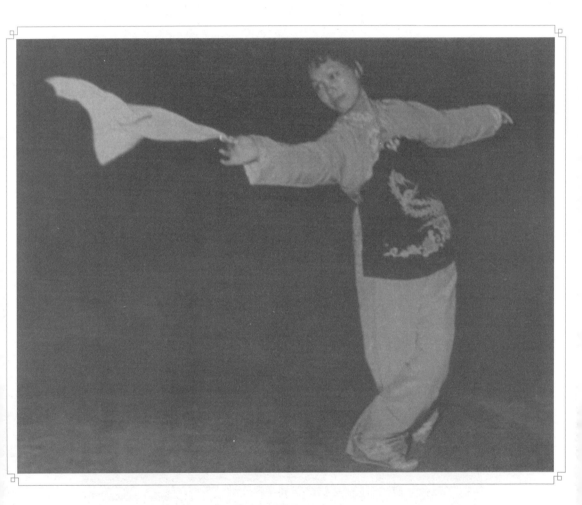

12. 甩帕　　动作说明：右手捏绸帕一角，侧身将帕前抛，同时小跳下蹲。（如图）

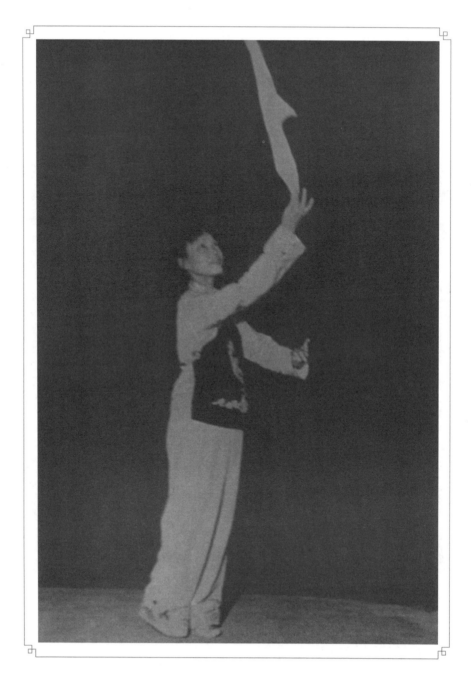

13. 冲帕　　动作说明：右手捏绸帕一角下垂于胸前，慢节奏绕绸帕纺手一圈，将帕直线上冲，可连续多次。（如图）

三、旦角道具运用 | 155

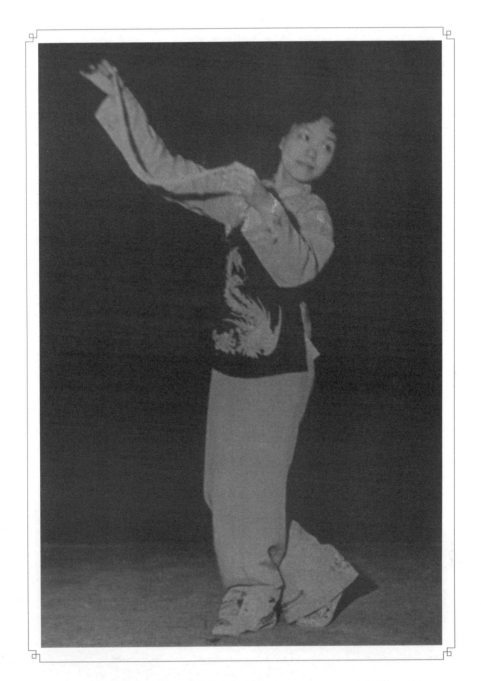

14. 绞帕

动作说明：两手以姜芽手式，捏住绸帕对角，右手上提，将帕固定，左手稍低，将帕绞动，同时做一小跳之后趱趱步走小圆场。（如图）

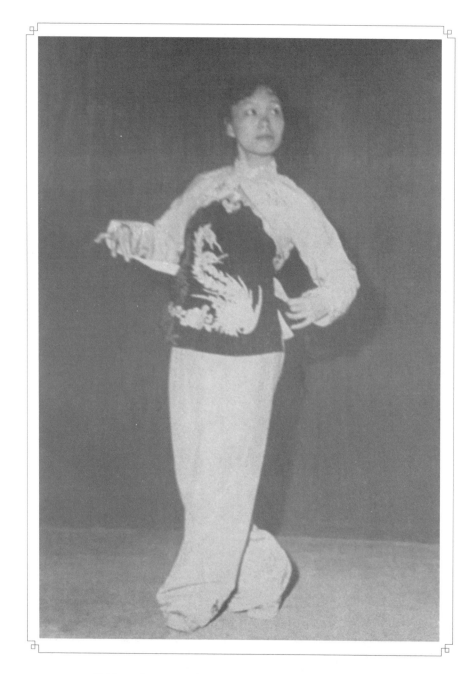

15. 背帕

动作说明：右手抛帕一角，由右胁下抛向背后，左手在背后接住另一帕角，使绸帕横于后腰间。接着身向左转，踮脚后套，将绸帕在腰间左右拉动，全身上下摇动。(如图)

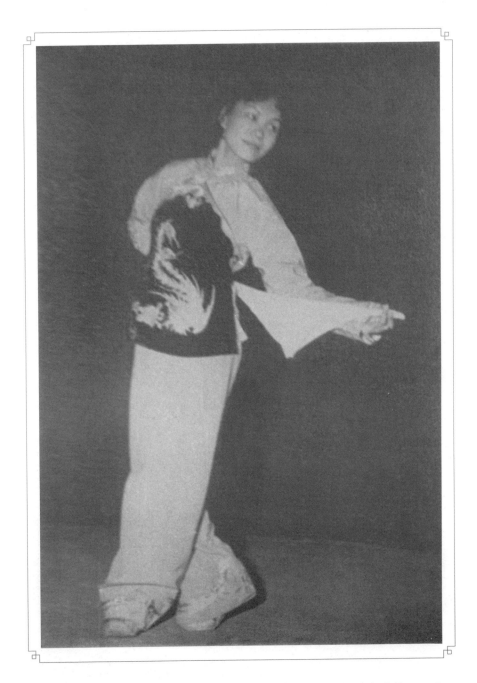

16. 背拉帕

动作说明：背帕之后，将绸帕向左外拉，配以左后套脚，将帕向右外拉，配以右后套脚，目光随手帕移动。（如图）

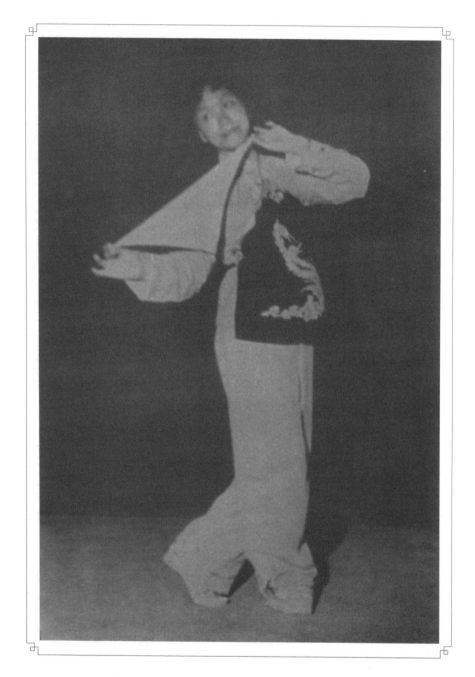

17. 斜拉帕　　动作说明：右手执绸帕一角，在胸前转动一圈，而后下垂，左手接住下垂一角，两手执绸帕对角，做斜线拉动。（如图）

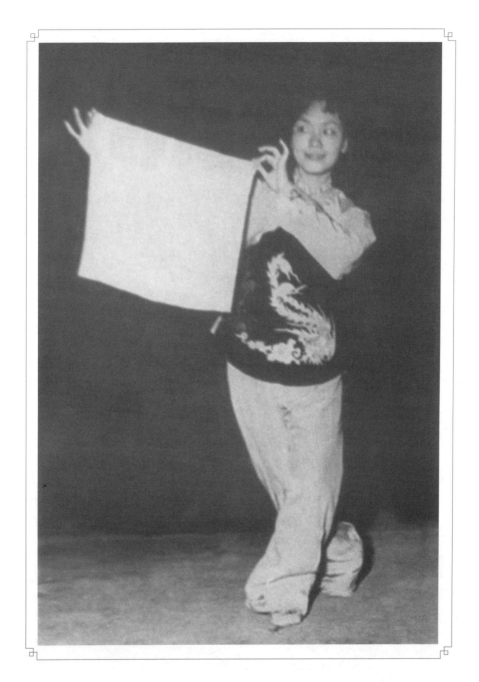

18. 张帕

动作说明：也称"羞帕"。右手执帕一角，下垂外抛，左手接同边另一角，慢慢掩脸，左右各偷窥一眼。（如图）

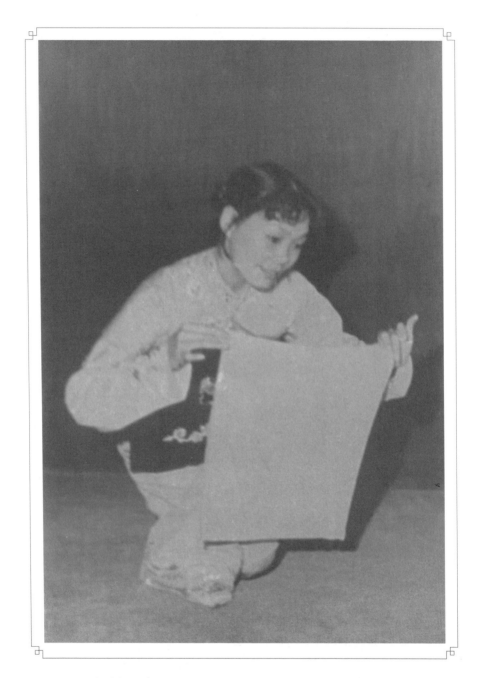

19. 扑帕

动作说明：张帕左右移动，接着作坐莲姿势，轻轻将帕扑于地面，再抓住帕中央，用合十手式收起。（如图）此动作多用于表现扑蝶。

三、旦角道具运用 | 161

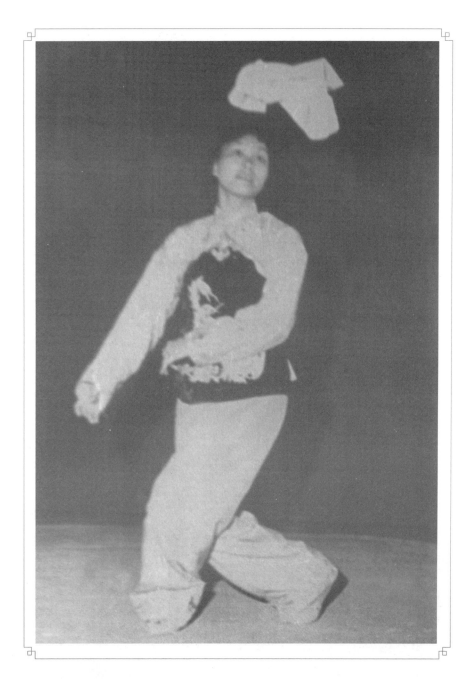

20. 抛帕　　动作说明：右手抓手帕中央，由背后经左胁下向前抛上，再用右手在前面接住。（如图）

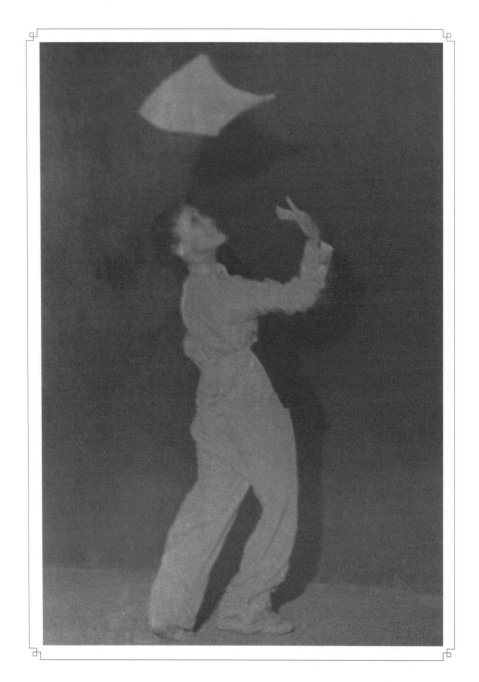

21. 飞帕

动作说明：右手五指托住四角稍重的绸帕，用力旋动上冲，使帕飞起。接着，急速旋腰转身接帕，以右手中指顶住飞帕中央，形成伞状。（如图）

㊣ 功 （张鸿标传授，叶婵清表演）

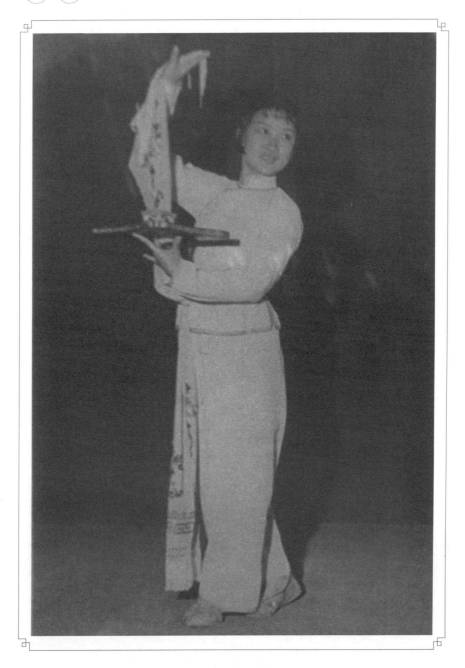

1. 托盘（1）

动作说明：后套脚站，右手起单云手，左手拇指、食指、无名指张开，中指屈曲，托准盘底。（如图）

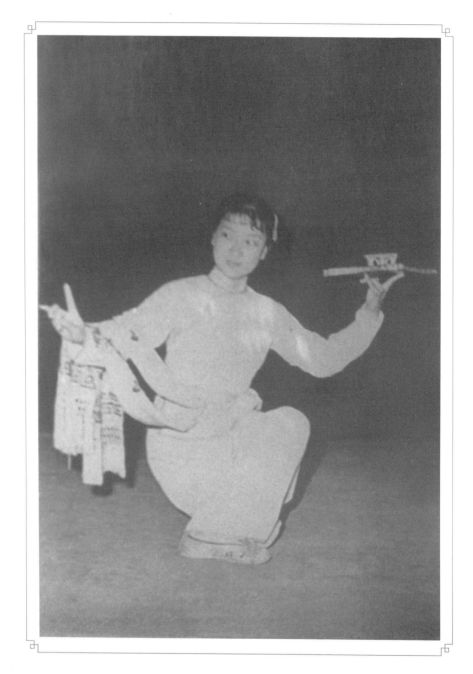

托盘（2） 　动作说明：左手托盘，右手作单指手式，慢慢下蹲成坐莲姿势。（如图）

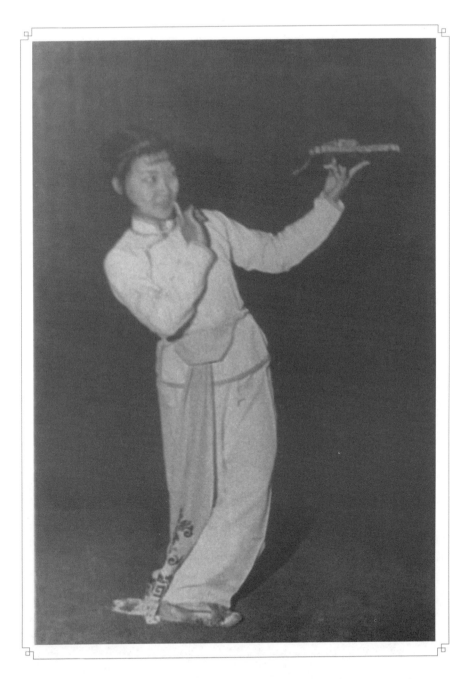

托盘（3）　　动作说明：后套脚站，上身右倾，右手作姜芽手式点腮，左手托盘远送，高与眉齐。（如图）

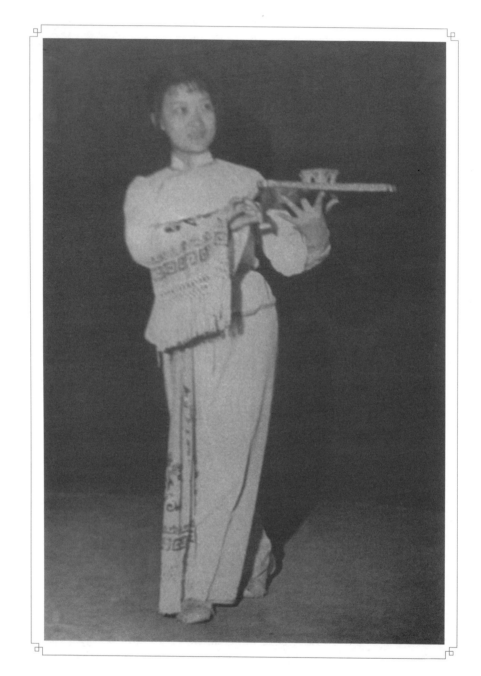

2. 敬茶（1）　　动作说明：后套脚站，左手托盘，右手作姜芽手式，食指点盘沿，表示敬茶。（如图）

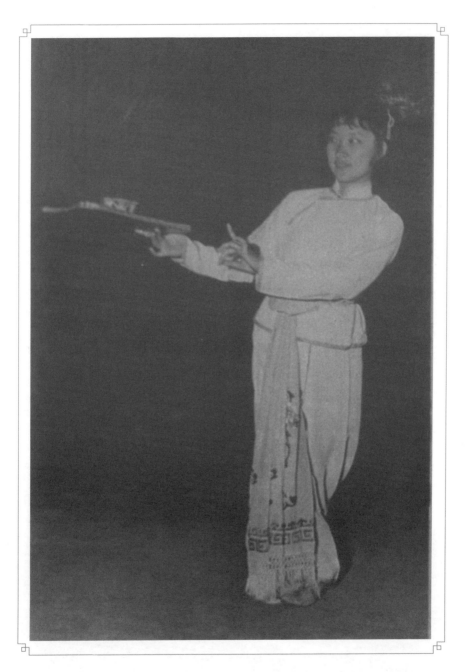

敬茶（2）　　动作说明：后套脚站，上身左右倾，右手以拇指、食指、中指执盘沿，左手作姜芽手式，遥指盘中茶杯。（如图）

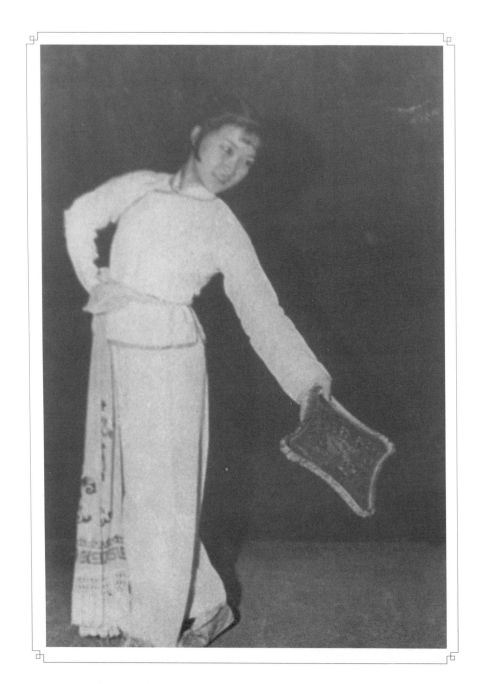

3. 倾盘

动作说明：敬茶之后，茶盘回收，双手捧盘转身，接着分手，作后套脚站。右手叉腰，左手执盘角外倾下垂，上身也随之左倾。此动作表示泼掉盘中水。（如图）

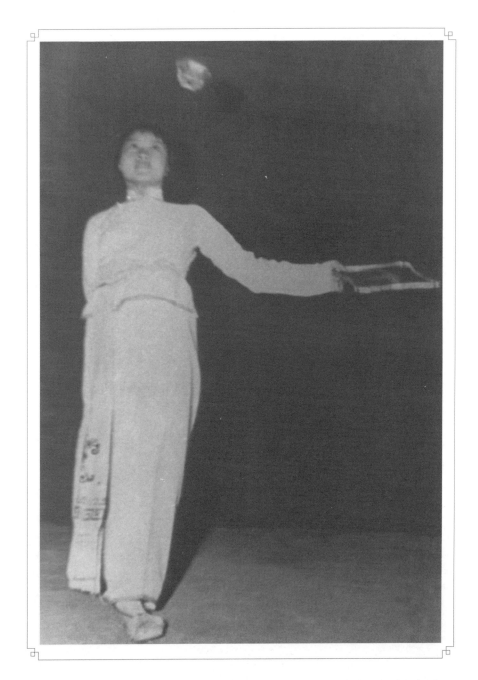

4. 抛杯　　动作说明：后套脚站，左手执盘，右手取杯从背后经左胁下向前上抛，右手再在前面上举将杯接住。（如图）

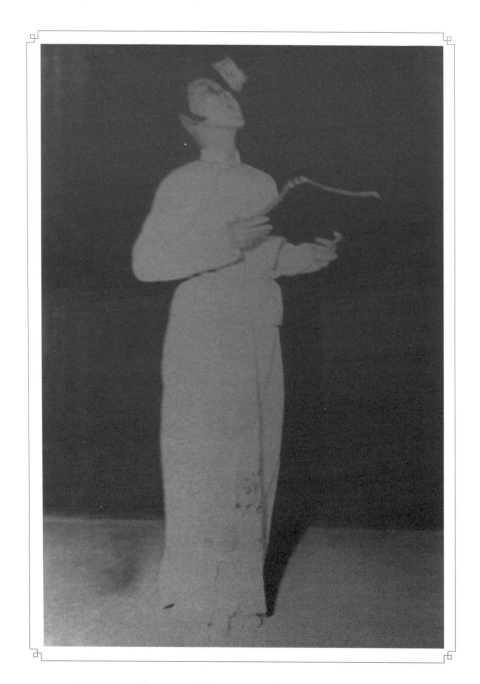

5. 咬杯（1）

动作说明：后套脚站，双手捧盘，轻轻上扬，使茶杯上抛，并向内倾斜，用嘴接杯，咬住杯沿。（如图）

三、旦角道具运用 | 171

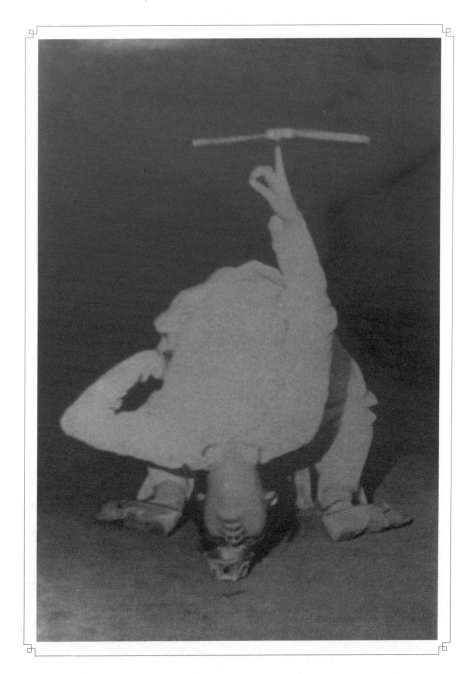

咬杯（2）　　动作说明：茶杯落地，右手食指顶住盘底，左手打盘旋转，接着后翻腰用嘴将地面茶杯咬住，慢慢起立。（如图）

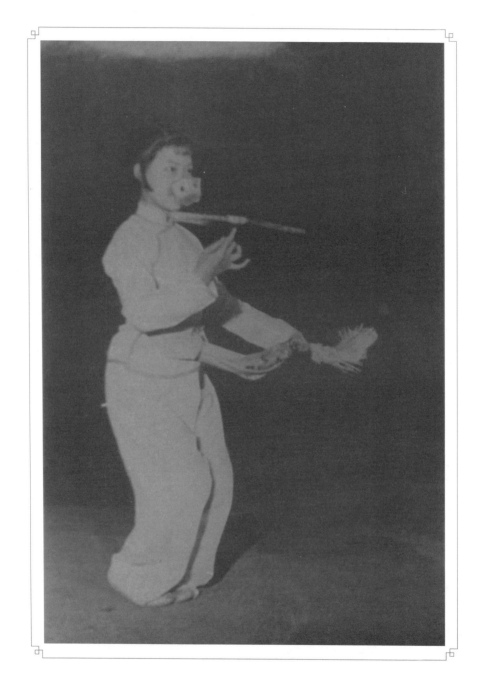

6. 转盘（1）

动作说明：右手食指顶住盘底中央，左手打盘向内旋转，然后向外纺带，同时走趔趔步后退。（如图）

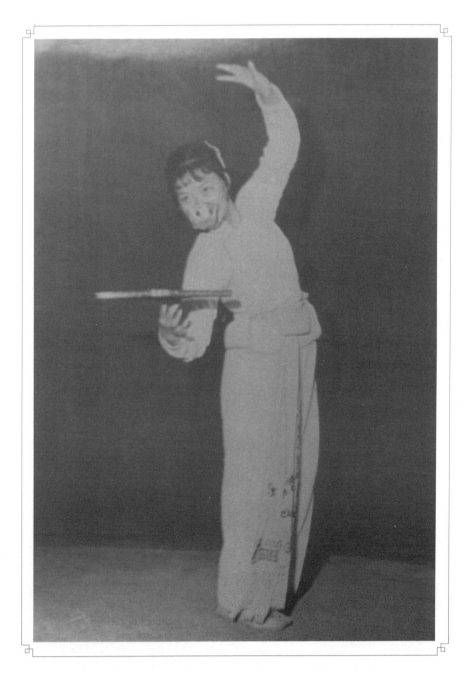

转盘（2）　　动作说明：接上动作，右手食指顶盘底急速旋转，左手放开结带，改作单云手式，同时碎步横行。（如图）

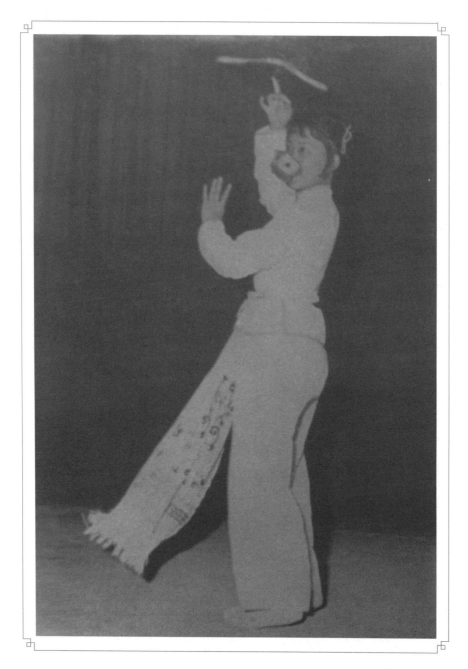

转盘（3）　　动作说明：接上动作，右手将转盘上举，左手作佛手式举至胸前，同时磨步横行，全身微摆。（如图）

三、旦角道具运用 | 175

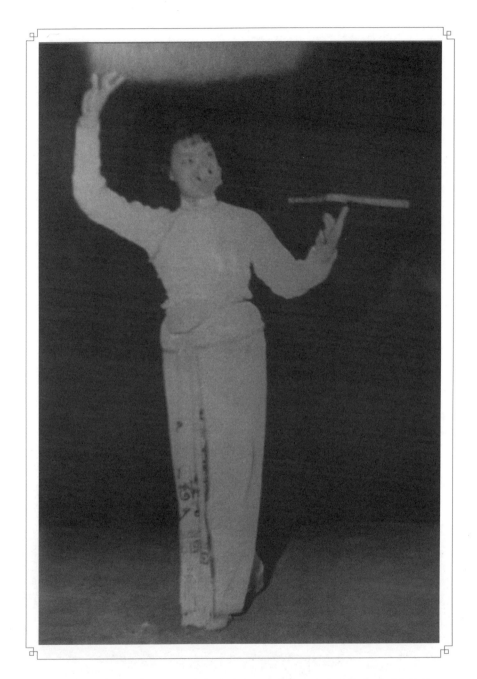

转盘（4）
——换手

动作说明：接上动作，将左手换右手顶盘旋转，腾出右手，作单云手式，常步前进。（如图）

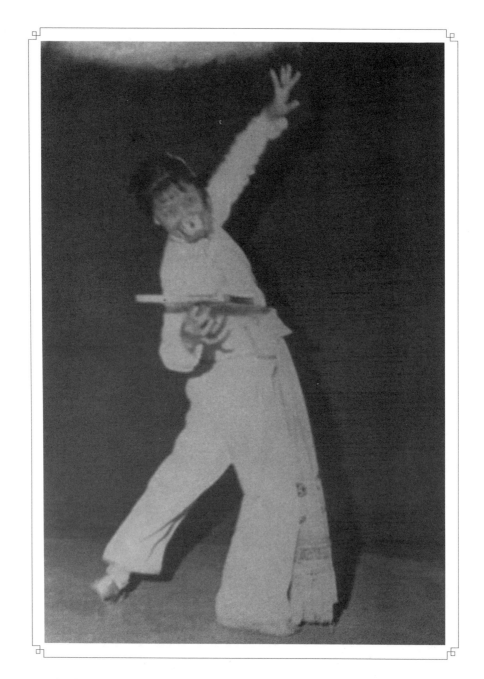

转盘（5）
——翻身姿式一

动作说明：右手顶茶盘旋转，慢做翻身动作，同时使转盘随右手由上而下，经胁下复上举，始终旋转不息。（如图）

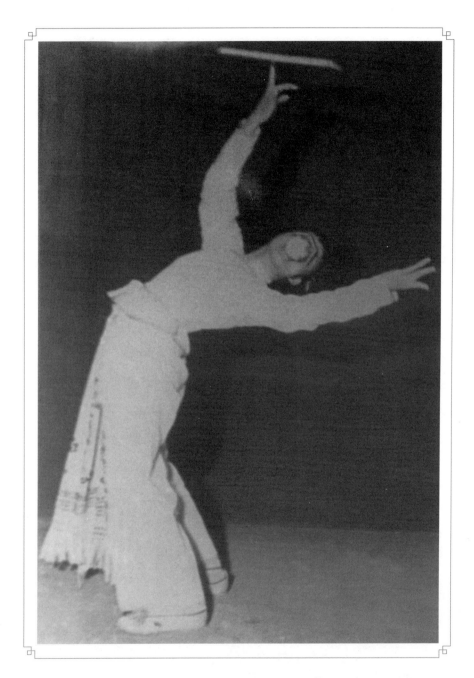

转盘（5）
——翻身姿式二

动作说明：右手顶盘旋转，上身慢慢右倾翻腰，双手下垂，转盘也随之下垂，后复慢慢上举。（如图）

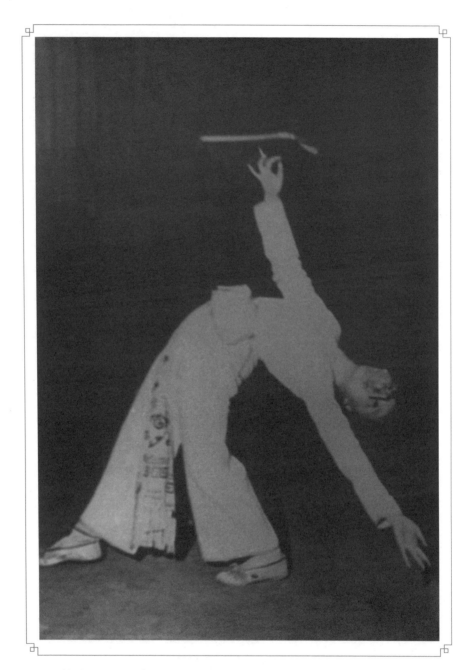

转盘（6）　　动作说明：右手食指顶盘旋转，右脚前进一步，慢慢向右弯腰，右手仍顶盘上举旋转，左手垂地。（如图）

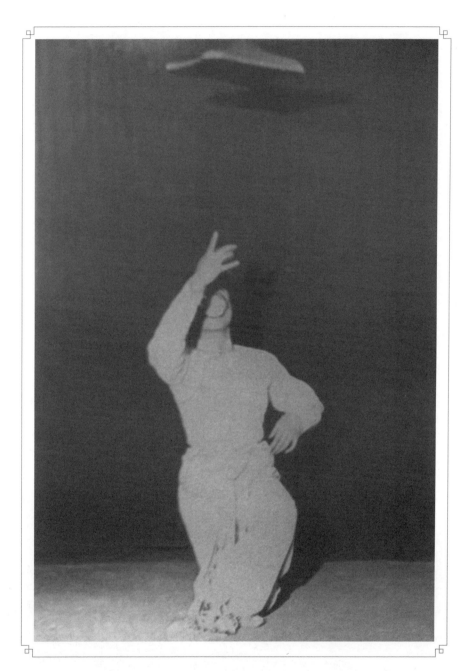

7. 抛盘　　动作说明：右手食指顶旋转的茶盘，用力直线上冲（或抽开食指，用手掌用力托盘上冲），然后作坐莲姿势，举手将盘接住。（如图）

附录 卢吟词旦角基本功

步　法　（表演者：卢吟词）

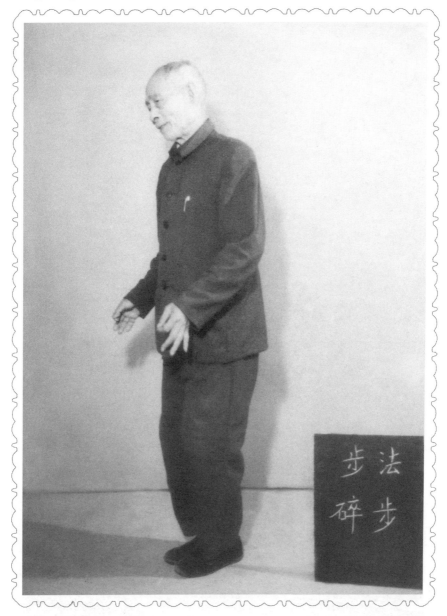

1. 碎步　　动作说明：两腿并拢夹紧，左脚先出步，着地时右脚跟踮起，随即勾脚面跟上（出步过程是后跟先着地，然后满脚落地，脚前掌微跷，步子距离大约两寸），步要密、快、俏，走动时上身灵活而稳，立腰收腹，两手姜芽手式垂于两侧，随着步子的节奏，头和手自然摆动，快速前进。（如图）

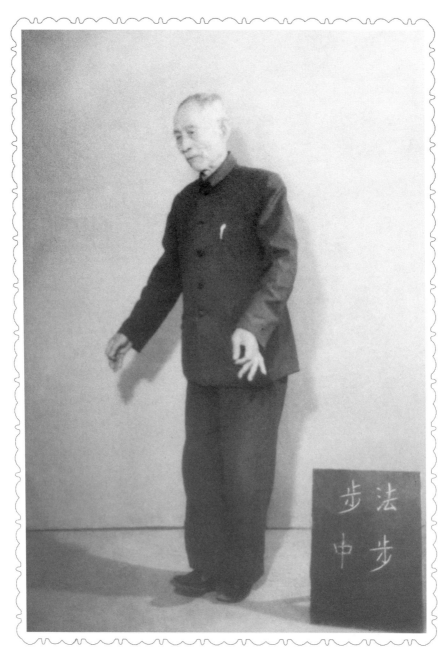

2. 中步

动作说明:两腿并拢夹紧,左脚出步,脚掌着地时右脚跟随即踮起,勾脚面上步(出步都是脚跟先着地后满脚落地,脚前掌微跷,步子距离大约四寸),步要密而稳,立腰收腹,两手姜芽手式垂于两侧,随着步子的节奏,头和手自然摆动,中速前进。(如图)

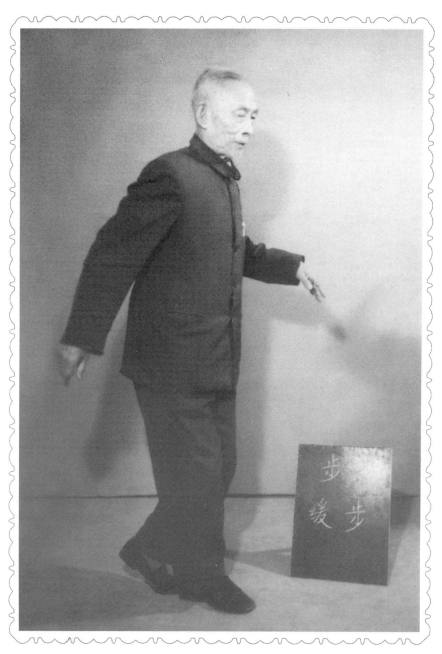

3. 缓步　　动作说明：左脚先出步，脚掌着地时右脚跟随即抬起，勾脚跟上（出步时脚跟先着地，然后满脚落地，步子距离是满脚接满脚），步要稳重，用腰力控制身体行进的平衡，身段要柔和，两手自然配合，慢速前进。（如图）

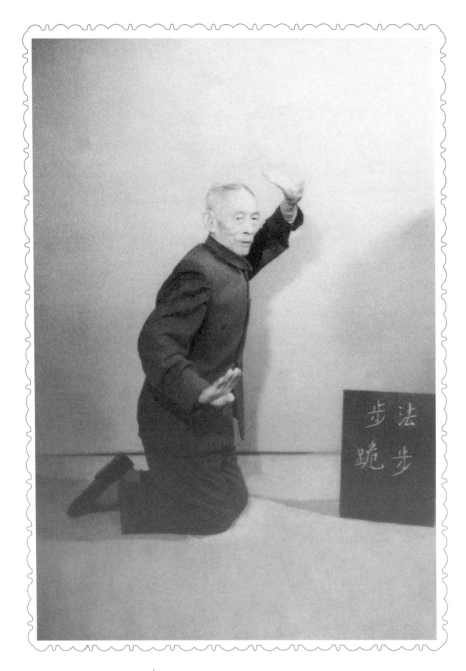

4. 跪步

动作说明：两腿并拢，两膝跪地，身向左，单云手式，出步是以膝盖和脚背的力量搓动前进，提气立腰，身体不要摇摆。跪地时微掉身，手也可用双云手式。（如图）

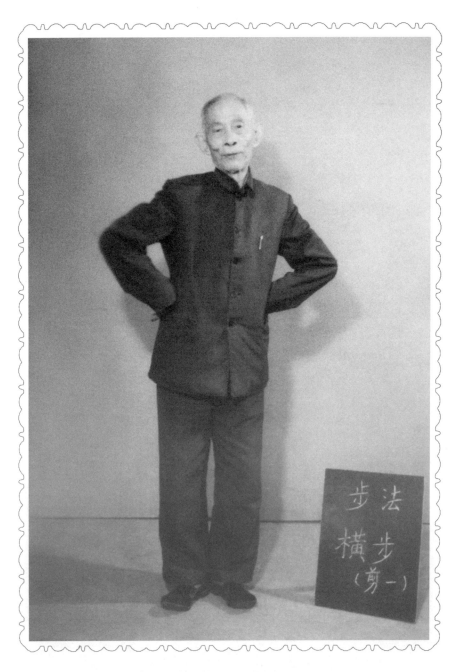

5. 横步（1）
　——剪步一

动作说明：左脚掌向左边撇出，右脚跟向左脚跟并拢形成"V"形。（如图）

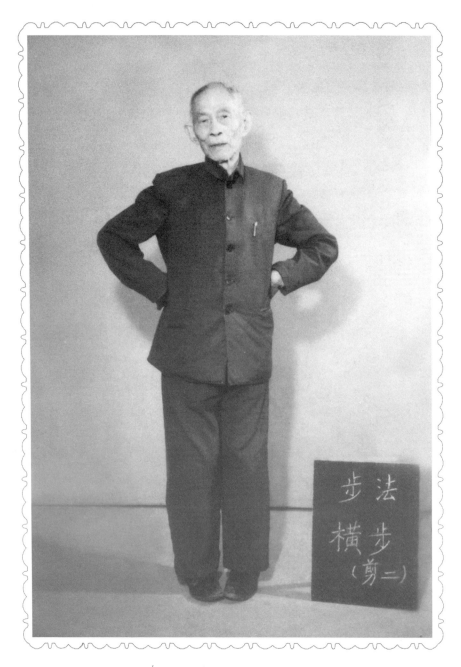

横步（1）
——剪步二

动作说明：左脚跟向左搓出，右脚掌向左脚掌并拢，形成"∧"形（如图），以左脚带右脚不停地向左边侧身横步，脚踝用力，立腰收腹，两手叉腰，目视前方。

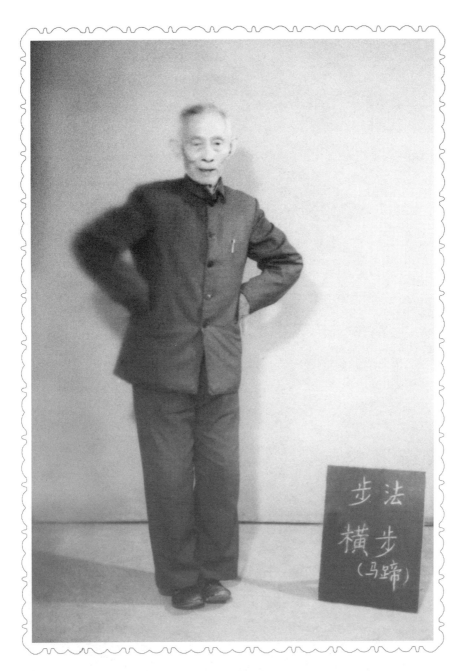

横步(2)
——马蹄

动作说明：两腿并拢，左脚掌向左边撇出，右脚掌跟上，左脚跟搓出，右脚跟跟上，脚踝用力，立腰收腹，用左脚带右脚向左边侧身横步，两手叉腰，目视前方。（如图）

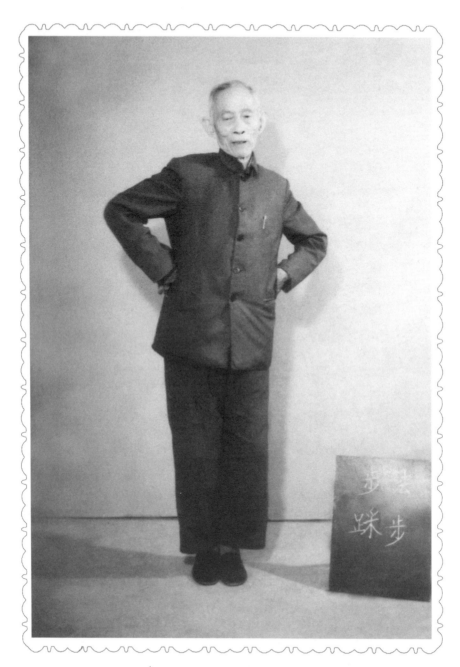

6. 踩步　　动作说明：两腿并拢，两脚跟离地，用脚前掌的力量搓动移步，步子要密、快，脚踝要有立劲，身直，两手叉腰，目视前方。（如图）踩步可前、横、后踩。此图是前踩，传统的乌衫行当踩步是脚尖跷起，用后跟的力量搓动。

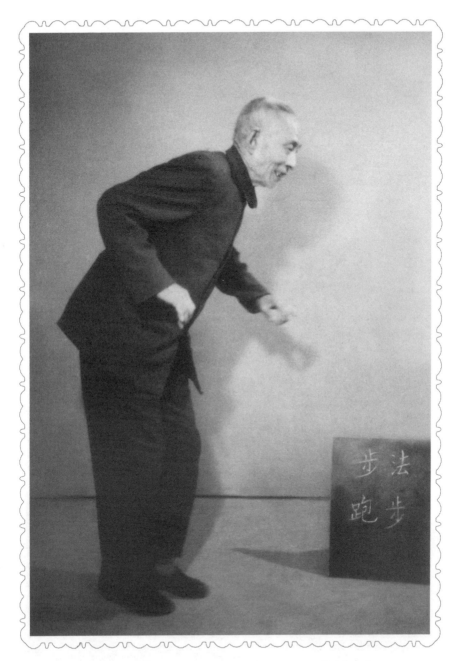

7. 跑步　　动作说明：左脚先出步，右脚跟随即抬起，左脚掌落地时，右脚紧接上步，步子要求密、快、稳，脚踝要有力，立腰收腹，跑时连贯而有耐性，臀部注意不要摇晃（即跑圆场，两手可用各种手法配合）。（如图）

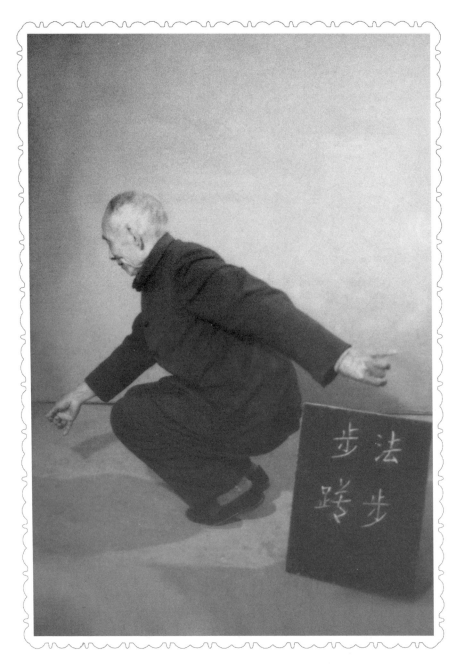

8. 蹲步　　动作说明：两膝并拢半蹲，后脚跟踮起，用脚前掌蹬力碎步前进（也可用横步），上身稍俯，手一般用扫手式，眼随手走。（如图）

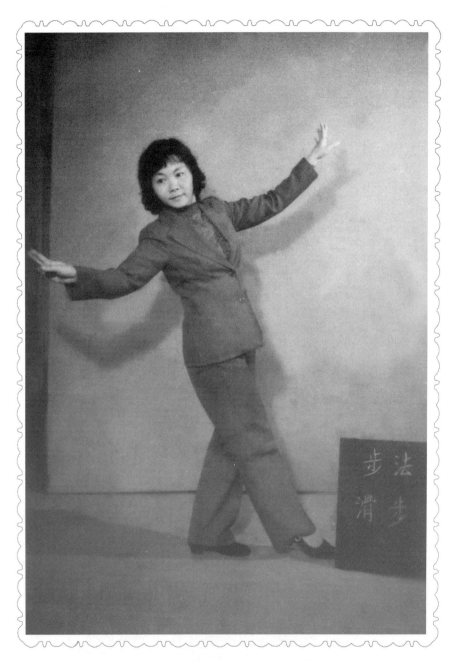

9. 滑步

动作说明：起步，左脚向前上一步，随即右脚朝同一方向绷脚滑出（如踩上青苔一样），腰立即往后闪，左腿弯曲支持重心，腰部用力控制，左手向左上方抬起，右手同时向右下方撇出（手心向下），身体后仰倾斜，眼望右下方。（如图。表演者：陈郁英）

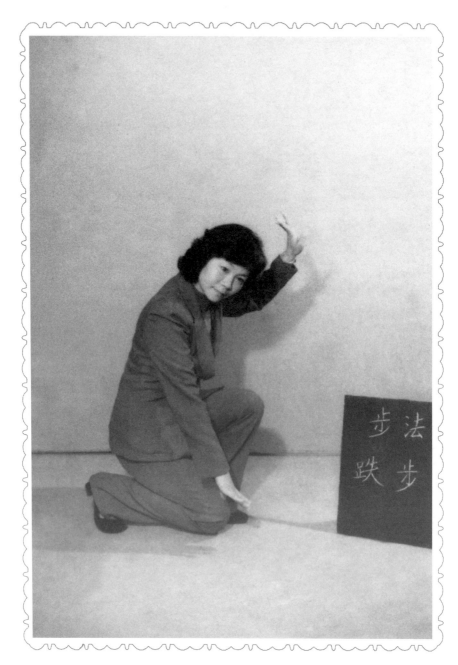

10. 跌步

动作说明：右腿跪地，左腿蹲，跪地时右手同时趁势在右侧绕一圈后下按于右膝旁，左手云手，眼望下方。紧接着右脚蹬起，随即左腿下跪右腿蹲，左手下按，右手云手，动作连贯进行，眼随手走。（如图。表演者：陈郁英）

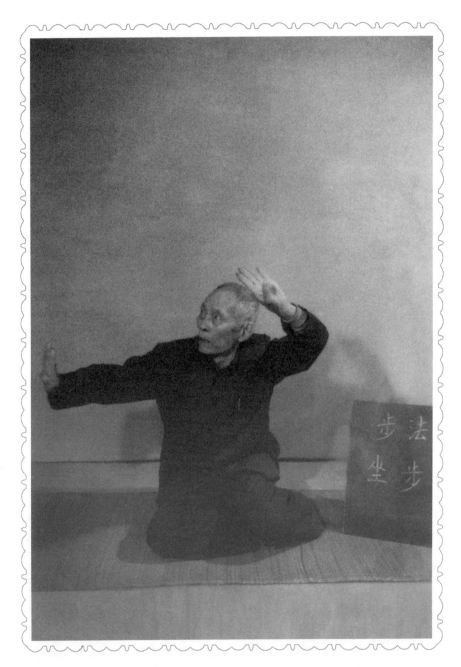

11. 坐步

动作说明：两腿向右屈膝坐地，移动时腰部用力带动臀部，脚踝脚背同时蹬力，向左后方搓退，左手云手，右手平拉于右侧，眼望右上方，腿搓动时两手配合，在胸前有节奏地纺花。（如图）

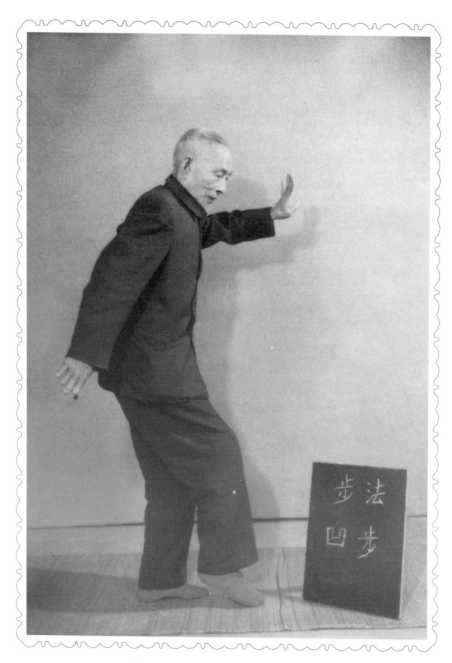

12. 凹步

动作说明：左脚绷脚蹉地，前掌立即往回拉，右脚同时蹬起跟上，两腿连接，交叉前进，左手按于左上侧，右手自然垂下，随步子的节奏轻轻摆动。（如图）

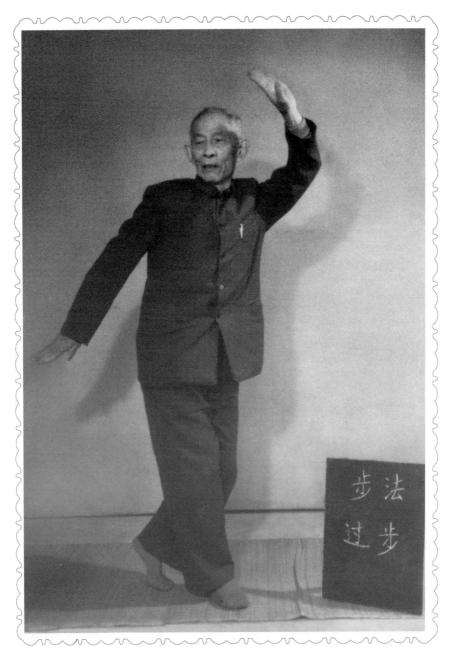

13. 过步

动作说明：右脚在前，左脚在后，成左套步，右脚用脚前掌蹬立，向前踩步，左脚在后面紧跟，有节奏地搓步，左手起云手，右手斜伸于右下侧（手心向下），两腿交叉，密步前进。（如图）此动作多用于水上的程式。

（表演者：卢吟词）

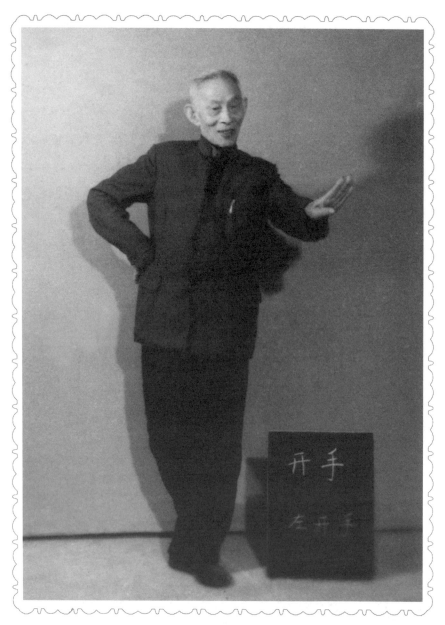

1. 开手（1）
 ——左开手

 动作说明：右踏步，姜芽手式，左手自胸窝前向左边拉开（用手掌带，手心向下），左臂成半弧形，在左肋斜前方平按，右手叉腰。（如图）

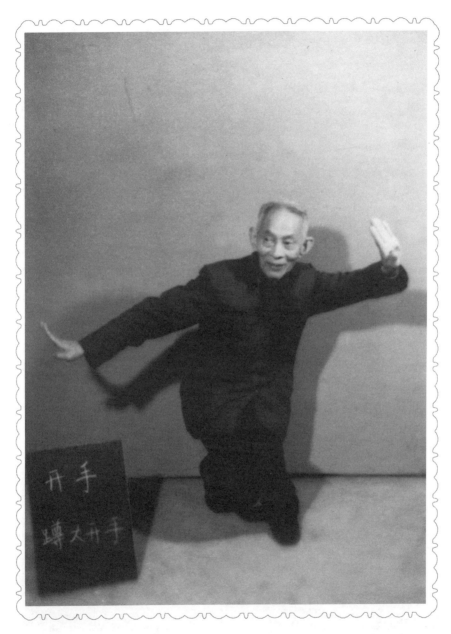

开手（2）
——蹲大开手

动作说明：左套步蹲，两手自胸前并拢后拉开，左手起云手（在左额斜上方手成半弧形，手心向外），右手平拉至右侧下方（手心向下），眼望右方。（如图）

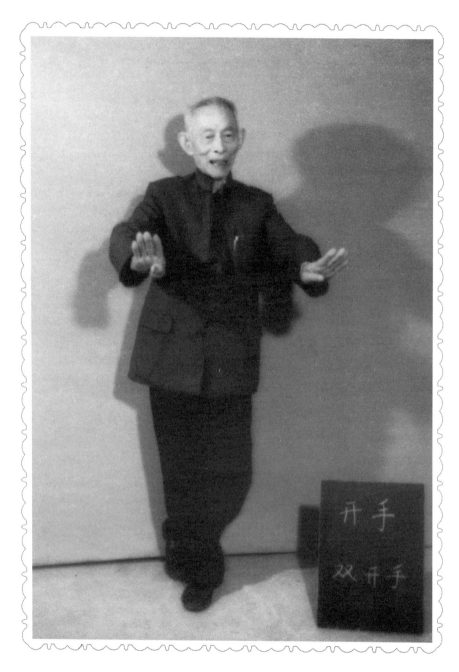

开手（3）
——双开手

动作说明：左套步，两手在胸窝前并拢（手心向下），再向两侧拉开，两臂各成半圆形在两肋前方平按，目视前方。（如图）

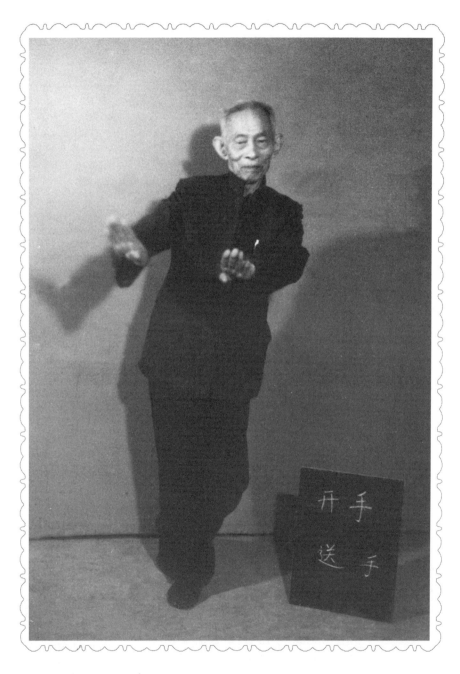

开手（4）
——送手

动作说明：左套步，两手平抬在胸前，然后用手腕带往右边送出（手心向下，腰部配合），上身微向左倾，眼随手走，手到眼到。（如图）

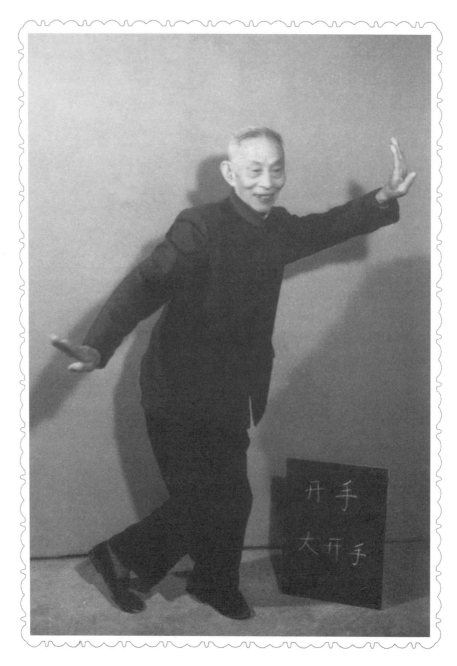

开手（5）
——左大开手

动作说明：左大套步，两手自胸窝前并拢后拉开，左手起云手（在左额斜上方，手成半弧形，手心向外），右手平拉至右侧下方（手心向下），眼望右方。（如图）

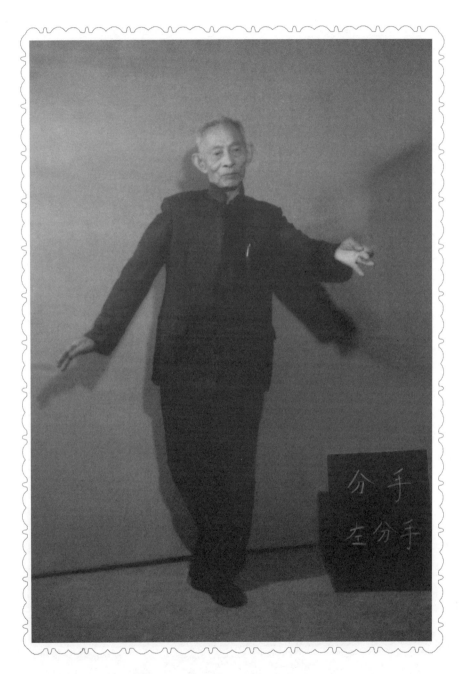

2. 分手（1）
——左分手

动作说明：右套步，姜芽手式，左手自胸窝前中线向左侧拉开，在左肋前方平放（用手掌带动，手心向上），左臂成半弧形，右手在右边自然垂下，目视左前方。（如图）

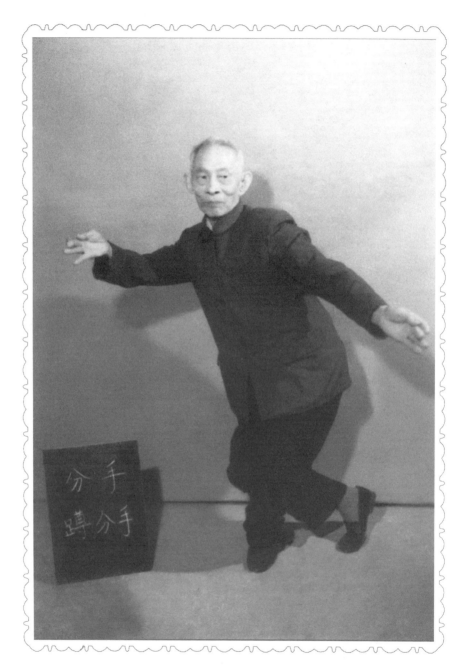

分手（2）
——蹲分手

动作说明：右套步蹲，两手在胸前合拢后分开，右手撩至右额斜前方（手心向上），左手平拉至左侧（手心向内），身向右倾，整个身体要有曲线的美感，目视左方。（如图）

附录 卢吟词旦角基本功 | 205

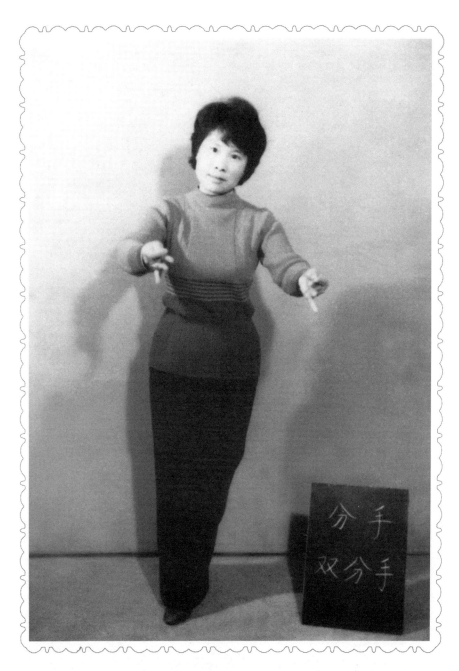

分手（3）
——双分手

动作说明：左套步，姜芽手式，两手在胸前并拢再向两侧拉开，在两肋前方平放（手心向上，手腕和手指要灵活），两臂成圆形，目视前方。（如图。表演者：陈丽璇）

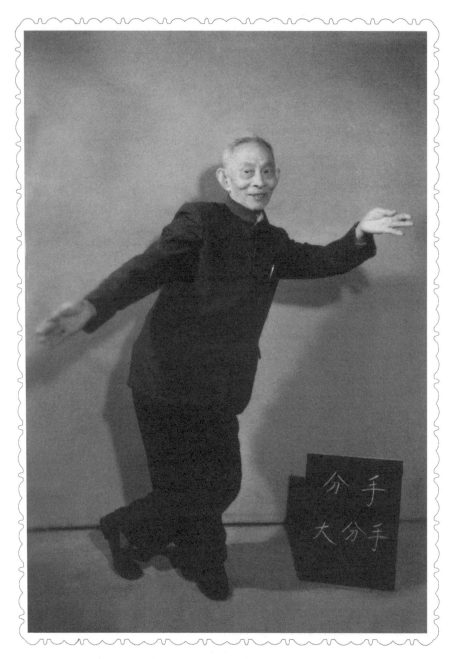

分手(4)
——左大分手

动作说明:左大套步,两手在胸前合拢后分开,左手撩至左额斜前方(手心向内),右手平拉至右侧(手心向上),上身微倾左,整个身体要有曲线的美感,目视右方。(如图)

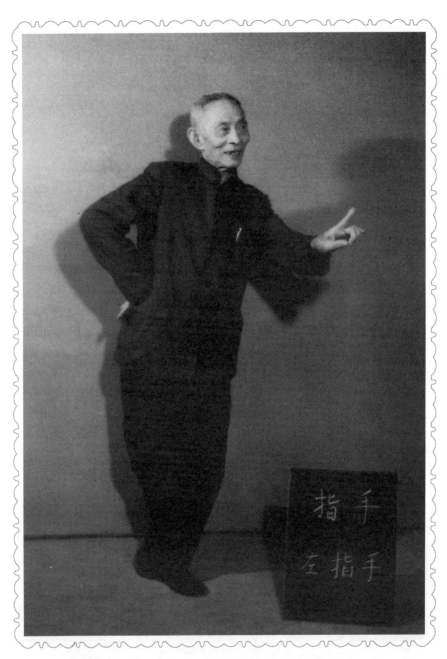

3. 指手（1）
　——左指手

动作说明：右套步，左手指手式（即食指向外伸直，大拇指向掌心收拢，紧贴在中指的中间，其余三指向掌心弯曲），在胸前向右外方绕一圈后，顺势向左上方指出（手心向下），臂成半弧形，右手叉腰，目视左前方。（如图）

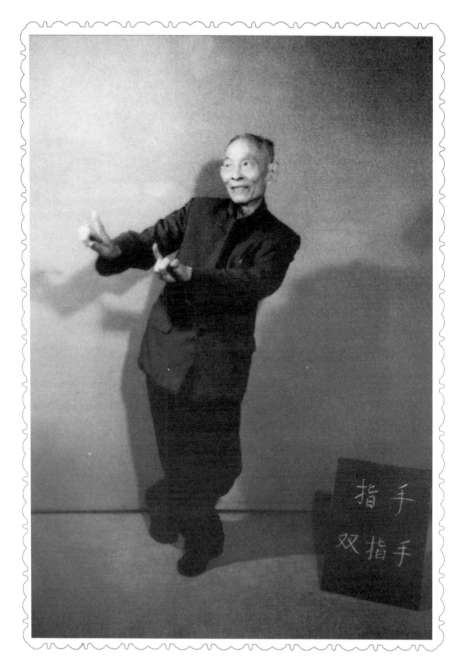

指手(2)
——双指手

动作说明:左套步,两手指手式在胸前自上而下、自左向右朝右指出(右手在前,左手在后),上身稍向左倾,目视右上方。(如图)

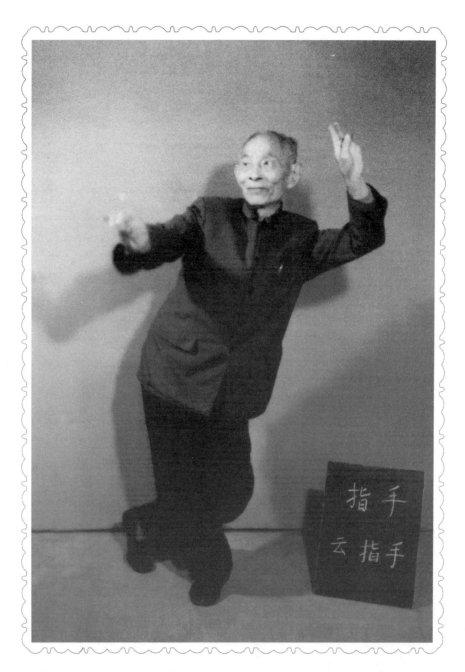

指手（3）
——左云指手

动作说明：右套步，左手起云手，右手指手式自胸前绕一圈后向右方指出，上身稍倾左，目视右方。（如图）

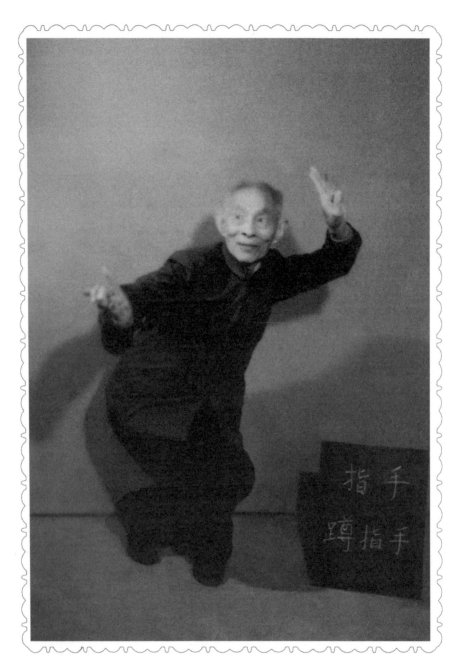

指手（4）
——蹲云指手

动作说明：左套步蹲，左手起云手，右手指手式自胸前绕一圈后向右方指出，上身稍倾左，眼望右方。（如图）

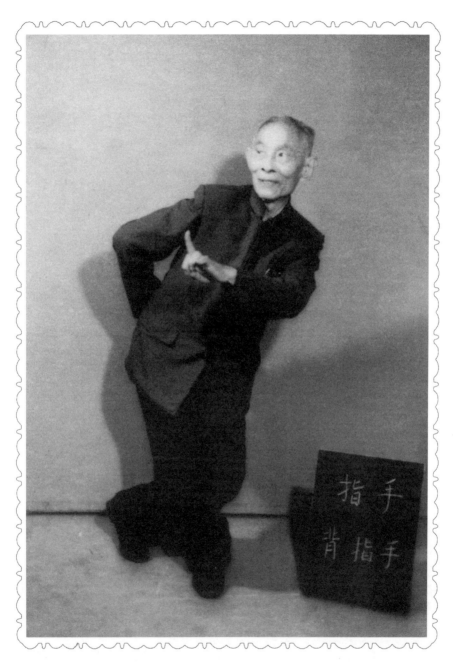

指手（5）
——背指手

动作说明：左套步蹲，右手贴背，左手指手式向右外方绕一圈后撩至右上方，上身向左前方倾斜，眼望右上方。（如图）

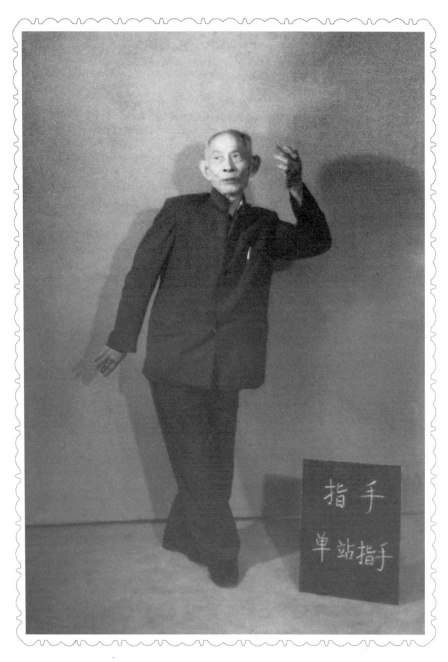

指手（6）
——单站指手

动作说明：左套步，左手指手式自面部前方拉至左鬓旁边（手心向内），右手自然垂下，眼望右方。（如图）

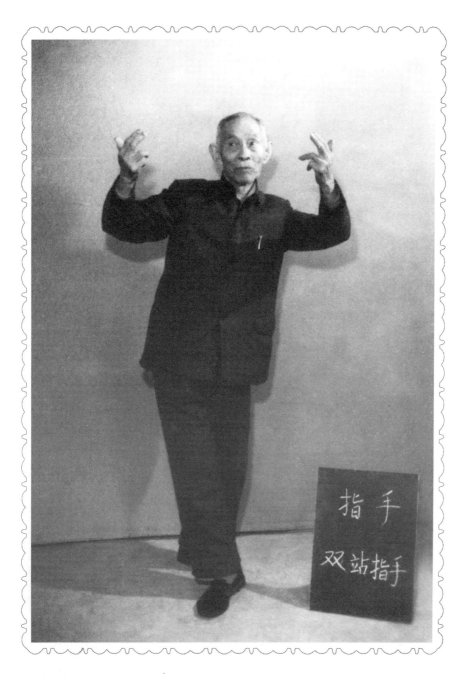

指手（7）
——双站指手

动作说明：左套步，两手指手式在面部前方合拢后分开，拉至两鬓旁边，眼望右方。注意不要端肩。（如图）

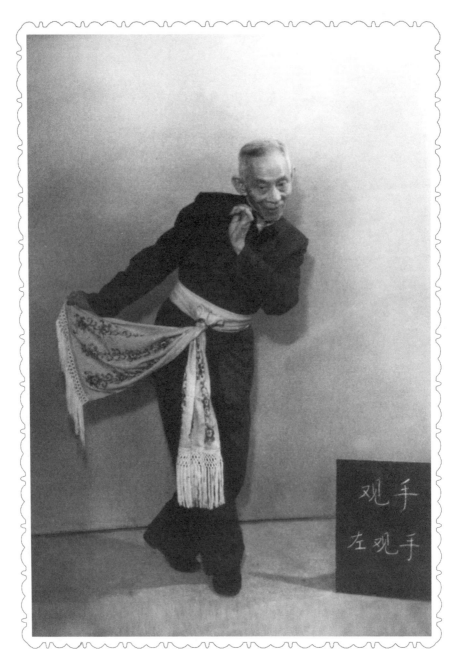

4. 观手（1）
　　——左观手

动作说明：左套步，左手姜芽手自左边拉至右腮旁边，右手在右下方拉住结带，上身倾左（稍俯），稍下左旁腰，头向左微低，眼望左下方。（如图）

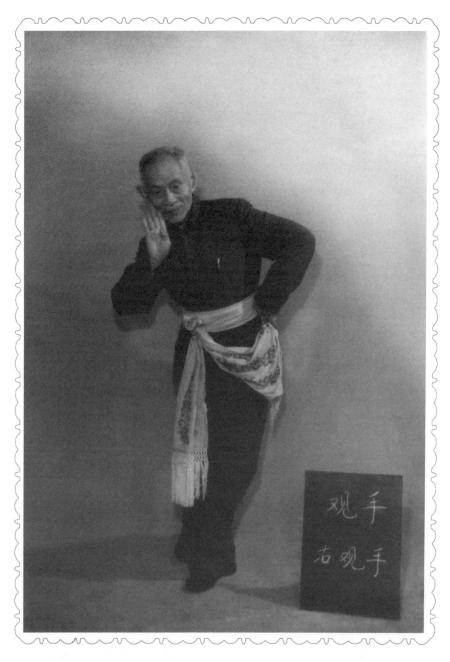

观手（2）
——右观手

动作说明：左套步，右手在右上侧翻腕，托右腮（手心向外），左手提结带叉腰，上身倾右微俯，眼望正下方。（如图）

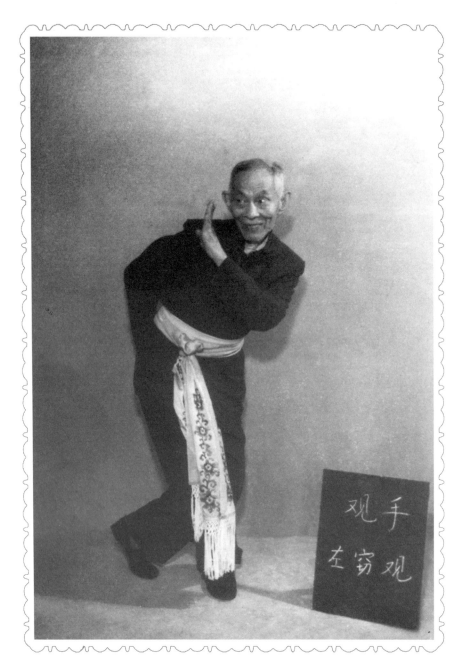

观手（3）
——左窃观

动作说明：左套步半蹲，左手自右向左撩起，按于左腮旁边（手心向外），右手贴背，上身倾左前俯，眼看右方，作窃看状。（如图）

观手（4）
——背窃观

动作说明：左套步半蹲，左手自面部前边撩至左上侧（屈肘，手心向外），右手提结带垂于右侧下方，身向左，头偏右，眼向右窃看。（如图）

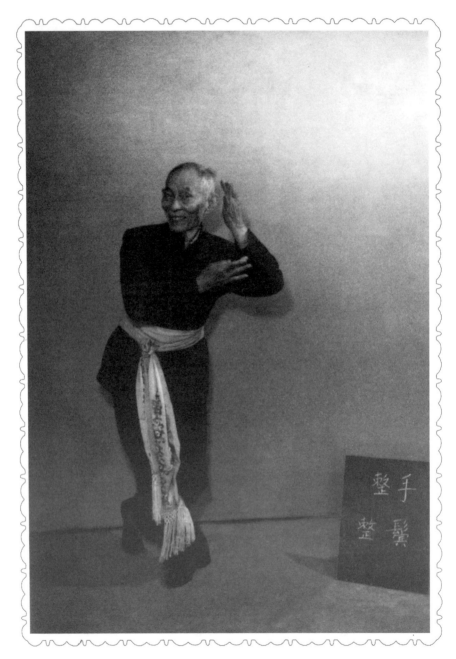

5. 整手（1）
——整鬓

动作说明：左套步，两手在胸前内翻腕（连翻几下，速度要快），左手姜芽手举起，贴近左鬓（手心向内），右手同时托于左小臂（手心向上），头稍微往右闪，目视前方。（如图）

附录 卢吟词旦角基本功 | 219

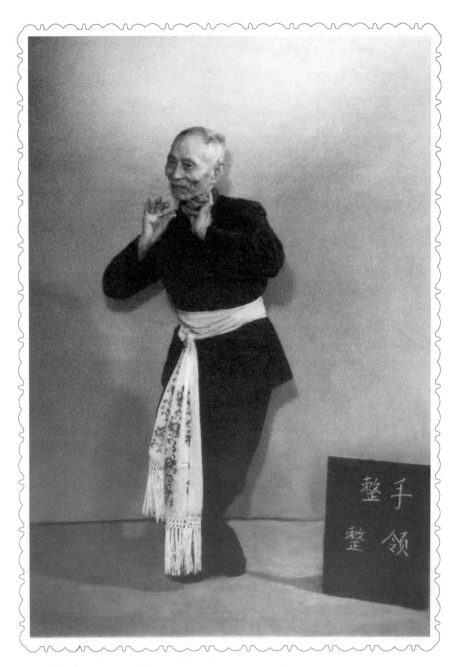

整手（2）
——整领

动作说明：左套步，两手在胸前翻花，于颈部下方作整领手式（手心向外，两手的食指和拇指尖轻捏），上身向右倾，目视右前方。（如图）

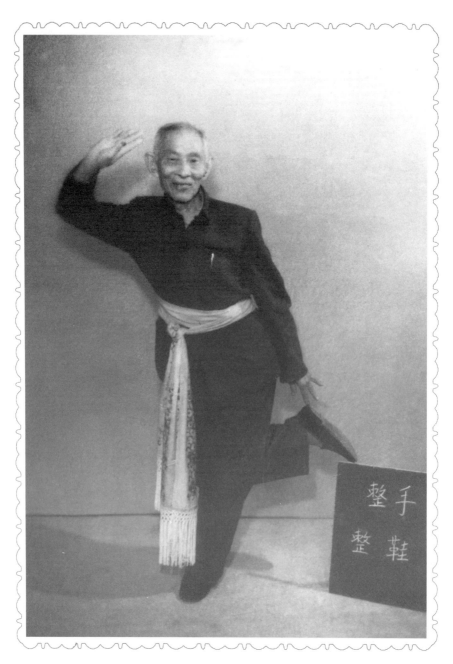

整手（3）
——整鞋

动作说明：左腿站稳，右腿在左腿后面屈膝翘起（绷脚面，两膝靠紧），右手起云手，左手垂下，手尖按于右脚跟作整鞋姿势，眼望前方。（如图）

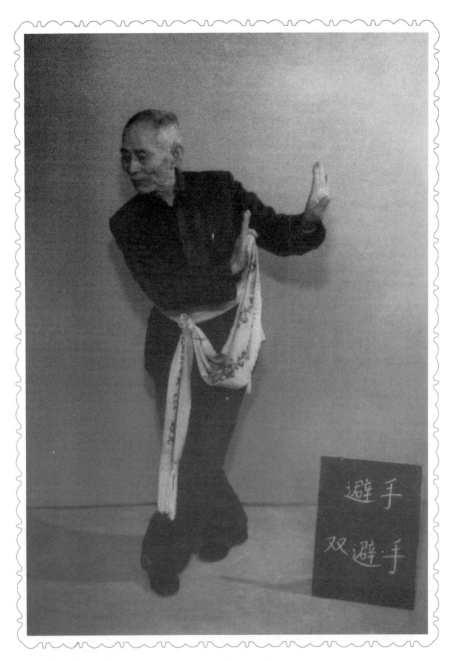

6. 双避手　　动作说明：右套步，右手提结带，两手在左胸旁边翻腕轻轻推出（避开的意思），左手在左侧成半弧形，右手放于左胸前（两手心向左），头转向右，目视右下方。（如图）

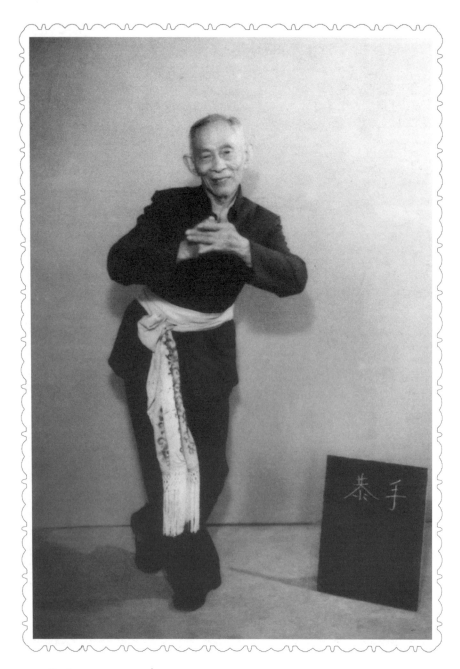

7. 恭手（1）
——站恭手

动作说明：恭手手式：右手大拇指贴于食指中间（食指弯曲），中指弯贴于拇指旁，其余三指按顺序排列弯曲于手心，左手姜芽手式，虚按住右手背。

站恭手：左套步，两手在胸前作恭手式，眼望前方。（如图）

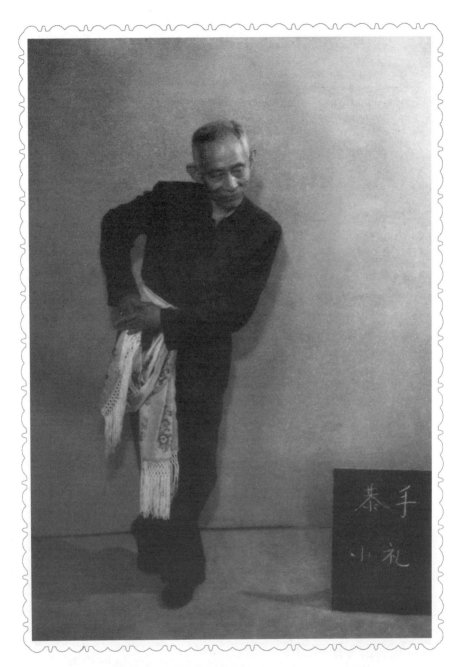

恭手（2）
——小礼

动作说明：左套步，右手提结带，两手在右旁腰作恭手式，上身稍向右微俯，头微低，眼看左下方。（如图）

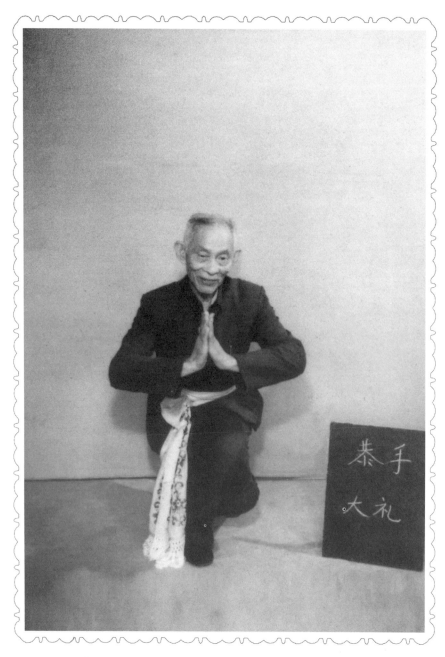

恭手（3）
——大礼

动作说明：左套步蹲，两手佛掌在胸前合紧，下颌微收，眼望正下方。（如图）

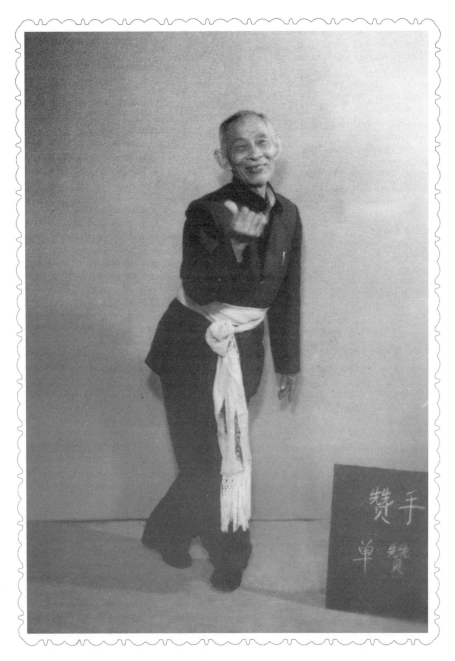

8. 单赞手　　动作说明：左套步，右手赞手（手式：大拇指向外抛出，其余四指向掌心弯曲，食指、中指的指尖贴于拇指），右手自胸前中线向右边拉开，然后由手腕带回右胸前（手心向上），左手垂下，眼望前方。（如图）

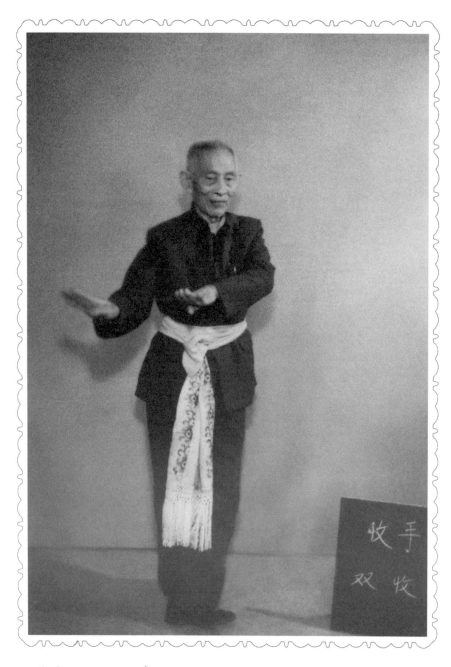

9. 收手（1）
　　——双收手

动作说明：右套步，两手在右侧往左边拉（收手的意思）。一般用于过渡动作。（如图）

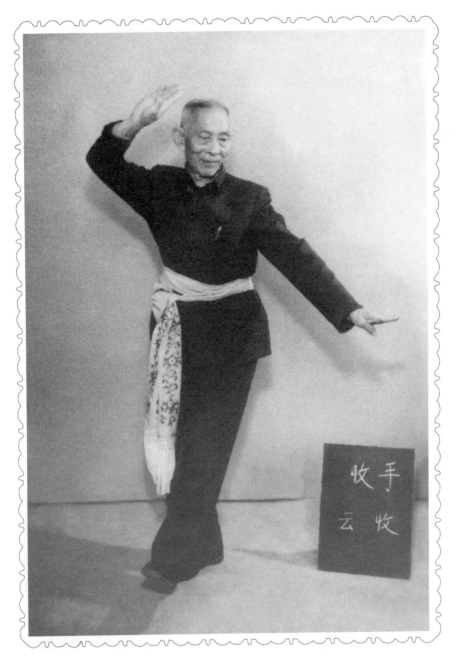

收手（2）
——云收手

动作说明：右脚站稳，左脚向前迈出一步（脚跟着地，脚尖跷起，做向右转的准备动作），右手起云手，左手在左侧下方微抬，按掌向里收，眼望左下方。注意收手要圆。（如图）

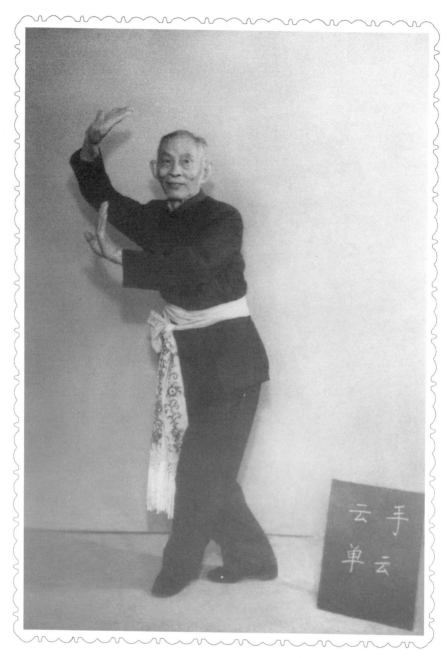

10. 云手（1）
　　——单云手

动作说明：右套步，右手在右侧自下而上撩起，至右额斜上方，左手按于右胸前（指尖朝上，手心向右），两臂要圆，不能突肘，眼望前方。（如图）

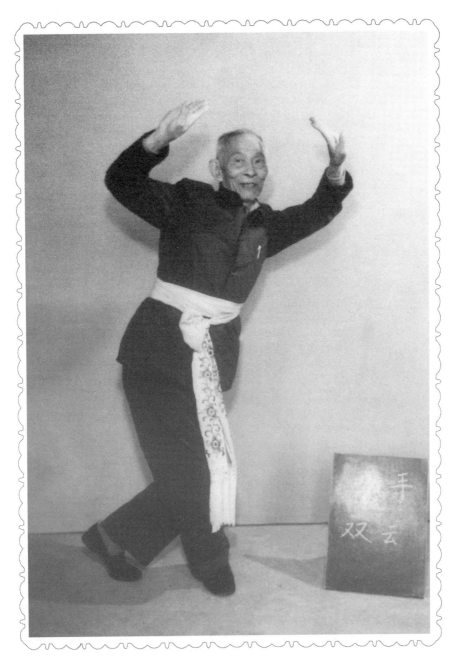

云手（2）
——双云手

动作说明：左套步半蹲，两手自下方向两侧撩起至两额斜上方成半弧形（手心向上），眼望前方。注意肩膀放松。（如图）

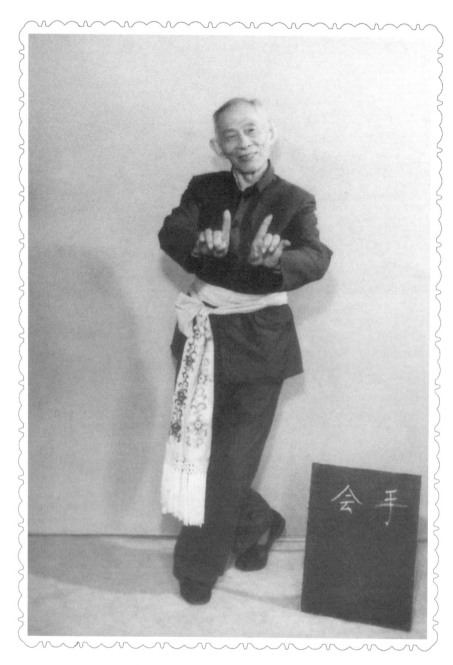

11. 会手

动作说明：右套步，两手姜芽指手式，自身体两侧向中间收拢于胸窝前（手心向下），眼望前方。（如图）

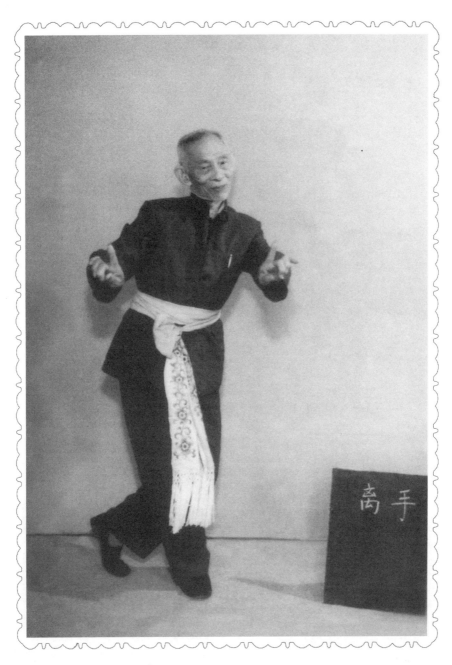

12. 离手

动作说明：左套步，两手姜芽指手式，在胸前并拢后向两侧拉开至两肋前方（手心向下），眼望前方。（如图）

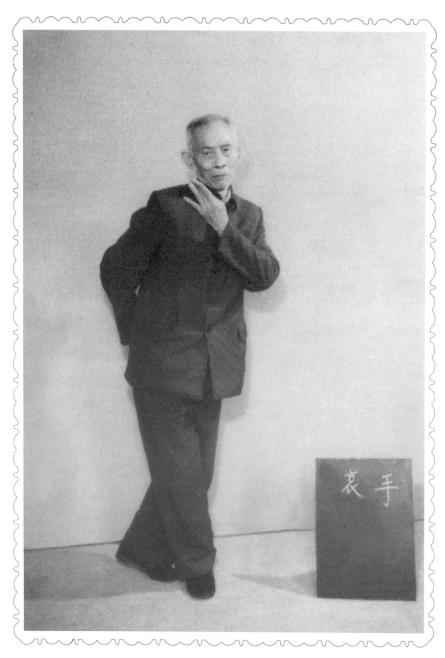

13. 哀手　　　动作说明：左套步，左手姜芽手贴于右腮（手心向内），右手贴背，眼睑垂下。（如图）

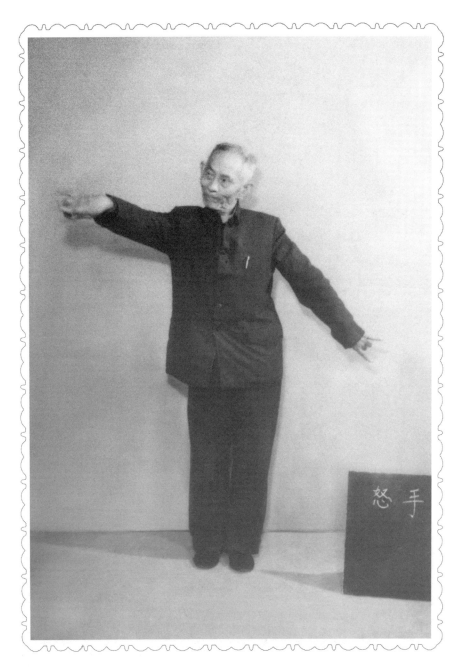

14. 怒手　　动作说明：两腿并拢，右手姜芽指手式，在右侧内翻腕用力向右边指出，同时顿足，眼随手指去的方向瞪去，面带怒色。（如图）

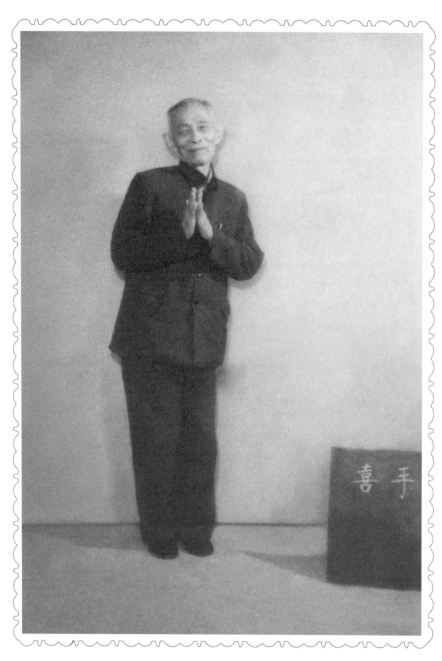

15. 喜手　　　动作说明：两手佛手式合掌于胸前，小跳，面带喜色。（如图）

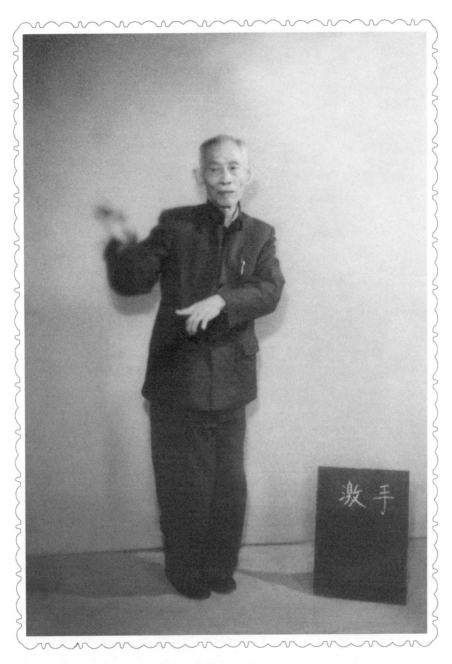

16. 激手 / 动作说明：两腿并拢，两手指手式在右侧自下而上画小圈不停颤手，眼随手走。（如图）

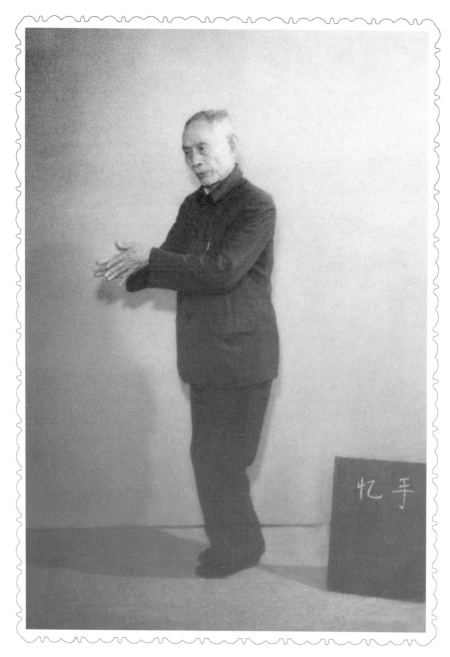

17. 忆手　　动作说明：两手心紧贴，在胸前转小圈摩搓，脚用碎步行进，面部作思索状。（如图）

18. 扫手　　动作说明：两腿并拢半蹲（身向右俯下），右手提扫把作扫地的姿势（用手腕带动），左手拉结带于左下方，眼随手转。（如图）

（1904—1993）

卢吟词，广东省揭阳市揭东县桂岭玉步村人。潮剧名教戏（导演、编剧兼作曲）。

卢吟词出身贫苦家庭，自幼喜爱潮剧。12岁起在本乡圆身纸影班学唱潮曲。15岁在潮剧老玉堂班为童伶，唱老生，在《回寒窑》中扮薛仁贵，一曲"峰山叠叠，峻岭重重"显露其艺术灵气。不仅担当多个剧目主角，还能反串多种角色，被称为"戏老虎"（即多才多艺）。少年学艺，备尝艰辛。努力学习文化，用积攒起来的包装茶叶的纸张抄写演唱过的剧目，被班主发现，遭到严斥，所抄剧本全部被撕毁，但更激起他发愤学艺的决心。后拜潮剧名教戏福禧先生为师。曾向比他年龄小的林如烈先生学习板腔体唱腔编曲技法，尊其为师。24岁起受聘于中正顺香、老玉梨春香、新正顺、老源正兴、中一枝香等班任教戏。1936年至1947年在泰国曼谷戏班执教。1949年回国，供职于三正顺潮剧团。1957年调广东潮剧团，后转广东潮剧院任职。"文革"后退休，被聘为潮剧院艺术顾问。1981年，潮剧院自办学馆，他已近80岁高龄，仍主动要求担任教师，激励后昆，执教不息。

50多年来，编剧、作曲和导演的剧目有《玉芝兰》《飞龙乱国》（四集）、《包公回魂》（两集）等；移植整理剧目《拾玉镯》《回寒窑》《柴房会》《扫窗会》等；参加编剧作曲的有《白蛇传》《钗头凤》《搜书院》《恩仇记》《杨乃武与小白菜》《芙蓉仙子》等；现代戏有《月照穷人家》《刘胡兰》《革命母亲李梨英》等；参加导演的有《续荔镜记》《海上渔歌》等。其中，拍摄成潮剧艺术影片的有《苏六娘》，摄制录像的有《柴房会》《辞郎洲》等，灌制成唱片的有《飞龙乱国》《牛郎织女》《恩仇记》等。

著述有《漫谈潮剧四功五法》《谈潮剧唱功》《潮剧唱功六十句》《扫窗会的艺术》等。